U0018977

透過故事，走進藝術家創作現場，看藝術如何誕生、如何形塑人類生活

藝術
的 **40** 堂
公開課

A LITTLE HISTORY OF
ART

夏洛特‧馬林斯 ——— 著　　白水木 ——— 譯

CHARLOTTE MULLINS

目次

· 1 ·

原初的印記

1879年，九歲的瑪莉亞·桑德薩拓拉和父親瑪薩利諾通報說，他們在西班牙阿爾塔米拉一個古老洞窟的天花板發現史前時期的野牛與馬的壁畫，不料卻引來學術界大肆嘲笑，認為那些壁畫是假的。直到1902年，這些動物壁畫才終於驗明正身，其中年代最早的，可溯及36000年前。

時間來到一萬七千年前，位於法國南方某個洞窟群的深處，有兩個人正鑽過一個小小的洞口，

然後使勁爬上一處通風的廊道。廊道底下有條小溪，溪水正奮力穿過石塊向前奔流。在這個黑得像

木炭一樣的空間裡，他們與世隔絕，聽不到外面的任何聲音。

兩人當中一位是成年人，手持一把冒著煙的火炬。跟在他身後的青少年，藉著火炬散發的一絲

絲光線，能看見那些刻在岩壁上的野牛與馴鹿。他們在這個洞窟裡前進，有時得四肢著地爬行，才

能穿過狹窄的間隙，有時得設法繞過一些早就絕種的洞熊骨骸，而那些熊骨上的犬齒，早就被之前

來過的人拔走，拿去做成吊飾或項鍊了。

他們倆繼續前進，一起深入洞窟群最遠的地方，此處距離洞口至少半公里遠。在這裡他們得站

穩腳跟，雙腳才不會陷入泥淖動彈不得。然後他們蹲下來，拿出一路帶在身上、準備用來挖取陶土

的鋒利石片，從洞穴濕潤的地面刮下一大塊陶土。就在抬起那坨陶土的同時，兩人的雙腳又陷得更

深了。接著他們抱著那塊土爬過一塊凸出的岩石，準備開始工作。那坨陶土慢慢轉化成岩壁上的兩

頭野牛，而且都有成人的一隻手臂那麼長。野牛的身體順著石頭的輪廓成型，驕傲地從岩壁表面挺

立而出，那母野牛身後的公野牛，正抬起前腳，只用後腳站立著。

這時，創造出兩頭野牛的兩人高舉手上的火炬，野牛似乎就這樣活了過來，頸背上的鬃毛直直

豎立，有特殊弧形的背脊和尾巴，則在閃爍的火光中抽動著。

製作這些雕塑，是人們想讚頌如魔法般被創造的生命、當作生育禮俗的一部分嗎？還是這樣的

過程其實是某種成年禮，由成年人帶領青少年走進洞穴深處，引領踏入成年的傳承儀式？現在的我

們也只能猜測了，因為前面提到的那兩頭野牛，是在法國蒂多杜貝爾洞穴（Tuc d'Audoubert）發現的，

它們是舊石器時代的產物，那是連做紀錄這件事都還不存在的史前時代，文字還要很久以後才會被發明。

這兩頭野牛，是目前所知世上最早的浮雕作品（意思是本體和背景相連並浮出表面的雕塑作品）。考古學家與古生物學家可以從留存在洞窟裡的線索，來判斷這兩頭野牛是什麼樣的人做的，又是怎麼做出來的。在看到這些印記時，你真的會感到很不可思議──他們把雕塑做得很像是才剛做好沒多久。你會覺得，把指紋留在陶土上的藝術家，似乎才剛剛離開現場。

然而，我們仍沒辦法確定祖先們**為什麼**製作這些浮雕？也沒辦法確定這樣的藝術對他們來說，究竟有什麼意義？甚至是對現在的我們來說，這些先人的藝術又有什麼意義？同樣的，我們也無從得知，他們當時是否覺得自己是在做「藝術」？

・藝術的獨特魔法

接下來在這本書裡，我們會一起欣賞大量來自全球各地各式各樣的作品，它們都是現在被視為藝術的東西。

不過，所謂「藝術」到底是什麼？藝術其實是個很難定義的詞，因為藝術是什麼，又有什麼價值，是會隨著時間而改變的。然而不變的是，藝術之所以被創造出來，終究都是為了要表達一些難以用語言形容的什麼。正如當代畫家巴尼薩德（Ali Banisadr）所說的，自洞窟藝術以降，藝術都是在實現一種魔法。巴尼薩德表示，「那些在洞窟裡創作的藝術家，他們努力想掌握並加以善用的是

法國蒂多杜貝爾洞穴岩壁上的野牛

一種魔法，這個魔法可以透過視覺語言，把一些我們無法了解的事物給表達出來。藝術一直以來都是一種魔法。」但他這話是什麼意思？

巴尼薩德所謂的魔法，不是「天靈靈地靈靈」的那種法術，也不是從帽子裡變出兔子的那種魔術，而是一種神祕的牽引，一種很難說清楚講明白的力量，而這種魔法，就是有辦法將一個物件或一堆牆上的印記，轉化成語言與文字都難以描述的東西，並藉此傳達一些強而有力的想法。這些想法時而以簡潔的方式呈現，時而表現出令人驚歎的複雜性。藝術家就是善用這種魔法的人，他們把一些再簡單不過的印記，或是木炭、石頭、紙張、顏料等日常素材，轉化成藝術作品。

當藝術家在雕塑一隻動物或描繪一個人物的時候，不一定覺得要愈像愈好，不過他們必然想要傳達出某個和本尊有關、且對他們來說是重要的某種東西。這就是為什麼各式各樣的藝術作品——即便外觀看起來如此天差地遠——說到底都還是有一些共通之處。

歷史上的藝術家（甚至在史前時代也是）一直在追尋的，就是能表達自己想法的最好方式或做法。這就是藝術本身獨特的「魔法」，它存在於藝術當中，有時我們無法解釋，但就是會有所感應、有所感動。藝術可以幫助我們用不一樣的方式看世界，或更加了解我們在其中的位置。藝術是威力強大之物。

在這本書的閱讀旅程中，我們會從一些世界上最古老的藝術遺跡開始看起，然後一直來到現在的藝術作品，探索藝術及藝術家是如何影響這個世界，甚或是如何形塑這個世界的。以前有人認為，探索古今藝術有一條既定的路徑可以依循，事實並不是這樣。

在接下來這趟穿越時空的旅行裡，在一起走逛之餘，我們也會發現，藝術其實有許多不同的探

索路線，這些路線還會相互交織。我們會看到一些至今仍默默無聞的藝術家——像前面提到的，在幾萬年前雕刻野牛的那兩位——也會看到一些在世時雖然享負盛名、之後卻被埋沒的藝術家，還會看到一些至今仍家喻戶曉的名字，更會看到一些即便才華洋溢卻始終不為人知的藝術家。我們會一起漫遊世界各地，一起賦予那些被遺忘的藝術家應有的地位，一起把傳統藝術史略嫌侷限的視野稍加拓展。

・史前的動物壁畫和手印

我們的旅行要從十萬年前開始，沒錯，就是這麼超乎想像的久遠以前，從現代人開始畫畫的那一刻啟程。當時的人類會把紅色的赭石磨碎，混入一些粉塵（也就是色素）後，再把骨頭炙燒，將裡面含有大量油質的骨髓，加到赭石碎片與粉塵裡做成顏料來畫畫。

在非洲南部布隆伯斯洞窟（Blombos Cave）的貝殼裡，我們就發現過十萬年前的顏料遺跡，然而並沒有發現那麼久以前的藝術作品，所以那個時候起就有能力製作顏料了，因此有辦法刻意且具有創意的妝點外在環境。

大概六萬年前，現代人類開始由非洲遷移到亞洲與歐洲時，人類已經開始在物件或牆壁上，用顏料繪製裝飾性的印記。這些裝飾可以讓東西變好看一點，但本身沒有什麼特別的意涵。那些鍋子上的點點或十字圖案並沒有想要告訴大家，身而為人活著是怎麼一回事，畢竟這種問題還是需要藝術來回答。

那些貝殼裡的顏料，可能是拿來裝飾人體，或是用在喪禮儀式裡。不過由此可得知，人類從那個時候起就有能力製作顏料了。

我們目前沒有在非洲發現任何史前時期的壁畫，但在較晚近的印尼與歐洲的史前壁畫中，可以發現兩者之間有一些相似之處，而這些共通點，都源自於人類還在非洲時，在大遷徙發生以前就已經共有的思考方式。不過，這個論點雖然感覺很真、很對，仍只是個推論而已。

我們目前所知道最早的裝飾性印記，是一些出現在洞窟壁上動物畫旁的紅色點點和紅色手印。為了畫出這種手印，人們要先把手按在洞窟的岩壁上，再把赭石顏料裝進中空的鳥類骨頭裡，接著將顏料吹到按在牆上的手上，才有辦法創造出來。

在法國的夏維岩洞（Chauvet Cave）中，可以看到某個史前人類，他有一隻手指頭彎彎的，這個與眾不同的手印，重複出現在洞窟群的各個角落。在印尼婆羅洲島上，這樣的手印最早出現在東加里曼丹（East Kalimantan）一處遙遠的洞窟群裡。出現在印尼蘇拉威西島（Sulawesi）黎安．廷普森（Leang Timpuseng）的手印，則是印在石灰岩上。

這些手印大概是三萬五千年前所留下的，兩個相距幾千公里遠的手印都傳達了同一個訊息：我曾到此一遊，這是我留下來的印記。這些手印不算是藝術，比較像一種簽名，應該是那些受其他人的信任而來到這裡繪製動物的人的簽印。

這些人所繪製的動物才是人類最原初的藝術，所以說，現在，我們的旅程要正式開始了。

動物壁畫和手印幾乎是同時間出現，甚至比手印還要更早之前就有了。在蘇拉威西的手印旁，就有以長長的筆觸繪製的鹿豚（又稱鹿豬），大概是至少三萬五千七百年前完成的。而在黎安．特冬格（Leang Tedongnge）洞穴的深處，則有超早以前就畫好的三隻野豬，大約四萬五千五百年前那麼早，所以這三隻野豬可以說是目前世界上已知最早的具象藝術（就是可以辨認出是在描繪什麼內

容的藝術）。

這些出現在印尼與歐洲的動物壁畫，都以粗獷大膽的框線來描繪動物的外形，繪製的重點在於動物的輪廓以及外觀上的特色，像是犄角、鹿角、鬃毛等。試想當時在洞穴深處，古人得舉起火炬才看得到岩壁上的這些動物畫，那想必是個非常令人嘖嘖稱奇的景象。

在現代人居住過的洞穴裡，人們曾經發現一些鑲嵌在地面上的小雕塑品。這些小雕塑有的是由骨頭、石頭、猛獁象牙等材料雕成的動物，有的則是人與動物的混合體，例如：四萬年前用猛獁象牙雕成的《獅子人》（Lion Man）。另外也有模擬女性身形的小雕塑，這些人偶有豐腴的乳房與臀部，肚子因懷孕微微隆起，兩萬五千年前以石灰岩打造而成的《維倫朵夫的阿芙蘿黛蒂》（Venus of Willendorf）就是如此。這些人形雕塑可能是某種護身符，當時的人們相信這種能隨身攜帶的小人偶具有守護的力量，能保佑持有者的安全，或是能幫助持有者多生一些孩子。

· 洞窟藝術驗明正身

當今的考古學家會運用一些科學方法，來判定這些出土的雕塑或繪畫屬於哪個年代。他們會由作品本身的材料來判斷，也會從作品出土之處的礦床來測定年代。不過，在二十世紀之前，如果有人說某個藝術品是幾千萬年前的作品，比羅馬時代還更早之前就完成，應該會招人譏笑。因為維多利亞時代的人相信世界的歷史只有幾千年而已，所以對他們來說，只要是比羅馬時期還早以前的作品，都算是「前羅馬時期」的藝術。

直到萊爾（Charles Lyell）和達爾文（Charles Darwin）提出地質時間與物種演化的破天荒研究以

後，世人才了解，原來這個世界及其居民的歷史不但比他們原本以為的更久遠，而且還多了好幾百萬年。也是在萊爾和達爾文的理論發表之後，考古學家為了支持他們的論點，才開始為燧石做的斧頭、史前人類骨骸等考古遺物進行分類編目。

沒錯，也許骷髏頭是哪個年代的遺物沒什麼人在乎，但是在一八七九年時，當九歲的瑪利亞·桑德薩拓拉（Maria Sanz de Sautuola）和父親瑪薩利諾（Marcelino）通報說，他們在一個古老洞窟的整個天花板上發現史前時期的野牛與馬的壁畫，學術界不但毫不留情的大肆取笑，認為那些壁畫全是假的，更笑說，史前人類不可能會畫圈，因為他們還沒發展到這種程度。

桑德薩拓拉父女發現的這些壁畫，正是西班牙阿爾塔米拉（Altamira）的洞窟壁畫，位於當時瑪薩利諾所擁有土地上的某個洞窟裡。這處洞窟群坐擁許多巨大洞室與廊道，整個空間裡都有動物壁畫及動物雕刻點綴其間，且壁畫皆以黑色木炭描繪動物的輪廓，以赭石繪製動物紅色的身體。

瑪薩利諾在一八八八年逝世時，仍因聲稱自己發現了史前藝術而備受嘲諷，直到一九〇二年，這些動物壁畫才終於驗明正身。就我們目前所知，阿爾塔米拉洞的這些壁畫當中，年代最早的甚至可回溯到三萬六千年前。

發現洞窟藝術真的是具顛覆性的大事。蘇拉威西的黎安·特冬格洞窟的野豬壁畫，直到二〇二一年才被人發現，甚至在那之後也還有些其他新的發現仍在持續記錄建檔。很多歐洲的史前藝術因為早在好幾十年前就已發現，所以有較多的相關研究，其中最有名的，就是法國的夏維岩洞，裡頭的壁畫可以追溯到三萬三千年前之久。

夏維岩洞是一九九四年由三個專業洞穴探險家發現的。當時他們感覺某堆岩石中一直有氣流流

瀉出來，決定前往探勘，接著便發現了世界上保存狀況最好的洞窟藝術。在夏維岩洞的岩壁上，可以看到一列炯炯有神、昂首闊步的獅子，正伸出長著斑點的鼻子嗅聞獵物。在另一面岩壁上，則可看到一堆犀牛，和底下另一隊立著耳朵、豎著黑色鬃毛的馬兒在打鬥。這些動物的輪廓全都用木炭以篤定的筆觸描繪而成，一隻挨著一隻，且不時有些陰影來讓牠們的形體更有分量。有些動物的腳還會出現很多次，似乎是為了要捕捉腳步的動態。

然而，像夏維岩洞這些洞窟繪畫和雕塑，在當初究竟是怎麼樣的一種存在，我們終究無法得知。不過，很多曾被使用過的洞窟，似乎都會在被棄置幾千年後又被重新啟用，而新的藝術作品則會包圍在舊作四周。經由年代鑑定後我們也發現，夏維岩洞裡有些動物是在原圖完成幾千年之後，才再另外加畫上去的，這跟現在我們會在圖坦卡門的墓穴壁畫上多畫一、兩個角色，簡直異曲同工！

在夏維岩洞並沒有發現人的骨骸，只有熊的骨頭，表示這個洞穴並不是史前人類的居住地，而是用來舉行儀式的所在，感覺和清真寺或教堂差不多，甚至跟藝廊也滿像的。

這樣的洞穴，是一個天然大、天然威的場所，很適合讓很多人聚在一起。當時的人也許會在小孩長大成人時相聚在這裡，或是以聚會來標定季節與時序，又或是用來記錄動物的遷徙。牆上的動物壁畫，可能是部落領袖在講故事時使用的圖像，我們的祖先可能一邊說著某個厲害的狩獵故事，一邊照亮牆上的動物壁畫來增加戲劇效果。這些壁畫，也可能是巫師（巫醫）用來召喚動物靈魂用的，因為有些岩壁上所描繪的並不是人們會獵捕來吃的動物，而是令人畏懼與尊敬的動物。

當我們在看這些人類原初的繪畫與雕塑時，有一件很重要的事情是：我們必須意識到，自己是用二十一世紀的視角來回望這些作品的。例如，當我們看到夏維岩洞的獅子圖像時，第一時間不會

33000 年前用木炭畫的獅子，
在法國的夏維岩洞牆壁上昂首闊步。

想到，獅子可能會活生生地跳出來把我們吃掉。對於這些作品，現在的我們可能會為之讚歎，但它們在我們心中所引發的感受，不太可能會和三萬三千年前拿著火把看畫的史前人一樣。

正因如此，在本書各個章節的開頭，我們都會試著一起回到那個章節的年代，以當時的時空背景來觀賞當時的作品，並試圖了解、想像那些作品對當時的影響。

請你和我一起化身為穿越時空的旅人，下一站：美索不達米亞。

· 2 ·

敘事的展開

西元前3300年，藝術家開始製作精緻的浮雕來述說故事，《烏魯克石瓶》就是其中的代表。當時在美索不達米亞這一整片肥沃的土地上，所有的藝術家都在為貴族陵墓、神廟、宮殿等建築創作類似的作品。各個文明的統治者，會聘請藝術家把神祇和自己的豐功偉業雕刻成藝術品，他們也因而掌握了作品的敘事立場。

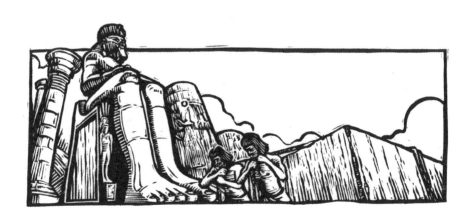

・烏魯克石瓶

西元前三三○○年，在美索不達米亞（Mesopotamia）的烏魯克（Uruk）城裡，有一座供奉伊南娜（Inanna）女神的神廟。神廟裡有一個人，他是這座城市的統治者，此時正站在一只高高的瓶子前，凝視著瓶身上所刻的東西。

這個瓶子由雪花石膏石（alabaster stone）製成，高度超過一公尺，瓶身刻著水平帶狀的浮雕，由下往上一共有四層，每一層都刻滿了人物，描繪著人們如何敬神與謝神。

那位統治者由下往上順著那一圈又一圈的雕刻，開始嘗試「讀懂」瓶身所刻的故事。

瓶身最底下的波浪狀線條是潺潺的流水，水岸邊有亞麻和椰棗生長。再上去一層，則是一排裸身的男性，他們扛著籃子與雙耳瓶（amphorae，一種陶罐），瓶裡裝的飲料和食物滿到都快掉出來了。來到最上層，我們終於知道這群人在做什麼了——他們帶著供品，朝著伊南娜女神的神廟邁進，準備將豐收的榮耀獻給女神。

伊南娜是烏魯克的守護神。她的子民心懷感激的獻上一籃又一籃滿溢的食物，感念她讓作物成長、牲畜健壯的恩惠。浮雕上的伊南娜站在神廟外俯瞰這一切，旁邊還站了一個披著布衣的男性。不過他的頭上刻著代表「能與神溝通的帝王」（Priest-King）的字，顯示他其實壽命有限。

看著看著，統治者先生笑了。他十分滿意自己被當作神，永生不死的刻在石瓶上，還站在伊南娜與山羊，顯示此地土壤豐饒，而此時是豐收時節。

兩人站得很近，可見那名男性應該也是神祇等級的人物。

《烏魯克石瓶》高一公尺，
製作於西元前3300年左右。

娜女神旁，好像自己也和她一樣神通廣大。

《烏魯克石瓶》（Uruk Vase）是目前已知最早的敘事藝術（narrative art）作品之一。敘事藝術的意思，就是敘說某件事的藝術，只要順著圖像的順序跟著讀，就能看懂上面在說什麼，有點像現在的連環漫畫。史前時期的洞窟壁畫，可能就是部落的薩滿或長老說故事的依據，藉由圖像把故事說得活靈活現。到了西元前三三〇〇年，藝術家開始製作精緻的浮雕，用浮雕來說故事，就像《烏魯克石瓶》一樣。如此一來，以後的人只要自己看，就能「讀懂」上面的故事了。

《烏魯克石瓶》整個瓶身都刻滿浮雕，不過技法和上一章的野牛浮雕不太一樣：石瓶上的人物是從石頭表面往內鑿進去的，野牛則是用陶土塑形後，再固定在石頭上。

在製作《烏魯克石瓶》時，藝術家應該是先用炭筆或赭石在平整的石瓶上畫好設計圖，再由石匠用鎚子和鑿刀挖掉多餘的石頭，最後瓶身才會留下立體的造形。製作石瓶的藝術家也和上一章雕塑野牛的人不一樣，他並沒打算把物體雕得愈像愈好，而是設法表現出每種動物和每個人的特色，並用側身的方式來描繪人物與動物，以凸顯他們的動作。

想把石頭刻得像《烏魯克石瓶》那樣精緻，勢必得花超多時間。一個文明只有在夠有錢又夠有秩序的情況下，才有辦法支持藝術家製作這種耗時費力的藝術品。

在大約西元前四〇〇〇年的美索不達米亞（現在的伊拉克），小村落已經發展成城鎮，當時最大的城鎮就是烏魯克（現在的瓦爾卡〔Warka〕）。烏魯克城有整齊的街道和長達十公里的外牆，中央政權（有點像政府）會向居民收錢，而為了要留下收錢的紀錄，更因此發明了文字。

《烏魯克石瓶》也是我們已知最早有寫上文字的藝術作品。

烏魯克是世界上最古老的城市。在當地，藝術是用來崇敬神祇的，例如守護神伊南娜。這也正好符合統治者的心意。正如開頭的小故事所說的，《烏魯克石瓶》上那個沒有名字的「能與神溝通的帝王」，就是該城的統治者，他被刻在伊南娜身旁，當作與神同等級的人物而受到崇拜。

在這整片肥沃土地上，在遍及現今希臘和土耳其，遠至伊朗、伊拉克、印度的整個區域內，所有的藝術家也都在為貴族陵墓、神廟、宮殿等建築創作類似的作品。各個文明的統治者會聘請藝術家把神祇和自己的豐功偉業雕刻成藝術品。因為是統治者付薪水給藝術家，所以他們也一併掌握了作品的敘事立場。

‧ 奧爾梅克的巨石頭像

奧爾梅克（Olmec）文明距離美索不達米亞半個地球遠，位於美索亞美利堅（Mesoamerica，現在的墨西哥）地區，當地傾向用另一種方式來表達對領袖的尊敬。

西元前一八〇〇年左右，奧爾梅克人使用玄武岩（一種火山岩）來刻製巨大的石頭頭像，並將這些頭像放在巨型土墩上。奧爾梅克文明物產豐饒有餘，所以養得起全職藝術家。藝術家用石頭製成雕刻用的工具，再用這些工具刻出近三公尺高、逾八噸重的巨石頭像。

這些石像的原石，是從一百公里遠的地方運過來的。奧爾梅克人運用一種特殊的運輸技術，透過木筏及滾動的圓形樹幹來運送這些巨型石塊。在奧爾梅克文明的重要中心聖羅倫佐（San Lorenzo），就發現了十尊這樣的巨石頭像，而且用來放頭像的巨型土墩台座，高達五十公尺。

有別於《烏魯克石瓶》以特有的風格來描繪人物，奧爾梅克的巨石頭像顯示出，當時的人對人體的結構已經有一定的了解。每個頭像都有豐腴的兩頰，臉部特徵更是各具特色，可能各自代表了當時的某位領袖。這些頭像通常都戴著一個看起來很緊的頭盔，一副隨時準備上戰場的樣子。頭像個個表情嚴厲，眉頭緊皺，以致於眉頭和鼻樑間都有了皺褶。這些頭像現在看起來都沒有眼珠，但其實本來都是有上色的。

當時頭像是放在高高的土墩上，人們會從底下往上瞻仰，看起來想必是威嚴十足又嚇人。想想看，要是你是新任領袖，望著這些頭像時，大概會覺得自己必須向那些先賢看齊，同時也會覺得有他們的陪伴，自己更為強大了。從鑿刻頭像，到把頭像擺放到那麼高的地方，光是這整個過程的難度，就能看出這些頭像在當時有多麼受到重視。

‧ 埃及的陵墓藝術

為了凸顯在世法老（意思是如神般的帝王）的權威，埃及的統治者也會委託藝術家製作類似的巨石頭像。當時沒有人會覺得藝術家應該把頭像雕得栩栩如生，或刻得很像法老本人。

古埃及文明跟美索不達米亞文明差不多是在同一時間開始的，兩者都持續了三千年之久。從繪畫到雕刻，埃及的藝術自始至終都毫無懸念的保持既好認又一致的風格。埃及的藝術家也和美索不達米亞一樣，不認為雕刻或繪畫就是要愈像愈好，而是要能捕捉到人物重要的特徵，無論是描繪法老還是天神，抑或在田裡工作的女子，都是如此。

當時的埃及是非常富有的國家，因此，不是只有宮殿、神廟、皇族的陵墓會裝飾得美輪美奐，內芭門（Nebamun）陵墓裡中的《內芭門沼澤狩獵圖》（Nebamun Hunting in the Marshes），就是個很好的例子。

這幅壁畫完成於西元前一三五〇年左右，位於底比斯（Thebes，現在的路克索〔Luxor〕）。內芭門生前是會計師，在阿蒙（Amun）神廟上班，每天都在跟穀物產量的數字打交道。在畫中，可以看到他站著在獵捕飛鳥，旁邊還有他的太太賀賽蘇（Hatshepsut），以及他的女兒。內芭門側著臉，雙腳跟臉龐朝著同一方向前進，但上半身和肩膀卻是正面朝著我們。他的頭也混合了兩種視角：頭部看起來明明是側臉，但左眼卻又直直盯著我們。

由此可見，埃及的藝術家是把人類最有特色的部分擷取出來，再加以重組，創造能代表人類的永生象徵，陪伴死後的人們在裝飾華美的陵墓繼續延續生命的旅程。埃及很多的藝術都是為了在死後的世界陪伴死者而製作的，埃及的陵墓藝術，則更具體展現出人死後過著什麼樣的生活。這對埃及人可是至關重大的事，因此陵墓藝術特別受到重視。《內芭門沼澤狩獵圖》就顯示出內芭門先生死後想要過著跟家人一起打獵的日子，而不是繼續會計工作。

在金字塔蓋好一千年之後，法老們決定要在懸崖的山壁上建造一些新墓室，也就是現在被稱為帝王谷與王后谷（Valley of the Kings and the Valley of the Queens）的地方。當時每個新登基的統治者，都會斥資興建一座必須開鑿岩壁的陵墓。

想想看那是一件多麼困難的事啊！不僅如此，陵墓挖好後，還得裝潢內部的空間。在帝王谷與王后谷的新建陵墓當中，塞提一世（Seti I，西元前 1290-1279 年間在位）的陵墓，是第一座把所有

《內芭門沼澤狩獵圖》，
繪於西元前1350年左右。

可通往陵墓的空間全部裝飾起來的。既然有這麼多地方需要裝飾，就得有一個龐大的團隊長期在墓地裡工作，這需要很多雕刻家、畫家、文書官（寫手）、調查人員。

埃及文明和奧爾梅克、美索不達米亞文明一樣，糧食也夠充沛，足以讓藝術家專心創作藝術，不需下田耕作。法老十分重視藝術家及其技藝，還為他們建了一個專屬的藝術家村，叫做「真理村」（Set Maat），意為「真理之地」（位於現在的德爾麥迪那〔Deir el-Medina〕）。藝術家可以和他們的家人一起住在那裡，村內會供應食物、布匹、木材，如此一來，藝術家就可以全心全意專注在陵墓的建造，塞內傑姆（Sennedjem）就是其中一個例子。

我們之所以會知道塞內傑姆這個人，是因為他在幫法老打造一系列陵墓之餘，也畫了自己的墳墓。塞內傑姆死於塞提一世在位期間，他和老婆音能費提（Iyneferti）葬在真理村附近的一個藝術家墓園。墓室內牆上畫的是他和太太兩人犁著田、割著玉米，四周環繞著尼羅河賦予的生命之水。

塞內傑姆夫婦生前都不是農夫，而且王國都有供應他們食物，由此可知，壁畫所描繪的並不是他們生前生活的樣貌，而是埃及《死亡之書》（Book of the Dead）中的內容：畫中的一切，是為了確保了死後的世界可以什麼都不缺。

畫墓室裡的壁畫，等於是在決定你未來想要過什麼樣的生活──如果畫的是自己在豐饒的土地上過得開開心心的，死後就真的會過著這般的生活。因此，塞內傑姆才會在放假休息的時候，還在忙著畫畫。

・中國商朝的青銅藝術

像埃及這樣重視藝術的文明，竟然沒有太愛用青銅，倒是滿令人訝異的。因為這種銅與錫的合金材料，早在西元前二八〇〇年左右，就在美索不達米亞與印度文明被拿來製作雕塑品了，青銅的鑄造技術也隨著早期的貿易路徑，一路傳到了中國。

中華文化特別欣賞難度高、製作期又長的物品，而鑄造青銅不僅耗時費力，青銅器物與雕塑又可以做得超級精緻，因此很快就成為商朝藝術家創作的材料首選。

中國的藝術家在製作青銅器時，會先用陶土包住樣品，等陶土乾了再取下陶土，用來製作模具，然後把融化的青銅液體倒進模具裡，等到青銅冷卻成形後，再把模具撬開，裡面露出來的就是青銅雕塑了。

商朝晚期（約西元前 1200 年）的青銅器《虎食人卣》（Tigress wine vessel）就是這樣製作的，應該是當時某個「能與神溝通的帝王」用來祭拜祖先的。這個祭器後來跟著他一起下葬，讓他在死後可以繼續向祖先奉上敬意。

《虎食人卣》的外型是一隻蹲坐著、用尾巴保持平衡的母老虎，表面的紋飾相當繁複，在鑲著虎牙的大嘴底下，也就是老虎的下巴和前腳與肚子之間，還塞了一個小小的人。有如此珍貴的器物陪葬，顯示這名君王生前的地位有多麼崇高。

・亞述的浮雕藝術

在商朝統治中國東北方的同時，美索不達米亞北方的亞述王國（Assyria）興起，最後建立了新堡壘、興建灌溉系統，也建造了神廟及宮殿。

亞述王國（Neo-Assyria），領土遍及今日的敘利亞、以色列、伊朗一帶。王國的統治者為城市建立雕，浮雕上還漆了明亮的顏色。整個大廳滿滿都是國王打仗的英姿，還有國王在跟神祇溝通的場景。

亞述人製作了有人頭又有老鷹翅膀的超巨大公牛與獅子雕像，放在城門口與宮殿入口，看守家園，讓經過雕像腳邊的人都會為之震懾。進到宮殿大廳後，可以看到牆面上都是雪花石膏刻成的浮雕，浮雕上還漆了明亮的顏色。整個大廳滿滿都是國王打仗的英姿，還有國王在跟神祇溝通的場景。

這些浮雕其實都是一種政治宣傳，就像奧爾梅克的頭像以及埃及的巨石像一樣。

在亞述巴尼帕（Ashurbanipal）統治期間（西元前 668-627 年），亞述王國重建了位於尼尼微（Nineveh）的北宮殿。宮殿走廊牆上的浮雕描繪了皇室成員獵獅的場景，可以看到獅子鬃毛雜亂、齜牙咧嘴，從籠子裡放出來供國王獵殺。

浮雕本身顯示出亞述人對獅子的生理結構一清二楚，而且很懂得怎麼為浮雕的畫面製造出戲劇張力。國王不管是站在地上、在馬背上、還是在戰車上，全都能夠英勇戰勝獅子，一旁還散落著許多獅子的屍體。

亞述的浮雕跟埃及一樣，每個人物都有自己的特色，但在細節上比埃及精緻許多。國王跟隨從臉上都留著緊緊捲捲的落腮鬍，身上穿著精緻的上衣，並佩戴臂飾、項鍊、耳環等飾品。

亞述這三看起來英勇厲害的浮雕，可以說是古代敘事藝術的巔峰。

想像一下，要是你在當時亞述巴尼帕的王宮看到這些浮雕，會是怎麼樣的感受：你手拿著火把走進宮殿，四周浮雕上的人和獅子顏色鮮亮，激烈的狩獵場景朝你撲面而來——你會覺得獅子可怕？還是亞述巴尼帕國王比較可怕？

西元前六一二年，新亞述王國被敵國攻陷後迅速潰散，多數城市都遭到摧毀，而另一個新的巴比倫王國（Babylonian）則於南美索不達米亞建立，但又在下一個世紀被龐大的波斯帝國推翻。

不過，更往西邊的希臘，那裡有一種嶄新且顛覆的人物雕塑方法正逐漸發展起來。

· 3 ·

生命的幻象

雅典人普拉克希特利斯在世時，就已成為相當成功的藝
術家。他製作雕像時會請真人來當模特兒，並因為有能
力把堅硬的石頭雕出肌膚柔軟的模樣而聲名大噪，完
成於西元前350年的《尼多斯的阿芙蘿黛蒂》，即是他
的傑作。這是西方藝術史上第一件與真人等身的女性裸
體雕像，也是西方藝術描繪女性裸體的濫觴。

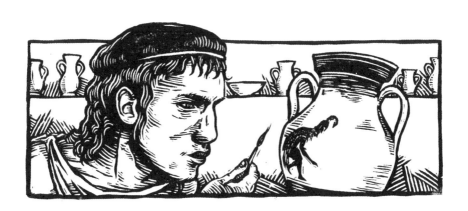

時間來到西元前五四〇年，在希臘雅典城邦的陶匠區開拉美司（Kerameis），有兩個男人正在辛勤工作。其中一位是阿瑪西斯（Amasis），他在為一個長頸油壺（lekythos）的壺身製作過程進行最後的收尾。阿瑪西斯請其他人負責在油壺畫上女人用織布機織羊毛布、幫家人做衣服的圖案，他才能專心做陶。

阿瑪西斯拿出更多的陶土放在陶輪上，打算做一個雙耳瓶。負責畫瓶子的人也已經想好要在上面畫什麼了——他打算畫一個正在準備打仗的裸身戰士，以及一個手持矛的女人。

與此同時，在另一個在工作室裡，畫家艾色基亞斯（Exekias）也在雙耳瓶上作畫，畫的是他最喜歡的人物阿基里斯（Achilles），也就是「特洛伊戰爭」這個家喻戶曉故事裡的英雄。艾色基亞斯已經構思好，他打算畫阿基里斯和同袍艾亞克（Ajax）兩人在戰鬥空檔玩一種「擲骰子」的機率遊戲。畫中的阿基里斯還戴著他的頭盔，他與艾亞克手中也都還握著長矛。

艾色基亞斯是畫「黑繪」（black-figure）的大師，但在開拉美司地區，競爭可是超級激烈。藝術家在這裡製作的陶藝品，隨後會出口到整個地中海地區，而陶藝與繪畫大師的作品在市場上炙手可熱。艾色基亞斯很清楚自己是沒有時間休息的，於是又拿起手上的畫筆，繼續畫阿基里斯的盾牌。

‧ 古希臘的黑繪陶藝

在艾色基亞斯的年代，雅典是黑繪陶藝的中心。

黑繪這種繪陶技術，其實是在希臘的另一個城邦科林斯（Corinth）發展出來的，但由於雅典

的藝術家——艾色基亞斯就是其中之一——不僅提升了繪製的規模，也開始描繪一些希臘的神話故事，因此，雅典產出的作品很快就成為黑繪藝品市場的主流。

所謂黑繪，就是先在還沒燒過的陶器上，用一種叫泥釉（slip）的水狀溶液畫出人物的形狀，之後再用工具刮掉泥釉來繪製線條，例如在頭盔上刮出一些圈圈，或在披風上刮出精緻的圖案。然後再讓陶器進窯，有泥釉的地方燒過以後就會變成發亮的黑色，而沒有泥釉或泥釉被刮掉的地方，則會呈現陶土本身的橘紅色。

對今天的我們來說，這些陶器的珍貴之處，在於它深具原創性的描畫人物的方法，以及當時的畫家竟然只靠泥釉就可以發明出這樣的方法。黑繪中的人物雖然都是以特定風格畫成的平面人物，不過最好的黑繪作品通常都超級精緻，人物也都很有個性，艾色基亞斯的作品便是如此。

然而，在兩千五百年前，為建築內部裝飾、畫壁畫的藝術家，比畫陶器的藝術家還受人敬重許多。因為當時人們已經開始會區分「藝術家」（artist）與「藝匠」（artisan）。對當時的人來說，在牆上繪製景色供人欣賞的，是現在所謂的藝術家或畫家，而在雙耳瓶等功能性的器物上繪製裝飾的人，則被視為畫匠或是匠人。

如果是藝術家，就可能會被老普林尼（Pliny the Elder）等古代作家讚美。老普林尼曾寫道，藝術家之間會互相較勁，看誰有辦法透過一種現今稱為「視錯覺」（trompe l'oeil，意思為「捉弄眼睛」）的繪畫技巧，畫出最接近真實世界的幻象。這樣的壁畫作品只有少數的邊角被保存了下來，不過也足以證明當時藝術家的繪畫技巧已經相當純熟。

雖說本書要談的是藝術家不是藝匠，是視覺藝術而不是裝飾藝術，但艾色基亞斯是難得能兩者

兼顧的例子。他的畫讓瓶子變好看，而且不只是好看的裝飾而已。即便他的作品不是使用當時流行的視錯覺技巧，但也是以自己的方式汲取希臘神話的內容，來訴說充滿戲劇張力的故事，因此，艾色基亞斯可說是集工藝技巧與繪畫藝術於一身的藝術家。

・希臘的青銅雕像

今天我們要研究希臘的繪畫並不容易，因為多數作品都已經不在了。不過，希臘的雕塑倒有不少保存至今，無論留下來的是原作，還是後來製作的複製品。

當時雕塑是做來當成藝術品，用來觀看、研析、欣賞，不像雙耳瓶是為了供人使用。希臘雕塑早期受到埃及的影響，比較生硬嚴肅。不過到了黑繪瓶器開始如日中天的年代，雕像也變得沒那麼僵硬了，人體四肢的比例變得比較相稱，臉部也變得比較有表情、有生命力。自此之後，希臘雕塑再也不只是幾具年輕凍齡的理想身體，而是男男女女更加寫實的模樣。

此時，正是現今所謂「古典藝術」（classical art）的開端，大大顛覆了先前的藝術脈絡。這樣的變革之所以會發生，是因為雅典發展出世界上最早的民主。民主就是由人民自己來管理城市，而不是交由任何不經選舉產生的領袖來統治的。（不過，在此時的希臘，奴隸、女人、小孩都還不算是「人民」。）城市的法律由有血有肉的人民來制定，城市的雕塑也因此變得更加活靈活現。

希臘藝術是整個西方藝術（Western art）的根基。只是當時希臘並不是一個國家，而是數個城邦的集合體。雅典在西元前五〇八年開始實行民主時，統御整個希臘地區的，還是斯巴達城邦或其他城邦

（Sparta）。雅典跟斯巴達這兩個城市，只有在西元前四九〇年波斯人侵略外敵。後來雅典和其他兩百多個希臘城市一起建立同盟，共同對抗波斯帝國。由於同盟中所有城市在財務上都會支持隸屬於中央的基金，雅典才因此變得既富裕又強大。

希臘的雕塑家在西元前六世紀時就開始使用青銅，但真正有所發揮，還是要等到與波斯帝國發生戰爭以後。戰後，市場對形態較多元的大型雕塑品的需求增加，而要做出這樣的雕塑，青銅可說是完美的選擇。

青銅像可以藉由拋光來模擬皮膚的光澤，更可以在雕像中鑲入玻璃眼珠和銀製牙齒。可惜的是，由於青銅能被熔掉重鑄，所以希臘青銅雕像只有很少數留存下來，而這些留存下來的希臘青銅像，有的像《里阿奇戰士像》（Riace Warriors）一樣，因為載著它的船沉了，後來才在海中被漁民發現，有的則像《德爾菲戰車御者》（Charioteer of Delphi）一樣，因為被地震產生的碎石掩埋，才得以倖免於被熔掉的命運。

從這些青銅雕像，我們可以看出當時的雕塑家如何讓人物變得更加栩栩如生。

在西元前四七四年左右製作的《德爾菲戰車御者》是一尊真人等身的雕像，御者穿著長襬短袖束腰制服，手裡握著韁繩，韁繩原本應該還連著好幾匹馬，加上馬全部合在一起，才是完整的雕塑原作。

這件作品是受一位運動員委託而作，這位運動員在當時德爾菲每四年舉行一次的「皮提亞競技會」（Pythian Games）中贏得駕戰車競賽。從這位御者的表情可以看出，他很認真想要贏得比賽。他那頭髮髮帶也包不住的捲髮，襯托出年輕的臉龐，臉上那兩顆用瑪瑙與玻璃做的眼睛，乍看之下頗

像真的眼珠，眼眶還點綴著銅製的眼睫毛。不過，這名運動員身穿飄逸長襬衣的身體，看起來卻還是像一根不會動的希臘柱子，可見此時人物雕塑的自然程度，或對真實人體的表現能力，仍然不太穩定。

儘管如此，到了二十年後的《里阿奇戰士像》，就比較沒有這個狀況了。由於這些人物雕塑都是裸體的，所以可以清楚看出身體肌肉與力量的展現。《里阿奇戰士像》原是一座戰勝波斯紀念碑的一部分，兩位戰士身形都將近兩公尺高，懸著的左前臂原本舉著一個木製盾牌，右拳中本來握有長矛。其中一位看起來比另一位年輕一點，肌肉突出，肩膀後夾，眼睛往外看而不是往下看。

• 希臘神殿的雅典娜立像

紀念像能為立像者增光，證據顯示，當時無論男女都會委託藝術家製作雕像。不過打造紀念像要價不菲，必須非常有錢才負擔得起。對一個城市來說，蓋神廟同樣所費不貲。

奧林匹亞（Olympia）城的宙斯神殿（Temple of Zeus）建於西元前四五六年。不到十年後，雅典也開始在俯瞰全城的高聳巨岩衛城（Acropolis）上，興建規模可與宙斯神殿匹敵、獻給該城守護神雅典娜的神廟。他們有意把這座帕德嫩神殿（Parthenon，西元前 447~432 年）蓋得比宙斯神廟或任何希臘的神廟都還大，而且整座神殿全都用大理石來打造。雅典當時的領袖伯里克里斯（Pericles），用所有同盟城市付給雅典的錢，聘請雕塑家菲狄亞斯（Phidias）來為這個建造帕德嫩神殿的崇高藝術計畫掌舵。

希臘的《里阿奇戰士像》，與真人等身，製作於西元前460-450年間。

當我們沿著山坡爬上衛城，來到山頂，便會抵達神殿的後方。接著會有帕德嫩神殿外側高聳門楣上的飾帶（frieze），伴著我們沿著神殿外側走向大門。飾帶由大理石雕刻而成，上面漆著明亮的顏色，描繪每四年舉辦一次的「大雅典娜節」（Great Panathenaia）──一個奢華鋪張的夏季慶典──最後則以獻給城市守護神雅典娜一件新長袍的畫面收尾。

當我們順著飾帶上所描繪的故事繞行神殿的同時，也成了遊行隊伍的一部分，與浮雕上手持雙耳瓶、牽領獻祭動物的男男女女一起前進，場景有點像《烏魯克石瓶》上的情景，只是這是放大了好幾倍的版本。

走著走著，來到轉角即將轉向神殿入口時，浮雕的內容變了，出現好幾個大型的人物坐在那裡，表示我們已經來到神的所在之地。

神殿內有一尊超巨大的雅典娜立像，大概有十二公尺那麼高，身上覆滿象牙和黃金。想像一下，一座三層樓高的雕像有多麼大！光是上面的金子就重達一噸，象牙也是當時最昂貴的材料之一。藝術家先把大象的長牙展開成薄片，再耗費極大的工夫把薄片貼到雅典娜的皮膚上，從臉頰到脖子、手臂、手掌，全都如此。光是這一尊雕像的造價，就比建造整個帕德嫩神殿其他地方加起來的花費還高。這座雕像可說是為了彰顯這個城市的強大興盛、展示其財力與威望而打造的。

菲狄亞斯為神殿所作的這個中央擺飾，這尊了不起的雅典娜立像，雖然原作沒有留存下來，但因為雕像的外觀曾被刻在硬幣上，如今我們仍然可以知道它的模樣。

也因為雅典娜這件作品的影響力，後來菲狄亞斯還被聘請去奧林匹亞，為宙斯神殿製作一個類似的雕像。這尊宙斯坐著的石像，被認為是菲狄亞斯個人的巔峰之作，還被列入古代的世界七大奇

蹟之一。然而，這尊雕像同樣也沒有保存下來，十分令人扼腕。

位於奧林匹亞的宙斯神殿，曾經有數以千計的青銅雕像矗立。直至今日，廊道與建築物之間還留存著上千個空蕩蕩的青銅雕像臺座，有時還會看到兩到三個合併在一起的臺座，但上面的青銅像大部分都已經不在了，多數在後來的戰爭中被熔掉，以便重複利用其中高價值的金屬。

不過，我們在下一章探索羅馬的藝術時，就可以看到其中一些青銅雕像的大理石複製品。至於大理石這個媒材，要等到西元前四世紀時，在普拉克希特利斯（Praxiteles）的作品中，才又再度成為希臘雕塑家的首選。

・裸女雕像《尼多斯的阿芙蘿黛蒂》

普拉克希特利斯在世時就已是非常成功的藝術家，而且似乎還相當富有。他是雅典人，父親也是雕塑家。普拉克希特利斯一開始是用青銅創作，後來才改用大理石，而且製作雕像時會請真人來當模特兒。他因為有辦法將堅硬的石頭雕刻出肌膚柔軟的模樣而聲名大噪，其中尤以《尼多斯的阿芙蘿黛蒂》（Aphrodite of Knidos）最是名聞遐邇。

這件作品完成於西元前三五〇年，是西方藝術史上第一件與真人等身的女性裸體雕像，也是西方藝術對女性裸體描繪的濫觴。自這件作品之後，受雇於男性贊助者與男性觀眾的男性藝術家，便一而再、再而三不停以赤裸的女性身體為題，將女性的身體變成一種可供觀賞的物件。

普拉克希特利斯在《尼多斯的阿芙蘿黛蒂》就是這樣處理的：他把剛脫了衣服，正準備洗澡（因為她左手邊有一個水甕）的阿芙蘿黛蒂展示在眾人面前。這個時候的她，和為了表現出英勇力量而

裸身的《里阿奇戰士像》，以及在健身房祖胸露乳運動的男性是不一樣的。當時的女性只有在私底下才會不穿衣服，而從她用手遮住自己身體的動作，我們可以得知，對此時的阿芙蘿黛蒂來說，自己的隱私受到了侵擾。普拉克希特利斯以旋動姿態（contrapposto，意思是擺出有點扭轉的姿勢）來增加阿芙蘿黛蒂身體的線條，讓她把身體的重量放在其中一隻腳，並使另一隻腳更加彎曲，因而讓她的臀部微抬，肩膀微傾。

這尊阿芙蘿黛蒂像本來是放在一座神廟的正中央，供人三百六十度全角度觀賞。後來雕像成為觀光景點，擁有這件作品的城市尼多斯（Knidos，位於現在的土耳其西南岸），還驕傲地把雕像印在自己的錢幣上。

阿芙蘿黛蒂像和雅典娜巨石像不同，它代表的不是一座城市的力量，而是藝術家的力量；這位藝術家能賦予石頭生命力，把冰冷的大理石化為能刺激感官的肉體。這件作品的原作雖已佚失，不過由於羅馬時期遺留下大量的複製品，還有後來復刻的石膏模型，因而使這件阿芙蘿黛蒂像至今仍享負盛名。

普拉克希特利斯是當時首屈一指的藝術家，作品炙手可熱。在製作《尼多斯的阿芙蘿黛蒂》的同時，他也和其他著名雕塑家一起受邀到哈利卡納蘇斯（Halikarnassos，現在土耳其的波德倫〔Bodrum〕），為當時住在那裡的波斯王國統治者莫索洛斯（Mausolus）建造巨型陵墓。為了因應金主的委託，當時的雕塑家會四處旅行，各地富有的領袖都很懂得如何運用藝術來落實自己對不朽的追求。莫索洛斯的整個巨型陵墓放滿了希臘藝術家的雕塑作品，以致於他的名字後來還演變成陵墓（mausoleum）的代名詞，讓「莫索洛斯」一詞變成「偉大的墳墓陵寢」之意。

普拉克希特利斯的《尼多斯的阿芙蘿黛蒂》，
此為羅馬時期的複製品，
原作大約作於西元前350年。

西元前四世紀，亞歷山大大帝（Alexander the Great）征服了波斯帝國的廣大領土，希臘的藝術隨著領袖而得以傳播，其影響力由希臘本土擴及今天的埃及與印度，人稱「希臘風格」（希臘化文化〔Hellenism〕）。

一百年後，世界另一端的中國，也有另一個野心勃勃的統治者建立起自己的王朝，他的陵墓更是前所未有的龐大，成為人類歷史上最大的雕塑計畫。

· 4 ·

跟風？還是致敬？

西元前二世紀時，羅馬從小鎮逐漸發展成強盛的帝國。
當時羅馬有超過一百萬居民，全城到處都看得到雕塑作
品。羅馬人實在太欣賞希臘人的生活方式了，每個人都
想擁有希臘的雕塑作品，因此，藝術家復刻希臘時期藝
術家的舊作，或是創造新作向希臘原作致敬，成為很普
遍的現象。

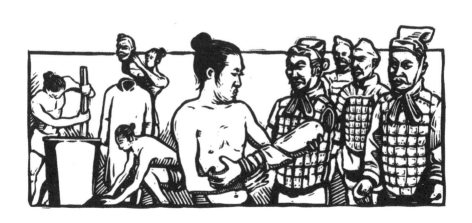

・ 秦始皇的兵馬俑

西元前二一〇年，中國殘忍的皇帝秦始皇駕崩了。有一整支軍隊已經集合，幾千人依照軍階排站好，準備護送他前往死後的世界。這時整個中國已在秦王的麾下統一，而這些皇家禁衛軍的成員每四人一列，排成十大排彷彿沒有盡頭的隊伍，從步兵到騎兵，無一不面朝秦國成功征服而來的廣大土地，手裡還拿著長矛，準備抵禦外侮。

這支永遠不用睡覺的軍隊可不是一般的軍隊，而是由赤陶（一種陶土）複製而成的陶俑軍隊，大小與真人等身，表面還有著色，全都隸屬於一座巨型陵墓。

秦王政十三歲即位。當他還只是諸侯時，就下令要為自己建造這座陵墓。一聲令下的三十六年後，這支軍隊護衛著一整座秦國首都咸陽城的複製品，複製城裡也有王宮，供秦王長眠於此。坑裡停放著銜接這座地下陵寢與咸陽複製城內其他設施的通道，在地底下綿延了好幾公里長。樂師俑與百戲俑，個個都等著提供娛樂。朝廷的百官俑和侍者俑在附近待命，隨時都可侍奉皇上。陶製的鵝與雁，也在地下湖中「徜徉」，讓皇帝永遠都不必擔心自己會沒東西吃。

青銅製的二輪戰車，青銅戰馬裝備齊全，青銅車伕隨時準備載死去的帝王出門晃晃。

古代的統治者會堅持用活人犧牲獻祭，以確保自己死後有人服侍，不過秦王的做法是用陶俑來製作替身，讓這些陶俑可以永遠侍奉自己。

製作陶俑的陶土會混入砂，以強化陶俑在窯燒後的硬度。陶俑燒好後會分配到各個不同的工坊，確保每個生產線產出的陶俑品質一致。整個墓塚共有超過一千名工作人員，他們先做出很多一

模一樣的人偶，然後再塑造成各自獨特的造型，因此，身穿鎧甲的士兵裡，有的有鬍子有的沒有，或是某個有髮髻的人俑圍著的圍巾，比身旁同伴的厚一點。這些細微的差異，讓陶俑看起來更像真人。此外，殘留在這些出土陶俑身上的顏料，也顯示出他們本來都上了逼真如實的色彩。

這支現在被稱為兵馬俑（Terracotta Army）的軍隊，在一九七四年被人發現，隨後出土的這樣的陶俑有數千個。

・西非諾克文明的陶偶

在秦王建立秦朝的同時，諾克文明（Nok Culture）也在西非蓬勃發展。諾克文明起於尼日河的北段（現在的奈及利亞），有不少用赤陶製作的雕塑保存了下來。

在諾克文明中，藝術家都是女性，她們將陶土揉成一條一條，圍成一圈一圈再疊起來，製成中空的人偶。這些人偶穿著正式的服裝，有的超過一公尺高。藝術家會趁陶土還在陰乾時，在表面刻出像是人物五官的細節，或為人偶戴上有紋路的項鍊、手鍊、踝飾、武器、髮帶等。

每個人偶的容貌都有獨具一格的特色，共通點是都有高高彎彎的眉毛、大大的三角形眼眶，眼眶中央是一顆大眼球，眼球裡有內凹的瞳孔。另外，偏大型人偶的嘴巴、耳朵、鼻孔、眼睛都鑽了洞，這是為了讓陶偶內部的空氣在窯燒過程中能夠流通，防止成品裂開。

這些雕塑作品留存下來的大多只有局部碎片，而且多數都是頭部。目前普遍認為，這是因為當時雕像會被打破，變成碎片後再埋起來，可能是諾克文明的葬禮或祭祖等儀式的一部分。可惜沒有

西非出土的諾克文明陶偶，大約製作於二千多年前。

相關的文字記載能讓我們更了解諾克文明。

從這些人像戴的貝殼形狀頭飾，或是放在手臂旁邊的法老拐杖，顯示出諾克文明和埃及文明之間存在著實實的貿易網絡，進而促成了大西洋沿岸一路到埃及這一帶的文化交流。

・復刻希臘作品的羅馬雕塑

說到貿易網絡，羅馬人是透過侵略鄰國並擴張羅馬帝國的領土來建立貿易網的。

西元前二世紀時，羅馬從一個小鎮逐漸發展成一個強盛的帝國，版圖遍及整個地中海地區。當時羅馬有超過一百萬居民，全城到處都看得到雕塑作品，可見人們對雕塑的需求有多大：從供奉在神廟中的神像，到街角的羅馬將軍像；從擺在家裡的希臘哲學家頭像，到路邊的墳墓雕刻，都包含在內。

羅馬人把雕塑當成打勝仗的戰利品，每攻下一個城鎮，他們就會在羅馬舉辦一場叫「凱旋」的盛大遊行，秀出這些戰利品。雕塑家也會接受委託，用大理石來製作希臘雕塑的複製品——如赫赫有名的希臘雕塑家波利克萊塔斯（Polykleitos）和普拉克特利斯等人的作品——然後再透過海路運到羅馬。

不僅如此，許多名作的石膏模也開始四處流通，讓全羅馬帝國的藝術家都可以加入複製的行列，例如裸體的阿芙蘿黛蒂像和維納斯像，就有幾千個複製品留存至今；波利克萊塔斯在西元前五世紀創作的青銅雕像《持矛者》（Doryphoros），則至少有六十五個大理石複製品存世。當時羅馬的有錢人家裡不會只放一、兩座雕塑而已，光是前廳（入口玄關）就會用好幾十個雕塑作品擺出陣仗，

家中的列柱中庭（庭院）亦是如此。

隨著羅馬帝國的擴張，追溯各雕塑作品的年代變得愈來愈不容易。為什麼？因為對羅馬藝術家來說，複製他人的作品與重複使用前人的點子，都是很標準、很正常的創作方式。羅馬人實在太欣賞希臘人的生活方式了，以致於每個人都想擁有希臘的雕塑作品，然而作品數量有限，供不應求，因此，復刻希臘時期藝術家的舊作，或是創造新件向希臘原作致敬，都是很普遍的現象。

其中有一件作品，就把這個「難以判斷作品製作年代」的狀況表現得淋漓盡致，那就是《勞孔》（Laocoön）。

這是一件非比尋常的雕塑作品，充滿能量和高張的戲劇性。在這件作品中我們可以看到三位男性人物——祭司勞孔和他的雙胞胎兒子，他們奮力想掙脫一條困住他們三人的巨大海蛇，海蛇則張開血盆大口，準備吃了他們。雕塑中的三個人都是裸體，身上的肌肉都因恐懼而充血緊繃。在雕像中間那位就是勞孔本人。他因為試圖向自己的城市特洛伊提出警告，提醒他們已被敵人包圍，千萬不要收下希臘人送來的巨型木馬，導致諸神憤恨，打算殺了他。就在勞孔跟兒子被蛇攻擊的同時，木馬的肚子也被打開了，希臘士兵一窩蜂湧入特洛伊城，並且贏得戰爭。

特洛伊戰爭的故事風行了好幾個世紀。（還記得前面提過的那位畫希臘陶罐的藝術家艾色基亞斯吧？他就超愛這個故事的。）古詩人荷馬於西元前八世紀所做的史詩《伊里亞德》（Iliad）中就描述了這個故事。後來，羅馬詩人維吉爾（Virgil）又在西元前二九至一九年間的作品《埃涅阿斯紀》（Aeneid）中，再次描繪了這個故事，並且加上勞孔的段落，讓整個故事更富戲劇張力。

《勞孔》是大理石雕像的經典之作，
創作於西元前二世紀至一世紀間。

《勞孔》這件雕塑是由三位來自希臘羅德島的藝術家創作的——哈耶桑德（Hagesander）、玻利多魯斯（Polydorus），以及阿西納多羅斯（Athenodorus），他們透過巧手將傳說化作石雕，把石頭化為賁張的血肉，創造出這件既奔放又生動的傑作。這件雕塑作品當時是由手頭闊綽的指揮官提圖斯（Titus，他後來當上皇帝）買下的，和他同個年代的老普林尼，則稱《勞孔》是「一件任何繪畫及青銅雕塑都比不上的好作品」。

只是到了今天，還是沒有人能確定《勞孔》到底是什麼時候做的。就風格而言，它比較像是西元前三世紀時帕加蒙（Pergamum，位於現在的土耳其境內，但當初是希臘的一部分）一帶的作品。不過也有專家認為，《勞孔》應該是西元前一世紀的作品。

創作這件作品的三個羅德島人的名字都是老普林尼取的，而且他們三人好像也曾為羅馬皇帝泰伯利亞斯（Tiberius）製作其他跟特洛伊戰爭有關、同樣極富戲劇張力的作品，作品就放在泰伯利亞斯位於斯佩隆加（Sperlonga）海邊的奢華別墅裡。果真如此，《勞孔》應該就是在西元一世紀時創作的了。

然而，作品上沒有刻下完成的日期，我們終究無從得知確切的年代，更別說比對風格來判斷年代了，畢竟當時可是人人都在複製復古風格的雕塑作品。

・「真實」的人物胸像

羅馬時代的藝術家只有一種作品不會仰賴希臘藝術作為靈感來源，那就是頭像雕刻，一般稱作

人物胸像[1]。

典型的希臘雕塑會把男人刻畫成鬍子刮得很乾淨的青少年，把女人塑造成臉部對稱又毫無皺紋的樣子，這些人可說是當時的超級模特兒。

相反的，羅馬人比較喜歡訴說著生命經歷、充滿歲月痕跡的臉。他們會以招風耳、下垂的嘴邊肉、麵團般鬆垮的臉頰等，來表現一個人的臉部特徵。例如西元前七五至五〇年所作的《奧特里克利的羅馬行政官頭像》（*Head of a Roman Patrician from Otricoli*），就以其下巴前凸和凹陷的臉頰而著稱。這個頭像的嘴唇堅定，但是憂慮卻使他皺起眉頭，也為他的雙眼蒙上陰影。

這樣的雕塑風格被稱為「寫實主義」（verism），源於拉丁文「真實」之意，不過，今天的我們無從得知這些胸像是否真的比希臘雕塑更「真實」。因為這兩種風格其實都是在表現理想中的樣貌，只是對羅馬人來說，有歷練比年紀輕好，有智慧比純真好，理性可靠比外貌美麗好。這種寫實主義，也不是只有參議員或軍官之類的人才會喜歡，從事貿易的商人和藝匠等，也會想把自己的容貌誠實地刻在墳墓上。

寫實主義唯一的麻煩就是，如果你身心都還很年輕，又確實還沒什麼歷練，該怎麼辦？

屋大維（Octavian）就遇到了這個問題。他是凱撒（Julius Caesar）的養子及姪孫，三十二歲時成為羅馬帝國的奧古斯都——也就是開國元首。如果他把自己的容貌塑造成又老又有智慧的樣子，那實在太不可信了，所以他回頭採用希臘時期理想化的青春風格。

1 編注：bust，又譯為半身像。

屋大維在位的那四十一年間，雕像中的他都是青春永駐，有稜有角的下巴沒有鬍子，嘴唇小而豐潤，眼角毫無皺紋，更頂著一頭修剪整齊的茂密短髮。後來整個羅馬帝國的領土範圍內，都有奧古斯都的胸像出土。例如，在今天的非洲蘇丹，就曾發現一個大約西元前二五年製的青銅奧古斯都頭像。他甚至還戴著法老頭冠的埃及風胸像存世。

這些雕像，當時都替分身乏術的奧古斯都本人鎮守幅員廣大的帝國領地。西元前二〇年在西班牙鑄造的狄那里銀幣（denarius coins）上也有奧古斯都的肖像，可見當時的人真的會把國王——力量與保護——隨身攜帶著。

· 遭埋藏的龐貝古城

回顧歷史，像奧古斯都這樣的貴族或統治家族委託製作的雕塑作品，用的都是一些比委託人本人壽命還長的堅固材料，比如大理石和青銅。因此，赫庫蘭尼姆（Herculaneum）和龐貝（Pompeii）這兩個義大利小鎮，才有辦法成為藝術史學家最珍貴、最不尋常的研究對象。

維蘇威火山於西元前七九年爆發，附近的這兩個小鎮遭厚達四到六公尺的火山灰和浮石掩埋，城中所有生命就此凍結，不分貴賤。這兩個城鎮的考古挖掘作業從一七三八年就開始，直到今天仍在進行。出土的屋內牆上有臨摹希臘繪畫的馬賽克鑲嵌畫，也有描繪神話、風景、建築空間結構的壁畫，各個角落都提供了寶貴的資訊，讓我們因而能了解當時藝術如何融入人們的日常生活。

我們已經從老普林尼那裡得知，對當時的人來說，繪畫以製造錯覺為尊。從龐貝出土的別墅內

牆看來，當時的畫家的確恣意運用「視錯覺」這個技巧來繪製壁畫。

他們把石膏畫得像大理石，把牆面畫成窗景，窗上掛著的布幔還可以看到小鳥停在上面。別墅的中央大廳是映入訪客眼簾的第一個空間，所以像舞台布景一樣，充滿精心擺設的藝術品與家具，藉以傳達屋主的個人品味與追求：如果放的是希臘歡愉之神酒神戴奧尼斯（Dionysus）的雕像，就表示你有大把大把的閒暇時間。如果放的是希臘哲學家或羅馬先人的畫像，則象徵你對文化傳承與知識教育的重視。

在大廳之外的公共空間牆面，畫的內容常是神話或儀式典禮的場景。在龐貝一個叫祕儀莊（Villa of Mysteries）的別墅裡，有個房間的牆壁畫的是人們在準備婚禮的情景。牆面上，一大群年輕男女跟著戴奧尼斯與艾若斯（Eros）——這兩位是與愛和生殖有關的神——一起列隊走過。這些大型人物畫得既逼真又傳神，個個的姿態都宛如希臘雕像。在鮮紅色的背景下，這群人看起來像是在畫面的前景前進著，讓進入房間的訪客感覺自己非常靠近他們，好像也參與了這場神祕的儀式。

牧神宅邸（House of the Faun）是龐貝最宏偉的別墅之一，裡頭有座花園的地板是一整片馬賽克拼成的鑲嵌畫，以拼貼重現了一幅亞歷山大大帝大戰波斯大流士國王（King Darius of Persia）的希臘畫作。藝術家一共用了三百萬塊黃、棕、白、黑、灰各色的小嵌片（tesserae），拼成整幅長六公尺、寬三公尺的鑲嵌畫，創造出一幅生動的打鬥場景。

畫中捕捉的是大流士剛被打敗的那一刻。他一邊要求全軍撤退，同時一邊轉身回望亞歷山大，手上的長矛還指著敵人。畫面中間有一匹馬試著逃脫某個士兵的掌控，這個動作把我們的注意力引導到畫中事件的核心，同時也展現出藝術家精湛的「前縮透視法」（foreshortening）技巧（我們可

以同時看到馬的頭和屁股，好像我們就在離馬一段距離的地方觀看著）。

除了這件臨摹原作的鑲嵌畫，原本那幅畫並沒留下其他紀錄。一般認為，那幅希臘畫若不是埃及的海倫娜（Helena of Egypt）在西元前四世紀所繪的名作《伊蘇斯戰役》（the Battle of Issos），就是老普林尼在希臘最傑出的作品清單中曾提到的一個戰鬥場景。不論原作究竟是哪一個，對今天的我們來說，都只以這個西元七九年偶然遭火山灰埋藏的馬賽克模樣存在著而已。

在維蘇威火山爆發的那一年，羅馬帝國的版圖已經從英格蘭延伸至非洲，由西班牙擴及土耳其。在下一章，當我們穿越時空來到西元二一〇年的羅馬時，羅馬帝國可是正值全盛時期。

· 5 ·

通往死後的世界

在美索亞美利堅與南美洲這兩個地區，織品都是藝術文化的核心要素。祕魯的女性會一起合作，為喪葬用的蓋布刺繡，總長甚至可達十公尺。對當時來說，織品可是最寶貴的文化結晶。當領袖過世時，人們會用很多條這種蓋布包裹死者。蓋布圖案愈精緻就愈有價值，製作時投入的每分每秒，都是用來表達對逝者的敬意。

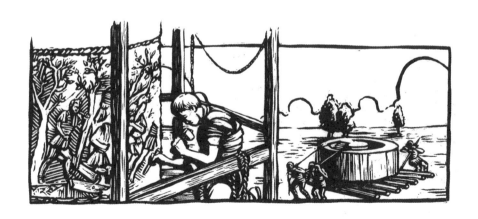

圖雷真凱旋柱

時間來到西元一一〇年，羅馬城裡正在建造一處新的廣場。羅馬帝國皇帝圖雷真（Trajan）打算蓋一座全城人民前所未見、史上最大的議事廳，不但有複合的商店街與民眾的活動中心，還有超大的中央廣場和兩座圖書館（一間用來收藏希臘文著作，另一間收集拉丁文文集）。

在整個建築的中央，是一根高三十五公尺的超巨大大理石柱，以二十九塊卡拉拉大理石（Luna marble）碟形原石相疊而成。這根柱子的建造費用，是由戰爭勝利所得的戰利品來支付的。最後，在石柱頂端還會放上一尊圖雷真本人的青銅像。中空的柱體內部裝著一座旋轉樓梯，通往柱頂的瞭望台，從瞭望台上看出去，可以將整片新廣場盡收眼底。

至於柱體的表面，則雕滿圖雷真最近打贏達契亞（Dacia，位於現在的羅馬尼亞）那場戰爭的過程。飾帶由下往上一圈一圈雕著淺淺的浮雕，浮雕中的人物精雕細琢，場景生動有趣。我們可以在上面看見活靈活現的士兵，奮力在森林裡砍樹，或在碉堡上釘釘子，還可以看到他們用力到爆筋的雙臂，奮力得連身上的盔甲也隨著動作而扭曲。這條一公尺高的飾帶包覆著整根巨型石柱，如果把整條飾帶攤開來，總長有兩百公尺，剛好就和環繞希臘帕德嫩神殿的飾帶一樣長。

把自己打勝仗的畫面用史詩般的規模與手法記錄下來，這樣的做法雖然不是羅馬人發明的，卻是他們的最愛。《圖雷真凱旋柱》（Trajan's Column）由廣場的建築師阿波羅朵拉（Apollodorus of Damascus）設計，表面的飾帶從底部盤旋而上，一共繞柱二十三周。

故事從底部開始，我們可以看到馬匹、牛隻、綿羊、掌旗官、號角手，再加上數百名士兵湧出

城門赴戰。然後可以看到圖雷真本人橫越多瑙河，船上載滿可以餵養整支軍隊的糧食。飾帶上詳細記錄了兩場達契亞戰爭，頂端最後的收尾，是吃敗仗的達契亞領袖德賽巴魯斯（Decebalus）自殺殉國的場景。

圖雷真在整根凱旋柱上一共出現五十九次，在各種場景現身的他，總是英勇瀟灑，身高比軍隊裡所有士兵都還高一點，所以很容易就可以辨認出來。浮雕中的細節繁多，多到現代的歷史學家可以透過上面的描繪，來研究羅馬的兵器甲冑。不過如果真的想要親身觀察柱面細節的話，倒是會碰到一個大問題：很多圖的位置太高，根本看不到。

圖雷真當時蓋的那兩座圖書館，雖然有面向柱子的窗戶可用來觀賞柱子，但還是沒辦法完整看清楚這根柱子。柱上的浮雕原本有上色，而且愈到上層，飾帶就會隨之稍微加大，以便修正從地上仰望時視覺上的寬度。然而令人扼腕的是，若從地面上瞻仰這根凱旋柱，終究沒辦法看清楚大部分的浮雕。

就像我們在龐貝古城裡的別墅所看到的，羅馬的有錢人有辦法為了裝飾自己的家，禮聘藝術家來製作鑲嵌畫和雕塑品。羅馬帝國的歷任皇帝，則又更上一層樓。從奧古斯都開始，他們像是在比賽較勁似的，每個皇帝蓋的神廟、紀念碑、公共建築，都一個比一個巨大，一個比一個厲害。

先是奧古斯都在羅馬正中心蓋了滿是大理石的廣場，並在廣場上放滿雕塑品。一百年後的圖雷真，也蓋了一個廣場，而且是奧古斯都的三倍大，至於那根凱旋柱，還是當時全羅馬最高的建物。

為什麼要蓋得那麼高？因為《圖雷真凱旋柱》不僅是為了大肆宣揚圖雷真打了多少勝仗，展現他是多麼成功的帝王，更為了透過製作所需的時間，以及作工精細所耗費的心血，來證明羅馬帝國的強

《圖雷真凱旋柱》表面的飾帶從底部盤旋而上，一共繞柱32圈。

盛程度是足以完成（幾乎）不可能的任務。圖雷真藉由這重達一千一百噸的大理石雕，以及上面所記載的帝王英雄事蹟，確立了帝國的興盛與富強。

打造這些雕塑，其實也跟帝王希望長生不死有關。《圖雷真凱旋柱》後來成為圖雷真的墳墓，他的骨灰就埋在這根柱子的基座之中，而柱面上他征戰達契亞的輝煌，也成了自己最好的紀念碑。

也許凱旋柱是在下一任皇帝哈德良（Hadrian）繼位後才完成的，不過哈德良應該也很樂意繼續付錢完成建造，畢竟他繼承的就是圖雷真留下的帝國，這根象徵興盛富強的凱旋柱完成後，一樣可以讓他與有榮焉。

・哈德良別墅

哈德良在位時，也在羅馬蓋了一些出色的建築，萬神殿（Pantheon）就是他下令興建的。不過，他那座位於城外山丘上的夏季宮殿，才是屬於他的終極藝術傳奇。這座宮殿建於西元一一○至一三○年，有個很低調的名字——哈德良別墅，占地有兩個龐貝城那麼大，可以容納所有行政部門和工作人員，還可以再邀請很多客人。

這間別墅最有名的，就是裡面的雕塑作品。哈德良把他的收藏大量集中在這裡，藏品囊括了希臘到羅馬時期最火紅的作品，有的還同時有好幾件複製品，其中也包括前面提過的作品，例如，普拉克希特利斯的《阿芙蘿黛蒂》，就展示在別墅內一座阿芙蘿黛蒂環形神廟複製品裡。

很多雕塑作品因為脫離了原本的展示環境，在別墅裡變成一個個排排站，有點像是在現在的藝

廊展出那樣，純粹提供欣賞。

波利克萊塔斯那件肌肉發達的雕塑《持矛者》的複製品，展示在別墅的浴場裡；米隆（Myron）的名作《擲鐵餅者》（Discobolus，造於西元前五世紀）的複製品，也出現在別墅裡，不過是跟其他來自不同地方、不同時期的雕塑作品擺在一起。

哈德良把他珍視的各種希臘雕像複製品，和當時他為自己年輕的愛人安提諾烏斯（Antinous）所打造的全新雕像放在一起。安提諾烏斯在雕像中是裸體的，以希臘與埃及神祇的風格示人。他在二十歲時溺斃於尼羅河，痛失摯愛的哈德良把他升格為神。我們甚至可以說，哈德良這整座雕塑展場，其實是一個巨型的安提諾烏斯紀念館。

．紀念肖像

製作肖像的確是紀念某人的一種方式，能為後世留下這個人的生前模樣。在羅馬帝國時期，製作肖像這件事一直相當受歡迎，在興建公共建築或殿堂的同時，通常也會以立肖像的方式來紀念贊助者。

羅馬的小鎮佩爾格（Perge，位於現今土耳其境內）有一座建於西元一二一年、比真人還大的普蘭奇亞‧瑪娜（Plancia Magna）雕像，就是為了紀念瑪娜慷慨解囊、資助大筆經費來整修城門。瑪娜的家族本來住在羅馬，幾代前搬來佩爾格。他們搬到小鎮後，仍會參與羅馬元老院議事，在佩爾格城裡也是菁英分子。

從這個雕像我們可以看到：瑪娜身上穿著皺褶細膩、以高級布料做成的衣服，由此可見她的財

普蘭奇亞‧瑪娜的大理石雕像，完成於西元121年。

富。她頭上戴的是象徵王權的頭帶（diadem），頭帶上鑲著各個羅馬皇帝的肖像，表示她是羅馬帝國國教的祭司，因為在羅馬的國教中，國王會被當作神來崇拜。雕像上刻的字指出，瑪娜是這座城市的女兒，為了該城人民的福祉而努力。瑪娜也是佩爾格城政府組織裡層級最高、權力最大的人物，而這座雕像也凸顯了她對佩爾格的重要性。

令人難過的是，這個時期的羅馬女性，很多都死於生產，早產是當時年輕女性最主要的死因。在羅馬城牆外的路旁，就有一整排墓碑雕塑紀念這些女性。在羅馬帝國各地，許多商人的墓碑上也描繪了女性曾扮演積極要角：從販售蔬果到擔任助產士，有的還坐在金庫旁，表示她們直接經手貿易相關事務。

在英格蘭東北部，有一個墓碑是貝瑞慈（Barates）在他的英格蘭太太芮吉娜（Regina）過世時委託人做的。貝瑞慈本來是帕爾米拉（Palmyra，位於現在的敘利亞）人，太太原本是奴隸，三十歲就離開了人世。墓碑刻的是她坐在一個綴有雕飾的壁龕中，手臂上叮叮噹噹的掛著很多條手鍊，手指正打開一個用來收藏珠寶和私房錢的厚重盒子。

從這個精心打造的全長墓碑本身亦可得知，她和貝瑞慈顯然相當富有。此外，墓碑下方刻的字使用了兩種語言——拉丁文，以及貝瑞慈的語言阿拉米語（Aramaic）——寫著「貝瑞慈之妻，自由的女人芮吉娜，嗚呼哀哉」。

羅馬人和希臘人一樣崇拜很多不同的神祇，而隨著帝國的擴張，羅馬人也開始接觸到不同的信仰。例如在當時羅馬帝國境內的埃及就有一個法尤姆（Faiyum）墓園，墓園中的死者身體仍依照埃

及的習俗來保存，但是將傳統死者佩戴的木乃伊面具，換成畫在木板上、栩栩如生的死者肖像。

這些肖像是以蠟畫（encaustic，一種混合蜂蠟與色素的顏料）繪製的，畫出了金耳環與金項鍊的閃閃亮光、紅洋裝的豔紅，以及當時流行的捲髮。這些蒼白的臉上閃爍著生命的光彩，畫家以數個輕巧的筆觸為嘴唇添上色彩，為杏眼補上琥珀般的光芒。

這個習俗，是在西元前三〇年羅馬帝國將埃及納入版圖之後才建立的。因此可以說：羅馬人對祖先的敬重，促成了這個為死者畫肖像的新習俗。對現在的藝術史學家來說，這些肖像畫是唯一留存下來的古代木板畫（panel painting），彌足珍貴。

‧ 羽蛇神金字塔

當人們在法尤姆墓園裡畫這些肖像時，特奧蒂瓦坎（Teotihuacan，位於現在的墨西哥）的羽蛇神金字塔（Pyramid of the Feathered Serpent），讓美索亞美利堅人（Mesoamericans）有機會直接接觸到自己土地下的世界。

羽蛇神金字塔的外牆有巨型蛇頭排列在一層又一層的塔上，每一個蛇頭重逾四噸，上了鮮豔的色彩，目的是讓靠近金字塔的人肅然起敬。

在兩千年前的美索亞美利堅，特奧蒂瓦坎是當時最重要的城市，人口最多時高達十五萬人。後來的阿茲特克人稱這座城市為「神明誕生的地方」，還會到該城的遺跡朝聖。然而，阿茲特克人沒辦法到羽蛇神金字塔底下一探究竟，因為地道的入口在西元二三五年就被封起來了。

這條長達一百公尺的地道在二〇〇三年重新被發現，地道沿路放置好幾千個要獻給神的各式祭

品，地道盡頭的地板上則是一個微型群山山景，其間坐落著三個灌滿水銀的小型湖泊。整條通道的牆壁和天花板上都鑲了雲母片，要是有人點亮了火把，雲母就會隨著光線閃爍，將整條地道的天花板變成一片星空。這般身歷其境的體驗，何嘗不是一種強大的力量，足以喚醒這整個經由亡者大道（the Avenue of the Dead）將所有重要神廟連結起來的地下世界[2]？

在特奧蒂瓦坎發現的象形文字尚未被解讀出來，所以關於曾在此地生活的人與藝術家的故事，對我們來說仍是個謎。目前已經發現的，是一些繪著造型獨特的鳥與動物的畫作局部，當時的人用來點綴公共空間和家裡。

此外，還有一些裝飾金字塔的大型神像。例如在月亮金字塔（the Pyramid of the Moon）附近發現的《偉大女神像》（Great Goddess），是目前這座城出土的最大型雕塑作品。這尊水之女神像呈長方體，女神的臉雖然僅由簡單的線條構成，她的衣服卻有著非常複雜精緻的圖案，顯示布料上的花紋勢必有特殊的象徵意義。

· 祕魯的織品與地表雕刻

在美索亞美利堅與南美洲這兩個地區，織品都是藝術文化的核心要素，例如，祕魯帕拉卡斯（Paracas）巧奪天工又備受尊崇的編織作品，通常得花數千小時才有辦法完成。祕魯的女性會一起

2 譯注：在羽蛇神金字塔之外，該遺址還有太陽金字塔與月亮金字塔，三座金字塔由中間的亡者大道相連。

合作，為喪葬用的蓋布（mantle）刺繡，這種布甚至可長達十六尺。

對現在的我們來說，織品有時不見得會被認為是藝術的一種，但對當時的祕魯人而言，織品可是最寶貴的文化結晶。例如在當地的領袖過世時，人們會用很多條這種蓋布包裹對方的身體。蓋布圖案愈精緻就愈有價值，因為是以編進布料中的每一分每一秒，來表達對逝去領導者的敬意。其中有一種叫作「色塊風格」的織品，僅以少數幾個顏色和直線條的「線性風格」布料為基底，再繡上顏色密實的色塊，以及較複雜的弧線輪廓。

這種色塊風格當中，有一種很受歡迎的圖案設計被稱作「飛天薩滿」，以現在的眼光來看，可說非常現代。飛天薩滿繡的是一個又一個顏色不一樣的薩滿（巫醫），以自由落體的方式越過整塊布料，而且每個薩滿都是頭往後仰、頭髮隨風飄揚的狀態，好像他們是被什麼巨大的力量拉著走似的。有的帕拉卡斯織品圖案還會刻意做得很抽象，提早超越西方的抽象藝術整整一千年。

讓我們再往南走，來到祕魯的納斯卡（Nasca），這裡還有另一組更具實驗性質的地景藝術作品，現在的人稱為「地表雕刻」（geoglyphs）。

這片土地位於納斯卡及英亨尼奧（Ingenio）兩河之間，地面覆蓋著黑色石頭，地表往下僅三十公分處就有另一層顏色淡很多的地層，只要刮除表層的石頭，便可在大地上留下線條。由於該地區降雨量少，因此，當時的居民在七百年間，在這片土地所刻出的許多不同形狀的線條，至今都還清晰可見。有的線條直直延伸二十公里，有的線條則是彎彎曲曲的，凹折成幾百公尺大小的人形與動物輪廓。

那麼，納斯卡究竟是怎麼辦到的？站在地面上實在不可能看見作品的全貌。如果不是從天上朝下俯瞰，根本看不見這些圖形。

祕魯帕拉卡斯的色塊風格蓋布，
完成時間約在西元100-200年間。

由於所有圖案都是由單一線條構成的，一般認為，這些圖案原本應有儀式上的用途，人們會以特定的方式，走過這些線條，以慶祝雨水或豐收。至於遍及整座平原的點狀放射形路徑，則以疊起的石頭標示作為起點，應該是用來引導人們走到不同圖案的地圖：蜥蜴、有螺旋形尾巴的猴子、比巨型噴射機還大的展翅蜂鳥等。

我們終究無從得知，納斯卡線條是不是有靈性上的意義。不過在下一章我們就會看到，在歐洲、亞洲、中東等地區的藝術，都開始逐漸以宗教為重心。

· 6 ·

擁抱宗教的藝術

伊斯蘭帝國擴張版圖時，也在各地廣建清真寺。首都大馬士革的大清真寺於西元705年開工，經費是敘利亞人繳的稅金，負責施作的是來自埃及的勞工，只花十年就完成了。這座清真寺的牆上刻著取自古蘭經內文的書法文字，奠定以書法裝飾清真寺牆面的傳統。也因為描繪的是真主的話語，書法藝術得以蓬勃發展。

這一年是西元三三〇年，羅馬帝國的首都又在施工了。不過這時帝國的首都不是羅馬，而是一個原本叫拜占庭（Byzantium）的希臘小鎮，末代皇帝君士坦丁（Constantine）不久之後就會把這裡改名為君士坦丁堡（Constantinople）。

君士坦丁在得權後決定把首都往東遷，以便就近控管帝國東邊那些比較賺錢的殖民地──其範圍橫跨現在的土耳其、敘利亞、埃及一帶。君士坦丁心裡是這麼想的：「這個新首都，將會成為第二個羅馬。」

這個建城計畫所涵蓋的範圍，足足有原本拜占庭小鎮的四倍大。新城區的大道上，除了佇立著羅馬帝國先王奧古斯都、凱撒等人的雕像，同時也有君士坦丁的雕像，他把自己納入最偉大的領袖的行列。大道上也有一些被強制徵收的經典作品，像是人人稱頌的普拉克希特利斯的《阿芙蘿黛蒂》，還有從奧林匹亞運來的菲狄亞斯的超大宙斯像。

君士坦丁堡裡有供奉羅馬神祇的神殿，也有基督教的教堂。君士坦丁不只提供教會經費，還會花錢請人製作聖經抄本，以供人數日漸增長的會眾使用。事實上，在此不久之前，信奉基督教在羅馬帝國還是違法的事，直到君士坦丁修改了法律，才將基督教合法化。

‧印度佛教的石窟群

在君士坦丁的年代，基督教才成立三百年，仍是相對新興的宗教。聖經為藝術家帶來了一整套全新的故事，可以拿來當作創作素材的內容。不過就風格來說，早期的基督教藝術看起來就跟古典繪畫沒兩樣。

比起基督教，佛教和印度教的歷史則悠久許多。這兩個宗教擁有不同的信仰體系，不過在西元

四世紀左右時，都在印度各自發展了既複雜又精雕細琢的藝術實踐。

例如，佛教信眾會在石壁上開鑿洞穴，並把這樣的空間當作精舍（viharas，也就是修行的地方）

與支提（caityas，可以敬拜的大廳）。阿姜塔（Ajanta）的瓦格拉河（Waghora river）位於孟買（Mumbai）

東北方，那裡有一段長達半公里的馬蹄形溪谷，溪谷的山壁上就有三十個這樣的石窟。這個石窟群

歷時約六百年才完成，其中最繁複的一座，建於西元五世紀中葉。

這個時期的印度繪畫後來得以保存下來的，原本都存在於這種無窗石造寺廟裡，因此，這些石

窟相當重要。

阿姜塔很多壁畫裡都繪有「那伽」（naga）[3]。那伽是負責雨和水的半神，會以各種化身出現。其中

在描繪《本生經》（Jataka，一部記錄佛陀前世故事的大眾經典）內容的壁畫中就有牠的身影，有

一個石窟還標明文表示那裡是那伽之王的家，而牆上的壁畫是為了要侍奉那伽（請祂保佑水源充足）

而畫的，同時也想表達對佛陀的崇敬。

在第十七座洞窟最深處的牆壁前，有一尊佛陀坐姿像，佛像的四周，或說整個空間的牆壁和天

花板上，都畫滿了《本生經》裡的故事。我們可以看到白色的大象和獅子正越過一片百花盛開的草

地，寺廟和家屋內聚集了發願成佛的男女菩薩（bodhisatvas，還沒修成佛的實習生）。

這些壁畫選用特定視角，並善用石窟中的光影，來塑造畫中人物的身形。洞窟的入口和裡面的

3 譯注：那伽在台灣稱作龍，在藏傳佛教中稱蛇。

列柱，與希臘建築十分神似；洞窟裡的繪畫風格，應該也是從希臘那裡傳過來的。例如，在整座洞窟都可看到的盤腿佛像，其頭部後方都會有一圈佛光，這種畫法，就來自希臘太陽神阿波羅雕像的造型（後來的基督教藝術也繼續用這樣的光暈作為神聖的象徵）。

・中國敦煌的莫高窟

這個時期的印度與中國之間已經建立了順暢的貿易管道，也就是現在大家口中的絲路。發源於印度的佛教，就沿著建於驛站的寺廟傳布。印度的東側銜接中國，西邊與南邊則與君士坦丁的帝國相連。在絲路之間來回的商隊，除了運送貨物外，也傳遞了新的技術與新的藝術手法。不過無論商隊選擇走哪一條路進中國，都得穿越塔克拉瑪干（Takla Makan）沙漠，經過為時兩個月的長途跋涉後，才會抵達沙漠另一端的敦煌，也就是當時中國王朝最西邊的邊境要塞。

中國的繪畫有相當悠久又輝煌的歷史，不過直到西元四世紀，與宗教相關的繪畫才開始廣為流傳。這時的中國才剛經歷一段政權分裂、生活顛沛流離的日子，因此，人民開始將目光移轉到宗教，尤其是佛教。

這個時期最著名的佛教藝術，是位於敦煌的莫高窟石窟群，在長達一公里長的山壁上，一共有四百九十二座洞窟，裡頭的壁畫更可說是中國洞窟壁畫的巔峰之作。要建造出這樣的佛窟，必須在山壁上開鑿洞窟，隨後又要雕樑畫柱，這可是非常繁重的勞力活，因此，打造莫高窟的藝術家就跟埃及的藝術家一樣，會直接住在工地旁。

早期這些洞窟的風格主要受到印度藝術的影響，所以有的洞窟裡畫的也是《本生經》裡的段落。

不過到了西元六世紀，開始有一些新元素出現，例如，由上往下看的鳥瞰風景畫等，可說為中國繪畫的發展開啟新的一頁。其他洞窟則不斷重複畫著佛像，把整片牆壁都畫滿了佛陀的面容，例如莫高窟的第二四九窟，就有「千佛洞」之稱。

・拜占庭的馬賽克鑲嵌畫

同一時期的基督教，則風行於中東、北非、歐洲等地。君士坦丁大帝所傳承的這個新拜占庭帝國，其根基正是基督教。在君士坦丁遷都君士坦丁堡後不到一百年，羅馬帝國就分裂成東西兩個羅馬帝國，西羅馬帝國很快就因日耳曼哥德人入侵而式微，東邊的拜占庭帝國則是國運昌隆。

拜占庭帝國在興建新教堂時，會聘請藝術家為教堂內部的大型牆面與天花板製作鑲嵌畫，用當時很受歡迎的羅馬馬賽克技巧，拼出聖經中的場景。後來這些來自君士坦丁堡的藝術家，便以金色馬賽克的鑲嵌作品揚名國際，甚至遠至西西里與敘利亞，都可以看到他們的作品。

羅馬的藝術家用小型的大理石嵌片來製作馬賽克，拜占庭的藝術家用的則是有顏色的玻璃。相較之下，玻璃不只比石塊更容易反光，如果在背面再加上一層金箔，馬賽克看起來就像散發著天堂般的光芒。

到了西元六世紀，拜占庭帝國的國王查士丁尼（Justinian）收復了不少西羅馬帝國的領土。拉芬納（Ravenna）原本是東哥德王國的首都，查士丁尼出兵並成功收復該城後，為紀念自己打

了勝仗，便下令在拉芬納新落成的聖維托教堂（San Vitale）裡，放一幅他和太太緹奧多拉（Theodora）的絕美鑲嵌畫。這座教堂的建造經費由富裕的銀行家阿根塔留斯（Julius Argentarius）贊助，教堂裡滿滿都是金光閃閃的馬賽克，描繪的內容是耶穌與其信徒。教堂的聖壇上方兩側相對的位置，也就是整座教堂最重要的地方，分別是查士丁尼和緹奧多拉的鑲嵌畫。

畫中的查士丁尼，手上拿著金色的彌撒用聖餐盤（paten），餐盤裡有代表基督身體的麵包。查士丁尼身邊一共站著十二個人，看起來就像查士丁尼是神之子，身旁是他的十二門徒似的。在他左邊都是主教，右邊全是士兵，表示他的統治權力高於教堂和國家。

對面的緹奧多拉，頭上戴著華麗的頭飾，身著正式的禮拜服，站在教堂外的花園裡，等著進入教堂。她的罩袍褶邊繡著東方三博士（Magi，智者的意思），表示基督的誕生和她有關。緹奧多拉手持聖餐杯，裡頭裝著象徵基督血液的紅酒。

查士丁尼和緹奧多拉兩人的頭部後方都有一圈光暈，凸顯兩人都有統治這個正在擴張的拜占庭帝國的神聖權力。我們可以從這兩幅鑲嵌畫看出查士丁尼有多麼虔誠，也可以看出，在這個他剛占領的地區，他如何透過宗教來奠定統治基礎。

這兩幅馬賽克，也是最早透過視覺形象來傳達東正教（Eastern Orthodox Christianity）核心信仰的作品之一，象徵世俗的政權，與宗教的神權集於統治者一身。

查士丁尼的這座聖維托教堂於五四七年完成，也就是在君士坦丁堡（今天的伊斯坦堡）的聖索菲亞大教堂（Hagia Sophia）落成的十年之後。聖維托教堂比聖索菲亞大教堂小很多，是一座八角形的莊嚴小教堂，如今以前面提到的查士丁尼與緹奧多拉的鑲嵌畫著稱。

聖維托教堂的拜占庭馬賽克鑲嵌畫
《皇后緹奧多拉》，製作於西元547年。

在此必須強調一個重點：這兩幅畫中的人物和本人一點都不像，除了缺乏臉部表情，身體也掩藏在紫色的罩袍下，而這兩件拼貼而成的罩袍的布料，看起來像希臘列柱一樣硬。

儘管如此，這並不代表這兩幅鑲嵌畫就是失敗的作品：這些肖像本來就是為其象徵意義而作，而不是為了寫實描繪人物的容貌。查士丁尼本人從來沒有去過拉芬納，所以這兩幅精緻的鑲嵌畫，更像是君王的代表或替身，讓人們眼中看到的皇帝、皇后不是他們在短暫人世間所擁有的面容，而是如神與教堂一樣神聖，以一種永恆不朽的方式存在。

· 《林迪斯芳福音書》

這個時期的歐洲，基督教已經遠播至拜占庭帝國以外的地區。基督教藝術不再像古典藝術那樣執著於自然的身體，藝術作品中的宗教意義，也開始比樣貌的逼真傳神更為重要。

在歐洲北部地區，成為藝術創作主要題材的是動物，而不是人。這個現在稱作「凱爾特─日耳曼風格」（Celtic-Germanic）的藝術，風行於斯堪地那維亞半島到德國一帶，最遠則到俄羅斯西伯利亞大草原地區。這個風格最好的例子，就是西元七○○年間，修道士在北英格蘭地區完成的《林迪斯芳福音書》（Lindisfarne Gospels）。當時，修道士會在修道院的大型繕寫室親手複製抄寫聖經經本，以傳播上帝的話語。

《林迪斯芳福音書》的標題頁上都會有幾個閃閃發亮的大型字母，以及基督教十字架的圖案。這些大型字母的內部填滿了風格獨特的動物和鳥，周圍在十字架四周的，則是許多凱爾特繩結

（Celtic knot）圖案。蜻蜓穿梭在書頁間的紅鶴、老鷹、蛇和龍等動物，為字裡行間的上帝話語帶來蓬勃的生命力。

這本書裡也有四位神聖福音寫手的畫像，馬太、馬可、路克、約翰四人各自一頁。畫中的人物，身體扁平，身上綴有花紋，臉都很制式，都有兩顆大大的杏眼，整個人像騰空飄浮在頁面似的。

到了這個時期，人的身軀完全就只是一種象徵罷了。這些人物代表的是某位聖者的精神，而不是現實生活中的某個人。我們多半也得靠人物身旁的物件來辨認他們是誰，例如，和有翅膀的獅子在一起的就是馬可。如此一來，在製作抄本時比較容易複製圖像。

．大馬士革大清真寺的鑲嵌畫與書法藝術

在這個時期，各地的藝術大多是由宗教來推動的。此時，中東地區的新宗教領袖穆罕默德才剛創立伊斯蘭教，不久，伊斯蘭教徒廣布，遍及拜占庭帝國東側的領土，也進入了耶路撒冷和亞歷山大（Alexandria）等大城市。

伊斯蘭教為了不讓人們把宗教領袖的形象當成偶像來膜拜，在教法中禁止描繪穆罕默德等宗教人物的容貌，如果想要敬拜，對象就只能是真主阿拉（Allah，也就是神）。因此，伊斯蘭藝術是用神像以外的形式來表現的。

隨著伊斯蘭帝國擴張版圖，清真寺（Mosques）也在各地快速興建。西元七〇五年，位於帝國首都大馬士革（Damascus，在現今的敘利亞）的大清真寺（Great Mosque）動工，以敘利亞人繳的

稅金為經費，由來自埃及的勞工施作，只花十年就完成。

這座清真寺的牆壁刻著取自於古蘭經內文的書法文字，自此之後，這個以書法裝飾清真寺牆面的傳統便一直延續至今。雖然不能描繪真主與穆罕默德的樣貌，但可以描繪真主的話語，這也使得書法這個藝術形式得以蓬勃發展。

大清真寺牆上刻的書法早已不在，但馬賽克鑲嵌畫仍保存了下來，並且提供了重要的線索，讓我們看到八世紀時期藝術家之間的交流。

大清真寺中央庭院的牆上和騎樓迴廊，滿滿都是拜占庭藝術家製作的金色馬賽克，畫中描繪了類似古羅馬與希臘的城市地景，但城市裡面沒什麼人，有的是高聳的樹木與流水，水岸上坐落著一棟棟精緻的宮殿。遠景中陡峭的山坡上有一個小鎮，小鎮比樹木還高。整個清真寺的內牆，滿是精心布局的藍色、綠色、金色建築，整齊劃一的營造出沉靜的氛圍。

中央庭院是所有做禮拜的人都會經過的地方，建造這座清真寺的哈里發瓦立德一世（Caliph al-Walid I），為什麼會選擇以西方城市的樣貌來裝飾這裡？

他想讓自己手上這個政教合一、相對年輕的伊斯蘭帝國，和建於君士坦丁堡與羅馬的這些歷史較悠久的帝國政權相提並論？還是因為此時的伊斯蘭帝國已一路擴張到非洲北部與西班牙地區，他這麼做，是為了彰顯自己已經征服那些地方？那麼，壁畫呈現的「地圖之內滿是來寺禮拜的人」，就像是隨著帝國擴張，「世界之內滿是伊斯蘭教徒」。

無論瓦立德一世當初選用這幅鑲嵌畫的動機是什麼，唯一可以肯定的是，他的確有心想讓這座地圖，而位於世界中心的，就是這座清真寺？又或者，他把中央庭院的牆面視為一幅展開的世界地

大馬士革大清真寺的壁畫（局部），
此寺建於西元705-715年。

清真寺不同凡響。在某次公眾演說中，他是這麼說的：「大馬士革的居民啊，大馬士革有四件事是世界上任何地方都望塵莫及的：這裡的氣候，這裡的水，這裡的水果，還有這裡的浴池。於此，我還想再加上第五樣：這座清真寺。」

暴風雨來臨之際

查理曼大帝統治的今日德國亞琛一帶，教堂擺脫了拜占庭帝國反對崇拜聖像的約束，出現真人大小、基督受難於十字架上的神壇雕像。例如科隆大教堂於西元960至970年間完成的《釘刑圖》，基督一改含笑模樣，雙眼緊閉、飽受煎熬，為教堂雕像開啟了一個高表現性的新時代。

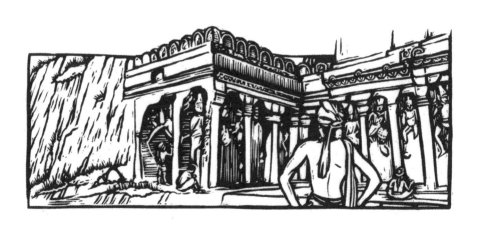

· 馬雅神廟的石雕板

這一年是七二六年。黑夜降臨，儀式即將開始。馬雅國王盾豹二世（Shield Jaguar II）就要踏入一座新建的神廟，並將神廟獻給他最愛的妻子衣許阿巴修可（Lady K'ab'al Xook）。

這是一百五十年來，第一座在雅克齊蘭（Yaxchilan，位於現在的墨西哥）落成的神廟。盾豹二世期許這座神廟能為此地帶來新氣象，進而鞏固他的統治權。國王已經在位四十五年，衣許阿巴修可始終忠心耿耿的支持他，必要時還會為他安撫神祇，確立王朝及人民的存續。

馬雅的神需要血才能活，所以他們時常得犧牲性罪犯來獻祭給神。有時甚至還需要皇族的血，這種時候，衣許阿巴修可就會親自參與獻血儀式，用一條帶有黑曜石鋒利碎片的繩子劃過自己的舌頭。

雕刻家前後花了三年的時間來雕琢這三塊石板，並為石雕漆上鮮豔的綠色、紅色、黃色。他們的表現非常出色，連衣許阿巴修可披風上的刺繡、身上的太陽神金屬徽章，甚至連濺到她臉上的血等細節，全都捕捉了下來。至於在執行皇族義務的衣許阿巴修可，看起來則是面無表情。

這整個儀式也在雕刻家的巧手之下，記錄在三塊石灰石板上。這三塊做工精緻的石雕板，此時更已安置在神廟大門的門框之上。

上述這三塊石雕板，現在稱為《第二十三號結構》（Structure 23），分別收藏在倫敦的大英博物館，以及墨西哥城的國立人類學博物館（Museo Nacional de Antropologia）。這組石雕板雖已不再用來標記神聖廟宇的入口，上面的顏色也都斑駁脫落，但仍非常有感染力。

第一塊石板是身上佩戴著華麗頭飾和珠寶的國王，手上握著點燃的火把，高舉在衣許阿巴修可

的頭上打光。衣許阿巴修可則跪著，用帶有黑曜石刺針的繩子，劃過自己伸得長長的舌頭。

第二塊石板上，衣許阿巴修可處於通靈狀態，坐在地上，頭往後仰，手裡拿著一個裝了紙張的籃子，用來承接她舌頭流出來的血（她流了不少血，旁邊地上還放了另一個籃子）。從她的血裡竄出一條雙頭蛇，其中一顆頭吐出暴風雨之神恰克（Chac），另一顆頭則是英勇的馬雅祖先，他已全副武裝，準備好要反擊了。

從這兩塊石雕板上的馬雅象形文字，我們知道這位祖先就是盾豹二世，這些字確立了他的皇族血統，也記錄了他的統治期間，並標示了這個獻血儀式的執行日期。

在第三塊石板上，我們可以看到衣許阿巴修可交給丈夫一面盾牌和一個美洲豹面具，也就是他的名字盾豹，以強化他的統治權力。

這幾件神乎其技的雕刻作品，也影響了雅克齊蘭附近博南巴克（Bonampak）的壁畫風格。

‧ 博南巴克的壁畫

博南巴克壁畫是馬雅文明最後一道耀眼的光芒，完成的時間比雅克齊蘭石雕晚了六十五年。壁畫位於一座小型神廟內，整片壁畫的範圍，橫跨了三個房間的牆壁和天花板。當時長期掌管該地區的王室，是雅克齊蘭的盾豹四世（Shield Jaguar IV），人們正是為了宣示效忠盾豹四世而創作了這個壁畫。

藝術家在繪製這些壁畫時，毫不吝惜的揮灑一種價格高昂的亮藍色顏料，這種顏料由靛藍（indigo，植物染料）萃取物和磨碎的石青（azurite，又稱藍銅礦，是一種昂貴的礦物）混合而成。

墨西哥雅克齊蘭的石灰石版雕刻，製作於西元723-726年間。

不僅如此，畫中人物的眼睛很多原本都還鑲上了寶石。

在神廟裡第一個空間的牆壁上，可看到有個派對正在進行。身穿白色披風的馬雅富人排著隊，準備把禮物獻給皇族，旁邊有三個年輕貴族穿著羽毛製成的服裝，正隨著龜殼鼓的節奏起舞。

第二個空間描繪的是某場戰爭爆發了，牆面上充滿打鬥的場景。不過從門口附近的畫可以很清楚看出是誰贏了這場戰爭——在那一列階梯的頂端站著光榮凱旋的馬雅戰士，他們身披豹皮披風，頭戴頭飾，戰士面前的地板上躺著頭皮被剝掉的戰俘，有人的手還在流血，因為他們的指甲都被拔光了，血從指尖滴下來。

到了第三個空間，我們又回到那個派對場景，那三位身穿羽毛裝的貴族，再次展現他們那古怪又華美的造型。不過這次在接近天花板的地方，有一位像衣許阿巴修可一樣的貴族女性，正用一條繩子劃過她的舌頭，可能是為了慶祝戰爭勝利，因而用鮮血獻祭來感謝神祇保佑。

由於沒有自然光會照進這座神廟，加上門口本來都有門簾遮蓋，因此，置身在這樣昏暗的空間裡，會感覺壁畫中的人物好像真的圍繞在身旁，自己則成為他們的一分子，跟著他們一起進貢，一起打仗，一起敬拜神祇。

這個博南巴克小城應該是突然之間成為空城的，因為神廟的壁畫在西元七九一年完成，但象形文字的部分卻還有四分之一沒有完成，表示文字的銘刻在當時戛然而止。也許是因為戰爭進行得不太順利，人們緊急逃離了小鎮，隨後，雨林中茂密的植物將神廟掩蓋了千年之久，直到一九四六年，才被人重新發現。

·印度教的石窟寺院

所有人類文明都有一套自己的信仰與價值觀，也都會以藝術來榮耀他們的神。

在印度與東南亞一帶，印度教徒膜拜很多不同的神，石窟神殿也一座又一座的蓋。在印度馬哈拉什特拉邦（Maharashtra）的艾羅拉（Ellora），印度教、佛教、耆那教（Jaina）有不同的石窟，不過艾羅拉最有名的印度教石窟，看起來一點也不像洞窟。這座山壁上的神殿當初在建造時，是一邊由外向內開鑿，同時一邊由內向外雕刻，因此，整個建築看起來像是興建在峭壁上，完全不像是開鑿而成的。

凱拉薩神廟（Kailasa temple）於西元七七五年動工，高達三十公尺，供奉濕婆（Shiva）。濕婆是印度教三位主要神祇之一（另外兩位是梵天〔Brahma〕與毗濕奴〔Vishnu〕）。

環繞神殿外牆的巨型石雕，描繪了《摩訶婆羅多》（Mahabharata）與《羅摩衍那》（Ramayana）這兩部史詩當中一篇又一篇的故事。故事裡的濕婆以多種形象現身：門口大浮雕中的濕婆摧毀了三個城市；入口處的濕婆踩著一個惡魔；在中央大殿，濕婆則以屏除世間所有歡娛的禁慾苦行者的樣貌出現。濕婆在雕刻中出現了很多次，由此可見濕婆有多麼重要。（這和圖雷真皇帝在位於羅馬的凱旋柱上重複出現了五十九次是一樣的道理。）

凱拉薩神廟所有的浮雕與雕塑本來都有上色，對當時前來瞻仰的虔誠信徒來說，視覺體驗想必相當震懾。

凱拉薩神廟位於印度的艾羅拉，
動工於西元775年，供奉濕婆。

‧ 印尼日惹的婆羅浮屠

印度的宗教透過貿易途徑傳播到東南亞，促成了當地大型寺院的興建。在爪哇島（Java）中部的日惹市（Yogyakarta）有一座婆羅浮屠（Borobudur），是印尼最大的宗教園區。

婆羅浮屠建於西元八○○年左右，整座寺院以視覺來呈現大乘佛教（Mahayana Buddhism）的教法，當時的統治者夏連特拉（Shailendras）家族信奉佛教，建造這座寺院，也是他們宣示權力的方式。

這座寶塔共有八層，正方形的底座每邊邊長都是一百二十三公尺。整座寶塔以高低上下分為三個區域，代表佛教宇宙觀中到達涅槃前的三個層次。

如果把塔面上所有浮雕的寬度相加，足足有兩公里半那麼長。浮雕上描繪著釋迦牟尼的一生，還有佛陀前世的故事。整座寺院共有超過四百座佛像端坐，有的佛像坐在壁龕中，俯瞰著底下的凱度（Kedu）平原在祈禱；位於較上層的佛像，則都隱身在佛塔（又稱浮屠〔stupas〕，一種收藏宗教物件用的鐘型蓋子）裡。

‧ 基督教的聖像崇拜之爭

從視覺的表現來看，婆羅浮屠和凱拉薩神廟都強化並宣揚了信仰的美好。然而，此時君士坦丁堡的基督教徒之間卻出現了齟齬，其中一派人認為在基督教藝術中，聖像是不可或缺的，因為具象的聖像能讓聖經和其中的人物變得鮮活可親，另一派則反對繪畫將基督與聖母瑪利亞「偶像化」。這兩方形成「聖像崇拜者」（Iconophile）和「反聖像崇拜者」（Iconoclast）。聖像崇拜者由熱

愛藝術、喜歡將宗教領袖形象化的修道士所領軍，反聖像崇拜者則是厭惡偶像的人，以拜占庭帝國的繼承者為首。

到了八世紀，里奧三世（Leo III）非常擔心人們會把神的形象當成神本身來膜拜，於是下令在拜占庭帝國境內禁止崇拜偶像。另一派的人當然不以為然，他們提出反駁，認為聖像能讓人對神產生更深刻的了解，是連繫人與神之間的管道或連結。

這些支持與反對宗教圖像的爭論持續紛擾了至少一百年，其間有不少反對崇拜聖像的人摧毀了許多偶像和宗教藝術的作品，例如刮除牆上鑲嵌畫中的基督，改放一個簡單的十字架。一直到西元八四三年，擁護聖像的一方贏得這場爭論，崇拜聖像才終於在拜占庭帝國再次成為合法的行為。

・教堂雕像《釘刑圖》

不過，羅馬的教宗從未捲入這個關於圖像的爭論。教宗在指派新的國王、冊封查理曼（Charlemagne）為神聖羅馬帝國的元首後，從此與今德國西邊邊界上的城市亞琛（Aachen）為根據地展開統治，而這個地區的教堂，查理曼以現今德國西邊邊界上的城市亞琛（Aachen）為根據地展開統治，而這個地區的教堂，不只沒有受拜占庭帝國反對崇拜聖像的命令約束，更是反其道而行。教堂的神壇上方開始出現與真人等身大小、基督受難於十字架上的雕像，例如，科隆大教堂（Cologne Cathedral）於九六○至九七○年間完成的《釘刑圖》（Gero Crucifix），就是受當時的樞機主教格羅（Gero）委託所做的橡木製十字架。基督被釘在一個造型簡單的鍍金十字架上，祂高過於肩的雙臂敞開，身體往下沉，膝蓋彎曲下垂。

在這個聖像完成以前，十字架上的基督都是含笑迎向死亡，但這個基督頭低低的，雙眼緊閉，嘴角下垂，呈現飽受煎熬的模樣。祂的手臂肌肉因使力而緊繃，腹部腫脹。儘管這個雕像的身體線條不如希臘雕像那麼寫實自然，但我們仍能感覺到此人所承受的每一絲痛苦。雖然從他頭部後側那一圈光暈可以推知他是某個神聖的角色，但祂卻像個普通人一樣在受苦。

以大小相近的雕塑作品來說，這件《釘刑圖》是自後古典時期以來最早的全立體人像之一，也為教堂雕像開啟了一個高表現性的新時代。

· 關於死亡的藝術創作

同一時期，也有其他文化以死亡與重生為藝術創作之本。

《大蛇丘》（The Great Serpent Mound）位於現在的美國俄亥俄州，那是一個長得像一條巨蛇的地景作品。《大蛇丘》是美國原住民舉行喪禮的場地布景，也是人們從遙遠的他方前來碰面，在此聯絡感情或進行貿易的聚會場所。

在西元一〇〇〇年前後這段期間，在位於非洲尼日河谷的布拉（Bura）的女性陶藝家，會為死去的人製作墓碑。此地有百餘個骨灰罈出土，外形都是一個騎在馬背上的戰士，頭為洋蔥狀，眼睛是裂開的橫線，雙頰與前額都有很多淺淺的刻痕。

像這樣以象徵性的手法塑造人形，而非以寫實自然的方式模仿人像，和中古世紀基督教會製作泥金裝飾手抄本（illuminated maunscripts）與花窗玻璃的手法十分類似。

科隆大教堂的《釘刑圖》，
製於西元960-970年間。
背景中閃亮的金色是後來才加上去的。

·穆吉拉象牙盒

即便這個時期的藝術實踐多以宗教為本，或是為了讚揚信仰而做，但其中仍有不少美好的世俗（與宗教無涉的）作品留存至今。

西元十世紀時，以象牙當作創作材料已有數百年的歷史。安達魯西亞（Al-Andalus，伊斯蘭統治下的西班牙）的宮廷藝術家就會用進口象牙來打造精緻的皇家禮品。這些珍貴的象牙來自非洲莫三比克與辛巴威，透過海運，一路沿非洲東部的海岸北上，再經由陸路抵達埃及開羅的市場進行交易。然後，這些堅硬又滑順的象牙，就會被雕刻成首飾箱、珠寶盒、香水罐。

儘管這個時期的豪華象牙工藝品大多數都是裝飾性的工藝，而不是「真正的藝術」，不過鬼斧神工的《穆吉拉象牙盒》（Pyxis of al-Mughira）卻是例外，它將象牙浮雕這項技藝，推向異常高超的境界。

《穆吉拉象牙盒》完成於西元九六八年，是一個用來裝製銀製香水罐的筒狀容器，上面有一個圓弧型的蓋子，是送給哈里發（統治者）的兒子穆吉拉（al-Mughira）的十八歲生日禮物。

這個盒子是在王朝的首都科爾多瓦（Córdoba）製作的，上面雕滿細細小小的人物、鳥類、動物及葉片，精雕細琢的程度令人歎為觀止。此外，藝術家還小心翼翼的將人物之間的縫隙都鑿成鏤空，因此看起來幾乎就像是立體的雕像。浮雕的中間是兩名坐在馬背上的男性，他們正從棕櫚樹上摘取椰棗，這個畫面大概能使這位年紀輕輕的持有者，回想起自己祖先在伍麥亞（Umayyad，位於現在的敘利亞境內）的家。

像《穆吉拉象牙盒》這類的盒子，上面常常會描繪「王子般的宮廷生活」（princely cycle）場景。

「王子般的宮廷生活」是一系列與宮廷休閒娛樂有關的故事，早在伍麥亞王朝（Umayyad caliphate）統治伊斯蘭世界期間，就開始出現在伊斯蘭的藝術作品中。

不過對十世紀的穆吉拉來說，伍麥亞王朝早已是遙遠的記憶了。伊斯蘭世界早在西元七五○年就易主，由阿拔斯王朝（Abbasid Caliphate）統治，只剩下安達魯西亞地區還掌控在伍麥亞王朝手裡。

在下一個章節，我們將會再次看到描繪「王子般的宮廷生活」內容的藝術作品，但大小與規模都比這件作品大非常多，因為那些都是為國王或征服者效勞的作品。

· 8 ·

政治宣傳的藝術

《貝葉掛毯》長達70公尺，幾乎快跟教堂建築本身一樣
長了。它以刺繡的方式，描述了諾曼人出征英格蘭的黑
斯廷斯戰役，而且只呈現出獲勝的諾曼人視角。這是一
件非常有力的政治宣傳作品，也是十一世紀留存下來的
中世紀藝術作品中，少數不是以宗教為主題的作品。

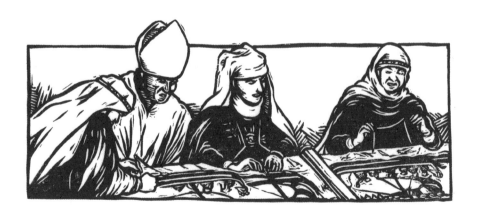

· 法國的《貝葉掛毯》

這一年是一〇七七年，主教厄德（Odo）在法國北部的貝葉（Bayeux），為即將落成的新教堂做準備。他為此訂製的掛毯才剛掛上，這條掛毯長達七十公尺，幾乎快跟教堂一樣長了。

十一年前，也就是一〇六六年，諾曼第公爵威廉為了爭奪統治英格蘭的權利，與英格蘭國王哈洛德（Harold）交戰，厄德選擇與同母異父的哥哥威廉站在同一陣線。這件掛毯就是以刺繡的方式，描述了這場黑斯廷斯戰役（Battle of Hastings）的故事。最後法國這方贏了，厄德也因此分得了英格蘭肯特郡（Kent）的領土。他用肯特郡的稅收來幫自己蓋教堂，掛毯也是請肯特的修女製作的。修女用羊毛製成的絲線來刺繡——她們以茜草根染成紅絲線，又以菘藍染成藍絲線，整條掛毯上一共使用了十種不同顏色的絲線。

此時，厄德邊走邊欣賞掛毯，一邊讀著掛毯上的拉丁文，文字內容以諾曼人的觀點來描述這場戰事⋯⋯哈洛德先背叛威廉，才會遭到報應，最後被征服者威廉擊敗。厄德在掛毯上看到有人砍樹來打造威廉的戰艦；他看到一些男人為了不弄濕衣服，先脫掉自己的鞋子和褲襪（內搭褲）再爬進船裡。他也看到一群人在法國把鎖子甲搬進船艙，隨後又看到一群騎馬的戰士在英格蘭的戰場上，身上就穿著那些鎖子甲。鎖子甲上一圈圈的鎖鏈縫製得非常細膩，緊貼著戰士身體的線條。

該出現的畫面都出現了——一支箭射進了哈洛德的眼睛，他最後戰死在沙場上；船頭也用了維京人像，這是諾曼人展示自己血統的方式。這塊亞麻布料的開頭和結尾兩端還繡了許多屍體，數量之多，都超過裝飾的花邊了。整幅掛毯一共出現超過六百個人和兩百匹馬。厄德繼續走，繼續看，

看到戰爭中劍拔弩張、短兵相接、馬匹倒下、戰士陣亡的畫面。毯上的人物都是以對角線移動前進，讓整幅掛毯在視覺上更有節奏感，看得厄德覺得自己好像又回到了戰場上似的。

這件刺繡掛毯現在被稱為《貝葉掛毯》（The Bayeux Tapestry），是一件非常有力的政治宣傳作品，只單從諾曼人的視角來回顧這場戰爭。政治宣傳表達的內容通常都具有政治用意，會以偏頗的立場來論述，這件掛毯所提供的觀點，就是贊同諾曼人入侵英格蘭。《貝葉掛毯》也是能讓我們更了解中世紀歐洲的傑作，更是十一世紀留存下來的藝術品當中，少數不是以宗教為主題的作品。

‧日本的《源氏物語》繪本

同時期的日本，也有一個世俗藝術的例子，這件作品讓我們看到，藝術家本身所受的限制，會如何形塑他們的作品。

《源氏物語》（The Tales of Genji）撰寫於一○一○年間，被認定是世界第一部小說，作者是女性作家紫式部（Lady Murasaki Shikibu）。全書共有五十四帖，內容述寫當時日本宮廷生活，以及其中的愛情故事，流傳甚廣。

最早出現的《源氏物語》繪本，完成於一一三○年，以二十個卷軸繪成，但目前保留下來的，只有一些斷簡殘篇。畫卷中的書法由男性書寫，但圖畫由宮廷女性所繪，這些女性對日本平安時代的文化生活有非常深刻的影響。畫中人物沒有太多的動作，因為這個時期的宮廷不喜人喜形於色，所以對於即將發生的故事轉折，畫中的人物看起來都很淡定，只有一些很細微的線索，例如人物衣

服的顏色、房間裡屏風等，才會向讀者暗示人物當下的感覺。

卷軸是一種相當個人且私密的藝術形式。一個人可以在閒暇時，將卷軸攤放在眼前的桌上，一次只展開一部分來細細觀賞。隨著故事內容推進，你一邊把右邊捲起來一些，一邊把左邊攤開來一點，讓畫面漸次在眼前展開。這些畫面都是以綜觀的俯瞰視角繪成的，因此，把卷軸擺在桌上低頭往下看時，便有如正在目睹事件的發生。

如此創新的繪畫視角，和六世紀中國的莫高窟壁畫有異曲同工之妙。日本繪畫受中國繪畫的影響很大，不過日本有些時期的繪畫都展現出相當獨樹一幟的風格，平安時期就是如此，例如《源氏物語》插圖版本是全彩的，而同時期在中國流行的則是單色的風景畫。此外，日本繪畫相當費工，需要分很多不同階段上色，並且再重新描一次輪廓，尤其是有貼上金箔的物件。

・東正教的聖像畫

前面我們談過，藝術能幫宗教確立其意識形態及價值觀。自從崇拜聖像與否的爭論告一段落後，聖像在東正教的地位也重新確立了。東正教認為，聖者的形象來自古代福音寫手個人對基督與聖母瑪利亞的描繪，因為他們自始至終都用最傳統的方式抄寫一本又一本的聖經，把每一本盡量複製得愈像「原本」，愈不受時間影響愈好。

這種作法不斷演進，抄本的形式就演變成一種風格與特色，例如，他們會將人物的身體扁平化，就像《林迪斯芳福音書》裡的聖者那樣；也會用金箔作為繪畫的背景，一如教堂鑲嵌畫會鑲金一樣，以便消除所有自然寫實的痕跡，讓聖像在神光之中閃耀。此外，藝術家也會確保聖像出現在畫面當

中很明顯的地方，如此一來，前來教堂的人才能真正觸摸與親吻聖像，與瑪利亞或基督建立連結。這樣的作品，也方便帶出去遊行，為教會募款。

繪於一一三一年的《佛拉迪米爾的聖母》（*Virgin of Vladimir*），是現存最有名的聖像繪畫。根據考據，這幅畫像以聖路克的（St. Luke）原始抄本為基礎來繪製聖母與聖子的形象。早期的聖像通常是蠟畫，材料和羅馬人為死者畫肖像的一樣，但《佛拉迪米爾的聖母》是蛋彩畫（tempera）。蛋彩是一種快乾顏料，混合顏料與蛋黃製作而成。過去在古典時期，藝術家會以快乾的蛋彩搭配慢乾的蠟畫，但到了這個時期，幾乎所有畫都是用蛋彩繪成的。

當時畫《佛拉迪米爾的聖母》的不知名藝術家，應該沒有想要把聖母和聖子畫得很像真實的女性與小孩，因為畫中基督的頭部小得不成比例，身體還是塊狀，頭和身體都包裹在風格獨特的布匹之中。不過我們仍能感受到兩人之間臉貼著臉的溫柔互動。至於瑪利亞的憂傷表情，則預示了她的獨子即將面臨什麼樣的一生。這幅聖像是可用來述說瑪利亞與基督故事的依據，是可看圖說故事的畫面，也正因為如此，才這樣備受尊崇。

製作於君士坦丁堡的《佛拉迪米爾的聖母》，當時是致贈給俄羅斯的城市基輔（Kiev）的禮物，這份禮物兼具宗教與政治上的意義，以鞏固俄羅斯以東正教為國教的決定。這幅聖像很快被移到佛拉迪米爾這個城市，大量的複製品隨後應運而生。

基輔的聖索菲亞大教堂，曾聘請拜占庭的藝術家為教堂製作東正教風格的鑲嵌畫，威尼斯的托爾切洛大教堂（basilica of Torcello），同樣也請拜占庭的藝術家做馬賽克。憑藉著藝術家的專業，以及東正教教會的野心，藝術、宗教、權力三者逐漸融為一體。最後，東正教在一〇五三年與教宗及

《佛拉迪米爾的聖母》，
繪於西元1131年，作者不詳。

天主教教會決裂，形成「東西教會大分裂」（Great Schism）。

・西西里的帕拉提那禮拜堂

當東正教的地位在俄羅斯益形穩固時，伊斯蘭教也已拓展至整個南地中海地區，在埃及、馬格里布（Maghreb，位於北非）、西班牙、西西里等地建立了大型的伊斯蘭城市。諾曼人奮力取回了西西里與南義大利的統治權，但並沒有把伊斯蘭的傳統屏除在外，而是將其融入他們兼容並蓄的文化之中。諾曼國王羅傑二世（Norman King Roger II）在西西里巴勒摩（Palermo）興建的帕拉提那禮拜堂（Cappella Palatina），就是最好的例子。

這座教堂於一一三二年動工，只花八年就蓋好。教堂牆上的金色馬賽克除了聖約翰外，興建教堂的元老級神父也出現在鑲嵌畫中，天花板則布滿畫有羅傑和家人的壁畫，共有一千幅。這片天花板最獨特、最令人驚豔之處，在於它是伊斯蘭的穆卡納斯（muqarnas）天花板——一種以細膩多層蜂巢狀構成的木造天花板。在這個時期完全且成功保存下來的穆卡納斯天花板是最繁複的。在這樣一間供奉基督又吹捧諾曼王朝的教堂中，羅傑二世選擇將奢華的拜占庭馬賽克融入義大利風格的建築，再以伊斯蘭文化的精髓加以點綴。

這片天花板非常高，需要很好的望遠鏡才能看出畫的內容究竟是羅傑跟宮廷成員在下棋、狩獵，還是在比槍法、摔角，抑或是在遊行、跳舞。這些畫在木造天花板上的人物，不僅長得很像天主教花窗玻璃和泥金裝飾手抄本上的人，跟伊斯蘭世俗藝術中的人物也有幾分神似，像是臉上都有

大大的杏眼，並且有著風格化的身形。至於人物在進行的活動，也取材自伊斯蘭的「王子般的宮廷生活」，也就是上一章我們談到西班牙《穆吉拉象牙盒》時提過的主題。

羅傑把無人不知無人不曉的伊斯蘭風格用在自己的教堂，可說很有心機。他想透過這片天花板展現出在諾曼人統治下的西西里，不同的文化如何共榮又共存；在當地，官方宗教是基督教，但宮廷中使用的語言是阿拉伯語。這座教堂彰顯出在羅傑的統治之下，來自不同文化的風格與主題得以融為一體，並且都能為他的統治基礎與權力增添光彩。由基督教風格的馬賽克牆撐起伊斯蘭風格的天花板，就像在呈現基督教政權足夠強大，因而能認可並支持與伊斯蘭文化共存的事實。

・手抄本《當知之道》

懷抱著信仰的個人，也能運用藝術來表達自己的想法，並藉此說服他人。例如基督教的修士與修女，就為了大大小小的教堂和富裕贊助者的私人圖書室，日以繼夜製作泥金裝飾聖經手抄本。到了十二世紀，這些聖經手抄本的內容除了表達教義外，更吸納了和宇宙與神祕學相關的新想法，其中賀德佳・馮・賓根（Hildegard of Bingen）所作的《當知之道》（Scivias），就是最著名的例子。

《當知之道》完成於一一五二年，有二十六幅插畫，內容是賀德佳所預見的未來景象。賀德佳是本篤會（Benedictine）相當具影響力的修女，也是德國魯珀茨堡修道院（Rupertsberg convent）的創辦人。她出身貴族世家，人脈很廣，和英格蘭國王、希臘皇后都有私交；她自童年就具有的神視（vision）能力，其真實性及神聖性更得到教宗的認可。

在《當知之道》中，賀德佳透過神祕學來理解基督教，以繪畫來探索女性的力量，畫中她以長

了巨大翅膀的女性來代表母親教會（Ecclesia）以及猶太會堂（Synagoga）。她也把自己視為先知，透過神視來溝通。

賀德佳畫人的方式不像埃及人那樣以早期對人類形態的理解為基礎，再把一些元素——如眼睛、腳等部位——拼接起來；她也不像希臘人那樣仔細研究人體，謹慎地把看到的東西如實畫出。她從自己的感覺與經驗出發，創造出一個全新版本的神的世界，而這個世界的樣貌是超自然的，並非根據真實的世界描摹而成，因此在《當知之道》書中，事物的形貌都不必仿真，她想表達的情感也無需寫實。

例如，她用從天堂伸出的火之觸鬚，來描繪神視如何來到她的腦中。她畫自己坐在教堂裡的畫桌前，神視會兀自出現在她腦海，她則基於本能把看到的內容畫在畫冊上，好像是在神的引導下畫畫的，而她的文書官則坐在身旁，將她說的話寫下來，成為書中搭配圖畫的文字。

《當知之道》一共有三十五個版本保存至今。在當時的教會，賀德佳是一個強而有力的聲音，她寫作，繪製了多本書籍，更創作了超過六十首聖歌。雖然《當知之道》有不少流通的複製本，不過仍不是那麼容易取得，畢竟每一本都得用手抄成，要費很大的工夫才能完成。

此時，還有另一種和《當知之道》南轅北轍的宗教藝術表現，那就是教宗透過新建的巨型教堂，向大眾展示天主教教會的權力。

賀德佳《當知之道》其中一頁，
描繪她如何接收神視。
此書繪製於1142-1152年間。

石匠、摩艾、昂貴的材料

十三世紀的哥德式風格教堂，將雕塑、彩繪玻璃、建築三者揉合成直達天聽的高聳建物，以此榮耀上帝，沙特爾大教堂正是最好的例子。經由石匠的巧手，聖者、先知的雕像脫離了柱子或壁板，獨立於背景站立著，看起來都像真人般栩栩如生，感覺更可親可近。這些雕塑的實作者通常都是不知名的大型團隊，很少以個人的名義創作，因此我們不會知道哪位藝術家製作了哪件作品。

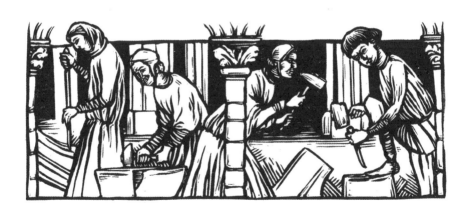

法國的沙特爾大教堂

一二一九年某天的清晨，二十位石匠聚集在法國北部一間小屋裡。他們每天上工前都會來到這間臨時搭建的小屋，一起圍著火爐取暖，吃點東西。這些石匠隸屬於沙特爾大教堂（Chartres Cathedral）的兩百人改建團隊，工作是把這座教堂改建成另一種風格，這種新風格第一次出現在聖德尼（Saint-Denis）的蘇傑修道院（Abbot Suger's church），距離此地八十公里。

沙特爾大教堂已經修建三十五年之久，不過總算就要完成了。

此時，教堂內部其他幾組團隊正在安裝中殿兩側的長窗。他們先為玻璃片上色——藍色用來呈現天堂那屬於神的國度，紅色則是基督的血——再將玻璃片組合成不同的圖，然後裝到牆上。光線透過玻璃把教堂內部染成紫色，也照亮了玻璃上描繪的故事，呈現出聖者、基督、聖母瑪利亞等人的生平。

另外有些工作人員忙著把教堂的內牆漆成如太陽花般的鮮黃色，如此一來，就算外頭的天氣陰鬱，教堂裡還是相當明亮。還有幾名石匠在為教堂北側的大門刻製華美的門面雕飾。沙特爾大教堂共有一千八百件雕塑品，其中有些作品的位置實在太高，連創作出它們的石匠都看不清楚自己的成果。不過，這些雕塑不是給人看的，而是為神製作的。它們讓整座建築看起來更宏偉、壯觀，彰顯了基督教的力量與存在。

為了紀念這些辛苦打造教堂石雕的石匠，他們被畫在其中一面花窗裡——在獻給聖雪隆（St Cheron）的那面長窗下方，他們手上拿著鎚子和鑿子，辛勤的將石頭鏤刻成石雕。

· 十三世紀的哥德式教堂

如果說十二世紀的基督教教藝術想傳達的，是神和他的聖人、天使團隊的象徵力量與超自然能量，那麼到了十三世紀，我們可以看到，基督教藝術的風格正逐漸回歸之前那種方式——以真實血肉來描繪宗教人物，讓他們更貼近真實世界，讓神不再令人畏懼，而是能被了解的存在。這個新興的風格叫作哥德式（Gothic）風格，前一段故事裡的沙特爾大教堂，正是這種風格的好例子。

哥德式風格將雕塑、彩繪玻璃、建築揉合成直達天聽的高聳建物，以此來讚美上帝、榮耀上帝。

相較於之前以厚重穩健的石頭構成的羅曼式（Romanesque）建築，哥德式改用玻璃構成牆面，讓光線浸滿巨大的教堂，並用尖尖的拱門，將人的視線往上引導至天堂的方向。

十三世紀上半，哥德式的雕刻風格橫掃整個歐洲大陸。在一座比一座高的哥德式教堂中，出現了一尊比一尊高的聖者或先知的哥德式雕像。經由石匠的巧手，這些雕像個個看起來都像真人一樣栩栩如生，這是因為許多雕塑脫離了原本支撐著他們的柱子或壁板，獨立於背景站立著，就像沙特爾大教堂大門上的雕飾一樣立體。

沙特爾大教堂的雕像不只是諸神，北側大門彎拱雕飾的外圈，就有十二個女性雕像。她們分成兩邊，每邊六位，有的在看書祈禱，有的在洗滌、梳理羊毛，紡成毛線。石匠將這些工作中的女性雕得活靈活現，從她們的動作我們可以看出，整理羊毛、再製成毛線，有多麼費勁。例如，其中一位正用梳理羊毛的女子，因為用力而扭著腰，甚至還必須打開雙腳才能坐得穩。這些女性代表神的子民，呈現出沉靜又專注奉獻的樣貌。她們沿著半圓尖拱門的弧線安置，看起來像脫離背後的

建築體「騰空」而出，彷彿不受地心引力的限制。

在哥德式藝術中，實作者通常都是不知名的大型團隊，很少以個人的名義創作，因此我們不會知道哪位藝術家製作了哪件作品。

· 多元的藝術創作材料

沙特爾大教堂是哥德式建築的曠世傑作，當時製作的雕塑與花窗玻璃，至今仍保存良好。在那個時期的歐洲，藝術無非就是要為神服務，而對藝術家來說，上好的材料可說是作品的根本，所以最優質的原料都會用來建造教堂，例如來自義大利採石場的大理石，還有從非洲西部與南部進口的象牙與黃金。

用黃金來製作拜占庭馬賽克，在歐洲與中東地區已行之有年。黃金若不是來自橫越撒哈拉沙漠的駱駝商隊，就是從坦尚尼亞及莫三比克經海路運抵埃及的貿易市集，先在那裡進行交易，最後才來到歐洲。當時非洲的國家會以黃金來換取生活必需品（如鹽）與奢侈品（如玻璃珠），同時也會用來製作藝術品。

接下來，我們來看看當時世上不同的社群聚落如何透過當地開採或由他處進口材料，供應藝術家創作的需求。

例如，在非洲南部地區，雖然黃金很有價值，但同時也會被拿來交換更堅實耐用的銅礦。

在玻里尼西亞的拉帕努伊島（Rapa Nui），島上兩端都蘊藏著顏色各異的石頭，藝術家便以這些石頭來創作站立的巨石像。

在中東地區，人們用金片與昂貴的顏料來繪製手稿繪畫。相對的，這個時期的中國認為少即是多，所以在整幅畫的畫面之中，留白的部分會和藝術家費心繪製的部分一樣重要。

· 優羅巴人的銅製頭像

馬蓬古布韋（Mapungubwe）位於現在的南非共和國、辛巴威、波札那（Botswana）三國邊界地區，十三世紀時，這裡是相當富裕的城市。當歐洲那座以石灰石為建材的沙特爾大教堂快要完成之際，馬蓬古布韋的藝術家用來打造動物雕像的材料是黃金，雕像內容是地位較高的公牛、野貓、犀牛等動物。他們將打成薄片的金箔，服貼固定在木製的芯體上。在皇族的陵墓中，這些動物雕像會和黃金製的皇冠、權杖一起陪葬，以彰顯統治者的權力與財富。

同一時期，西非的伊費（Ife，位於現在的奈及利亞境內）是優羅巴人（Yoruba）的精神首都。優羅巴的藝術家比較喜歡用赤陶、黃銅、純銅等媒材來創作。優羅巴人透過穿越撒哈拉沙漠的貿易路線來販售當地開採的黃金，以換取北非出產的其他較堅硬的金屬來製作雕塑作品。

馬蓬古布韋的藝術家製作的是動物雕塑，優羅巴藝術家則做了許多黃銅製的頭像。一般認為，這些頭像是在摹擬伊費城的精神領袖歐尼（Ooni）。其中幾個頭像的臉上劃有許多儀式性的細密線條，這些縱向的刮痕，沿著臉的輪廓一路由額頭、眼睛、兩頰來到人中，最後收在下巴。這些線條將我們的視線引導至歐尼的嘴巴，襯托出他豐厚且對稱的雙唇，同時歐尼也以安寧、沉穩的眼神回

西非伊費的歐尼青銅製頭像，
約為700年前的作品。

看著我們。

　此外，有個頭像還有一頂原本漆成紅色的精緻皇冠，輕放在接近頭頂的地方。有些頭像在髮際線的位置有一排洞，也許是用來為頭像裝上額外的編織髮辮。有的頭像在嘴唇及下巴的位置有一排間距相同的洞，應該是用來為頭像加裝上編織的鬍子，或加裝其他可用來遮掩這位神聖領袖雙唇的面紗。

·拉帕努伊的摩艾石像

　在距離西非幾千公里遠的玻里尼西亞，有一個叫作拉帕努伊的島（又稱作復活節島），島民也有為尊敬的祖先及重要的領袖製作雕像的文化。不過，他們做的可不是長得像真人的金屬頭像，而是塊狀的巨大石像摩艾（moai）。

　人們在石場開鑿出用來製作摩艾的火山岩石材後，就會用繩子把它們搖來晃去的「遛」著走，穿越島上的山丘，移往海岸邊的放置定點。然後這些有的超過十公尺高、逾八十噸重的巨型石像，會被懸吊起來，放到特別為它們打造的平台上。

　摩艾石像以內斂的眼神望著內陸，背對著海，有的頭上還會戴著一個巨型紅色石冠。不過這些石冠跟石像本體是在不同的石場製造的，而且石冠也是在石像已經放定位後，才另外安裝上去。這些巨石像雖然是在六百年間陸續完成的，但風格之一致，令人驚歎！它們都有尖尖的戽斗下巴，深邃的眼窩，長長的耳垂，寬寬的鼻子，身體的線條則非常簡單，僅有胸前突出的乳頭與肚臍，雙臂

沿著身體兩側收束，雙手垂放在肚子下方。

在拉帕努伊海岸線上，一共有一百二十五個摩艾聳立其間，另外還有近九百個散落在拉諾拉拉庫（Rano Raraku）採石場附近地區和石場內部。

有的摩艾有裝上眼珠，看起來更有靈魂，這樣的摩艾可能是用於重要的儀式。眼珠的眼白是用珊瑚做的，還有由黑曜石製成的瞳孔鑲在其中。來到成排石像的前方，會感受到這些以滾滾浪花為背景、矗立海邊的摩艾，就像島上原住民的祖先當年那樣，乘風破浪而來。這些先人大約是在一千年前從南美洲搭船啟程，帶著他們的生活知識，以及雕刻紀念性石像的傳統，橫越兩地之間的汪洋大海，來到了這裡。

・巴格達的泥金裝飾手抄本

在摩蘇爾（Mosul）和巴格達（Baghdad），泥金裝飾書籍中心（book illumination centres）裡的畫家用來創作的材料，更是所費不貲。

這兩座城市都位於現在的伊拉克境內，巴格達在一二五八年遭蒙古人摧毀前，城裡的伊斯蘭工作坊所產製的泥金裝飾手抄本遠近馳名，內容是與宗教無關的世俗性故事，「瑪卡梅」（Maqamah）就是其中一種。

瑪卡梅是哈利里（Abu Muhammad al Qasim ibn Ali al-Hariri）在十一世紀撰寫的幽默故事集，講的是名叫阿布・札依（Abu Zayd）的小混混的冒險故事。這個故事集最著名的泥金裝飾版本，則是由葉哈雅・本・馬哈茂德・瓦西提（Yahya ibn Mahmud al-Wasiti）在一二三七年繪製的那一版。

在這個版本的書中，泥金裝飾插畫畫在動物皮紙做的羊皮紙上，瓦西提以鮮豔的色彩，以及昂貴的金箔，製作了一共九十九幅插畫，讓故事躍然紙上，其中有些較大幅的圖還是跨頁的。在插畫中我們可以看到：人們禱告時出現在清真寺屋頂的幾隻雞；張口準備咬東西的駱駝的牙齒；某處有一群人聚集在陰影下聽音樂、喝飲料，另一群人聚集在橋上看熱鬧，圍觀一個因瘟疫而死的人下葬的過程。畫面中還可以看到販售奴隸的市集，以及成排列隊去麥加朝聖的人群和營地。

瓦西提更進一步把在路上討論爭辯、大打出手的人，甚至是在吵架的夫妻都描繪了出來。正是因為藝術家如此入微的觀察，並將伊斯蘭人物描繪得如此有個性，這件作品至今仍備受尊崇。

不過，他這樣大手筆使用昂貴的材料來創作，且毫不吝惜的畫了這麼多幅，對當時的人來說，勢必是一件別出心裁的奢華大作。

‧中國元代的文人畫

來自蒙古的蒙古人入侵中東地區與中國時，大舉破壞所經之處，摧毀了當時的巴格達等城市，被迫前往蒙古，為新的主人效勞。更奪走數千條人命。儘管如此，有時藝術家卻得以倖免於難，逃過死劫，例如，巴格達的藝術家就

西元一二七〇年代，蒙古帝國統治了中國，繪畫藝術在蒙古人新建的宮廷中蓬勃發展，中國的藝術家同樣也受到統治者的寬容，只不過蒙古人一開始比較喜歡色彩繽紛的肖像畫，以及裝飾性強的雕塑品，而不是中國文人善於繪製的那種安祥沉靜的單色風景畫。

哈利里撰寫的瑪卡梅幽默故事集，
創作於西元十一世紀。

在蒙古入侵之前，中國的文人文化已存續千年之久，弔詭的是，文人畫竟要等到蒙古統治的此時，才真正成為中國主流的藝術形式。

受良好教育的文人通常相當受人尊敬，大多數也在朝廷裡工作，因此只有在閒暇時才能精進自己在詩歌、書法、繪畫上的造詣。或許是休息時間有限，有的文人一輩子只畫一種主題，例如開花的梅樹、當地的鳥類，或是幽幽叢叢的竹林。

受蒙古統治之後，許多文人失去了原本的官位，轉而隱居，在鄉間小屋裡不受打擾的作畫。其中有位像這樣的藝術家，名叫趙孟頫（1254-1322）。他在元朝主政後，返回故鄉吳興（位於現在的湖州市），畫了十年的風景畫。不過到了一二八六年，他被說服進入元朝朝廷任職，此後又得在公務員的工作與繪畫寫詩的熱情之間尋求平衡。

趙孟頫一直都和許多藝術家、學者維持良好的友誼，因此也有不少藝術收藏。或許他還曾跟義大利商人兼探險家馬可波羅交流過彼此對藝術的想法，因為他們兩人有四年的時間同時待在元世祖忽必烈的朝廷之中。

趙孟頫在回朝的那一年結了第二次婚，對象是管道昇（1262-1319），她是很成功的藝術家，在元朝宮廷裡，無論男性女性都曾支持並贊助過她的作品。趙孟頫和管道昇這兩位藝術家經常一起吟詩作對、寫書法、畫畫。

管道昇的作品以風景畫著稱，繪於一三〇八年的《煙雨叢竹圖》就是其中之一。在這幅卷軸畫中，河邊萌發的竹有羽毛般的竹葉，畫面中還有一團低低的霧氣順著開卷的方向橫向延展，迷濛了

後半部的竹林。此外藝術家還以留白的方式，創造出一縷飄在河面上、如絲帶般的濃霧。

管道昇開啟了中國繪製河邊竹子的傳統。當觀者慢慢將卷軸由右至左展開時，她筆下那悠然的竹叢，由墨色帶出的水氣與氛圍，便會逐一出現。中國文人會為自己繪製的這些細膩的單色風景畫賦予特定的意義，管道昇之所以不斷以竹子作為繪畫的主題，就是因為她期盼藉著繪畫勉勵自己能在外族的統治下，堅忍體現儒家高風亮節、屈而不從的風骨。

管道昇的繪畫風格一直到二十世紀都還非常具有影響力，這是因為中國藝術的發展是奠基於傳統，而中國藝術的價值，也在於延續傳統的風格與主題，這樣的觀念到了近年才開始有所轉變。

接下來，讓我們再將目光移到歐洲大陸。中世紀的象徵主義在風行了將近一千年後，也即將出現一些變化。有一個世代的藝術家正孤注一擲，試圖將流行的風向帶回古典希臘與羅馬的自然主義。

管道昇的《煙雨叢竹圖》，
繪製於1308年。

· 10 ·

文藝復興的開端

卡瓦利尼和喬托的作品讓我們看到：在十四世紀的義大利，自然寫實主義正在復甦。與此同時，城市與城市、教堂與教堂、金主與金主之間都在互相較勁，爭相邀請最好的藝術家為自己創作。這些作品更關心真實世界，也對和古典藝術有關的事物日益感興趣，涵蓋範圍從希臘的神話故事，到栩栩如生的人體雕塑。

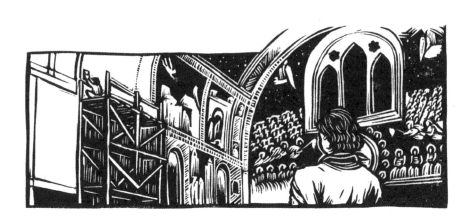

· 喬托的濕壁畫

一三〇五年某日，喬托（Giotto，1266/76-1337）人在義大利帕度亞（Padua），正忙著告訴助理，這天要先在禮拜堂內部哪一個區塊的牆面上噴灑新的石膏。然後，他要趁著牆面仍濕潤的狀態，趕緊在上面作畫，好讓顏料能即時滲入石膏之中，成為色彩繽紛的壁畫。

這是一種叫做濕壁畫（buon fresco）的技巧，難度相當高。喬托除了必須在繪製之前先拿捏好該塗多大面積的石膏，還得在一天之內把所有塗過石膏的牆面都畫完，因為一旦石膏乾了，色彩就只會浮在表面，不會滲入牆面。不過喬托很清楚自己在做什麼——這兩年多來，他一直在這裡幫這間恩利科·斯克羅威尼私人禮拜堂（Enrico Scrovegni Chapel）畫濕壁畫，這一天，他總算差不多要完成了。

這座禮拜堂內部的牆面都畫滿濕壁畫，天花板則是一片天堂般的深藍天空，上面還閃爍著金色的星光。這個案子的金主是恩利科，他從放高利貸的父親瑞吉納寶（Reginaldo）那裡繼承了財產，但因為教會認為透過借貸賺錢是罪大惡極之事，恩利科為了彌補這個罪惡，把不少自己繼承來的財產都用來建造這座奢華的禮拜堂，藉此榮耀上帝。

他要喬托把自己的肖像畫在濕壁畫上。例如填滿禮拜堂盡頭牆面的那幅《最後的審判》（Last Judgement），畫面裡領著一群善者來到天堂，並拿著一個禮拜堂的模型要獻給聖母瑪利亞的，就是恩利科本人。恩利科還要喬托把他父親畫在地獄裡，吊在絞刑台上，可見他真的很想表明自己是站在天使的那一方，和父親是不一樣的。

喬托在斯克羅威尼禮拜堂裡的濕壁畫，
繪製於西元1305年左右。

回到工作現場。這時，喬托後退了幾步，仔細端詳眼前的畫。整間教堂的內部雖然已架滿密密麻麻的巨大木製鷹架，但他還是可以清楚看見鷹架後方牆面上那幅由自己繪製的作品。隨後，他又看了看盡頭那幅抱負宏大的壁畫《最後的審判》，上面除了有瑪利亞與耶穌的一生，還把經裡的場景移到了十四世紀的帕度亞。他也試著為畫面中的人物畫上生動的表情，讓他們看起來像是真的活著，是會呼吸也有感覺的人。

・人本主義的興起

喬托常常出差到義大利各處畫畫，他在拿坡里、羅馬、帕度亞、阿西西（Assisi）以及家鄉佛羅倫斯等地，都留下了濕壁畫與聖壇畫（altarpieces）作品。

這個時候的義大利還不是一個國家，而是許多不同的城邦與王國各據一方，每個地方都有各自的法律。因此，像喬托這樣的藝術家，就必須在臨時設立的工作坊之間穿梭，與當地受聘來幫他忙的助理一起完成每個案子。

在開始自行接案之前，喬托應該是從藝術家契馬布耶（Cimabue，亦稱 Cenni di Pepo，約 1240-1302）那裡學到這樣的工作模式的。契馬布耶是當時很有影響力的藝術家，喬托很年輕的時候就受過他的訓練，喬托第一次去羅馬，也是契馬布耶帶他去的。當時，喬托和契馬布耶在羅馬還看了卡瓦利尼（Pietro Cavallini，約 1250-1330）的畫作。

卡瓦利尼很早就提倡藝術應回頭研究活生生的人體，而不是繼續照著泥金裝飾手抄本上的聖像來畫人。為什麼他會有這樣的主張？因為在當時的義大利，人們的想法開始受到名為「人本主義」（humanism）的新哲學派系影響。

人本主義者認為，古希臘、古羅馬的藝術與哲學思想，比後來任何藝術與哲學思想更有價值。他們同時也相信，人有責任過好自己在地球上的這輩子，不該只著眼於未來在天堂的日子。他們努力追尋保存在偏遠修道院裡的各種拉丁文與希臘文文本，談論柏拉圖等希臘哲學家的特點，直到夜深才停歇。

人本主義在義大利城市的知識分子圈中大受歡迎。此時，勤奮好學的一般非神職人員，也取代中世紀的修道士，成為引領社會思潮的思想家。在人本主義影響下，藝術家表現人物的方式，也逐漸從中世紀聖像畫《佛拉迪米爾的聖母》般的風格化方式，慢慢轉而鑽研古典藝術，並像古典藝術時期的藝術家一樣，開始研究真實的人體。

例如，在卡瓦利尼為聖塞西莉亞教堂（Church of Saint Cecilia）畫的《最後的審判》（現在只剩下局部）中，人物身上的長袍在膝蓋和前臂的位置有畫出皺褶，由此顯示出長袍底下有一具真實的人體存在。還有，人物的身體比例也比較接近真人，臉上也會有生氣勃勃的豐富表情。

這幅十三世紀晚期的《最後的審判》，和前面故事裡喬托後來畫的版本有許多相似之處，顯示出喬托肯定有受到這件作品的影響。不過喬托在創作環繞著整個斯克羅威尼禮拜堂的濕壁畫時，又走得更遠了——他為牆上每幅畫所描繪的故事增添了戲劇性張力。

我們可以看到畫中的人物手臂延展，嘴巴大開，眼淚流淌，這些取自於聖經的場景，因而更加

生動。例如，在《哀悼耶穌》（Lamentation）中，看著畫面裡那些傾身朝向耶穌屍體的女性，我們甚至可以從她們聳起的雙肩、緊握著的雙手、低垂的頭部等身體動作之中，感覺到她們深沉的悲痛。還有，人物身上的衣物也受重力的影響，隨著她們哀慟緊繃的雙肩而皺起，貼著悲傷彎曲的背部而往下垂。

我們可以從卡瓦利尼和喬托的作品中看出，在當時的義大利，自然寫實主義的確正在復甦。這些畫家後來也因為「對自然的觀察入微」，受到十六世紀傳記作家瓦薩里（Giorgio Vasari）等人的讚賞。瓦薩里還特別點名喬托，指出他為人們打開了「真理的大門」。

義大利這些畫家受到當時社會氛圍的影響，開始以人本的精神來看世界，與他們的前輩所創作的中世紀宗教藝術有所區隔。

・阿西西的聖方濟各教會教堂

這個時期在義大利，很多傑出藝術家都曾接受聖方濟各教會的委託創作。聖方濟各教會位於阿西西，是天主教方濟各會的主教會。除了契馬布耶、喬托、卡瓦利尼、馬蒂尼（Simone Martini，1284-1344），以及洛倫采蒂（Lorenzetti）兄弟等人，也都在這個教堂留下了作品。

在聖方濟各教堂，喬托的團隊畫的是耶穌的生平，有的場景還和他在斯克羅威尼禮拜堂裡畫的一模一樣。當時像喬托這樣成功的藝術家都會有自己的團隊，以應付龐大的接案需求。在這種工作模式下，濕壁畫的原始稿由喬托本人設計，不過繪製的部分大多交由助理來執行。他的團隊成

員包括年紀還小的兒童學徒、有雄心壯志的青年藝術家，甚至還有經驗老道的繪畫師傅。喬托本人只會在作品完成前回到現場，補上最後的小細節。

這座教堂裡還特別繪有聖方濟的一生。這一系列作品共有二十八幅，主要著重在描繪這位聖人的生平。以人物寫實的風格來看，很像出自喬托、卡瓦利尼之手，但我們無法確定究竟是誰畫的。

這樣的作品，和喬托在斯克羅威尼禮拜堂裡畫的濕壁畫一樣，都是用來供會眾仔細觀看的，畫作直接對著觀看者說話，投射他們的感受，讓他們感覺自己參與了畫中的活動。

例如，其中一個耶誕節活動的場景，除了讓站在畫前的我們看到聖方濟在為嬰兒賜福，同時也讓人感覺在方濟各會修道士的歌聲圍繞之下，自己彷彿就和畫面中的那群男性站在一起，和大家一起慶祝耶穌的誕生。這種宛如親臨現場的體驗，對來參加禮拜的女性會眾來說更是新鮮，因為過去女性是無法進入唱詩班所在區域的。

・ 從自然主義開啓的轉變

在義大利以外的地區，許多藝術家對自然主義也躍躍欲試。希臘東正教聖救世主教堂（Greek Orthodox Church of the Holy Saviour）位於君士坦丁堡（伊斯坦堡），教堂裡有一幅耶穌復活的壁畫，其戲劇化的程度，與喬托的《最後的審判》可以相提並論。

這幅《耶穌復活》（Anastasis）的作者不明，但與喬托《最後的審判》差不多是同一個年代的作品。畫面中可以看到赤腳、精神奕奕的耶穌，忙著把亞當和夏娃拖出他們的墳墓，帶他們一起上天堂。至於被擊敗的撒旦，則被捆綁在耶穌的腳下，倒在兩扇壞掉的地獄之門之間。

這幅濕壁畫繪於一個半圓形穹頂，底下還有一幅拜占庭鑲嵌畫，畫裡的聖人個個仍如聖像般面無表情，身上穿的也還是有花紋圖案的那種僵硬長袍。這兩件上下相鄰的作品，風格竟有如此強烈的對比，由此我們可以很清楚的看到，當時人們的思維與觀看方式正在發生多麼巨大的轉變。

早期以自然主義這種新穎又扣人心弦的形式來創作的作品，大部分都出現在義大利。這樣的氛圍之所以會在義大利興起，必須歸功於當地居民對人本主義日漸高漲的興趣、財富的增加，還有彼此之間的激烈競爭。城市與城市、教堂與教堂、金主與金主之間都在互相較勁，爭相邀請最好的藝術家來為自己創作，只為做出最令人難忘的作品。這些作品的內容不僅愈來愈關心真實世界，更可看出：從希臘的神話故事，到栩栩如生的人體雕塑，當時的藝術家對任何和古典藝術有關的事物也日益感興趣。

儘管如此，若想了解這場關注真實世界的風潮，最後如何促成文藝復興（也就是藝術的「重生」），我們就得先依循著特定的路徑來走一陣子。

文藝復興歷時兩百年，直到今天仍持續影響世界各地的藝術家。我希望能將這整個過程，以及其影響所及的藝術風貌都呈現給讀者，但我們也因而必須在接下來的幾個章節裡，暫時擱置綜觀全球藝術發展的脈絡，先專注在某個地區的藝術文化。

有件事值得注意：長久以來，藝術史學家並不認為以限縮的視角來看藝術的歷史，只沿著這條特定的路徑行走有什麼不妥。這表示西方藝術史不僅會直接忽視歐洲以外的作品，通常也不把歐洲以外的藝術當作藝術。

當然，到了二十一世紀的今天，來自世界各地無數的創作者以他們的作品揚名國際、享譽全球，

已成為毋需贅述的事實，我們截至目前為止，也已看過不少世界各地藝術家的作品，後面也會再一同細數更多佳作。

在接下來幾個章節會和我們見面的，是一些與歐洲文藝復興有關的藝術家和金主。整個文藝復興橫跨了十四、十五、十六世紀，其藝術蓬勃發展的程度，很難有其他時期可以相提並論。這段期間的科學家、哲學家、數學家及藝術家，共同打造了一個擁有深度好奇心和創造發明精神的社會，開啟了對透視與光學的研究，在醫學上則加深了對解剖學的了解，並且將自然寫生以及臨摹人體模特兒等訓練方法再度帶回藝術領域。

文藝復興——包括發生在德國、比利時、荷蘭一帶的北方文藝復興（Northern Renaissance）——這個歷久不衰的傳奇，指的既是這段期間所創作的藝術作品，也包括其對後世西方藝術訓練與實踐長達四百年的影響。

· 杜奇歐的《寶座聖母像》

文藝復興早期出現了一種新型態的教堂藝術，那就是聖壇畫。這個新形式之所以產生，是因為當時教堂的神父有時會在部分儀式活動中背對著會眾，而為了協助眾人保持專注，教會就製作了像屏風似的複層大型木板畫，放在聖壇上，讓人們可以聚焦觀看。杜奇歐（Duccio di Buoninsegna，活躍於1278-1319）的《寶座聖母像》（Maestà），是早期聖壇畫的一個例子。這幅莊嚴的畫作完成於一三〇八至一三一一年間，畫面上是聖母瑪利亞坐在寶座中，懷裡抱著耶穌基督，旁邊圍繞著天使與聖人。《寶座聖母像》佇立在義大利錫耶納（Siena）大教堂的中央聖壇，由許多不同部件組成，

杜奇歐的《寶座聖母像》，
繪於西元1308-1311年間。

最高紀錄甚至可以拆解成七十片畫板與零件。

杜奇歐和喬托一樣，都曾是契馬布耶的學徒。在《寶座聖母像》裡，他在瑪利亞與耶穌旁畫了許多觀禮人，這些人排排站，愈後排的人愈高，就像站在學校拍團體照用的階梯似的。他在畫中使用了大量金色，幾乎令人難以招架，但他也為畫面添加了許多逼真的細節，我們因而可以看到畫中的施洗者聖約翰穿著毛茸茸的羊毛短祭袍，聖凱薩琳則披著有裝飾圖案的錦緞披風和頭巾。

杜奇歐的人物不如喬托的有分量，他筆下的聖母瑪利亞，臉部仍以誇張的拜占庭聖像畫法來呈現，有長長的鼻子與杏眼。儘管如此，比起他們的老師契馬布耶那既平面又風格化的人物，還是鮮活了許多。

製作《寶座聖母像》時，大教堂的董事會曾和杜奇歐簽約，合約載明教堂會擔負製作品所有材料的費用，包含畫作中使用的大量黃金。至於杜奇歐則必須承諾這段期間不會再接其他的案子，並且答應只有他和他的團隊會參與這幅畫的製作。

‧ 馬蒂尼的聖壇畫

過了二十年，錫耶納大教堂的主體進行整修時，教堂又邀請新的藝術家在《寶座聖母像》兩側加上四件聖壇畫，獻給錫耶納的守護聖者，其中聖安沙諾（St Ansano）的那一幅由馬蒂尼負責。馬蒂尼雖然已有自己的團隊，但這幅作品他還另外和自己的小舅曼米（Lippo Memmi，約1291-1356）聯手合作。

馬蒂尼選擇在畫中描繪「天使報喜」（Annunciation）這個場景，也就是天使加百列從天堂飛下凡間，告訴瑪利亞她懷了神給她的孩子（就是耶穌基督）的那一刻。我們從畫中加百列的披風仍在飄動可以看出，他才剛降臨在瑪利亞面前，瑪利亞則因為天使突然出現，驚嚇得往後縮。在布滿金箔的背景中，在天使的嘴和聖母頭部後方閃爍的光暈之間，刻著加百列對她說的話。出現在聖壇畫側板上的是聖安沙諾，他在一旁觀看著這一切，手上還拿著代表錫耶納的黑白旗幟。

馬蒂尼的繪畫風格和目前我們看過的作品都不太一樣。他筆下的人物身體修長，肩膀狹窄，臉頰蒼白，看起來和哥德式的雕像很像，而且整幅聖壇畫瀰漫著強烈的哥德感。馬蒂尼後來都為義大利南部的拿坡里國王工作，這個王朝是講法文的，他本人最後也搬到法國居住。

哥德式原本是建築的風格──前面提過的沙特爾大教堂，就是哥德式建築──卻經由馬蒂尼這樣的藝術家，將建築的風格轉譯到繪畫之中，成為現在稱為國際哥德式（International Gothic）的繪畫風格。

這種奢華的風格使用飽滿的色彩、大量的金箔，廣受當時宮廷皇族喜愛。國際哥德式的繪畫雖然極為精緻細膩，但就畫面中的物件大小來看，仍不太寫實。下一章，就讓我們來看看這個隨後盛行於歐洲北部的華美風格。

馬蒂尼的聖壇畫，內容是「天使報喜」場景，完成於西元1333年。

· 11 ·

北方的光芒

十五世紀時，范艾克兄弟創作了《根特聖壇畫》，這件巔峰之作由24片面板組成，內外都有圖。耶穌基督位於畫面正中央，坐在金色寶座上，比真人還大的亞當和夏娃分立於左右兩側，裸身的兩人，在當時想必有些驚世駭俗。把這件作品的兩翼闔起來，中間的面板上就變成了「天使報喜」的場景。

《威爾頓雙聯畫》

一三九七年的某個冬日，英格蘭的國王理查二世踏入了西敏寺（Westminster），隨後朝著中殿盡頭的小型禮拜堂前進。這座小巧的禮拜堂一次只容得下一個人在裡面禱告，所以可以保有不受侵擾的隱私。

理查二世先走過聖愛德門（St Edmund）的禮拜堂，接著是告解者聖愛德華的禮拜堂，再來是施洗者聖約翰的，最後才抵達他自己的小禮拜堂。

進了這個空間，他看見眼前那幅新繪製的聖壇畫在燭火之下閃爍著微光。這幅聖壇畫並不算大，大概是一本較大的書的大小，左右兩個畫板由中間的轉軸串連在一起。理查二世笑著走向這幅畫，因為他看到畫中的自己虔誠地跪在三位聖者面前。這三位聖者，正是他才剛經過的三座禮拜堂裡的供奉者。

在這幅聖壇畫的畫面裡，藝術家以彷彿具有魔法般的精巧筆觸，描繪出聖母及聖子的樣貌，母子兩人身邊還簇擁著精緻的天使，天使背上有又長又高的羽翼。畫中的理查二世，則在向聖母與聖子禱告。這幅價值連城的雙聯畫（diptych，由兩面畫板串連而成的作品），以金箔及昂貴的群青藍顏料（ultramarine）繪成，畫中的每個人物都精雕細琢，甚至連聖愛德華每一根捲曲的灰白鬍子都看得一清二楚。

天使腳下踩著一片花毯，身上佩戴著象徵理查二世的徽章——有高貴鹿角的白色雄鹿。畫中的理查二世，身穿金色絲線編織的披風，佩戴著同樣的白鹿徽章，頸上還有一串由金雀花莢串成的沉

《威爾頓雙聯畫》，繪於西元1395年，作者不詳。

甸甸的項鍊，天使身上也都戴著一樣的項鍊。這個項鍊繫起了他與法國王室之間的關連，因為金雀花莢是法國國王專屬制服才有的元素，就像白色雄鹿是他專屬的象徵一樣。理查二世出生於法國，這幅聖壇畫也是邀請法國藝術家來製作的。此外，法國也是他年輕的太太的出生地，因此，他十分樂意戴上象徵法國的金雀花莢項鍊。

這件聖壇畫由佚名藝術家繪製於一三九五年左右，現在被稱為《威爾頓雙聯畫》（*Wilton Diptych*），是國際哥德式作品的絕佳例子。畫面中人物優雅的臉龐、理查國王與聖母瑪利亞修長的手指，都讓我們聯想到馬蒂尼的《天使報喜》。

《威爾頓雙聯畫》對繪製細節的極度講究，以及毫不吝惜的使用昂貴素材，成為當時的先驅，對後來林堡兄弟（Limbourg brothers）為貝利公爵（Duke of Berry）製作的奢華《時禱書》（*Book of Hours*）帶來了影響。

‧ 國際哥德式繪畫

林堡兄弟指的是來自林堡的普羅（Pol）、赫曼（Herman）、讓（Jean）三兄弟，他們在一四一○年製作《時禱書》時，用當時最好的群青藍顏料來繪製富麗堂皇的書籍內頁，紙張則選用了上好的白色牛皮紙，而且為了確保用來製作書頁的紙張不會有任何皺褶，他們取用的是整片小牛皮最中間的那一塊。

這本《時禱書》的尺寸大概和現在的精裝書差不多，其中有十二頁各自代表一年之中的十二個

月，各月的頁面裡，細細畫滿了該月份宮廷生活的樣貌。在這些頁面之後，還有一整本的祈禱文，不過這十二個像月曆般的頁面，還是比較能吸引現在的我們的目光。

這十二幅畫都以奢華鋪張的裝飾性為主，不甚在乎內容寫實與否。畫中人物的身形和比例都跟真實的人體很不一樣，這樣的手法，和中世紀的泥金裝飾手抄本很像。儘管如此，《時禱書》仍高度呈現出各月份宮廷生活情狀的細節，例如，我們可以看到在十一月，宮中豢養的豬身上會長出什麼樣的鬃毛，還有四月時，朝臣會戴上哪種款式的羽毛帽子。

國際哥德式就像橋梁，銜接了中世紀與文藝復興這兩個時期的藝術風格，事實上，國際哥德式繪畫也是兩種風格的綜合體，也因為具有中世紀宮廷華美裝飾性的筆觸，因而也為隨後的北方文藝復興奠定了細膩觀察自然的傳統。

・沼澤地上的雕塑《摩西井》

貝利公爵和理查二世兩人都足夠富有，有能力委託藝術家來製作造價高昂的泥金裝飾手抄本，或打造自己專屬的聖壇畫。不過在即將邁入十五世紀的歐洲大陸，最富有的人其實是貝利公爵的哥哥——法國王室的勃根地公爵（Duke of Burgundy），也就是勇者腓力（Philip the Bold）。

腓力為確保全家能有合適的安葬地，在自己領地首都第戎（Dijon）附近的尚莫爾（Champmol）蓋了一座修道院。修道院裡有個迴廊環繞的中庭，寬達一百公尺，因此腓力要宮裡的雕塑總監想辦法做個吸睛的東西放在中間。不過這不是件容易的事，因為這個中庭原本是個沼澤地。

雕塑總監是荷蘭藝術家斯呂特（Claus Sluter，1340-1405），他想出的解決辦法，是先用一個石製地基沉到地下四公尺深處，再讓溢出的水形成一個像水池般環繞著地基的井。接著，他在地基上放了一個很大的石頭基座，再環繞著石頭刻了六個和真人大小差不多的先知像，先知上方還有一些比較小的天使像，然後在基座立起一根覆滿金子的細長石柱，石柱上有個被釘在十字架的耶穌像。

這件雕塑作品製作於一三九五至一四〇三年間，高達十一公尺，直上天際，現在被稱為《偉大的十字架》（Great Cross），或稱《摩西井》（Well of Moses）。它完整保存了三百多年，如今卻只剩下有先知與天使像的基座。

這些先知像，當時是由另一位宮廷藝術家馬魯埃（Jean Malouel，約 1365-1415）上色的，現在在大衛像的長袍上，還可看到藍白相間的條紋。這幾位先知各自擺出生動的姿勢，看著他們稍稍踮起雙腳踩在那塊小小的盤座上，我們甚至會感覺他們好像隨時都可能從上面走下來。這些雕像的背後雖然和基座本體相連，不過整體來說，還是比沙特爾大教堂裡的雕塑少了許多束縛。

斯呂特跟馬魯埃經由這件作品的實作，也測試出藍色顏料的新用法。他們在先知的斗篷和長袍上先上了一層比較便宜的石青顏料，然後再上另一層比較高級的群青藍。當時的群青藍顏料一小罐二十五克（等於一個三號電池那麼重），價格等於斯呂特一星期的薪水，同樣的價格，可以買到八公斤的鉛白色顏料，可見群青藍有多貴。

群青色顏料的製作方式，是將昂貴的礦物青金石（lapis lazuli）磨碎，再製成群青顏料或色粉，至於青金石，則必須從巴達桑（Badakshan，位於現在的阿富汗）進口，一路經由巴格達、威尼斯才能運達。石青的價格只有群青的十分之一，不僅便宜許多，還可就近從德國、斯洛伐克的礦場取得。

在貝利與勃根地公爵等金主的資助下，藝術家也能過著原本只有貴族才能享有的生活。貝利公爵就曾送林堡兄弟中的普羅（約1386-1416）一棟大別墅，而他們三兄除了薪水外，也會收到衣服和禮物。勃根地公爵也曾在斯呂特及馬魯埃重病時，給他們額外的津貼來支付醫療費用。

・尼德蘭藝術

儘管如此，大部分藝術家並沒有這種好日子，他們得自行籌錢建立自己的團隊，設法接到案子來支付材料費，還得想辦法在公開的藝術市場上賣作品賺錢。這也難怪藝術家通常都會聚集在城市，因為城市裡才有商人及貴族會向他們買作品。

當時的圖爾奈（Tournai）就是這樣的城市。圖爾奈位於勃根地公爵的領地，在現今比利時境內。

那時在這一帶完成的作品，如今被統稱為尼德蘭藝術（Netherlandish arr）。

宮班（Robert Campin，約1378-1444）就住在圖爾奈，並在此經營一個很大的藝術工作坊。他在一四二七至一四三二年間所繪的「天使報喜」三聯畫（triptych，由三塊面板相連而成的作品），現在被稱為《梅羅德聖壇畫》（Merode Altarpiece）。

這件作品的中央面板畫的是聖母坐在火爐旁看書，此時加百列下凡來告知喜訊。畫作裡充滿象徵性的細節，例如插在藍白相間花瓶裡的百合花，象徵聖母的聖潔。三聯畫左邊那塊面板畫的是贊助這幅畫的人在禱告（也就是付錢製作這幅畫的人），右邊那面畫的則是置身木匠工具之中的約瑟夫，透過他身後開著的窗戶，還可看到小小的人物在廣場上走逛。

宮班是第一個把這樣細膩的風景畫進作品裡的人。這種做法和林堡兄弟風格化的《時禱書》可說大相逕庭。宮班筆下的窗外景色，就像我們在窗邊看到的街景，會讓人感覺自己真的和聖母置身在同一個空間。《梅羅德聖壇畫》如此觀察入微，因而成為北方文藝復興早期的傑作。

這種以轉軸相連的聖壇畫形式，在當時的尼德蘭可說相當普遍，同一時期在義大利，藝術圈慣用的是固定面板的木板畫。此外，當時義大利藝術家用的是蛋彩，尼德蘭藝術家則是用油彩。油彩是以亞麻油等油脂混合色素製成的顏料，在歐洲北部幾個國家已用了數百年，但直到十五世紀因為尼德蘭頂尖藝術家在作品中使用，才逐漸成為藝術舞台上的主角。當這些作品出口到義大利後，當地的藝術家很快就開始嘗試用油彩來畫畫，這個部分我們會在下一章細談。

蛋彩完稿後的色彩比較明亮平板，而且乾得很快。油彩則不然，需要等好幾天才會乾，還可多上幾層薄薄的顏料，製造光亮的效果。此外，想再多上一層油彩之前，得先等原先那一層全乾後才能再進行。儘管整個繪製過程相對緩慢，但由於材料本身的特殊性，讓藝術家有辦法創造出蛋彩無法達到的對比與細節。

・巔峰之作　《根特聖壇畫》

十五世紀時，一對兄弟在根特（Ghent，位於現在的比利時境內）以油彩創作了一件作品，堪稱尼德蘭聖壇畫的巔峰之作。

《根特聖壇畫》（Ghent Altarpiece）創作於一四二六至一四三二年間，由修伯特・范艾克（Hubert

van Eyck，約 1385-1426）起頭，再由揚‧范艾克（Jan van Eyck，約 1390-1441）完成。這件作品是為聖約翰教堂（Church of Saint John，現在的聖巴夫教堂〔Saint Bavo's Cathedral〕）所做，不像《梅羅德聖壇畫》是私人委託之作。

《根特聖壇畫》共由二十四片面板組成，兩側面板的內容都是雙面，內外都有圖。若將兩翼全部展開，左右寬度會超過五公尺。

在畫作的正中央，是坐在金色寶座、比真人還大的耶穌基督，他身穿紅色長袍，舉起一隻手賜福大眾。亞當和夏娃分別站在左右兩側的面板，旁觀著一切，裸身的他們，在當時想必是有些驚世駭俗。雖然兩人都用手上的葉子遮掩生殖器，但仍能清楚看見生殖器上方捲曲的陰毛。

當我們把聖壇畫左右兩翼闔起時，中間的面板上則變成「天使報喜」的場景。贊助這幅聖壇畫的艾利莎白‧博呂特（Elisabeth Borluut），以及她的丈夫攸斯‧伏艾德（Joos Vijd），在天使與聖母下方的另外兩塊畫板上各自禱告著。當時他們兩人已不年輕，范艾克兄弟也沒打算諂媚他們，所以我們看到跪著的兩個人是很真實的，而不是理想化後的模樣。

畫中的兩夫婦置身在畫出來的壁龕中，那是一個淺淺的狹窄空間。范艾克兄弟在夫婦之間的畫板上還「畫了」兩座雕像，同樣也立在類似的壁龕之中——他們在這裡凸顯了高超的繪畫技巧，展現自己就算用畫的，也能讓人以為眼前是置身真實空間裡的真人與真正的雕像。還記得在第三章時我們提過那備受老普林尼稱讚的古希臘繪畫技巧「視錯覺」嗎？文藝復興時期的藝術家正是承襲了這種希臘人的標準，認為藝術要看起來愈像真的愈好。

・揚・范艾克的《阿爾諾非尼肖像》

揚・范艾克在一四三一年定居布魯日（Bruges）。他的作品備受肯定，因為他擁有足以亂真的幻覺技法，無論是厚重的錦緞等布料，或是進口橘子凹凸不平的表面，他都能重現不同的質地。在他一四三四年完成的《阿爾諾非尼肖像》（Arnolfini Portrait）裡，就可在窗台上看到幾顆這樣的橘子。

喬凡尼・阿爾諾非尼（Giovanni Arnolfni）是義大利富商，他和太太康斯坦薩・特倫塔（Costanza Trenta）在這幅雙人肖像畫裡站在家中，看起來就像在歡迎來訪的客人。日光透過窗戶和敞開的門灑進室內，光線如此協調，即使兩人頭部大小有相當明顯的差異，整個場景感覺仍是非常真實。這幅肖像畫甚至也會讓人開始相信死後的世界真的存在，因為從喬凡尼頭上戴的黑色帽子，以及天花板懸吊的銅雕燭台只有一根蠟燭在燃燒，都可推知他其實仍處於喪妻的悲傷之中。他的妻子在繪製這幅畫的一年前才剛過世，死時還很年輕，才二十歲。

・魏登的《從十字架卸下的聖體》

魏登（Rogier van der Weyden，1400-1464）曾在宮班門下擔任學徒，後來搬到布魯塞爾（位於現在的比利時），在那裡建立了自己的工作坊。

魏登和范艾克一樣，畫肖像時都相當著重細節，但他在人物情緒的表達上更勝一籌。在他創作於一四三五年左右的《從十字架卸下的聖體》（Descent from the Cross）中，我們可以看到畫面中人物的表情多麼生動。這幅畫是弩手行會（Crossbowmen's Guild）委託的作品，預計放在布魯塞爾附近的

魯汶（Leuven）聖母教堂（Chapel of Our Lady Outside the Walls）主祭壇。

從畫中可以看到在金色的背景前共有十個人物，他們穿的服裝與創作時間是同一個時代，背景中的金箔做法，不像聖像畫那樣讓整個畫面顯得平板，而是襯托出人物的立體感，因此，整幅畫看起來很像是十個演員在一個有金色背景的淺舞台上表演。

此外，木頭面板也製成「凸」字形，才能納入十字架長長的上端。我們看到有人拿著鉗子靠在十字架後方的梯子上，可見是他拔下釘子，人們才能把耶穌遺體移下來埋葬。在十字架前方，有三個男人抬著耶穌毫無生氣的屍體，臉上盡是哀愁，眼角閃爍著淚光。

這幅作品有力的描繪了死亡與悲痛，我們從中還可看到耶穌的母親瑪利亞暈倒了，幾乎就要倒在地上。她身體傾斜的姿態和兒子幾乎一模一樣，而且兩人幾乎就要碰觸到彼此的手。他們的手臂彎起，形狀就像彎彎的弓，藝術家以此視覺形象傳達出：委託製作這件作品的是弩手行會。

由於以上這些優秀的油彩畫，尼德蘭藝術作品在市場上變得炙手可熱。藝術家非受委託的創作作品，會在位於安特衛普（Antwerp，在現在的比利時）等地的國際藝術市場上販售，或是出口到義大利，賣給有大量需求的收藏家。

一般認為揚·范艾克和魏登是這個時期最重要的兩位藝術家，他們和古希臘的畫家前輩一樣，都是幻覺技法的大師。隨著後來透視理論的發展，這種幻覺技法的運用又在義大利更上一層樓。

魏登的聖壇畫《從十字架卸下的聖體》，
大約完成於西元1435年。

· 12 ·

遠近高低各不同

梅迪奇家族是佛羅倫斯最有錢也最有權的家族,藝術家會趁接受贊助時試驗新興的「透視法」,這種技法也成為文藝復興藝術的根基。堤伽利在1476年左右創作的聖壇畫《東方三賢士來朝》,就以此法畫出遠景的古代廢墟。藝術家還特別把已離世的柯西莫·梅迪奇畫在聖母與聖子腳邊,讓他昇華成永生的智者。

． 唐那提羅的《大衛》

一四四四年，柯西莫・梅迪奇（Cosimo de' Medici）與建築師米開洛佐（Michelozzo）來到一塊土地旁，討論梅迪奇即將大手筆興建的新宮殿。這塊地位於義大利佛羅倫斯的維雅拉加（Via Larga）城外，計畫中的新宮殿，是一棟有好幾層樓高、中間還有大中庭的古典建築。

柯西莫原本想指定知名建築師布魯內萊斯基（Brunelleschi）來設計這座宮殿，後來因為布魯內萊斯基的提案過於炫富而沒有合作。柯西莫是梅迪奇銀行的老闆，家財萬貫，但他的父親一直提醒他不要太張揚，因此他最後選擇米開洛佐較低調的設計。不過在這個宮殿裡有一個特別設計的空間，專門存放他日漸龐大的藝術收藏，包括畫作、雕塑品、書籍等。

在宮殿的中央庭院，柯西莫打算請當時最厲害的雕塑家唐那提羅（Donatello, Donato di Niccolò di Betto Bardi，約 1386-1466）來製作雕塑。他想請他雕的是聖經裡的牧羊人大衛，也已決定雕像要展示在庭院的正中央。這在當時其實是個頗大膽的想法，因為建築物裡的雕塑通常不會放在空間的正中央，而是鑲在牆上的壁龕之中。

柯西莫想放大衛像，是因為大衛的故事講的是他如何以機智狡猾勝過歌利亞的獸性蠻力，驕傲的佛羅倫斯人把大衛當作該城的象徵。此時的佛羅倫斯仍是個獨立的城市，不受教宗管轄，也會與其他城邦互相較勁。

唐那提羅之前已雕刻過大衛了，就放在佛羅倫斯政府的所在地領主宮（Palazzo della Signoria）。不過那尊大衛像著重於大衛的年輕與美麗，而非他的帝王特質，所以身上穿的是緊身上衣，下身則

是開高衩到大腿的披裙，整體看起來比同年代任何雕塑都更像古希臘的作品。

柯西莫不知唐那提羅這次會做出什麼樣的大衛像，不過可以確定的是，這座新的大衛，勢必能令人耳目一新，因為它會用全青銅來鑄造。這種造價高昂的雕塑品，大概只有最有錢的銀行家族梅迪奇一家才有辦法負擔。

青銅製的《大衛》，由唐那提羅作於一四四○年代，是一件稱頌男性之年輕、美麗的作品。一絲不掛的大衛腳穿露趾及膝的靴子，頭上戴的頭盔看起來像是一頂帽簷很寬的帽子，上面還有一圈葉子編成的冠，頭盔下是及肩的濃密捲髮。他左手叉腰，左腳則踩著歌利亞被砍下的頭。

《大衛》肌膚上拋光過的青銅反射著光線，更加凸顯出他那沒有毛的身體有多麼光滑。這座大衛像不再是建築結構的一部分，他傲然挺立，就是要讓人看得目不轉睛。在此之前大概一千多年來，沒人能讓雕像脫離建築體。最接近的一次，是個以裸體男性雕像來為雕塑基座增添光彩的羅馬人，但他後來就被逮捕了。唐那提羅的這個大衛像雖然有聖經的典故為依據，但其實真正想要表達的是男性胴體之美，以及以一種相當古典的方式來欣賞人類的身體。

・藝術贊助者

柯西莫・梅迪奇本身是人本主義者，受過良好的古典思想與藝術教育。在唐那提羅整個藝術生涯中，柯西莫除了會固定發案給他，還提供他伙食住宿，以支持他創作。在這個時期的義大利，多數藝術作品都是因應案主的委託而創作的。城市中最富有的行會，會向唐那提羅這樣的藝術家訂購

唐那提羅的青銅像《大衛》，
製於西元一四四○年代。

雕塑作品來裝飾教堂。富裕的大家族則會在重要的教堂內買下一小片土地，建造供自己家族喪葬用的禮拜堂，然後聘請藝術家來加以妝點美化，各個大家族之間也會想盡辦法勝過別人。

在接下來的幾個章節，我們就會看到佛羅倫斯、威尼斯、羅馬這三座互相敵視的義大利城邦如何資助藝術家，又如何撐起整個文藝復興時代。

．修士畫家安吉利科

十五世紀時，羅馬再度成為天主教教會的信仰中心，這座城市也因為教宗深不見底的口袋而受惠。同時期的威尼斯，透過國際貿易來累積財富。至於統治佛羅倫斯的，則是一群重視自由的成功商人，他們組一個共和政府自治。藝術在這三個城市裡都蓬勃發展，那番繁榮興盛，是自古典時期以來未曾出現過的。

梅迪奇家族是佛羅倫斯最有錢也最有權的家族，很多藝術家都受惠於他們的資助，托缽修士佛拉‧安吉利科（Fra Angelico，本名 Guido di Pietro，約 1395-1455）就是其中之一。柯西莫‧梅迪奇付錢請十七位道明會的托缽修士移居佛羅倫斯的聖馬可女子修道院（San Marco convent），後來還為他們蓋了新的修道院，院裡還有一間了不起的圖書館，放滿與古典哲學、神學相關的藏書。

這些道明會修士雖曾發誓守貧，但還是會用藝術品來美化修道院，而且其中還有一位是當時佛羅倫斯數一數二有才華的畫家──安吉利科修士。一四四〇年代的十年間，安吉利科和助理投注心力在聖馬可修道院的牆上繪製榮耀上帝的濕壁畫。

例如在修道院的聖堂參事會室（Chapter House）中，就有一幅描繪耶穌受難於十字架的畫俯瞰

著人們。院中一共有四十一間的簡樸方形臥房，被稱為「囚室」，裡面也分別繪有不同的宗教場景。

在修道院某個樓梯的上方，還有一幅很大的「天使報喜」場景圖。畫中加百列的翅膀由背脊上展開，翅膀上的羽毛色彩繽紛燦爛，一層又一層的，分別是酒紅色、藍綠色、桃橘色、檸檬黃、白色。

另外還有一幅「天使報喜」則畫在一個有拱形天花板的簡潔狹小房間裡。在這幅壁畫中，聖母跪禱處後方的牆壁，跟壁畫所在房間的灰泥牆壁顏色相同，使得畫中聖母所在的空間，看起來很像是那個修士房間的延伸。

藝術、生活、信仰三者在這個年代是交織相融在一起的，因此，安吉利科修士的繪畫作品並不只是輔助禱告的圖像。柯西莫以及前面提過的恩利科‧斯克羅威尼、勇者腓力等富人一樣，都會透過金錢來深化自己對信仰的虔誠之心。柯西莫在聖馬可修道院裡也擁有一間專用的私人「囚室」，讓他可以在那裡心無旁騖的禱告。

· 透視法

這個時期的藝術家也利用受梅迪奇家族及教會贊助的機會，試驗一種新興的繪畫技巧，這個技法不久之後便成為整個文藝復興藝術的根基，那就是透視法（perspective）。

吉貝爾蒂（Lorenzo Ghiberti，約 1378-1455）為了幫佛羅倫斯的洗禮堂製作兩對門板。吉貝爾蒂在製作第一對門板，一共花了五十年，最後在一四五二年完成這兩對雕滿聖經故事的精緻浮雕門板。吉貝爾蒂在製作第一對門板時，唐那提羅還是他的助理。後來吉貝爾蒂跑去錫耶納，嘗試以新的數學概念來理解空間，隨後便

以新技巧來製作第二對門板，調整了浮雕空間的透視。

話說回來，透視法到底是什麼？這種技法能讓畫面中的一些物體看起來變近，因而讓二維的平面能重現三維視野。一四三五年，萊昂‧巴蒂斯塔‧阿爾伯蒂（Leon Battista Alberti）發表《論繪畫》（On Painting）一書，定下透視法的原則。在此之前，布魯內萊斯基和馬薩喬（Masaccio，本名Tommaso di Ser Giovanni di Simone，1401-1428）就曾在佛羅倫斯試驗過這種繪畫方式。

透視法帶動的是繪畫上的變革，不過比較吉貝爾蒂前後兩對浮雕門的差異，我們會更容易明白透視法的精髓。

吉貝爾蒂的第一對門是北門（上有新約聖經中的二十八個場景），門上的浮雕中，人物所在的地面，比較像是一片突出畫面的架子。第二對門是東門（上有舊約聖經中的十個場景，浮雕比北門的大），浮雕人物所在的地面，比較像斜凹縮進整個畫面裡。此外在第二對門中，場景較深遠處的人物會縮小，浮雕中的建築物也都變得比較小。

透視法會在畫面中固定一條地平線，並擬定一個消失點（也就是地平線上不會動的那一個點）。畫面中所有的線條都以這個點為依據，向外放射，進而決定了畫面中的牆的位置、屋頂的斜度、地磚的角度等該如何繪製。透過這樣的方法，只要是從特定的角度來看，平面的藝術作品就會以近似現實生活的畫面呈現出來。

透視法建立在幾何學之上，而幾何學是人類整個觀看經驗的基礎，提供掌握視覺效果的法則。

因此，想讓平面的作品看起來更接近真實的立體世界，真正製造出「欺騙眼睛」的終極視錯覺，透

視法的發明可說是蒐集到最後一塊關鍵的拼圖。

‧ 烏切羅的《大洪水》

透視法這個在藝術領域裡的科學突破，讓藝術家弗朗切斯卡（Piero della Francesca，約1415/20-1492）感到又驚又喜，還特地為幾何體與透視法撰寫了相關專文。

同樣也很迷戀透視法的，還有烏切羅（Paolo Uccello，本名Paolo di Dono，1397-1475），他畫的素描看起來像是三維的數學模型，他也善用委託創作的機會，展示自己對透視法的研究成果。《聖羅馬諾的戰役》（The Battle of San Romano）繪於一四三八到一四四〇年，在這件作品裡，他用散落在戰場上那一根根長矛的線條，標誌出透視法的幾何路徑，強化整幅畫的視覺景深。

一四四七年前後，他為佛羅倫斯的新聖母教堂（Santa Maria Novella）畫了半圓形的濕壁畫《大洪水》（The Flood）。在這個作品裡可以看到絕望的人們緊抓著一艘巨型方舟的邊緣不放。事實上，這艘方舟看起來比較像是一堵無法穿透的牆，不像是會浮的船，不過由此可看出烏切羅多麼想要在畫中凸顯透視的法則。

整個方舟一路延伸到消失點，他還特別用一個紅色閃電把消失點標記出來，甚至把通常只有在練習時才會畫的東西畫進了這幅作品裡。例如，他在其中一個人的脖子和另一個人的頭上，各畫了一個叫「馬鄒奇」（mazzocchi）的環形頭框，用這個幾何圖形所暗示的三維空間，來讓那兩個人看起來更立體。比起「馬鄒奇」，以及朝消失點誇張退後的方舟牆，畫面中那隻在啄屍體眼睛的烏鴉，反而沒那麼吸引注意力，可見透視法才是這件驚人之作真正的主題。

烏切羅的《大洪水》，
大約在西元1447年左右繪製。

· 波堤伽利的《東方三賢士來朝》

佛羅倫斯很多傑出藝術家都曾為這間新聖母教堂創作，包括馬薩喬、烏切羅、波堤伽利（Sandro Botticelli，本名 Alessandro di Mariano Filipepi，約 1445-1510）、基蘭達奧（Domenico Ghirlandaio，本名 Domenico di Tommaso Bigordi，1449-1494）等人。其中波堤伽利在一四七六年左右時，為拉瑪（Gaspare di Zanobi del Lama）新建的殯儀禮拜堂製作了《東方三賢士來朝》（Adoration of the Magi）這件聖壇畫。（不過這件作品現在收藏在佛羅倫斯的烏菲茲美術館〔Uffizi Gallery〕）。

透視法發展到《東方三賢士來朝》這個時期，已經成為繪畫本身的一部分，不再是一個需要特別展示的技巧了。這幅畫中遠景的古代廢墟，就是根據透視法畫的，但對波堤伽利來說，此事已經毋需大聲宣揚，真正重要的，反而是能否藉由這件作品成為梅迪奇家族的心腹愛匠。

《東方三賢士來朝》的委託人拉瑪和梅迪奇家族隸屬同一個銀行家行會，也許就是因為這樣，波堤伽利才會把那麼多梅迪奇家族的人畫進這幅畫裡。在畫這幅畫時，柯西莫·梅迪奇跟他的兒子皮耶洛（Piero）都已不在人世，因此，畫中的柯西莫已昇華成永生不死的智者，跪在畫面正中央的聖母與聖子的腳邊，他兒子則是畫面中的另一名智者。

在畫面左下角的是柯西莫·梅迪奇年輕的孫子朱利安諾·梅迪奇（Giuliano de' Medici），他抬頭挺胸，傲氣十足，身穿最流行的服裝。在畫面右側站在兩位智者後方的，是身穿黑色短披風的洛倫佐·梅迪奇（Lorenzo de' Medici），他是朱利安諾的哥哥。波堤伽利把他畫成下一個要晉見聖子耶穌的人，對這位才剛繼承家業的年輕男子洛倫佐來說，這位置實在再適合不過了，看得出這是

波堤伽利的《東方三賢士來朝》，
繪製於1476年左右。

一件奉承洛倫佐的作品。後來的好幾年間，洛倫佐的確成為波堤伽利十拿九穩的大客戶。此外，波堤伽利也把自己放進畫面的右後方。他轉過身來，彷彿在對著觀看的人說：「所以呢，你覺得怎麼樣？」

·梅迪奇家族

洛倫佐的父親皮耶洛過世時，留下梅迪奇國際銀行的管理權，以及統治整個佛羅倫斯的實權給洛倫佐，那時他才二十歲。一四七八年四月，梅迪奇的敵對家族帕茲（Pazzi），趁洛倫佐上教堂時暗殺他，但只殺死他的弟弟朱利安諾，洛倫佐逃過一劫，隨後將謀事者繩之以法。

這些人在領主宮內臨時打造的絞刑台上被吊死，屍體被丟出窗外。事後，梅迪奇家族委託波堤伽利，在領主宮旁監獄的牆壁畫上所有謀犯者的等比例肖像。這些肖像雖然沒有留存下來，但想必相當陰森可怕，就像在提醒人們，敢越梅迪奇家族雷池一步，後果自負。

即使佛羅倫斯一直有政治鬥爭，也不停和其他城邦發生戰爭，梅迪奇銀行帝國也遭遇層出不窮的問題，但洛倫佐對藝術家及詩人的贊助並未間斷。他還在佛羅倫斯創建一所大學，收留因君士坦丁堡遭土耳其占領而出逃的希臘學者。洛倫佐本著個人對人本主義的認同，建立了這所大學。

人本主義在當時的佛羅倫斯學界仍是主流。從洛倫佐個人的座右銘「時代會再來」（Le temps revient），我們也可看出他長久以來對古希臘、古羅馬文化的濃厚興趣。這句話正巧也和我們現在形容這個時期的詞不謀而合──「文藝復興」（Renaissance），這個詞同時也有重生的意味。

佛羅倫斯的藝術家以作品回應當時人們對古代藝術與思想如饑似渴的追求，創作出如唐那提羅《大衛》的立體雕塑，或是像波堤伽利一樣，繪製以希臘神話為題的《維納斯的誕生》（Birth of Venus，1485-1486）。

然而到了威尼斯，在這個擠滿來自世界各地商人的城市裡，藝術家比較活在當下。在下一個章節，我們會看到這些威尼斯藝術家在善用來自佛羅倫斯的透視技法之餘，在色彩的運用更上一層樓。他們以史詩般壯闊的方式來描繪宗教人物的一生，也在作品中呈現不同族群的人如何在這個富裕的城邦裡工作、貿易、居住的樣貌。

東方遇見西方

自一四五〇年代開始，鄂圖曼帝國的穆罕默德二世除了聘請來自義大利的藝術家，也從波斯和土耳其請來畫家常駐宮廷。當時畫家席南貝等人的肖像作品，有豐富的細節與花紋，表現了細密畫的傳統，更吸納了自然主義的特色，創造出一種結合東西方繪畫的新風格，直到十六世紀都頗具影響力。

・真蒂萊・貝里尼的蘇丹像

真蒂萊・貝里尼（Gentile Bellini，1429-1507）先吹了吹、暖了暖自己的雙手，才拿起畫筆。他在畫布上添加了幾筆細小的筆觸，讓畫中蘇丹穆罕默德二世那棕色的鬍鬚再濃密一點。

此時君士坦丁堡已經是春天，但天氣還是相當冷。六個月前，也就是一四七九年的九月，貝里尼才和兩名助理從家鄉威尼斯出發，乘著槳帆船來到這裡。貝里尼之所以會有這趟遠行，是因為當時鄂圖曼帝國的蘇丹穆罕默德二世想找擅長繪製肖像的畫家，這也是兩個政權之間正在進行的和平協議的一環。

鄂圖曼帝國與威尼斯已交戰長達十五年，一邊是迅速擴張的帝國，另一邊則是富裕的義大利城邦，但長年征戰已為威尼斯的貿易營運及城市財庫帶來浩劫。貝里尼被視為同世代藝術家的領頭羊，因此被推選前往君士坦丁堡為國服務，對威尼斯來說，這是相當划算的犧牲與折衷。

對之前的貝里尼來說，伊斯蘭文化只會出現在一些在威尼斯進行交易的奢侈品上，如地毯、書籍、絲絨等。直到親身來到鄂圖曼帝國首都，他才真正體驗到伊斯蘭文化。他會在街上畫人物速寫，工作的時候再將草稿上色。在穆罕默德二世的宮廷裡，有很多學者在翻譯古希臘與古波斯的哲學家與歷史學家的著作。這些學者告訴他，穆罕默德二世除了會寫詩，還會說很多不同的語言。不過貝里尼自己見到穆罕默德二世本人時，倒覺得他是個話不多的領袖，根據諸傳，那是因為他生病了。

畫了一大堆蘇丹肖像的素描草稿後，貝里尼才終於在完成一幅油彩肖像畫。畫中的蘇丹置身精雕細琢的拱門之下，前方有一道胸牆（低矮的牆），胸牆上披掛著一塊綴有寶石的布匹。在肖像畫中，蘇丹身穿緊裹著上半身的厚重卡夫坦長袍（kaftan），還披著一件無袖的厚實毛絨披肩。他的頭上有

鄂圖曼男性都會佩戴的纏頭巾，那是一頂以紅色毛氈帽為底，再用很長的白色布條纏繞多圈的帽子。

貝里尼很清楚自己是為了兩地的和平協商而來，所以沒有特別凸顯蘇丹五十歲臉上的魚尾紋。

不過話說回來，他終究是受邀來捕捉蘇丹本人真實樣貌的，他還是如實呈現了蘇丹的牙齒咬合不正，還有形狀比較獨特的鼻子和下巴，只是下手確實有稍輕一點。

· 融合東西方繪畫新風格

這幅肖像想必讓穆罕默德二世龍心大悅，因為他後來封貝里尼為爵士，還送給他不少金鍊子。

自一四五〇年代開始，穆罕默德二世就持續聘請義大利的藝術家到鄂圖曼帝國，因為他一直以來都很欣賞義大利栩栩如生的肖像畫風格，這些畫不但維妙維肖，甚至在畫中人物死後，都還會讓人有對方還活著的錯覺。

委託義大利藝術家繪製肖像，也讓穆罕默德二世意識到自己與其他國家之間的關係，還有他成為世界領導人的身分。在貝里尼的這幅畫中，他身上穿的仍是鄂圖曼的服裝，卻被畫得像個文藝復興地區的人。

不過這也與事實相去不遠，因為他也很欣賞人本主義，請了很多精通古典典籍的希臘學者、斯林學者、義大利學者來到自己身邊。在一四五〇年代，他征服了希臘，又在雅典待了一陣子。住在雅典時，帕德嫩神殿讓他驚豔不已，便把神殿改造成清真寺。要不是他在肖像畫完成的一年後就過世，他很可能會想辦法讓占領義大利，再次把羅馬帝國的領土統一，重現羅馬帝國的輝煌。

和羅馬帝國的皇帝一樣，穆罕默德二世的肖像被鑄造在青銅製的幣章上，並在帝國境內廣為流

蘇丹穆罕默德二世畫的肖像畫，
貝里尼完成於1480年。

通。其中有些幣章其實是在義大利製造，再當成外交禮物送給穆罕默德。像洛倫佐・梅迪奇就曾送過一個致謝幣章，感謝穆罕默德二世把一個預謀要殺他的帕茲家族的人移送給他處理。

君士坦丁堡原本是拜占庭東羅馬帝國的首都，此時則是在穆罕默德的統治之下。在君士坦丁堡的宮廷中，除了有來自義大利的藝術家，也有從波斯和土耳其請來的畫家。穆罕默德同時聘請西邊跟東邊的人來畫畫，顯示他有意展現出自己對東西兩方都很有影響力。

不過當時的那些肖像，只有少數的細密畫（miniature）有留存下來。這些肖像作品有豐富的細節與花紋，但和當時歐洲典型肖像畫的不同之處，是缺乏空間感。例如，有一幅穆罕默德二世的半身肖像正是如此。一般認為，這幅畫的創作者應該是土耳其的畫家席南貝（Sinan Bey，活躍於1470s-1480s）。

這是一件水彩畫，以四分之三側臉的角度來呈現穆罕默德，畫中他的左耳還因為纏頭巾的重量而有些凹折。這類肖像畫除了表現波斯與土耳其的細密畫傳統，更吸納了義大利自然主義的繪畫風格，因而創造出一種混合兩地繪畫的新風格，也展現了鄂圖曼帝國文化的多元性，一直十六世紀都相當具影響力。

在君士坦丁堡的宮廷中，藝術家之間也會互相交流。在一件描繪一名書記官坐像的作品中我們可以看出，由於當時穆罕默德的資助與支持，助長了不同風格的交融。

這幅畫作運用了筆、墨水、水彩，完成於貝里尼住在君士坦丁堡的期間（因此一般認為是他的作品）。畫中的書記官盤腿坐著，身穿絲絨長袍，頭上有纏頭巾。他穩穩坐在那裡，厚實的身體存

席南貝的穆罕默德二世半身肖像，繪製於1480年。

在於立體的空間中，顯示創作者應該是歐洲藝術家，而且可能是現場寫生。不過他衣服上精緻的花紋，以及畫面右側書寫著阿拉伯文，加上作品本身還是用墨水在紙上畫成的，這種種線索都顯示這名藝術家也十分熟悉波斯與土耳其細密畫的技法。

席南貝畫過一張十分近似的作品，不過他畫的是坐著的畫家。在這幅作品的表現上，席南貝讓自身細密畫的基礎變得隱晦，但還是用了傳統細密畫較富麗堂皇的裝飾性風格。畫中的人物精雕細琢、臉部像義大利肖像畫一樣，有較自然立體的模樣，但整個人物看起來仍像飄浮在空中。

一般認為，席南貝這幅畫家記官坐像是在模仿那幅書記官坐像。然而，有沒有可能這兩位成功的藝術家由於剛好置身在同一個宮廷，因此在嘗試對方的繪畫技法，進而同時繪成這兩件作品？

◆ 文化大熔爐威尼斯

貝里尼從君士坦丁堡回到威尼斯後，可能會驚訝的發現，這兩座城市竟然如此相似：都是貿易大城，到處都是來自不同文化的人，各自說著不同的語言。

希臘樞機主教貝薩里翁（Bessarion）就高度讚賞威尼斯，稱威尼斯是「另一個拜占庭」，足以和君士坦丁堡並駕齊驅。法國外交官菲利普·德·空明（Philippe de Commynes）也表示，威尼斯是「一個尊敬大使與外國人的城市」，也是我見過最歡喜洋溢的城市」。佛蘭德斯（Flemish）商人因為急著購買從君士坦丁堡與絲路輸入的奢侈品，會在威尼斯與來自東方的大使來往廝混。

穆斯林、猶太人、基督徒在城市的中央廣場應酬交際，不分你我。廣場周圍也同時存在著歐洲哥德式與伊斯蘭建築，天主教的聖馬可（San Marco）教堂裡，還有馬賽克鑲嵌畫和拜占庭穹頂。此

外，也有不少德國人及達爾馬西亞人（Dalmatian）住在威尼斯，他們建立了自己的互助團體，稱為大會堂（Scuole），每一個小團體在城區裡都有各自的總部和貿易區。

繪製敘事畫是貝里尼的專長，他的這些作品不只排排掛在有錢的大會堂牆上，有些也出現在政府機關，例如威尼斯總督府（Doge's palace）等。貝里尼和卡巴喬（Vittore Carpaccio，約1465-1525）等當時的威尼斯藝術家一樣，在繪製宗教奇蹟、遊行活動、聖經故事等主題時，都會把當下威尼斯日常的景象當成畫作背景，以此稱頌威尼斯人的生活，展現當地居民的多元樣貌。

貝里尼的這些作品非常細緻，往往會讓人感覺身歷其境，以為自己親眼目睹了遊行隊伍或一場奇蹟。例如，完成於一四九六年的《聖馬可廣場上的遊行》（Procession in the Piazza San Marco）就是一個好例子，這是他為聖若望大會堂（Scuola Grande di San Giovanni Evangelista）所作的作品。

在這幅畫中，我們可以看到會堂成員繞著廣場行進，廣場邊盡立著拜占庭風的聖馬可大教堂，以及揉合了哥德式與伊斯蘭風格的總督府。廣場上在舉行遊行活動的同時，周遭的日常生活也照樣繼續著：四個頭戴黑邊帽子的希臘商人在廣場左邊角落談生意；三個纏著頭巾的男人，正站在大教堂前。

一四九四年，卡巴喬也為同一個會堂創作了《真十字架殘骸在歎息橋邊創造的奇蹟》（Miracle of the Relic of the True Cross on the Rialto Bridge）。畫作名稱所指的宗教活動，其實發生在畫面左側遠處建築物的涼廊（loggia，二樓的陽台），觀看者的視線則被引導到威尼斯熱鬧的交通幹道——大運河（the Grand Canal）上。歎息橋是威尼斯的貿易中心，它出現在畫面遠處，橋上的亞美尼亞商人和

土耳其人正在談判，運河上則有一名非裔船夫，駕著一艘貢多拉小船穿過繁忙的運河。立足國際貿易網絡的威尼斯，其觸角遍及歐洲北部至君士坦丁堡，更延伸到亞洲與非洲。每個會出錢購買作品的大會堂，也樂於擁抱這個城市多元的文化，對這種具有敘事性質的繪畫，更是情有獨鍾。

・喬凡尼・貝里尼的總督像

儘管真蒂萊・貝里尼被認為是那個年代威尼斯藝術家的領頭羊，不過如今備受尊崇的，其實是他弟弟喬凡尼・貝里尼（Giovanni Bellini，約 1430-1516）的繪畫作品。

貝里尼兄弟兩人的成就，都奠基於父親雅各布（Jacopo）的訓練。雅各布很早就開始探索佛羅倫斯透視法，以及威尼斯的色彩學，喬凡尼則是在顏料中加入稀釋的油脂來為色彩增添亮度，讓畫面更具生命力。首先運用這個技巧的，是范艾克等北方文藝復興的藝術家，到了十五世紀末，這個技巧也逐漸風行於義大利。

喬凡尼・貝里尼的木板油彩畫，為威尼斯肖像畫與宗教畫帶來新氣象。

一五〇一年，他受雇為威尼斯新總督李奧納多・羅雷丹（Leonardo Loredan）繪製肖像。他畫了羅雷丹身穿著正式禮服長袍，站在石製矮牆後，身後有鮮豔的藍色背景。喬凡尼・貝里尼成功捕捉了總督身上那白色與金色交織的昂貴絲緞錦緞反射的微光，也賦予這塊布料恰到好處的分量，因而能呈現出胸前那排貝殼似的扣子收束厚重布料所產生的皺褶。

《真十字架殘骸在歡息橋邊創造的奇蹟》，卡巴喬繪製於西元 1494 年。

畫中的光線似乎來自總督的右上方，讓那裏裹著金色飾邊的威尼斯總督帽（corno ducale，一種號角形狀的帽子）更加閃亮，但照在他年邁的肌膚上又不致於反光。總督雙眼雖然看向遠方，但神情十分嚴肅；他寬闊的嘴緊閉，感覺意志堅定。在喬凡尼筆下，總督是個威嚴且一絲不苟的人。

這幅羅雷丹像原本是要掛在總督府的議事廳裡，在喬凡尼哥哥真蒂萊的歷史敘事畫上方，和牆上那排歷屆威尼斯總督像掛在一起，讓羅雷丹加入這群領袖的行列。幾個世紀以來，正是這些總督帶領著威尼斯，讓這座城市以獨立的地位掌控自身財富。

如果把哥哥真蒂萊畫的蘇丹像，和弟弟喬凡尼畫的這幅總督肖像放在一起比較，我們就更能看出弟弟高超的繪畫技巧。兩幅畫中的人物都置身一道矮牆後方，也都畫得維妙維肖，差別在於：總督肖像的傳神程度，會讓人覺得他隨時可能會轉頭過來，用嚴厲的眼神看向我們；它的寫實程度，會讓人以為眼前是個站在房間裡的真人，而忘記自己在看的其實是一幅畫。

・杜勒的《聖母的玫瑰花冠》

德國藝術家杜勒（Albrecht Dürer，1471-1528）在拜訪過威尼斯後，盛讚喬凡尼・貝里尼是「那些威尼斯藝術家當中最屬害的」。這座城市也像個藝術家磁鐵，吸引了各地有志的藝術家來到這裡，學習第一手的文藝復興藝術，同時尋找多金的贊助人。

杜勒就曾造訪威尼斯兩次。他在第二次來到這裡時，創作了《聖母的玫瑰花冠》（*Madonna of the Rose Garlands*，1506），這是他早期生涯中相當重要的作品。在這段旅居威尼斯的日子裡，儘管

他和政府當局打了交道，也遇到不少心懷嫉妒的同儕，但這件作品仍為他建立了不錯的名聲。總督、當地的貴族、威尼斯天主教的領袖，都曾到杜勒的工作室欣賞他的作品。杜勒後來也說，當時總督還邀請他留在威尼斯為市政廳工作（但他拒絕了）。

這幅《聖母的玫瑰花冠》後來掛在聖巴爾托洛梅奧（San Bartolomeo）一個教堂裡，這個教堂與德意志商行（Fondaco dei Tedeschi）有關，這個商行則是為所有德國商人設置的居住及貿易中心。

《聖母的玫瑰花冠》以澄淨的藍與明亮的黃，呼應喬凡尼·貝里尼譜出的威尼斯藝術色彩基調。這兩位藝術家都在汲取自然主義精神的同時，將重視細節的早期北方文藝復興的風格融入自己的作品當中。儘管如此，比起喬凡尼筆下沉靜的情景，杜勒的畫作可以說十分動感。

這幅作品中的聖母、聖子、天使，手上都拿著玫瑰花環，準備賜予下方跪著的群眾，其中包括教宗，以及神聖羅馬帝國的皇帝。無論是天使乘著虛幻的雲朵在空中飛，或是聖母用手觸碰皇帝額頭，這都不可能真實存在，但杜勒就是有辦法讓這個在戶外舉行的典禮看起來就像是真的。還有，在畫面正中央，由教宗的金、皇帝的紅、聖母的藍所形成的金字塔結構，看起來也是如此的自然。

這些都是因為杜勒精準處理了畫中的一些細節：他在近景的皇帝與教宗兩人的膝蓋下畫了一些草，在中景以兩側的老樹為整個畫面圍出景框，再加上遠景的山峰，全部結合在一起，才讓我們忽視了場景中那些過於人工的元素，進而產生既自然又真實的效果。

當時的威尼斯是一個民族與文化的大熔爐，城裡有許多品味各異的富人會贊助藝術家創作。因此，威尼斯的藝術家大多覺得沒有必要去其他城邦工作。不過，在義大利其他地方就不是這麼一回

杜勒的《聖母的玫瑰花冠》，
1506年繪製於威尼斯。

事了。愈來愈多雄心勃勃的義大利藝術家選擇移居羅馬，希望有朝一日能接到教宗的案子。

在下一個章節，我們將追尋三位文藝復興時期最出色的藝術家的腳步，他們都為了金額龐大的委託案而搬離佛羅倫斯。這三個人的名字對今天的我們來說再熟悉不過，那就是：米開朗基羅、達文西、拉斐爾。

·14·

再現羅馬榮光

教宗儒略二世於1503年即位後，發起各種規模空前的藝術委託案，例如打造紀念陵墓、繪製西斯汀教堂天花板、為自己私人寓所的圖書室畫濕壁畫等等。米開朗基羅、達文西，以及前途無量的年輕畫家拉斐爾等人都在此時移居羅馬，而自古典時期以來輝煌不再的羅馬，也很快崛起，成為文藝復興的中心。

．米開朗基羅

這是一五○四年五月十四日的半夜時分，在佛羅倫斯寂靜的街道上，有一個超大的裸男正在移動著。這個裸男就是《大衛》，是米開朗基羅（Michelangelo Buonarroti，1475-1564）的巨作，也是當時最豪情萬丈的雕塑作品。

米開朗基羅一共花了兩年的時間雕刻《大衛》，至於要把這座雕像放在哪裡，教堂的董事也花了幾乎一樣長的時間才達成共識。原本來合約是請他為教堂正面外牆打造一件石作雕像，但最終董事會決定把這件作品放到更能接觸社會大眾的地方，所以《大衛》最後是放在佛羅倫斯的政府所在地——領主宮的外面。

教堂交給米開朗基羅的這塊原石，算不上是理想的雕刻材料。這塊大理石又長又窄，之前已經有兩位雕刻家試用過，但後來都把它當作廢棄物扔在教堂邊。這次的雕塑案，米開朗基羅的待遇是月薪六個弗洛林金幣（大約是現在的一千英鎊），再加上材料和幾名助理。

這座超大的《大衛》，成品像希臘神祇般一絲不掛地站著，只能從他肩上的彈弓看出他是聖經故事「大衛與歌利亞」中的那個大衛。

米開朗基羅有意透過《大衛》這件作品，與他之前在羅馬看到的古希臘、古羅馬雕塑一較高下，尤其是君士坦丁大帝浴池的卡斯托爾和波呂克斯（Castor and Pollux）的裸身石雕像。

《大衛》有一頭凌亂的捲髮，還有張古典的俊美臉龐。他肌肉飽滿的身體微微傾斜，雙臂像雕塑家的手一樣壯，還看得到其中賁張的血管。因為原本就計畫把雕像放在高台，讓人由下往上觀賞，

因此米開朗基羅把《大衛》的頭和手做得比正常的再大一點。

就這樣，《大衛》被繩子五花大綁固定在一個平台上，由四十名壯丁拉著繩子簇擁著，緩慢的從米開朗基羅的雕塑工場一路拖到領主宮，展開身為雕像的一生。

米開朗基羅青少年時，就在洛倫佐・梅迪奇於佛羅倫斯新開設的雕塑學校受訓。洛倫佐對藝術家的支持是全面的，所以也會出資協助藝術家的養成。

年輕氣盛的米開朗基羅十五歲便住進了洛倫佐的宮殿，與洛倫佐的家人同住了兩年。在梅迪奇家裡，米開朗基羅得以就近研究那尊立於庭院中的青銅《大衛》像。唐那提羅的《大衛》，大小約是一個青少年的身高，米開朗基羅的《大衛》則超過它三倍大，高五公尺，比一台雙層巴士還高，也是自古羅馬時期以來義大利最大的雕塑品。

・達文西

米開朗基羅是個野心勃勃的年輕藝術家，既會畫畫，又懂雕刻。在完成這座《大衛》後，他又被請去為領主宮的大議事廳作畫。那個議事廳一共需要兩個戰爭場景，他負責其中一個，另一個則由剛從米蘭回到佛羅倫斯的達文西（Leonardo da Vinci，1452-1519）來執筆。

不過，最後他們兩人都沒有完成這項委託，因為米開朗基羅搬到了羅馬，達文西則去幫一個絲綢富商畫他太太麗莎・喬宮達（Lisa del Giocondo）的肖像，也就是現在我們稱作《蒙娜麗莎》（Mona Lisa）的那幅畫。

達文西的筆觸細膩，又善於掌握油彩的亮度，因而能將色彩完美融合，讓人完全看不出每一筆

究竟是從哪裡開始的，又是如何結束的。

這個讓畫作看起來霧氣朦朧的技法，叫做暈塗法（sfumato）。在《蒙娜麗莎》中，這位商人太

太雙手交疊坐著，身穿有金線交織的洋裝，頭髮低垂在透明的頭紗下。她的身體側向一邊，但頭轉

回直直朝著正面，臉上掛著一抹輕盈的淺笑，雙眼則靜靜迎向我們的目光。在她身後，是一片延伸

至遠方的奇異地景，賦予整幅畫如夢一般的質地。

達文西其實沒有把這幅畫交給麗莎本人或是她丈夫，而且直到死去的那一天，都一直保留在自

己身邊。現在的我們認為這是一幅曠世巨作，但當時達文西可能覺得這只是一件半成品。

事實上，達文西很少真的完成他人的委託。他常常是開始製作但後來就無疾而終，這件事也讓

他的委託人困擾不已。達文西常會利用委託的機會嘗試不同種類的顏料，不過也很常失敗，例如前

面提到的那個在大議事廳牆面的戰爭場面，他都還沒畫完就開始剝落了。

對這個世界懷抱著無盡興趣的達文西，曾經親自剖開屍體來研究人體，也用素描繪製了人類從

胚胎到老年生命中的各個階段，還有畸型的人體。他藉著研究鳥飛翔的方式，設計了直升機的雛形。

他也製作過戰爭用的機械，鑽研過水流分配機制，打造過城市的防衛堡壘。

他是左撇子，筆記都是由右到左反過來寫，所以不需要為了防止剽竊而塗抹或特別保護這些筆

記（因為其他人需要透過鏡子才有辦法看懂上面的內容）。

不過達文西還是完成過不少精美的油彩女性肖像畫，也曾答應要畫伊莎貝拉・黛絲帖（Isabella

達文西的油畫作品《蒙娜麗莎》，
繪於西元1503～1506年間。

d'Este）。伊莎貝拉是弗朗切斯可・宮薩加（Francesco Gonzaga）的太太，宮薩加則是義大利一個很小但很富裕的城邦曼圖亞（Mantua）的統治者。

這對夫婦已結婚十五年，此時伊莎貝拉正開始大肆收藏各類藝術品，還打造了華麗的珍品收藏室，掛滿她委託當時最傑出藝術家繪製的畫作。她另外還有一間藏品房，展示她收藏的古典藝術作品、書籍、幣章。以當時的女性來說，她的這些行為確實前所未見。

她邀請達文西為她繪製肖像，不過最後只有兩張粉筆畫成形。她也和義大利各地藝術圈裡消息靈通的圈內人保持聯繫，而且這些聯繫的頻繁程度令人驚訝。例如，她會透過信件向佛羅倫斯一位修道士追蹤達文西的近況，也會從她在羅馬的藝術經紀人那裡得知，米開朗基羅是否有雕塑作品要賣的第一手消息。

在教宗儒略二世（Pope Julius II）領導之下，自古典時期以來輝煌不再的羅馬，很快成為義大利在藝術領域最重要的城市。

儒略二世自一五○三年即位後，便一心一意想把羅馬變成全歐洲最偉大的城市，並且明白藝術是達成目標的關鍵。他出資發起各種規模空前的大案，把能夠邀請的最出色藝術家都請來了，一如十五世紀佛羅倫斯的梅迪奇家族那樣，以雄厚的財力來支持藝術創作。

當時主掌梅迪奇家族的洛倫佐資助了不少藝術家，米開朗基羅和達文西都曾受惠於他。不過在他一四九二年過世後，長子皮耶洛並未擁有像他那樣的領導能力，不到兩年，梅迪奇家族就遭佛羅倫斯放逐，世稱「輝煌偉大的洛倫佐時代」也就此結束。

隨著梅迪奇家族的流亡，羅馬崛起，成為文藝復興的中心。

· 西斯汀教堂的天花板

米開朗基羅、達文西，還有前途無量的年輕畫家拉斐爾（Raffaello Santi，1483-1520），都在這段期間移居到羅馬。

米開朗基羅受教宗委託打造紀念陵墓，他是三人中第一個來到羅馬的。這座陵墓有三層樓高，上面雕了超過四十個人物。在他打造這座陵墓時，古羅馬時期的《勞孔》雕塑才剛在羅馬一個葡萄園出土，因此教宗要米開朗基羅去看看這個作品。當年《勞孔》完成時，老普林尼曾譽為世上最好的雕塑，原本所有人都以為再也找不回來，沒想到此時又重新出現。教宗在它一出土就立刻買下，放在梵蒂岡（天主教教會總部）他收藏雕塑品的庭園裡，米開朗基羅有空時就可以去觀賞研究。

對米開朗基羅來說，這個教宗陵墓案可說麻煩不斷，他一共花了四十年才完成，做到一半時，還因為教宗過世，大大縮減了建造的規模，而且早在他一開始進行這個案子，就有人因為他的才華而懷抱妒意。

根據第一個為米開朗基羅作傳的人阿斯卡尼奧·康迪維（Ascanio Condivi）的說法，當時有個建築師布拉曼帖（Donato Bramante）跑去說服教宗，讓米開朗基羅去做其他案子，打斷他建造陵墓的工作。布拉曼帖本來是希望以此激怒米開朗基羅，讓他永遠離開羅馬。

這個新案子是要他繪製西斯汀教堂（Sistine Chapel）的整片天花板。三十年前，教堂較低處的牆面已由波堤伽利、基蘭達奧和其他藝術家以濕壁畫裝飾完成，天花板則畫了藍藍的天空和散落的金色星星，用來呈現宇宙的模樣。不過此時教宗想改成以聖經典故填滿天花板。

米開朗基羅這時已接過不少繪畫案，但對於這件新案，他除了氣餒，也很憤怒，因為必須暫停陵墓建造的工作，先處理這件事。他當然希望盡快畫完天花板，問題是天花板長四十公尺、寬十三公尺，大概有半個足球場那麼大，而且還是弧形的，最高處距離地面還超過二十公尺，因此他的第一個任務，就是想辦法讓自己能在那個高度工作，也因此，他為自己設計了專屬的木製鷹架。

因為是濕壁畫，他只能在當天早上剛抹好、還沒乾的灰泥表面上作畫。為了確保整片天花板的人物大小一致，每一區的圖案能順利銜接，他先在大小相當的紙上畫出草圖，然後在草圖圖案的線條上，用針刺出一連串間隙相同的小洞，當天再把底圖貼在預計作畫的濕潤灰泥平面，在草圖上刷黑色碳粉，讓碳粉透過小洞在灰泥留下黑色虛線，標示出圖的輪廓。

米開朗基羅從一五○八年開始畫西斯汀教堂的天花板，一共花了四年才完成。九幅根據聖經第一卷創世紀繪製的畫，沿著天花板的縱軸一路展開。畫面中的上帝伸長神聖的手，點亮世界，並賦予亞當和夏娃生命。接著可以看到這兩人被逐出伊甸園，神引來洪水，懲罰人類。米開朗基羅把畫中人物畫得像《勞孔》雕塑一樣立體，讓他們有了重量，也有了體積，而且經由前縮法的精心安排，當我們從地面往上看，他們看起來就像坐在或躺在這片弧形的天花板上。

濕壁畫向下延伸來到側邊的牆面，我們可以看到超大的女先知與男先知，全都安坐在畫出來的建築結構中。這些外框結構畫得非常真實，讓我們的眼睛以為天花板上真的有穹拱、飛簷和列柱。牆上畫的這幾位能預知未來的女先知，身形比上帝、亞當、夏娃大很多，雖然從這裡可以看出米開朗基羅對人類的肌肉組織有相當深刻的了解，不過這些女性先知看起來都有點太過陽剛。例如，利比亞女先知就有寬闊的背和強壯的前臂。

米開朗基羅當時參考素描的是裸體的男性模特兒，而不是女性，身為沒有結婚的同性戀男性，他對女性身體形態的了解，實在相當有限。相較之下，那二十位閒散地或坐、或躺、或悠遊於中央版面的美麗裸男，米開朗基羅對身體細節的觀察就精確很多。

‧ 拉斐爾

正當米開朗基羅伸長雙臂、拉長脖子，在他自製的鷹架上抵抗地心引力畫畫時，同一時間，大約在一五〇九年到一五一一年間，拉斐爾也在相隔一個中庭以外的地方工作，不過他的工作環境倒是比米開朗基羅好多了。

當時二十五歲的拉斐爾，正在為教宗私人寓所的牆面畫濕壁畫，其中有一間供教宗作為圖書館的空間，現在被稱為「宗座宮的簽字廳」（Stanza della Segnatura〔Tribunal room〕），這面牆上的濕壁畫內容，還對應到人文主義的四個面向：哲學、神學、文學、正義。拉斐爾在這裡並沒有以象徵的方式（用特定的圖像來代表抽象的概念）來表達這四個概念，而是畫了各領域書籍的寫作者，讓這些真實的人物在牆上排排站。

在這件作品中，拉斐爾在歌頌古代思想家的同時，也讚揚了當代的思想家。他安排這些人出現的場景，既能讓人想起古希臘，又能聯想到當下的羅馬。這面牆上畫有哲學家、科學家、數學家，這幅濕壁畫如今被稱為《雅典學院》（The School of Athens）。

在畫中我們可以看到人們聚集在一個空氣流通的拱形空間，建築內部的牆上擺滿了雕像。在這

裡，年齡各異的哲學家相談甚歡：在畫面中間的是亞里斯多德和學生在交談，柏拉圖以一個有飄逸白髮、白鬍鬚的老人形態現身，而這可能也是達文西的肖像。至於畫面前景那個形單影隻、一隻手肘撐在一個石塊上的人，是米開朗基羅（打扮成古希臘哲人赫拉克利特〔Heraclitus〕的樣子）。此外，拉斐爾也把自己畫了進去，他就是右側那個在托勒密（Ptolemy）身後、戴著黑色貝雷帽、眼睛往外看的年輕人。

米開朗基羅在完成西斯汀教堂的天花板後，返回佛羅倫斯，這時，梅迪奇家族又重新掌控了這座城市。

拉斐爾在畫完教宗的房間後留在羅馬，開心地享受自己在教廷的地位，又相繼為儒略二世與其繼任者李奧十世（Pope Leo X）服務。這位新教宗是洛倫佐·梅迪奇的兒子，他也想在西斯汀教堂留下自己的印記，不過，怎麼樣才有可能勝過米開朗基羅的那座天花板呢？最後他想出來的解套方法，是要拉斐爾設計一組掛毯，掛在天花板下方的牆上。

這組掛毯描述的內容是創立天主教教會的聖彼得與聖保羅的一生，製作的費用相當於米開朗基羅畫整座天花板的十倍之多。掛毯以拉斐爾設計的精緻設計為底圖，儘管所費不貲，但後來在布魯塞爾織出的成品不只一組，其中一套是由英國國王亨利八世（Henry VIII）訂製的，他打算掛在自己的皇宮西敏寺裡。亨利八世訂了這組掛毯，是在他果斷的從教宗手中奪下英國教區的控制權，並另外建立英國國教教會幾年之後。

雖然我們要等到第十六章才會去亨利八世的宮廷裡逛逛，不過在下一章，我們就可以看到，在

拉斐爾的濕壁畫《雅典學院》，繪製於1509-1511年。

阿爾卑斯山以北的地區，宗教動亂已經帶來什麼樣的動盪。還有，當宗教改革者馬丁・路德（Martin Luther）起而控訴奢華腐敗的天主教教會，當新教（Protestantism）開始興起，這些都影響了藝術家的創作。

· 15 ·

火與硫磺

德國宗教改革者馬丁·路德在1517年拉開了新教改革的
序幕，格林勒華特、杜勒、克拉納赫等藝術家都加入了
他的行列。受益於活字印刷術，書籍的製作變得更快、
更便宜，也更利於流通。路德把克拉納赫刻的木版畫收
錄在《耶穌受難故事與敵基督者》一書中，以圖像來促
進改革概念的傳播。

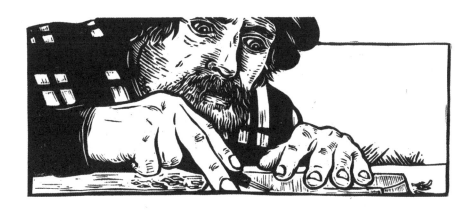

·波希畫人類原罪

這年是一五一五年，在荷蘭的斯海爾托亨波希（s'-Hertogenbosch）小鎮，西埃羅尼姆斯·波希（Hieronymus Bosch，約 1450-1516）才剛放下手上的畫筆，端詳著眼前這幅畫——應該是說這些畫吧，因為那是三片畫在橡木板上的畫，之後才會一起裝框，構成一組三聯畫，左右兩扇可向內闔起，蓋在中間那幅大畫上。

兩側的板子闔上時，我們看到畫中有個可憐的人，即便沿途充滿危險和誘惑，仍堅持要走在那條路上。兩側的板子打開後，中間畫板上的人也沒有聰明到哪裡，他們沒有注意到，在天上那朵飄浮的雲裡，上帝正在看著自己、評判著自己的行為，還貪心的將四輪車上滿載的乾草，大把大把的搶到手裡。與此同時，惡魔也正把這輛載著乾草的農車拖往地獄，卻完全沒人發現，連車子後方坐在馬上的教宗，都被貪念蒙蔽了雙眼。

在左側那扇畫板上，可以看到原罪開始的那一刻，伊甸園裡的夏娃拿起了那顆蘋果。在右側畫板上的是有熊熊烈火在燃燒的地獄，有人的內臟被挖出來，有人被狗吃掉，還有人被長桿子刺穿。

過去這種聯結畫上的故事通常都是耶穌的生平，並且都是受教會委託而製作的，但這件《乾草農車三聯畫》（The Haywain Triptych）卻不完全是為了信仰而畫——更何況波希也不相信會有教堂願意展示這件作品，畢竟它是在諷刺人性的愚昧啊！在他眼裡，人類自私與魯莽的行為，就像是一張通往地獄的單程票。

波希想了想，自己之前畫過的三聯畫作品《人間樂園》（Garden of Earthly Delights），好像也跟

原罪有關。

在《人間樂園》中，左側那扇畫板上同樣也是亞當跟夏娃，他們身後是伊甸園豐饒的土地，一路由左側畫板延伸到中央的畫板。在這片被誤認成天堂的樂土，男男女女在陽光下成對嬉戲，恣意遊樂，享用熟透的草莓。在身旁巨大的鳥類和超大的莓果的反襯之下，這些男女或黑或白的裸體顯得十分渺小，更讓整個畫面感覺像是夢境，有如過熟的水果，甜蜜之中蘊含著衰敗。夢境在右側那個畫板上變成了噩夢。豎琴與魯特琴在這裡組合成受難十字架，還有巨大的鳥人會一口氣把人整個吃下去。

波希對鳥與動物的形態有深刻的研究。他鑽研過泥金裝飾手抄本裡那些奇形怪狀的怪獸，同時也會參考同儕的作品。不過他還是覺得他畫過最厲害的怪物，是自己想像出來的奇異生物，他透過那些生物來展現人性究竟可以墮落到什麼地步。

波希出生在西埃羅尼姆斯・凡・艾肯（Hieronymus van Aken），是由德國移民到荷蘭的第二代。他之所以被大家稱為波希，是因為他的家鄉是斯海爾托亨波希的緣故。（很多藝術家都是這樣，所以最後沒人記得他們的本名。）

他的家人可能曾讓他研習過松高爾（Martin Schongauer，活躍於 1471-1491）等德國藝術家的作品，因為在《人間樂園》左翼屏的前景中，有一棵葉面往上張開的裝飾性棕櫚樹，長得很像松高爾雕過的樹。

他的創作靈感也很可能是來自於一首當時很受歡迎的詩《玫瑰傳奇》（Roman de la Rose），作者是洛里（Guillaume de Lorris）。這首詩描繪一場發生在花園中的夢境，花園裡有鳥鳴，也有會叮

波希的《人間樂園》，
創作於西元 1490-1500 年間。

嗡響的噴泉。不過波希為這個夢境注入的是他不留情面的譴責，以此為本，示現了自身對聖經中「最後的審判」的理解。

· 格林勒華特的《伊森海姆聖壇畫》

波希過世那年是一五一六年，當時，拉斐爾即將完成教宗李奧十世那組天價掛毯的底圖。同一時期，德國最傑出的兩位藝術家是格達特（Mathis Gothardt，我們現在稱他為格林勒華特〔Mathias Grünewald〕，1470-1528），以及杜勒（我們在前面第十三章談威尼斯時見過他）。

格林勒華特特別擅長畫「耶穌受難於十字架」的場景，當他的作品第一次出現在教堂和修道院時，人們想必也像看到波希筆下那墮落的場景一樣，飽受驚嚇。他最有名的「耶穌受難於十字架」場景，是《伊森海姆聖壇畫》（Isenheim Altarpiece，1512-1516）當中的那一幅，位於聖壇畫第一層展開後的中央。

這是一座由多板面層層堆疊而成的聖壇畫，為了放在伊森海姆聖安東尼修道院（the monastery St Anthony of Isenheim）的醫療禮拜堂聖壇高處而製作，修道院則位於阿爾薩斯（Alsace）地區。

在這幅受難像中，格林勒華特畫了西方藝術史上最受煎熬折磨的耶穌。畫中的耶穌比真人大，被釘在一座粗糙的十字架上，背後是一片荒涼陰暗的地景。在痛苦抽搐之間，耶穌蜷曲的手指往上朝著天上的神。那憔悴虛弱的身軀，只有一片襤褸的布料包裹在腰間，已潰爛的皮膚有荊棘卡在其中，且因為腐敗而變得灰綠，身體組織似乎已開始壞死。他的雙眼緊閉，

格林勒華特的《伊森海姆聖壇畫》，繪於西元1512~1516年間。

嘴巴因苦痛而微微張開，頭上纏繞的荊棘劃出一道道血流，向下流到臉頰，布滿他的鬍鬚。

畫中的十字架下方，是他暈厥的母親瑪利亞，而她的雙手仍維持合十祈禱的姿勢。在兩側相連的畫板上，一邊畫的是聖安東尼，另一邊則是聖賽巴斯汀（St Sebastian），兩人都只能無能為力的旁觀。

十六世紀時，這座位於伊森海姆的醫療禮拜堂曾治療一種大規模的傳染病。格林勒華特筆下那皮膚腐爛的耶穌，似乎正在感同身受他們的痛苦。

「聖安東尼之火」（St Anthony's Fire）疾病的患者，會因為四肢開始壞死而發狂。當時感染這種名叫「聖安東尼之火」疾病的患者，會因為四肢開始壞死而發狂。

當我們把中間的「耶穌受難於十字架」像兩扇門般往左右打開，裡面的內容就歡樂了許多。四幅畫中線左側分別有「天使報喜」及「耶穌誕生」（Nativity），襯托著最右側那幅耶穌身體被金色光芒包圍的「耶穌復活」（Resurrection）。

這些內面的圖，一年之中只有在特定幾天才會打開供眾觀賞。此外，只有在聖安東尼日這一天，才會再打開更裡面的那一層，展示最內層兩翼屏的畫作，以及中間的雕塑作品。最裡面兩側的畫板上，描繪聖人遭各種有羽毛、有長角的怪物欺負的畫面。中間那鍍金的聖人雕像，則是另一位藝術家阿格諾的尼古勞斯（Niclaus of Haguenau，約 1445/60-1538）的作品。

・**修特斯的《玫瑰花圈中的天使報喜》**

尼古勞斯的雕像位於這個聖壇畫最內層，它不像格林勒華特畫的人物那麼富有感情。

在這個時期，雕刻家常會受邀製作藏在聖壇畫最內層的小型雕像，那時德國最傑出的雕刻家是修特斯（Veit Stoss，1447-1533），他除了為教堂製作雕像，也為聖壇畫創作內層雕像。

我們在第十一章曾提過斯呂特用於石雕的技巧，修特斯則將這個技巧轉用於木雕，為木雕像帶來生命力。修特斯還會用大型椴樹的木材來製作形神兼具的大作，他在一五一七至一五一八年創作的《玫瑰花圈中的天使報喜》（Annunciation of the Rosary）就是一例。這件作品如今掛在德國紐倫堡（Nuremberg）的聖洛倫茲教堂（church of Saint Lorenz），就在唱詩班席位上方。

《玫瑰花圈中的天使報喜》的卵形玫瑰花圈結構是以木頭刻成的，比米開朗基羅的《大衛》更高大，花圈上立著兩尊巨型木雕，分別是天使加百列及聖母瑪利亞。為了減輕整件作品的重量（也可防止木頭裂開），修特斯會把雕像的中央挖空。他雕刻時會刻得很深，塑造出人物的捲髮，以及厚重布料的質地，最後再用昂貴的顏料上色，讓整件雕塑作品看起來跟真人一樣有血有肉。

· 新教改革與印刷術

這個時期很多歐洲北部的藝術家都涉入了當時的政治，並成為馬丁·路德（Martin Luther）的忠實擁護者。

宗教改革者馬丁·路德任教於德國威登堡（Wittenberg）大學，他勇敢的指出天主教教會的貪婪與腐敗，並在一五一七年把他的控訴釘在威登堡一間教堂的門上來昭告天下，新教改革（Protestant Reformation）也就此拉開序幕。格林勒華特、杜勒、克拉納赫（Lucas Cranach，1472-1553）等藝術家很快就加入他的行列，例如杜勒與克拉納赫都畫過路德的肖像，克拉納赫還為路德煽動群眾的宣

傳小冊繪製插畫。波希大概也會贊同路德的想法——因為路德相信人性本惡，這罪惡只能靠著對神的信仰，遵循道德的規範來補救，而不是花錢就能向教宗買到原諒。當時的羅馬教皇藉由販售「贖罪券」來賺取利潤，人們可以透過一定的價碼，讓自身的罪惡獲得寬恕。

對路德來說，印刷術是很好的工具，他的小冊因而能快速散發到各地，把他的想法傳播到國際，送到與他理念相同的人手上。

古騰堡（Johannes Gutenberg）於一四五〇年左右在德國發明了活字印刷術，這項技術很快席捲整個歐陸（在此之前，所有的書籍是用手抄寫的）。透過活字印刷術，字用活字拼成，搭配的插畫則由木塊刻製，從此就能更快、更便宜的印製書籍。

一五二一年，路德把菲利普·麥蘭頓（Philip Melanchthon）寫的文章和克拉納赫的木刻版畫一同收錄在《耶穌受難故事與敵基督者》（Passional Christi und Antichristi）一書中。木刻版畫由一系列共十三組極其簡潔有力的對照圖組成，以奢華浪費的天主教教會，對比耶穌良善正直的一生。

隨著新教改革上了軌道，提出改革的人也開始批評天主教崇拜圖像一事，就跟我們在第七章看到當時東正教有一派反對崇拜聖像一樣。儘管如此，路德在改革初期時，就透過傑出藝術家的作品來說明自己對信仰的看法，並藉由圖像來促進這些概念的傳播。前面提到的克拉納赫木版畫就是最好的例子，那系列的版畫，以強而有力的圖像來宣傳這個新興宗教，藉此傳遞對他們有利的觀點。

在《耶穌受難故事與敵基督者》中，有一張圖描繪赤腳的耶穌在鞭打靠匯差賺錢的人，祂把他們趕出宗教殿堂，旁邊的對照圖則是教宗坐在有舒適靠墊的寶座上，一邊簽著贖罪券，一邊看著錢

滾進來。還有一組圖是以在戶外布道的耶穌，來對照正在享用鋪張盛宴的教宗。

在克拉納赫的版畫中，教宗通常都是高高在上，身旁有身穿華麗長袍的樞機主教簇擁著，將他與庶民的日常生活隔絕。教宗身上還會佩戴各種象徵教會的物件，參加隆重誇張的儀式。相對的，耶穌則在信徒之間來去自如，和他們分享故事，或治療生病的人。

當克拉納赫完成這組作品時，米開朗基羅仍努力製作儒略二世的陵墓，從這座陵墓的規模，可以看出當時天主教教會多麼熱衷於揮霍無度的富麗堂皇。

・版畫家杜勒

克拉納赫的摯友杜勒也創作木刻版畫，他在《啟示錄》（Apocalypse）中展現的技巧，讓這個系列成為藝術史上頂尖的作品。由於媒材的關係，木刻版畫的精細程度及風格變化有不少限制，杜勒漸漸改做雕版版畫（engraving）。

雕版的製作方法是把畫好的圖放在銅版上，再用一種叫推刀（burin）的工具，把圖的線條刻在銅版上。接著在刻好的版面上把油墨揉勻，將濕潤的紙張攤疊在上面，再送進壓印機裡，滾動壓印機，把紙張和版面緊緊壓合，讓版面上的油墨轉印到紙張上。壓完後將版上的紙掀開，一張與原圖呈現鏡向的雕版版畫就完成了。一張銅版可以這樣重複使用數百次，等到印出來的線條開始變糊，就必須重新刻版，或把版作廢。

出身紐倫堡的杜勒，是十六世紀最有才華的版畫家，他創作不是為了向大眾宣揚什麼理念（路

德跟克拉納赫就是），而是希望散播自己的藝術作品，找到懂得欣賞好作品的市場。藝術家通常都是接到有錢的委託案才著手創作繪畫與雕塑，版畫就不一樣了。版畫家在做作品的同時，會希望作品能在藝術市場受到歡迎。他們會到國內外城鎮的市集四處擺攤，以單張或系列作品的方式出售自己的版畫作品。

杜勒的作品裡充滿各式各樣的動物或鳥類，我們可以從中看出他對大自然的熱愛，更能看出他對自然的觀察有多敏銳。他在一五一三年創作的大型版畫《騎士、死神與魔鬼》（Knight, Death, and the Devil），可說是超級成功的作品。

這個作品以鹿特丹的伊拉斯謨（Erasmus of Rotterdam）所寫的人本主義文章為本。畫面中可以看到一位天主教士兵騎在馬背上，儘管身旁有惡魔干擾，他仍穩穩走在自己的道路上。那鬼斧神工般的精雕細刻，讓這件版畫中的人物躍然紙上，我們可以看到那匹馬的毛皮是多麼光亮，還看得到騎士身上盔甲的反光。杜勒竟然有辦法完全不用任何色彩，就能表現出我們從彩色繪畫中感覺到的質地與細節。

杜勒的妻子阿涅絲和僕人蘇珊娜會在德國各處的市集販售這樣的版畫作品。一五二〇到一五二一年間，他們三人一起旅行到荷蘭，帶了很多作品，其中也包括《騎士、死神與魔鬼》。他們除了把作品賣給藏家，也會和其他藝術家交換作品，或以作品換到群青藍顏料等昂貴的美術材料。他同時也充滿熱忱的收藏其他人的版畫及藝術作品，例如，他曾和拉斐爾交換作品，也在根特買過蘇珊娜·霍倫布特（Susanna Horenbout）所畫的袖珍基督像（我們很快會再提到她），當時她還是個青少女。杜勒去荷蘭時，還會為了研究而付錢請人把聖壇畫打開，我們在第十一章看過的

范艾克的《根特聖壇畫》，就被他封為「最珍貴的繪畫作品，非常有想法」。

一五二○年，西班牙征服者荷南‧柯爾特斯（Hernán Cortés）從「新世界」運回來的奇珍異寶，在布魯塞爾的柯登堡宮（Coudenberg Palace）展出，那是該展覽巡迴歐洲的其中一站，杜勒正是當時歐洲北部最先看到這些物品的觀眾。

這些來自美索亞美利堅（現在的中美洲）的雕塑作品讓杜勒驚豔不已，他以「一片嶄新的黃金之地」來稱呼阿茲特克的心臟地帶，更寫道：「我一生中從沒見過任何事物能像這些東西這樣，讓我的心如此充滿喜悅。我見識到他們美好的藝術作品，也為活在那片陌生土地上的人們那不可思議的模樣感到驚奇不已。」

對十六世紀前期的歐洲人來說，「世界」所囊括的範圍正在快速擴大，我們在下一章會看到，杜勒全心全意樂見這個轉變的發生。

· 16 ·

野蠻人來了

一五四〇年代，葡萄牙人的航行範圍已遠及日本，並有
固定航班往來日本的港口，日本藝術家製作繪有「南蠻
人」的新型態屏風藝術，來回應葡萄牙人的出現。這種
屏風畫長達四公尺，而且常常是成對的，其中京都狩野
派尤其出色，其作品以明亮的色彩及活用金箔而著稱，
畫中的葡萄牙商人會穿著像袋子一般的寬鬆縮口褲來
防蚊。

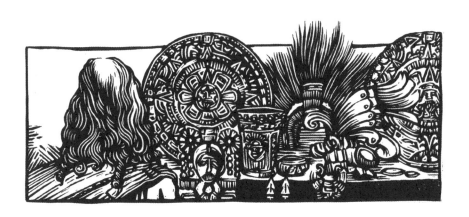

阿茲特克帝國的統治者蒙特祖馬二世（Moctezuma II）心想，自己剛剛究竟是聽到了什麼？這是一五二〇年，幾個月前，一群由荷南·柯爾特斯領軍的西班牙人從帝國岸邊登陸。他們發現一大堆阿茲特克人用黃金打造的各式雕塑和戰鬥工具，還把東西全都熔掉。這些西班牙人為什麼要這麼做？因為這樣就可以把黃金運回資源貧瘠的家鄉。

蒙特祖馬在心裡大罵，這些人完全不懂得尊重，貪心的跟野豬沒什麼兩樣。因為阿茲特克人在入侵其他城市時，總會善待當地藝術品，例如托爾特克（Toltec）那個色彩明亮的雕塑品恰克莫（chacmools，意為躺著的人），此時就在城市神廟裡，用來裝盛獻祭的心臟。還有，之前征服的特瓦坎谷地（Tehuacan Valley）的藝術家，如今也為他偉大的建設計畫工作。

· **阿茲特克的藝術品**

那些西班牙人自從進入特諾奇提特蘭（Tenochtitlan）城後，眼睛就沒眨過一下，好像從沒見過如此美侖美奐的事物似的：在相連水道之間聳立的石造房屋，屋內布滿木刻浮雕；在金字塔形狀的神廟中，有描摹神祇的巨大石雕。

這二人最害怕的似乎是《克亞特利庫》（Coatlicue），這倒是在蒙特祖馬二世的意料之中。《克亞特利庫》被供奉在城市中央的神聖區域內，是主神廟（Templo Mayor）四尊巨型石雕其中之一。這位女神的頭部被砍掉，原本頭部位置有兩隻刻有鱗片的珊瑚蛇（赤蛇）交纏所形成的面具，讓她可以透過蛇的眼睛同時看到前面和後面。她還戴著人類心臟和手掌串成的項鍊，腰間掛著骷顱頭，這些都是過去人們獻祭給她的禮物。

征服者柯爾特斯最後不但殺了蒙特祖馬二世，還把整座特諾奇提特蘭城夷為平地（然後重建成墨西哥城）。他原本打算把阿茲特克的神像全都銷毀，再把天主教的信仰帶進這裡。對這個正在擴張的西班牙帝國來說，天主教是他們最根本的核心。

西班牙人熔掉許多阿茲特克的金、銀製品，畢竟熔掉的金屬較方便送回歐洲。他們也下令摧毀所有石雕。幸好當時有人把《克亞特利庫》埋了起來，直到幾個世紀後才又出現在眾人的眼前，但其他無數石雕就沒有這麼幸運了。

柯爾特斯把一些較小的物品送回歐洲，像是覆滿黑曜石和金子的骷顱頭、有藍綠色鑲嵌面的雙頭蛇雕塑、綴有珍貴奎沙鳥羽毛的服裝等。這些柯爾特斯當成珍品小物裝上船的物件，就是杜勒眼中「美好的藝術作品」。藝術家們欣賞的也許是阿茲特克作品中深不可測的「魔法」，但對柯爾特斯這樣的人來說，這些作品主要還是一種資產，是可拿來展示或賺錢的寶貴逸品。

相較之下，阿茲特克就像當年羅馬人吸納了希臘藝術的精華一樣，比較懂得尊重敵人的藝術品。阿茲特克帝國會雇用戰敗國的藝術家，例如瓦哈卡（Oaxaca）人就為他們製作了極其精緻的金屬作品。阿茲特克人不但會使用其他人的藝術品，還會加以研究，例如托爾特克的恰克莫，還有奧爾梅克的巨石頭像（我們在第二章曾提過這些超大型的雕像）。

因此，對阿茲特克人來說，這群西班牙人不是把珍貴的工藝品熔掉，就是毀掉別人文化的建築和雕塑作品，根本就像未開化的異教徒。

· 非洲的鹽臺

不過，不是所有歐洲人都如此野蠻對待未知的國度。十六世紀前期同樣在海上四處航行、四處尋找黃金的葡萄牙人就不是這樣。

一五二○年之際，葡萄牙人在探索了非洲西岸又繞過了好望角後，建立了幾條貿易路線，最遠可到印度，一五四三年時更抵達了日本。因此，這個時代的藝術品，也記錄了當時不同文化之間有什麼樣程度的交流。

一五二二年間，杜勒和費南德斯·達瑪德（Rodrigo Fernandez d'Almada）變成好友，當時達瑪德是安特衛普一名葡萄牙國際貿易祕書。他花了三個弗洛林幣（相當於現在的五百英磅），向達瑪德買了幾件非洲藝術品，那是兩個來自獅子山（Sierra Leone）的象牙鹽臺（saltcellar）。（以下是當時其他作品的價格，提供對照：杜勒之前用兩個弗洛林幣買到霍倫布特的袖珍畫，而他自己的小型畫作，一張也差不多這個價錢。）

由薩皮族（Sapi）雕刻家製作的鹽臺，早在進口到安特衛普這個歐洲北方國際貿易中心販售的幾十年前，就已開始賣給葡萄牙人了。藝術家在製作這些鹽臺時，必須把象牙刻得很深，才有辦法在刻出一個球狀容器——就是裝鹽的地方——後，下方還刻出一群小人支撐著這個球體。雕琢如此精緻的鹽臺不是為了當成器皿使用，而是用來觀看、欣賞的藝術品。

隨著葡萄牙與非洲西部之間的交流愈來愈密切，更促成了一種混搭雙方元素的「非葡」鹽臺的

出現。這個鹽臺上同時雕有非洲的男人、女人、動物，但也有葡萄牙的商人、士兵、船隻、聖經故事的橋段。即使如今製作這些鹽臺的藝術家姓名已不可考，但仍可看出他們的雕刻技巧有多麼精湛，適應新客戶、新需求的速度有多快。這些藝術家參考歐洲的祈禱書及旅遊日誌中的版畫作品，創造出融合了兩種文化的新風格。

同樣出色的還有由埃多（Edo）與奧沃（Owo）的藝術家製作的鹽臺，這兩個地方都位於貝寧國（State of Benin，現在奈及利亞境內）。其中有一件製作於十六世紀，上面有四個穿著時髦的葡萄牙商人環繞著鹽臺，鹽臺上有一艘揚帆的迷你小船，船上還有一個鳥巢狀的瞭望台。

這個《貝寧鹽臺》（The Benin saltcellar）不如獅子山的鹽臺精緻，但我們能從這件作品上的人物看見很多細節，像是其中一位商人脖上佩戴著珠珠十字架項鍊，還有腳踝上有「V」字型開口的雕花靴子。這些人物的造型和當時貝寧人製作的青銅、黃銅浮雕板上的人物較為接近。

·貝寧的青銅匾

葡萄牙的貿易商人用象牙和貝寧人換取黃銅，以及銅製的「馬尼拉」（manilla）。馬尼拉是一種看起來像塊狀金屬手環的貨幣，熔掉後可做成藝術品。貝寧與葡萄牙之間的貿易關係良好，貝寧的藝術家，也把他們的奧巴（Oba，貝寧國王）與葡萄牙人會面、交易的重要時刻，以浮雕的方式記錄在方形的黃銅與青銅匾上，並在奧巴宮殿的柱子上展示。

貝寧的藝術家承襲我們在第九章談過的伊費人的手藝，從十三世紀就已開始製作青銅器。他們會以特定的行會團體為單位來工作——例如有青銅行會和象牙行會——而且都住在伊貢街（Igun

Sreet）上，這條街就在奧巴的宮殿附近。

這些區的功能和第二章亞述的巴尼帕浮雕有點像，人們可以從中了解奧巴做了哪些偉大的事。藝術家會把重要的戰爭記錄在這些區上，同時也在上面描繪朝廷官員與葡萄牙商人互動的景象。國王在這些區上常以重裝現身，頭戴結實的裝甲頭盔，額頭和頸上配戴著美洲豹豹爪的鍊子，看起來所向無敵。國王兩側也都跟著一群身形較小的隨扈，個個揮舞著盾牌與長矛。

葡萄牙人就很好辨識了，所有人的下巴都蓄著鬍子，有的人中兩旁還有八字鬍。他們都有高高的鼻子，長長的直髮框在臉頰兩側，頭上有頂圓帽，身著合身的短上衣，內搭裝飾性的無袖短袍，下身搭配打褶裙。

·日本的南蠻人屏風畫

到了一五四〇年代，葡萄牙人的航行範圍已遠及日本，並且有固定航班往來日本的港口，直至十七世紀初日本廢止國際貿易活動為止。

日本的藝術家製作繪有「南蠻人」（namban-jin，南方來的野蠻人）的新型態屏風藝術，來回應葡萄牙人的出現。這種長達四公尺的屏風畫常常是成對製作的，在當時非常受日本藏家歡迎。最出色的屏風畫，是京都的狩野派作品。

狩野派是日本繪畫史上頗負盛名的畫派，早在距離當時大約一百年前，就由狩野正信（Kanō Masanobu，1434-1530）所創，並一直傳承到十九世紀。狩野正信本身以中國水墨畫出身，不過京都

在如今被稱為《貝寧青銅》的黃銅區上，可以看到貝寧國王奧巴（左），以及葡萄人（右）。皆創作於十六世紀。

狩野派很快就發展出自己的傳統，用日本的大和繪（yamato-e）風格來描繪日常生活場景，以明亮的色彩及活用金箔而著稱。

藝術家透過金箔來簡化作品的構圖（指作品中安排畫面的方式），把天空、雲朵、道路、地景都貼成一片金，讓觀眾的注意力得以專注在畫面當中的人物等金箔之外的事物。在這些畫裡，從葡萄牙來的商人會穿一種像袋子似的、很特別的寬鬆縮口褲（bombacha），這種褲子是當時歐洲人為了防蚊而穿的。在葡萄牙人的商船上，除了葡萄牙人，還可看到來自印度、馬來、非洲等地的水手。

· 歐洲的袖珍畫風尚

此時，由於藝術家會受邀移居到富裕國家的皇室宮廷中，歐洲境內也出現了一些文化交流。例如藝術家蘇珊娜・霍倫布特（1503-約1554）就跟哥哥盧卡（Lucas Horenbout，約1495-1544）一起搬去了英格蘭，當時她還是只是個青少女。

霍倫布特自幼就在父親杰拉德（Gerard）位於根特的工作室畫畫，因精湛的袖珍畫技術而聞名。霍倫布特和哥哥受英格蘭國王亨利八世的資政沃爾西（Wolsey）樞機主教之邀前往英格蘭，兩人也都為國王畫了很多袖珍畫。

一五二六那年，也是霍倫布特來到英國宮廷的第四年，她又為國王的畫像加以修飾。她的哥哥為三十五歲的國王畫出一張鬆弛又沒什麼特色的臉，但她筆下的國王則下巴方正，眼睛炯炯有神。她誇大了國王寬厚的胸膛，添加了讓國王看起來更沉穩的鬍鬚，並微微調整他頭上黑帽子的角度，讓他看起來更瀟灑。她透過以上的手法，讓亨利八世看起來更有自信、有魄力，這幅袖珍畫也成為

狩野派的屏風畫《南蠻》，繪於十六世紀間期。

國王的「官方長相」。

後來的宮廷藝術家都以她為榜樣，小漢斯・霍爾班（Hans Holbein the Younger，1487/8- 1543）就是其中之一。這件作品也奠定了都鐸肖像（Tudor portraiture）這個傳統的根基。當時亨利八世應該也相當感謝霍倫布特，因為她在畫這幅袖珍畫的同一年嫁給約翰・帕克（John Parker），國王隨即將帕克從不起眼的職位晉升為皇宮西敏寺的管理人，當作送給霍倫布特的結婚禮物。

袖珍畫這種繪畫形式在十六世紀逐漸發展成熟，成為歐洲皇族與貴族間互贈的外交禮物，英格蘭人更爭相聘請最厲害的佛蘭德斯與尼德蘭藝術家來為自己繪製袖珍畫，因為這兩個地方的藝術家特別講究細節，也善於製作小巧的作品，這可說是自北方文藝復興一脈相承的特色。

霍倫布特後來和佛蘭德斯藝術家提爾林克（Levina Teerlinc，1510s-1576）一起為凱薩琳・帕爾皇后（Queen Catherine Parr）工作。凱薩琳是亨利八世的第六任太太，她委託多位藝術家為自己繪製袖珍畫像來送給朋友或盟友，這些袖珍畫像也變成一種時尚小物，會像珠寶配件般佩戴在身上。

在德國出生的霍爾班也畫過非常多次亨利八世，不過對今天的我們來說，他作品中最令人著迷的是《大使》（The Ambassadors）。這幅雙人畫像是他受國王私下委託所做，繪於一五三三年，也就是亨利八世宣示與羅馬教廷分道揚鑣，並建立英國國教的那一年。

畫中是來倫敦拜訪的法國大使喬治・德・丹特維爾（Jean de Dinteville），以及他的好朋友——拉沃爾（Lavaur）的主教尚・德・賽弗（Georges de Selve）。衣著細膩考究的兩人站在架子前，架上放滿各種科學物品與音樂器材，還有一些很有異國情調的物件，如土耳其地毯、魯特琴、天球儀、

地球儀、路德教派的讚美詩集等。這些物件都畫得非常細膩，彷彿丹特維爾伸手就能拿起其中一個

球儀似的。在架子後方有一塊厚窗簾，在畫面左上方窗簾邊露出一個小小的銀製雕像，那是耶穌釘

在十字架上。在整幅畫的前景，有一個十分大膽的視錯覺效果——一個變形拉長的骷顱頭——只有

從特定的角度（畫作的右下方）才會看得出那是骷顱頭。

當時丹特維爾把這幅畫掛在樓梯間，為了讓人在上樓時能看到這顆骷顱頭嗎？這幅畫的主題是

死亡嗎？他想表達畫面中那些時髦的衣服和物件都是暫時的，只有神是永恆的嗎？為什麼畫面中天

主教主教身旁放的竟是馬丁·路德寫的書？

正是以上這些無解的疑問，讓這幅畫到現在都還如此令人著迷。

• 鄂圖曼帝國的《蘇萊曼之書》

霍爾班和同一時期的霍倫布特、提爾林克一樣都是宮廷藝術家，他們都是當時最厲害的國際藝

術家，皇室會特地從遙遠的彼方把他們請來，用藝術來榮耀自己的王國，稱頌自己統治下的帝國。

氣宇不凡的蘇丹蘇萊曼（Süleyman the Magnificent）統治鄂圖曼帝國超過四十年（1520-1566），

他也請了來自世界各地——土耳其、伊斯蘭、歐洲——的藝術家到他的宮廷裡創作。在他的贊助下，

鄂圖曼的藝術也迎來黃金年代。

其中有一群藝術家共同製作了一本奢華得恰到好處的《蘇萊曼之書》（Süleymanname），這是

一本華麗的編年史書，描繪了蘇丹即位後那三十五年的光景。書中的內容有阿里夫（Arif）以波斯

文撰寫的史詩，也有六十五幅跨頁的繪畫，繪畫的很多內容都是被理想化的蘇萊曼在各種血腥戰爭

當中征戰的模樣。其中一幅，我們可以看到有個人的頭被鄂圖曼士兵手中的劍刺穿，那人的血爆開成一朵雲的形狀，另外還有人在蘇萊曼的注視之下遭大象踏死。

這些畫作中的金色背景及沒有透視的扁平空間，讓人有種在看拜占庭鑲嵌畫的感覺，而那些填滿畫面的細膩圖案紋路，源自於伊斯蘭藝術，若論其飽和色彩的使用，則呼應了波斯細密畫的風格。對鄂圖曼這個從阿爾及利亞、埃及延伸到敘利亞、匈牙利再到黑海的廣大帝國來說，這種混搭的風格可說再適合不過。

到了十六世紀下半，在歐洲各個宮廷之間，有一個人比誰都更了解如何把錢投注在藝術之上，那就是西班牙王朝的腓力二世（Philip II）。他自一五五六年即位後統治西班牙超過四十年，吸引了不少當時國際頂尖藝術家來到這個王朝，其中包括提香（Titian）、安奎索拉（Anguissola）兩人，我們將在下一個章節中與他們見面。

· 17 ·

西班牙的統治者

腓力二世在位期間,將西班牙的藝術提升到國際推崇的
境界。他力邀各國藝術家到自己宮廷服務,也收藏歐洲
各地的藝術品,並在各處宮殿中展示,成為現代藝廊的
濫觴。腓力二世買了很多尼德蘭畫家作品,但在他宮廷
裡出入的藝術家多是義大利人,包括安奎索拉和提香,
而安奎索拉也成為後進女性藝術家的榜樣。

● 安奎索拉的風俗畫

我們來到了一五五五年義大利北部的克雷莫納（Cremona），蘇菲妮斯巴・安奎索拉（Sofonisba Anguissola，1532-1625）正仔細觀察米涅娃和露西亞下棋的模樣。蘇菲妮斯巴排行老大，底下有五個妹妹，此時她手拿炭筆，素描眼前的這兩個妹妹，試著捕捉她們生動的表情。蘇菲妮斯巴從小就有家教教她畫畫，如今她已成為藝術家了。

她之前已畫過妹妹們下棋的景象。在那幅《西洋棋》（Chess Game）中，米涅娃和露西亞對坐，兩人之間的窄桌上放著棋盤，棋盤下是一條有花紋的土耳其毯，旁邊觀戰的是另一個妹妹歐羅巴。畫中的米涅娃舉起右手想抗議，露西亞則轉頭朝向觀眾，想確定大家都在觀看，才繼續走下一步棋。這個時期的義大利，西洋棋的規則才剛修改──此時皇后是子力最強的棋（和現在的規則一樣）──也許露西亞手上正要移動的就是皇后，她準備趁勝追擊，拿下這盤棋局。旁邊的歐羅巴則因為米涅娃的抗議而笑了出來。

蘇菲妮斯巴以先前另一張素描為本，繪製《西洋棋》中的歐羅巴。當時她看歐羅巴邊學字母邊笑，便以素描捕捉她的笑顏。她們的父親阿米卡雷（Amilcare）對女兒們的期望很高，積極促成蘇菲妮斯巴的藝術生涯。他把這張素描拿給大名鼎鼎的米開朗基羅看，想聽他的看法。米開朗基羅以一個挑戰回應，問她有沒有辦法也畫個哭泣的男孩，他認為哭泣的男孩比在笑的女孩更難駕馭。

蘇菲妮斯巴後來畫了弟弟在哭的素描，捕捉了弟弟因好奇而把手伸進姊姊的籃子裡，被淡水螯蝦夾到手指的那一刻。在這幅素描中，弟弟因驚嚇而把手抽回放在胸前，那彎曲的手臂、哭著張大

安奎索拉的《西洋棋》，西元1555年。

的嘴，還有緊皺的眉頭，都訴說了他的痛苦。

這張素描張力滿滿，讓米開朗基羅驚豔不已，連同自己的一張畫一起送給柯西莫・梅迪奇・奧西尼（Fulvio Orsini）的藏品。這件作品隨後也在羅馬影響了其他藝術家，向他們展現了如何以不失神韻的方式，捕捉某個短暫的瞬間。

藝術家安奎索拉非常善於捕捉轉瞬即逝的瞬間，為日常生活的片段創造屬於她自己的畫面，也就是所謂的日常風俗畫（genre painting）。她承接佛蘭德斯藝術家奠下的繪畫標準，並在義大利建立了一波新的潮流。安奎索拉想必非常勤於為生活中的片刻繪製素描，才能以如此高超的技巧捕捉人物的表情，留住當下的情感，就像《西洋棋》、《被螯蝦咬到的男孩》中所呈現的，把人物在某個時刻的神情與韻味保存在畫作之中。

安奎索拉身為貴族女性，雖有遠大抱負，卻無法拋頭露面販售作品，因此當西班牙的國王腓力二世於一五五九年欽點她來朝晉見時，對當時的她來說，想必是個大好的機會。後來安奎索拉成為腓力第三任妻子伊莉莎白的侍官，為腓力本人及許多其他皇室成員繪製肖像，成為宮廷中受人敬重的藝術家。

・熱衷藝術的腓力二世

腓力二世於一五五六年至一五九八年在位期間，將西班牙的藝術由地區性的活動，提升到備受

國際推崇的境界。他不僅力邀各國藝術家到自己的宮廷服務，也收藏了歐洲各地的藝術品，光繪畫藏品就高達一千五百件，並將這些作品展示於自己各處的宮殿裡，成為現代藝廊的濫觴。

腓力廣大的帝國橫跨歐洲、美洲，更遠及菲律賓，其中也包括尼德蘭（現在的比利時和荷蘭）。他在那裡住了十年，在一五五九年回到家鄉，安奎索拉也是在那一年入宮服務的。在那之後，他沒再離開過西班牙。不過尼德蘭人在一五六○年代開始對西班牙的統治心生不滿，兩地於一五六八年發生了戰爭。

腓力二世曾研究尼德蘭藝術，十分欣賞其講究細節的自然主義風格。他收藏了非常多相關的作品，也是當時收藏最多波希畢生作品的人，我們在第十五章看過的《人間樂園》就在他的收藏之列。

此外，他看過魏登的《從十字架卸下的聖體》（我們在第十一章看過這件作品）後，非常喜歡，他的阿姨就把這件作品送給他。腓力二世四百年前就已擁有的這些作品，如今都收藏在西班牙馬德里的普拉多博物館（Prado museum）。

腓力二世買了很多尼德蘭畫家的作品，但在他宮廷裡出入的藝術家大部分都是義大利人，安奎索拉就是其中之一。義大利藝術家擅長把人物畫得很像，同時又充滿感情。安奎索拉也成為後進女性藝術家的榜樣，啟發了豐塔納（Lavinia Fontana）等人，我們會在下一章談到她。

·提香的《詩歌》

在安奎索拉進入腓力二世宮廷的同時，另一名義大利藝術家提香（Tiziano Vecelli，1490-1576）

才剛為腓力二世完成一系列如今稱為《詩歌》（Poesie）的神話作品。

提香是來自威尼斯的藝術家，當時雖然年輕，卻已創作了全城最大的聖壇畫，筆下的人物表情豐富又充滿生命力，用色既大膽又濃艷。他師從貝里尼兄弟，以維妙維肖的肖像作品而聞名。不過隨著年紀增長，他的畫風漸漸不像以前那麼嚴謹，但也愈來愈生動，到了晚年則忙著製作腓力二世訂購的作品。

提香的《詩歌》系列以《變形記》（Metamorphoses）為本，這是羅馬詩人奧維德（Ovid）的古典神話著作。提香一共花了十一年才完成《詩歌》全系列，不過，腓力二世統治的王朝對天主教信仰狂熱，為什麼會委託藝術家創作這樣的作品？那是因為《詩歌》說穿了就是極出色的春宮圖。

全系列六件帆布畫作裡共有超過二十位女性，不是裸體就是露出乳房或大腿。其中兩幅出現了眾神之王朱比特，代表的就是腓力二世本人。在這兩幅有朱比特的作品裡，他都在妨礙女神的性自主權：其中一件朱比特化身為畫面中的金色雨露，讓女神達那厄（Danaë）懷孕，另一件則變身公牛，綁架並強暴了女神歐羅巴。

這些作品強而有力的傳達了腓力二世擁有多麼大的權力：他不僅統治歐洲多地，同時也延續了男性對女性的支配地位。

· **葛雷柯的宗教繪畫**

不過十六世紀的傑出藝術家中，也有一位被向來支持藝術家毫不手軟的腓力二世拒於門外，那

是葛雷柯（El Greco，意思是「希臘人」，本名為 Doménikos Theotokópoulos，1541-1614），他原本也想為皇室工作，因而才搬到西班牙。

葛雷柯出生於克里特島（Crete），是希臘人後裔，原本受的訓練是準備成為繪製聖像的畫家，就像我們在第八章看到的《佛拉迪米爾的聖母》那樣的畫。不過他在二十出頭時搬去威尼斯，又在義大利境內四處旅行，繪畫風格不再那麼生硬，也開始像提香一樣擁抱豐富的色彩，還跟著提香學習了一陣子。

也因為這樣，葛雷柯困在兩種迥然不同的繪畫風格之中。他在義大利創作的作品，對今天的我們來說實在是有些不足為奇，直到他移居西班牙將近四十年後，在他即將離世前，他的個人風格才逐漸成形，將自己一路吸收的養分融匯成一種新的風格。

葛雷柯晚期的作品用色繽紛，而且故意不遵照透視法的規則（源自於早期聖像畫的訓練）。在當時西班牙宗教法庭的影響下，他身處的是為宗教狂熱不已的國度，畫作也因而綻放出強烈的情緒與精神能量。

葛雷柯完成《聖莫里斯殉難與底比斯軍團》（Martyrdom of Saint Maurice and the Theban Legion）後，來自腓力的贊助關係就被切斷了。這件作品完成於一五七九至一五八二年間，是他為國王位於艾斯可里爾宮（Escorial palace）的禮拜堂所畫的，不過畫作被認為不恰當，很快就被換下，因為畫中有男性的裸體，還有幾位能辨識出身分的軍事領袖。

儘管經歷這個風波，葛雷柯那想像力豐富的宗教繪畫，很快就讓他在西班牙成為人人競相追逐的藝術家之一。當時的西班牙深深沉迷於天主教的神祕學，許多虔誠的教徒相信，只要心誠就能直

接與神溝通。

在作於一六〇八至一六一四年間的《聖約翰的神視》（Vision of Saint John）中，葛雷柯完全冊需畫出任何與現實有關的場景，因為作品想傳達的是精神上的真實，而不是（如聖像畫那樣的）物理性的真實。

畫中的聖約翰雙腳張開跪著，雙手高舉，頭往後仰，眼睛轉動，處於靈視狀態。葛雷柯使用了提香那傳奇性的藍紅配色，更讓聖約翰身上滿是皺褶的衣服看起來充滿能量。葛雷柯透過人物身體與動作的樣態，把作品的張力拉到最大，畫中聖人的大腿和整條腿一樣長，脖子上的頭顱則小得超乎常理。聖人身後的天空有氣流翻騰沉降，靜中有動的掠過整塊畫布。

葛雷柯後期的作品風格是如此極端，以致於直到二十世紀才有人膽敢跟隨他的腳步。

・修女涅利的《最後的晚餐》

此時的義大利，威尼斯仍是重要的藝術中心。不過由於提香如今幾乎只為腓力二世工作，所以城裡的委託案就交給其他較年輕的藝術家來完成，丁多列托（Tintoretto，本名 Jacopo Robusti，1518-1594）和維洛內瑟（Veronese，本名 Paolo Caliari，1528-1588）就是其中兩位。

這些年輕藝術家用華美又充滿生命力的畫布油畫作品，填滿了威尼斯的大會堂、教堂、宮殿，維洛內瑟於一五七三年為威尼斯一間女修道院所繪的《最後的晚餐》（Last Supper）（後來更名為《李維家的盛宴》（Feast in the House of Levi））就是其中之一。

丁多列托和維洛內瑟兩人朝氣蓬勃的畫風，正好與那些終其一生都在修道院中生活的藝術家的

作品相互映襯。例如，修女涅利（Plautilla Nelli，本名 Polissena Nelli，1523-1588）十四歲時就來到聖加大利納（Santa Catarina）的道明會女修道院，藉由觀察街上的公共藝術作品自學繪畫。她後來成為修道院院長，帶領一群院內的藝術家進行創作，並將她們的繪畫與雕塑作品賣到其他宗教機構，以及佛羅倫斯的貴族世家。

・矯飾主義

涅利於一五六八年左右繪製的《最後的晚餐》，畫中的桌巾潔白，場景單純，比起同時代的維洛內瑟的版本，她的這個版本和達文西的版本還有更多共通點。這件作品是目前所知第一幅由女性藝術家所繪的「最後的晚餐」場景，完成後便掛在該修道院的食堂（用晚餐的廳堂）。

這件作品非常大，將近七公尺長。涅利無意像其他威尼斯藝術家那樣，努力獲得大眾認可，設法在這個競爭激烈的圈子爭得一席之地。她只希望自己的作品能幫助其他修女與畫中的內容建立連結，作為禱告的輔助，因此她參考的多是歷史上經典的作品，而非當代的詮釋。

在涅利完成自己的《最後的晚餐》時，文藝復興已算徹底結束。這時，藝術家之間討論的是風格（maniera，藝術上的風格），繪畫作品也愈來愈精緻、浮誇。風格——或說視覺上的效果——變得愈來愈重要，比事物在真實世界的模樣更重要，因此畫作中人物的四肢愈來愈長，人物擺出的姿勢也愈來愈複雜。以這種方式創作的藝術家有帕米賈尼諾（Parmigianino，本名 Francesco Mazzola，1503-1540）、彭托莫（Pontormo，本名 Jacopo Carucci，1494-1557）等人，現在統稱為矯飾主義藝

術家（Mannerist）。

詹波隆納（Giambologna，本名Jean de Boulogne，1529-1608）是矯飾主義中的佼佼者，他建構並確立佛羅倫斯為十六世紀歐洲的雕塑中心，但有趣的是他根本不是義大利人。他出生於佛蘭德斯，為了學習古典雕塑，在二十一歲時來到羅馬。他尤其著迷於希臘化時代（Hellenistic）善於表達爆炸性動作張力的雕塑作品，例如《勞孔》。在他返鄉的路上，當時仍掌管佛羅倫斯的梅迪奇家族，說服他在佛羅倫斯待一陣子，更把他的名字改成義大利文的版本。

詹波隆納後來成為歐洲最具影響力的雕塑家，創作出著令人折服的作品，超越了古典希臘羅馬與文藝復興時期雕塑的極限。他的成名大作是比真人尺寸更大的《參孫殺害腓利斯人》（Samson Slaying a Philistine），製作於一五六〇至一五六二年間，原本是放在噴泉中央的作品。

這件石雕將人物的動作刻畫表現到極致，雕像整體的結構由兩個人物扭曲的身體構成，藉此創造出戲劇張力。參孫站著，右手高高揮舞著以驢子頷骨做成的武器，而且由於雕像是裸體的，所以我們可以很清楚看到，他因為準備揮出致命一擊，全身肌肉緊繃。他的上半身扭轉，以便加強力道，左手把兩腳之間的腓利斯人整個人向後扯，這名腓利斯人則死命扭動身體，試圖逃出參孫的掌控。這件作品的精髓是兩人相互糾結纏鬥的樣態，繞著這座雕像走，從不同角度來觀賞兩人扭打的動作，是瞻仰這座張牙舞爪雕像的最好方式。

「矯飾主義」這個詞是十八世紀才發明的，用來概括文藝復興結束後到巴洛克風格（Baroque）開始前這段期間的藝術風格。不過像詹波隆納既充滿動態感又富戲劇性的作品，其實同樣可被納入

詹波隆納的《參孫殺害腓利斯人》，創作與西元 1560～1562 年間。

巴洛克早期雕塑之列。

他的作品承先啟後，為後來的巴洛克大師卡拉瓦喬（Caravaggio）與貝尼尼（Bernini）開啟先河。

在接下來的章節中，這兩人的作品即將以其戲劇般浮誇的表現性，令我們驚歎不已。

<div align="center">

· 18 ·

人生就是戲

</div>

巴洛克是統稱十七世紀各種藝術的詞彙，指的是畫面
中充滿戲劇性，人物充滿動態感，卡拉瓦喬激昂的寫實
主義畫作就是典型。不過，在當時義大利新興的藝術學
院裡，教的主要是卡拉契的古典路線，也就是以古代雕
塑、希臘神話、文藝復興為基礎的創作風格。接下來的
三百年間，藝術學校的學生仍以卡拉契的風格為目標。

• 巴洛克畫家卡拉瓦喬與卡拉契

時值一五九五年，這天卡拉瓦喬（Michelangelo Merisi da Caravaggio，1571-1610）正在打包行李，準備搬去新的住所——蒙第樞機主教（Cardinal del Monte）位於羅馬的宅邸。樞機主教去年向他買了《吉普賽算命師》（Gypsy Fortune-Teller）及《老千》（Cardsharps）兩件畫作，此時要卡拉瓦喬直接搬過去幫他工作。

卡拉瓦喬回想起來，覺得自己的運氣真不錯，三年前懵懵懂懂的搬到羅馬，在達匹諾（Cavaliere d'Arpino）的工作室幫他畫花和水果，那時才二十一歲，沒想到如今竟然就得到樞機主教的贊助。

卡拉瓦喬熱衷畫有豐厚雙唇與水汪汪眼睛的帥氣男孩，既誘人又魅惑的那種。他受到不久前看到的一張素描啟發，已經想好接下來要畫什麼了。那張素描是傅維歐・奧西尼的藏品，也就是安奎索拉畫的《被螯蝦咬到的男孩》。奧西尼是樞機主教法爾內塞（Farnese）的圖書館員，法爾內塞則是蒙第樞機主教的朋友。

不過卡拉瓦喬想畫的是《被蜥蜴咬到的男孩》。雖然他打算畫青春期男孩而不是幼兒，不過想表現的是相同的驚嚇情緒。他想畫男孩的右手縮了回來，試著把咬他的生物甩開，臉上的表情因疼痛而皺眉，同時還張著嘴。卡拉瓦喬已經可以想像畫作完成的樣子了，而且男孩面前的桌上還要擺滿完熟的櫻桃，其後要塞著一朵花。那是年輕的鮮美，也是烈愛的猛咬。

他很喜歡畫這些年輕男孩，但他也知道，如果想和前老闆達匹諾並駕齊驅，成為羅馬最炙手可熱的藝術家，他需要更大的委託案。關於這一點，也許蒙第樞機主教能幫得上忙。

卡拉瓦喬後來在蒙第樞機主教那裡住了五年。同時期有資格爭奪羅馬最偉大藝術家名號的還有

另一個人，那就是卡拉契（Annibale Carracci，1560-1609）。

卡拉契和卡拉瓦喬一樣來自義大利北部，不過他是波隆那（Bologna）來的，之前在波隆那和哥哥阿古司丁諾（Agostino）、表哥路多維科（Ludovico）一起經營工作室和藝術學校，而且相當成功。相對於矯飾主義人工、誇張的表現方式，卡拉契在波隆那研究提香與維洛內瑟等人的作品，重拾實物寫生的畫法與技巧，並發展到爐火純青的地步。他在一五九四年來到羅馬時，已是很成功的藝術家，很快就接到名利雙收的大案子。

當卡拉瓦喬在研究樞機主教法爾內塞的圖書館員所收藏的素描作品時，卡拉契已在為法爾內塞的宮殿天花板繪製整面濕壁畫。濕壁畫上畫滿古典神話中的愛情故事，畫面中裸身的男神、女神，在想像出來的如詩風景中奔放跳躍，每個場景都用畫出來的「雕塑」當作邊框，為觀眾創造出大師等級的視錯覺。

這面天花板的設計，是為了襯托並頌揚空間中眾多屬害的古雕塑，那些藏品就展示在畫作下方的壁龕之中。不過這幅濕壁畫的真正意圖，可能是想證明最高尚的藝術形式是繪畫，而不是雕塑。這個爭辯繪畫與雕塑孰優孰劣的大哉問被稱為「競藝」[4]（paragone），是直到今天都還能為當代藝術理論添柴加料的議題。

<hr>

4 編注：「競藝」（paragone），也譯為「比較藝術理論」，或「競賽藝術理論」。

即將跨入十七世紀之際，羅馬藝術人才濟濟，如百花齊放。為什麼到了這個時候，還有這麼多藝術家搬到羅馬？那是因為天主教教會再次壯大，擁有超深的口袋和超大的委託案，吸引他們來到這裡。還有不少藝術家從歐洲各地來到這裡研究古典藝術，研習文藝復興時期才華洋溢的米開朗基羅與拉斐爾的作品。

在羅馬，藝術家之間相互競逐委託案，或是為同一個地方創作，就地直接以作品一較高下。例如，一六○○年七月，卡拉契接受委託，為人民聖母堂（Santa Maria del Popolo）的提伯黎歐‧切拉西禮拜堂（Tiberio Cerasi's chapel）的天花板繪製濕壁畫，並為聖壇繪製聖壇畫。

兩個月後，當時教宗的財政部長——富有的律師切拉西（Cerasi），又找了卡拉瓦喬來畫預計掛在同一座聖壇兩側的作品。

卡拉契的聖壇畫《聖母升天圖》（The Assumption of the Virgin），是一幅描繪和諧片刻的曠世之作。畫中聖母張開雙臂，即將升上天堂，天使也在身旁簇擁著她，她的身後襯著神聖的金色光暈。當人們走進禮拜堂，可以感覺到她好像是張開雙手在歡迎我們似的。

兩旁牆上的卡拉瓦喬作品，則與這幅畫形成強烈的對比。畫面的主調不再是卡拉契那超然神聖的藍、紅、金色，而是卡拉瓦喬那屬於人間凡俗的棕、白、赭等大地色。為了在《聖母升天圖》旁爭取觀眾的目光，卡拉瓦喬以閃耀的紅來吸引我們的注意力。

這兩幅位於左右兩側的畫雖然都是與聖人有關的題材，但場景仍以地球上真實的世界為本。

卡拉瓦喬在右面畫的是《聖保羅的死難》（Conversion on the Way to Damascus），在畫中我們可

位於圖中央的是卡拉契的《聖母升天圖》，
左側是卡拉瓦喬的《聖彼得被釘上十字架》，
右側則是他的《聖保羅的死難》，
作品完成時間為西元 1600~1601 年間。

以看到一匹灰白相間的馬，試圖繞開躺在地上四腳朝天的聖保羅，以免踩到他。聖保羅的雙手朝天堂的方向向上伸展，雙眼因聖光而目盲。卡拉瓦喬以劇烈的前縮法繪製聖保羅的身體，讓他整個人好像真的躺在我們面前一樣。他更為畫面打上戲劇性的聚光燈，加上高度對比的陰影，把聖保羅的身體推向觀者所在的空間之中。聖保羅的雙臂則有如雕塑般有體積、有分量，十分真實，不像卡拉契《聖母升天圖》中聖母的手臂，仍停留在平面畫作的層次。

位於左面的是《聖彼得被釘上十字架》（The Crucifixion of Saint Peter），卡拉瓦喬又更進一步發揮所長，以 S 形的構圖來為畫面創造動態感，為平面作品帶來動能。即便是對現在的我們來說，就算每天看了這麼多電影與電視中的動態影像，卡拉瓦喬筆下這戲劇性十足的寫實場景，仍能與我們對話，這樣的呈現方式，是卡拉契那理想化的古典畫風做不到的。

這件作品也讓我們更理解：在欣賞藝術作品時，如果能更有覺察力，就能召喚自己的生命經驗，並與眼前的作品產生連結。卡拉瓦喬對觀賞者說話的力道之大，訴求之直接，即使是當今的藝術家，依然能與他強烈且極具張力的作品產生共鳴。

如今，我們將卡拉契和卡拉瓦喬兩位都稱為巴洛克風格的藝術家。巴洛克是一個統稱十七世紀各種藝術的詞彙，指的是畫面充滿戲劇性，人物充滿動態感，卡拉瓦喬激昂的畫作就是典型。

不過在當時義大利新興的藝術學院裡，教的主要還是卡拉契的古典路線，也就是以古代雕塑、希臘神話、文藝復興為基礎的創作風格。早期描寫藝術作品的寫作者同樣偏好卡拉契的理想主義，而非卡拉瓦喬驚世駭俗的寫實主義，因此之後的三百年間，藝術學校的學生都還是以卡拉契的風格當作對自我的期許。

·超越男性同儕的豐塔納

就在卡拉契和卡拉瓦喬為切拉西禮拜堂競爭時，模仿卡拉瓦喬充滿戲劇性風格的人，如雨後春筍般出現在整個歐洲，這二人被統稱為卡拉瓦喬主義者（Caravaggisti）。與他們抗衡的，則是波隆那卡拉契藝術學院持續培養的古典風格藝術家，雷尼（Guido Reni，1575-1642）就是其中之一。

同樣在波隆那長大的拉維尼亞·豐塔納（Lavinia Fontana，1552-1614），因為身為女性而沒被學院錄取，不過因為她父親普羅斯培洛·豐塔納（Prospero Fontana）就是矯飾主義的大師，因此他在家裡自行訓練女兒創作。

拉維尼亞·豐塔納婚後生了十一個小孩，還需要負擔家計。她畫宗教場景、聖壇畫，為波隆那的貴族家庭繪製肖像，同時也經營自己的工作室。波隆那大學建立於一〇八八年，早就設有女性的教育課程，因而促成波隆那支持女性藝術家的市場環境。

當時豐塔納已有能力為自己的作品訂價，這對之前的女性藝術家來說是不可能的事。她也接到梅迪奇家族和西班牙國王腓力二世的委託案，並有意與安奎索拉所創造的傳奇較勁。根據一些藝術寫作者的記載，當時她的作品行情已和同輩最頂尖的男性藝術家一樣好。此外，根據波隆那大教堂帳務的記載，她為該教堂繪製聖壇畫的費用，比卡拉契家族製作類似作品的酬勞還高。

豐塔納在波隆那事業有成，後來在一六〇四年帶著全家搬到羅馬為教宗工作。她抵達羅馬不久後創作了幾件作品，其中一件是《裸身的米涅娃》（*Nude Minerva*），在這件作品裡，我們可以看

到羅馬戰爭女神米涅娃身穿織有金色絲線的透明寬鬆襯衣，襯衣反射著空間裡的光線。米涅娃正在著裝，準備上戰場，頭上戴著頭盔，頭盔上有幾支紅色與白色的羽毛裝飾。

雖然我們看得到透明襯衣下她裸露的身體，但她呈現在我們面前的形象並不是「一個被動而美麗的物件」。從觀眾的視角來看，我們看到的是女神的側面。她走過去拿起護胸盔甲，準備穿上。

那強壯的大腿，緊實的臀，結實的二頭肌，都顯示出她多麼有力。

這件作品受到詩人歐塔維亞諾·羅巴思可（Ottaviano Rabasco）的讚揚，被寫進她的詩作裡，而豐塔納除了在羅馬享盛名，還獲准加入聖路克學院（Academy of Saint Luke），這個學院原是個全由男性藝術家組成的組織。

豐塔納一直住在羅馬，直到一六一四年辭世為止。她在羅馬離世時，卡拉契和卡拉瓦喬也都不在了。卡拉契在一六○九年時因精神崩潰而死，享年四十九歲，人們將他葬在萬神殿中拉斐爾的陵墓旁。至於卡拉瓦喬，他在非法決鬥中誤殺拉努喬·托馬索尼（Ranuccio Tomassoni）後出逃，最後在一六一○年死於托斯卡尼地區（Tuscany），享年三十八歲。不過他們兩人仍以各自創造的風格，持續存活在卡拉瓦喬主義者及古典學院畫家的作品中。

·真蒂萊希畫中的女性力量

畫家歐拉吉歐·真蒂萊希（Orazio Gentileschi）是卡拉瓦喬的朋友，也是卡拉瓦喬主義的擁護者。他的女兒阿特蜜希雅·真蒂萊希（Artemisia Gentileschi，1593-1653）成長在充滿藝術家的環境中，

她的才華也很早就獲得父親的栽培。她還是少女時，就開始畫巨型的聖經典故作品，例如《蘇珊娜與老人》（Susannah and the Elders，1610）。這件作品是根據某個聖經故事繪成的，故事內容是有兩個男人趁蘇珊娜洗澡時偷看，想對她毛手毛腳。

對阿特蜜希雅‧真蒂萊希來說，這個故事簡直就是她自己人生的翻版，因為她在十七歲時遭兩個男人強暴（其中一個還是跟她爸爸一起工作的藝術家）。經過冗長的法律訴訟後，這兩個人被判放逐，卻從來沒有真正離開羅馬，最後反而是她選擇搬到其他地方，嫁給佛羅倫斯的畫家，在那裡住了七年，才又回到羅馬。

也正是待在佛羅倫斯的這段時間，真蒂萊希確立了身為頂尖畫家的名聲。她受卡拉瓦喬作品的影響，也開始繪製擁有真實飽滿身體感的人物，並重新詮釋卡拉瓦喬在一五九九年曾畫過的「茱蒂斯斬殺敵將」（Judith Beheading Holofernes）主題，以更合理可信的方式來描繪這個故事。在這個故事裡，猶太寡婦茱蒂斯趁亞述將軍赫羅弗尼斯（Holofernes）喝醉時，割斷他的喉嚨，殺死了他，赫羅弗尼斯原本打算毀滅她的小鎮柏都利亞（Bethulia）。

在真蒂萊希的第一個版本（1612-1613）中，赫羅弗尼斯躺在床上，面朝觀看者，除此之外，整個黑暗的帳篷中，就只有茱蒂斯和她的女僕阿布拉（Abra）。茱蒂斯一個人的力氣終究不可能足以單獨對付一個將軍戰士，所以在畫面中我們可以看到，當茱蒂斯持劍劃過他的喉嚨時，真蒂萊希讓阿布拉負責壓制在床上掙扎的將軍。茱蒂斯左手抓住他的一大把頭髮，右手則使勁以刀鋒斷喉，其中一個膝蓋還抵在床上，維持身體用力時的平衡。在這件作品中，真蒂萊希把卡拉瓦喬賦予赫羅弗尼斯的情緒與能量，轉移到兩位謀殺他的女性身上。

不到一年內，當時二十歲的真蒂萊希又畫了一次「茱蒂斯斬殺敵將」這個故事，而且這次是為柯西莫・梅迪奇二世而畫的。在這個新的版本中，她給了茱蒂斯更多力量。畫面中的茱蒂斯扭轉整個上半身，使盡氣力，用長長的劍斬斷赫羅弗尼斯的脖子。血從他的脖子噴了出來，濺到她的手臂、裙子、胸口，床單也是血跡斑斑。真蒂萊希毫不客氣地展現了積極活躍的女人的身體形態，我們可以看到茱蒂斯皺著眉，擠出了雙下巴，胸口的衣服因身體扭轉用力而變形滑落，緊身馬甲中的胸部也受到擠壓。這其實在讓人忍不住會想，為了把這個情景畫得更真實，真蒂萊希是否曾在鏡子前擺出這個動作，仔細觀察自己。

這件作品更鞏固了真蒂萊希身為傑出巴洛克畫家的地位，她不但成為佛羅倫斯美術學院第一位女性成員，甚至還成功在家鄉以外的地方建立了個人工作室，這對當時的女性藝術家來說是個創舉。從她描繪歷史上女性英雄的肖像作品中，我們可以看到她筆下的女性既積極又自主，與當時成功男性藝術家筆下的女性形成強烈的對比，因為男性藝術家所描繪的女性，往往是被動的慾望的對象。

對女性藝術家的職涯發展來說，豐塔納和真蒂萊希兩人的成功是一個轉捩點。在她們之前，確實有像霍倫布特和安奎索拉等這樣為國王、皇后繪製肖像的女性藝術家，也有像修女涅利這樣，成功地在修道院中經營繪畫課程。不過直到此時為止，這些女性都只是例外的個案，而不是主流與常態中的例子。

在豐塔納和真蒂萊希之後，一切大不相同了。她們兩人不但擅長畫聖經典故、女性裸體這類傳統上只有男人在畫的主題，更以不一樣的視角來加以呈現。她們筆下的女人充滿了力量，以強壯且

真蒂萊希的《茱蒂斯斬殺敵將》，
這是她畫的第二個版本，
繪於西元1620-1621年間。

自信的樣貌現身。她們還在世時，就已成為公認的頂尖巨擘，並且分別在佛羅倫斯和羅馬成為全男性藝術學院中的成員。

豐塔納和真蒂萊希兩人顯示出女性畫家和她們的（男性）同儕足以並駕齊驅，也受到同業的認可。

接下來，我們會看到她們倆如何在藝術史上持續發揮影響力，也會看到更多大放異彩的女性藝術家。

新的觀看方式

十七世紀，荷蘭人支配了整個國際貿易，貿易帶來的利
潤進入荷蘭中產階級的口袋，也讓藝術市場扶搖直上，
這就是俗稱的荷蘭黃金時代。這個藝術市場不包括超
大的佛蘭德斯聖壇畫，而是人們會在市集、商店或直接
向藝術經紀人購買小型畫作。他們買的是反映日常生
活、或畫出生活中會出現的風景或物件的作品。靜物寫
生，就是這個時期發展出來的一種新型態繪畫。

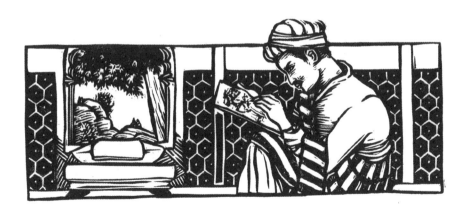

魯本斯的 《從十字架卸下的聖體》

一六一四年的這一天，魯本斯（Peter Paul Rubens，1577-1640）來到安特衛普的聖母主教座堂（Cathedral of Our Lady），走進高聳的白色中殿。他站在兩根廊柱之間，朝著接近主聖壇的那個禮拜堂看去。那個禮拜堂的聖壇上，有一幅裱著金框的畫，那就是他的作品《從十字架卸下的聖體》。這件作品相當巨大，有三公尺高，左右側相連的畫板還能向內闔起，遮住中間這幅有耶穌的畫。

魯本斯細細觀看這幅三聯畫，裡面共有三個承載過耶穌的人與物，分別是聖母瑪利亞、西蒙、耶穌被殺時被釘上的那個十字架。

在左翼屏上，他看到穿得像個時尚佛蘭德斯女性的聖母瑪利亞，一隻手放在自己懷孕的腹部，肚子裡是尚未出生的耶穌。魯本斯又往右翼屏看去，上面是年邁的西蒙，抱著仍是嬰兒的耶穌。

最後，他的目光被正中央的十字架吸引。畫中的暮色落在耶路撒冷附近的各各他（Golgotha），了無生息的耶穌被人們從十字架上卸下，祂身後懸掛的白布血跡斑斑。

這塊白布是魯本斯用來襯托光線的，並利用它從右上到左下的形狀來製造下墜的動態。畫中有很多人同時拉著這塊布，最上面的那個工人甚至還咬住布來固定它的位置，底下的福音傳遞者約翰，正支撐著耶穌身體的重量。這時的約翰已準備好要傳承耶穌的旨意了。他身上寬鬆的紅長袍，象徵的正是耶穌為人民犧牲的鮮血。

魯本斯是匠心獨具的藝術家，他融合了在義大利學到的技法，以及歐洲北部的藝術需求。他也

魯本斯的聖壇畫《從十字架卸下的聖體》，繪於西元1614年。

是手腕高明的外交家和宮廷畫家，更是以其職業道德與工作熱忱著稱的人文主義者。魯本斯在安特衛普經營一間極為成功的藝術工作室，裡面聘了許多助手。他會先用油彩畫好草稿，再由助手協助上色完成。工作室也吸引了不少和范戴克（Anthony Van Dyck）實力相當的藝術家前來工作，在這一章後面我們還會再談到范戴克。

魯本斯在義大利時相當年輕，當時就為曼圖亞公爵（Duke of Mantua）畫過作品，想必曾看著《勞孔》等羅馬古典雕塑練習過素描。素描雕塑讓他更了解人體的形態，並加以運用在《從十字架卸下的聖體》畫中的人物，讓人物的身體看起來既立體又厚實。

他運用提香最愛的紅色、金色來畫長袍，以拉斐爾筆下的清楚輪廓（這是維洛內瑟的技巧）來描繪兩側畫板的人物，並把卡拉瓦喬善於創造的戲劇性，透過那個用嘴咬住布的工人來加以展現。如果從耶穌像弓一樣的雙臂和垂喪的頭部來看，這件作品就像與歐洲北部相應和的作品，似乎也在向魏登的《從十字架卸下的聖體》致敬。

・蒙兀兒宮廷裡的藝術家

魯本斯一生都像外交家般在歐洲各個皇家宮廷間來來去去，為皇族繪製許多系列作品。前面曾提過，歐洲富裕的王公貴族常會聘請國外藝術家來為他們畫畫，例如霍爾班被請去英格蘭，安奎索拉被請去西班牙等。此時，位於印度的蒙兀兒帝國（Mughal Empire）也會這麼做，很多來自伊朗的波斯藝術家受皇帝之邀前來，為宮廷藝術工作坊提升水準，禮薩（Aqa Riza，亦稱 Reza Abbasi，活躍於 1580-1635）就是其中一位。

禮薩是出身薩法維（Safavid）的畫家，來到蒙兀兒為第四任皇帝賈汗季（Jahangir）工作。像禮薩這樣的外國藝術家，也把波斯傳統繪畫帶進印度宮廷的繪畫之中，如用線條畫成的平面圖案，以及整齊的構圖規則。禮薩當時在安拉阿巴德（Allahabad，現在印度的普拉耶格拉吉（Prayagraj））主持賈汗季的皇家繪畫工作坊，但由於賈汗季對西方自然主義的興趣與日俱增，禮薩個人的職涯隨之黯淡了下來。倒是禮薩的兒子阿布・哈桑（Abu'l Hasan，1588-約1630），後來成為同輩當中最受敬重的宮廷藝術家。

一直以來，波斯和蒙兀兒宮廷的藝術工作坊都由一群不知名的藝術家組成，他們會共同完成奢華精緻的手抄本繪製工作。不過到了十七世紀，這裡的藝術工作坊開始變得跟歐洲比較相似。藝術工作變得競爭，同時也區分出上下階層，一位大師大概會請十個畫家來幫忙。這導致蒙兀兒的藝術家也漸漸變成以個人為單位，開始像西方藝術家那樣，把自己畫在場景之中，或是發展出自己獨特的風格，在作品上留下自己的印記。

賈汗季之所以對自然主義有興趣，是因為西方的藝術作品開始出現在印度。他的父親阿克巴（Akbar）就收藏了不少西方繪畫與版畫，通常都是歐洲人為了與他進行貿易談判而送的禮物。漸漸的，蒙兀兒帝國的繪畫也開始受這些歐洲作品影響，畫中人物逐漸有了重量和體積，場景有了深度，人物之間的關係與情感，也得以透過更強烈的方式來表現。

禮薩的兒子哈桑在十三歲這樣的年紀，就曾試著複製杜勒於一五一一年製作的版畫《釘刑圖》。他小心翼翼的臨摹畫中正在禱告的聖約翰那交疊緊握的雙手，以及悲傷的雙眼。從哈桑後來於一六

〇五至一六〇八年間所做的作品《蓁懸樹上的松鼠》（Squirrels in a Plane Tree），我們可以看到他如何回應這些來自歐洲的透視法，以及自然寫生等繪畫手法。

他保留傳統的金色背景，並承襲其父以風格化的方式來繪製樹的形態，但又加入了愈遠的石頭會變得愈小的鱗峋地景，並在背景中繪製許多精緻擬真的小動物，如在樹枝上跑來跑去的松鼠，因而可看出他對動物的精心觀察。

在一六一五到一六一八年間，哈桑也畫了很多《賈汗季傳》（Jahangirnama）中的場景。這本書是賈汗季的官方回憶錄，在書中，帝王是這樣形容哈桑這位藝術家的：「此時此刻沒有任何人足以與其匹敵……他確實是屬於這個年代的驚奇」。

・十七世紀的中國藝術

蒙兀兒的帝王喜愛收藏西方的藝術作品，同時期的歐洲傳教士，也用同樣的手法來取悅中國皇帝。他們帶著歐洲的繪畫來到帝國的宮廷。不過當時中國的文人——也就是我們第九章提過的那些受人敬重的業餘畫家——不太關注西方這種描繪世界的新奇方法，要等到十九世紀，西方的藝術才會在中國找到立足點。

根據中國藝術家董其昌（1555-1636）的說法，十七世紀中國的藝術分為南北兩宗，北宗以受過良好訓練的專業藝術家為主，多繪製人物畫像，例如崔子忠（1574-1644），南宗則是由董其昌這樣的文人所組成，偏好繪製單色的風景畫。董其昌所提的這個畫派理論，對現今的中國藝術圈仍具有相當大的影響力，但西方是直到不久之前才知道這個概念。

西方藝術強調個人風格與古典擬真，中國藝術則站在西方藝術的對立面。在西方，通常一種繪畫風格頂多流行幾十年，中國的藝術家則會追溯本源的探究上千年的傳統。

董其昌認為，藝術家行走四方，從自然中吸納精華，將之融會於作品中的同時，也應當研習古代偉大藝術家的風格。創作除了表現個人風格及原創性，也必須傳承並遵循前人之作。因此，董其昌的風景畫無意複製眼前所見的風景，而是如同過去的山水大家那樣，試著去呈現他在自然中觀察到的本質。

董其昌於一六二〇年繪製的《秋興八景圖》，是一件由靜謐的水岸、樹林、草木、山峰、雪景組成的八開冊頁作品，既描摹了前人詮釋山水景致的方式，更展現了自己高超多變的筆墨技巧。在每一幅畫中刻意留白的地方，都有一篇意境深遠的詩作，這不僅讓景色躍然紙上，更為觀者的思緒創造了徜徉的空間。

・荷蘭黃金時代的新藝術市場

十六世紀展開探險的歐洲人，大部分是葡萄牙人和西班牙人。到了十七世紀，荷蘭人已逐漸支配整個國際貿易。荷蘭共和國經過長期奮戰，才從西班牙帝國手上奪回自己的土地，只不過尼德蘭南部的佛蘭德斯地區仍在西班牙的掌控之中。

在這個時期，由於中國陶瓷等貨物都經過海運來到荷蘭共和國，貿易帶來的利潤不再落入西班牙皇族手中，而是進了荷蘭中產階級的口袋，因此，原本人口密集的小鎮與城市，逐漸發展成富裕

的飛地[5]。這個情況也讓藝術市場扶搖直上，形成所謂的荷蘭黃金時代（Dutch golden age）。

不過這個藝術市場並不包括魯本斯那種超大的佛蘭德斯聖壇畫，而是指人們在市集、商店或直接向藝術經紀人購買的小型畫作。他們購買的是反映日常生活的畫作，或畫出自己生活中會出現的風景或物件的作品。掌握藝術市場的不再是教堂或統治者，因此藝術家也必須順應新顧客的需求。

留存至今的這個時期的作品，大多是為當時人數最多的消費者所繪製的畫作，我們對當時一般大眾如何欣賞藝術的想像。這些荷蘭黃金時代的作品能讓我們看到，在十七世紀的荷蘭共和國，像我們這樣的普通人家，牆上會掛什麼樣的作品。

靜物寫生就是這個時期發展出來的一種新型態的繪畫，由貝特斯（Clara Peeters，約1588-1657以後）引領風潮。貝特斯會繪製桌上放滿食物的樣子，從早餐到大餐都有。她將北方文藝復興發展出來的崇尚細節的自然主義，運用在靜物寫生的作品裡，以視覺呈現出各種材質的觸感──像是麵包那一層脆脆的表面、羽毛柔軟的光輝、白鑽酒壺上彎彎曲曲的反光等。

在繪於一六一一年的《雀鷹、家禽、瓷器、貝殼等靜物》（Still Life with a Sparrow Hawk, Fowl, Porcelain and Shells）中，我們可以看到一隻母雀鷹金色的眼睛閃爍著，腳抓著桌上一個柳枝編織籃的把手，桌面擺滿各種禽鳥屍體，其中有一隻綠頭鴨、兩隻沒毛的鴿子、一隻灰鶯，另外還有四個貝殼和一碟碗盤。

5編注：飛地（enclave）指被包圍在另一個國家境內、和本國領土不接壤的地區；或指在一個較大文化團體中的少數群體。

《雀鷹、家禽、瓷器、貝殼等靜物》，貝特斯繪於西元1611年。

從桌上這些東西，我們可以看出物品的主人既富有又國際化，因為那些正是加勒比海和西非的貝殼，而碗盤則是中國的瓷器。靜物畫通常一畫好就會有人買走，也顯示出這些作品並不是委託創作。

因此，這些畫作是讓買家用來傳達個人的想望與價值，而不是用來記錄他真實擁有的物件。

另外有些人比較喜歡在家裡掛人物畫像，哈爾斯（Frans Hals，1582/3-1666）隨興又充滿活力的繪畫風格，在當時就非常受歡迎。同樣炙手可熱的，還有雷斯特（Judith Leyster，1609-1660）的作品，她可能曾在哈爾斯位於哈倫（Haarlem）的工作室受過訓練。

哈爾斯擅長人物肖像，他常描繪開心的中產階級男人舉酒乾杯的神態，或是音樂家彈奏時的樣貌。他最出色的是捕捉生活中轉瞬即逝的表情的功力，如放聲大笑的瞬間、斜眼一瞥的神情、喝醉時的笑容等。

雷斯特則善於描繪日常生活中的場景，繪於一六三一年的作品《提議》（The Proposition）就是其中一例。她受哈爾斯的影響，會使用鮮活、大面積的筆觸，還會運用卡拉瓦喬式的戲劇性光影，讓畫中人物能更貼近我們所在的真實世界。

此外，雷斯特也會將人情義理融入自己的畫作，因此她的作品場景比哈爾斯的更具情感深度。例如《提議》這件作品就不只是一幅雙人肖像畫，更傳達了女性的韌性，以及受挫的男性欲望。

我們在畫面上可以看到，一名女性裹著白色披巾坐著，面前的燭光照亮了她的臉龐。她低頭專注於手上的縫紉工作，不想受到身旁男人的干擾。那個站著的男人戴著毛絨帽，一手放在她肩上，右手拿著幾枚沉重的硬幣，想向她獻殷勤。

雷斯特的肖像畫《提議》，
繪於西元 1631 年。

・肖像畫家范戴克

讓我們再回到原本受西班牙統治的佛蘭德斯地區。藝術家范戴克（1599-1641）選擇離開魯本斯的工作室，因為他意識到自己如果待在安特衛普，永遠只能處在魯本斯的陰影之下。他前往義大利旅行，先到熱那亞（Genoa），又去了羅馬，然後再到巴勒摩（Palermo），還曾在巴勒摩和安奎索拉討論繪畫，並畫了一張此時已年邁的安奎索拉的畫像。

范戴克很少在一個地方停留超過三、五年，他來往於各個宮廷，接受委託製作作品。他為畫中的人物記錄他們的財富與生活情景，在羅馬畫過身穿波斯裙裝的英國探險家羅伯特・雪莉爵士（Sir Robert Shirley），也畫過艾倫德爾伯爵（Earl of Arundel）與太太艾莉緹亞・塔爾博（Aletheia Talbot），畫中的他們在位於英國索塞克斯（Sussex）的家中，一邊討論英國殖民馬達加斯加的計畫，一邊指著大型地球儀上的馬達加斯加島。

范戴克後來成為十七世紀英格蘭最頂尖的肖像畫家。一六三二年，查理一世（Charles I）封他為爵士，也讓他在接下來的九年間出任宮廷首席畫家。一六三五年，范戴克被要求以三種不同的角度來畫國王，供義大利傑出雕刻家貝尼尼（Gian Lorenzo Bernini，1598-1680）參考雕刻國王雕像。

范戴克後來畫了一張作品，同時呈現國王的正面、側面、四分之三側面。畫中的國王有蒼白瘦削的臉、落腮鬍、大大的棕色眼睛，還有點雙眼皮。他的雙唇飽滿柔軟但不帶笑意，細長的手指抓著身上的綢緞長袍，長袍領口有一大片精緻的蕾絲領子。查理一世那帶著戒心、憂鬱、不安的神情，讓人忍不住聯想到他後來的命運——在英格蘭內戰中敗給克倫威爾（Oliver Cromwell），遭判叛國

范戴克為查理一世畫的肖像，
繪於西元 1635~1636 年間。

罪後被斬首。

范戴克之所以成為肖像畫大師，是因為他以爐火純青的功力，透過細微的、不對稱的細節打造出有生命的人物。他描繪人物不只外貌神似，更捕捉了他們的內心狀態。

隨著十七世紀這個以中產階級為主的新興藝術市場崛起，不同類型的藝術也開始出現。前面提過的靜物畫是其中一種，除此之外還有風景畫，接下來我們會繼續談到。

大地的布局

風景畫描繪的不是大地，而是畫家篩選後才創造出來的
場景，為的是表達人類和環境之間的某種關係與故事。
不過對荷蘭的藝術家來說，風景反映的是當下的生活面
貌。他們會畫田邊聳立的風車和教堂，或是在烏雲密布
天空下揚帆的船隻。喜愛這種風景畫的中產階級藏家，
帶動了荷蘭風景畫的興起。

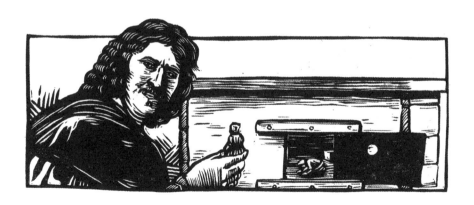

· 普桑與克勞德的新古典風景畫

一六四八年的某一天，尼可拉·普桑（Nicolas Poussin，1594-1665）站在兩幅油畫前面思索著。這兩幅畫描繪的是雅典將軍福西昂（Phocion）之死，他在西元前三一八年遭敵人毒害，而且不得葬在城內。

其中一幅名為《福西昂遺體被抬出雅典的風景》（Landscape with the Body of Phocion Carried Out of Athens），我們可以看到兩個男人低頭抬著一個擔架，擔架上蓋著白布，白布底下就是將軍的遺體。這兩人抬著遺體，走過蜿蜒鄉間的泥巴小路。

另一幅是《福西昂遺孀收集骨灰的風景》（Landscape with the Ashes of Phocion Collected by his Widow），畫中有一位女性蹲在陰影裡，用手將地上的骨灰收集起來，那是她死去丈夫的骨灰，旁邊還有一個僕人幫忙把風。畫的前景有茂密的樹木，後方則有一座古典風格建築的神廟廢墟，引導觀看者的視線一路綿延至遠方。

普桑在這兩幅畫之間來回時，瞥見正好放在手邊桌上的觀景箱。這個箱子是他自製的，就像個迷你的劇場，他會在箱內設置自己想畫的場景。他在下筆前會先花幾天的時間，用蠟打造整個場景中的人物與建築，設置完成後封起箱子避免透光，然後再以特定的角度小心的將光引進箱內，以便觀察箱中物體與建築的陰影變化。有了這個觀景箱的輔助，他就有辦法控制畫作中所有的細節，繪製出既協調又和諧的光影。

這兩幅畫是他幫法國里昂的商人賽依席耶（Cérisier）畫的作品。普桑在法國出生，通常也都為

普桑《福西昂遺體被抬出雅典的風景》，
繪於西元1648年。

法國藏家繪製作品，不過他之前在羅馬待了二十四年之久。他的業主大部分都是人本主義知識分子，他們很欣賞他將古典動態的呈現，轉化為理性而靜態的場景，凝聚成精準的布局，呈現生活中所引發的理性哲思。

為什麼普桑會在三十歲的時候前往羅馬，並在當地住了這麼久？他沒有承襲卡拉瓦喬的風格，繪製精彩絕倫的劇場感畫作，也沒有接受教宗委託，陷入天主教教廷深不見底的口袋。在普桑眼中，羅馬是古典藝術的核心，而且他嚮往的是卡拉契的古典路線。對法國藝術家或其他古文物專家（antiquarians，研究古典時期藝術的人）來說，十七世紀的羅馬依然充滿了驚奇。

在普桑所畫的神話或聖經故事作品中，人物背後的風景漸漸反客為主，這又是為什麼？在普桑之前，風景在西方繪畫中頂多就是背景。在北方文藝復興的作品裡，風景只會出現在窗框之中，例如《蒙娜麗莎》裡的風景，也只是在遠方襯托主角的布景。然而在這個時期，風景卻快速成為畫作裡的主角。

對普桑來說，畫風景讓他得以繪製理想中的古羅馬鄉間景致，並順應那些信奉人文主義的金主與贊助者的喜好。這些畫都是依據他寫生來的草稿繪成的。普桑常會和另一個法國畫家克勞德·洛漢（Claude Lorrain，本名 Claude Gellée，1604/5-1682）一起到羅馬近郊的山丘上寫生。這兩位藝術家正是新古典風景畫傳統的先聲，這種畫風後來在整個十七、十八世紀大受歡迎。

通常喜歡普桑作品的是知識分子，會收藏克勞德作品的則是歐洲的貴族。克勞德也會用樹木來構成引導視線的景框，例如在他一六四七年創作的《田園風光》（Pastoral Landscape）中，河畔林木

的配置，就將我們的注意力引向更遠的地方，讓我們順著水道望向遠方迷濛的山峰。畫中人物的存在，只是為了為畫面帶來一些點狀的色彩，並作為對比景物大小的比例尺。他的作品內容常常是日出時分，捕捉了陽光在葉片與草尖上撒下金色光芒的那一刻。此時飽滿的晨光籠罩著大地，深入它觸及的萬物。

‧ 荷蘭風景畫的興起

風景畫其實一點也不自然，畫面中的景致事實上並不存在。風景畫的不是大地本身，而是經過畫家篩選策畫後才創造並描繪出來的場景，為的是表達人類和環境之間的某種關係與故事。這個理想的畫面對普桑跟克勞德來說，就必須有幾座能讓人憶起古典時期的虛構的羅馬神殿。

不過對荷蘭的藝術家來說正好相反，風景反映的是當下的生活面貌。他們會畫平坦田邊聳立的風車和教堂，或是在烏雲密布的天空下揚帆的大小船隻。喜愛這種風景畫的中產階級藏家，帶動了荷蘭風景畫的興起。他們沒有住在私人宮殿宅邸或教堂修道院，而是生活在平凡的世界，他們在有風車轉動的田野上過日子，會把自家船隻的錨拋進水裡。這些荷蘭人曾經為了奪回自己的土地，在戰場上奮戰敵軍，在海上對抗大浪，把低地的水抽出來造陸耕種。

普桑與克勞德的古典風景畫於一六四八年在義大利達到極盛的高峰，不過這一年對尼德蘭的居民來說，是一場歷時三十年的戰爭終於結束的日子。這場戰爭由包括荷蘭在內的新教國家，聯手對抗天主教神聖羅馬帝國，最後雙方在一六四八年簽署《西發里亞和約》（Treaty of Westphalia），結束

戰火，開啟了和平的新世代。

儘管戰爭勞民傷財，荷蘭黃金時代卻不見任何疲態。荷蘭的商人從全球領地與貿易活動中獲利，滾滾財源湧入共和國，這些商人旋即又用這些賺來的錢買畫，裝飾自己的家。光是在一六四〇年至一六五九年間，藝術家一共創作了超過一百萬幅畫作，其中最受歡迎的類型就是風景畫。像魯依斯達（Jacob van Ruisdael，1628-1682）這樣善於繪製風景畫的荷蘭畫家，事業也隨之蒸蒸日上。

魯依斯達來自哈倫，在他一六四七年的作品《納頓的風景與茂德貝赫教堂》（View of Naarden with the Church at Muiderberg）中，我們可以看到在平坦的土地上方，天空占了這幅畫大部分的面積，不但讓人感覺那風都吹到自己臉上，更感覺得到隨烏雲而來的大雨即將傾盆而下。

這樣的畫作對買畫的商人來說，能為回到荷蘭城市或鄉鎮的他們提供喘息的空間。這些風景畫並不是鉅細靡遺按照當時的地景如實描繪，但看起來卻很近似。在這些風景畫上，我們會看到綿延的沙丘邊有灰色的海洋逼近，也可看到樹枝向流動的天空伸展，卻幾乎看不到當時用來排水造陸的新式排水系統，也沒有日漸普遍的運河系統。那一百萬幅被商人買回家的風景畫，也許對今天的我們來說看起來十分復古懷舊，呈現了理想中的鄉村生活場景，不過對十七世紀荷蘭的城市居民而言，說不定他們也有同樣的感受。

其他荷蘭畫家則受克勞德的影響，畫的是海岸城鎮灑滿金色光芒的風景，例如庫普（Aelbert Cuyp，1620-1691）一六五五年左右的《多德雷赫一景》（View of Dordrecht）中，就有一艘雙船桅高聳的大船靠岸，碼頭邊的成群漁船因而顯得十分矮小。這艘船上飄揚著代表荷蘭的紅白藍旗幟，是一艘能橫越大洋、連結荷蘭西印度與東印度公司國際貿易網絡的大船。

荷蘭東印度公司成功經營了通往亞洲的貿易路線，西印度公司則活躍於巴西，並在沿岸建立殖民地來製糖。荷蘭在巴西的殖民地統治者，曾聘請荷蘭藝術家前往那塊「新大陸」開疆拓土，艾克福特（Albert Eckhout，1610-1666）和普司特（Frans Post，1612-1680）兩人就曾在一六四〇年代在巴西住過一陣子。

在巴西的那八年間，普司特在這個剛被荷蘭殖民的地區畫了很多當地的風景與碉堡，不過真正讓他藝術家生涯起飛的，是他一六四四年回到荷蘭共和國後，用異國風情來美化巴西的風景畫作品。這些畫作當中，他為了增添「異國感」，特別在精心布置的風景之中畫了幾棵棕櫚樹，土地上坐落著一塵不染的糖廠，廠中有黑人在工作。這樣的畫面顯然是虛構出來的。事實上，當時在糖廠工作非常危險，每年都有幾千名奴隸因公殉職。

當普司特於一六五九年完成作品《製糖工廠》（*Sugar Mill*）時——這件作品他一共畫了二十五個版本——荷蘭人的巴西夢也已結束，這個殖民地在五年前已改由葡萄牙人掌控。

· 藝術家的自畫像

十七世紀時，繪製風景畫的風潮在歐洲崛起，不過與此同時，有不少藝術家仍專注在肖像人物畫。自畫像這個形式在當時有類似名片的功能，畫家常會以自畫像來展現自己的繪畫技巧。

在一幅作於一六四〇年代的藝術家自畫像中，佛蘭德斯畫家瓦緹耶（Michaelina Wautier，1604-1689）坐在一幅展開的畫布前方，面朝觀看者。她左手拿著調色盤，右手拿著畫筆，身上穿著當時

流行的服裝，雙層交疊的領邊有蕾絲，上半身的絲絨披風相當有分量，下半身則是件米白色的綢緞裙。當然，這絕不會是一個人在畫畫時會穿的衣服。

從脖上和腕上珍珠的光輝，到裙子綢緞那低調的反光，還有雙頰上的紅潤，瓦緹耶透過這幅畫展現了自己的繪畫技巧。她在一六四○至一六五○年代之間的作品，也的確如自畫像所呈現的那樣，都能讓畫中人物躍然紙上。特別是呈現頭髮的光澤、小孩鼓鼓的飽滿臉頰，還有老男人臉上那歷經風霜的皺紋時，她的技巧尤其高超。

·貝尼尼的雕塑

身為雕塑家的貝尼尼擔心自己無法與瓦緹耶這樣的畫家競爭，因為雕塑沒辦法使用顏色，只能依賴光影來表現層次。不過後來他就以一件宏偉壯麗的雕塑作品來證明自己多慮了。

那件雕塑作品位於羅馬勝利聖母教堂（Church of Santa Maria della Vittoria）的柯納洛樞機主教禮拜堂（chapel of Cardinal Federico Cornaro）。經過好幾任教宗與樞機主教的贊助，這件巴洛克風格大作《聖德蕾莎的狂喜》（The Ecstasy of Saint Teresa），總算在一六五一年左右完成了。

聖德蕾莎曾在自傳中提到自己經歷過的一次神祕經驗，她說自己在幻覺中看到一位美麗的天使現身，天使手上拿著一根冒著火的金矛，並「用這根矛刺了我的心臟好幾次，刺進我內臟的深處」，在他把矛抽出來後，「我對神的愛就像是著了火一樣，熱烈而全面燃燒了起來」。

讓我們來看看雕像中的她：頭向後仰，雙眼緊閉，雙臂無力的敞開，腳趾抽搐著，彷彿整個身

體都在迎接這個感受。當時有一份佚名的文本指出，在這件作品中，貝尼尼將聖人「變成娼妓了」，而這座雕塑中的德蕾莎在與神接觸時，看起來的確很像經歷了高潮。

貝尼尼為了強化狂喜的意象，在雕像的壁龕上方開了一個密窗引入光源，讓雕像看起來像會發光一樣。他甚至還為聖德蕾莎製作了觀禮的人，在禮拜堂兩側牆上刻了贊助者的肖像，看起來這些人就像坐在劇院的包廂裡，觀賞著舞台上這場狂喜的體驗。

貝尼尼是和整個團隊一起工作的，這些助理會把他以赤陶製作的雛型（bozzetti，陶土製的模型）做成大理石雕塑，他才能夠在同一年內，既在羅馬完成《聖德蕾莎的狂喜》，又在拿佛納廣場（Piazza Navona）製作《四河噴泉》（Four Rivers Fountain）等大型雕塑。

《四河噴泉》是他為教宗英諾森十世（Innocent X）一個家族宮殿前方的廣場設計的，整個噴泉環繞著一座古埃及方尖碑，是由石雕人像、動物、地質造型構成的曠世之作。

- ・維拉斯奎茲的肖像畫

當貝尼尼即將完成英諾森十世的噴泉時，西班牙藝術家維拉斯奎茲（Diego Rodríguez de Silva y Velázquez，1599-1660）也剛完成同一位教宗的畫像。維拉斯奎茲在為教宗繪製肖像前，已畫過教宗的幾名隨從，所以教宗對他敏銳的眼光和精湛的寫實技法，應已略知一二。不過，維拉斯奎茲在畫教宗本人時，似乎有點太過寫實，讓七十五歲的教宗有點受不了。

肖像畫中的教宗嘴巴緊繃變形，皺紋橫刻在兩眉間，皮膚則因生活十分優渥而顯得紅潤。教宗

貝尼尼的《聖德蕾莎的狂喜》，
這件雕塑作品戲劇性十足，
創作於西元1651年。

身穿亞麻長袍坐著，上半身還罩著紅色緞面披風，戴著同樣質感的帽子，似乎下一秒就要站起身來，急著回去工作。這幅肖像在教宗生前從未公開展示，而是交由教宗家族宮殿的私人藝廊留存。話說回來，關於教廷沉重的責任，以及令人腐化的權力，這幅肖像畫將這兩個抽象的概念完全呈現出來，確實是相當傑出的作品。

維拉斯奎茲在一六五一年回到馬德里後，又多畫了幾張這幅肖像的複製作品。此時他已經為西班牙國王腓力四世（腓力二世的孫子）工作快三十年，也花了不少時間研究皇室收藏的義大利藝術品，包括提香那香豔的《詩歌》系列作品。當他在一六五六年完成《侍女》（Las Meninas）時，他確立了自己的個人風格。

《侍女》是一幅肖像畫，描繪的是五歲的瑪格麗特公主（Infanta Margarita）和她的侍女，但維拉斯奎茲也把自己工作的樣子畫了進去。畫中的他，正在為瑪格麗特公主的父母繪製一幅巨型雙人肖像，但我們只能從後方牆上的鏡子裡看到她父母模糊的身影。

維拉斯奎茲將畫畫這件事，轉化成值得納入國王收藏的主題來加以呈現，也藉由把自己畫入皇室肖像中，提升了宮廷藝術家的地位，因此我們可以說，《侍女》也是一件具有政治意涵的作品。因為在這個時期的西班牙，包括藝術家在內的傳統手工技藝工作者，不被允許加入上流社會。藝術家試著透過宣導推廣，傳達出這樣的訊息：藝術是比較接近詩歌寫作的一種自由創作，而非手工勞力活。《侍女》這幅畫就是維拉斯奎茲表達自己支持這個倡議的方式。

在《侍女》完成兩年之後，五十九歲的維拉斯奎茲被授予最高軍事騎士頭銜，這不僅是他個人

的光榮，更是屬於所有西班牙藝術家的勝利。

不過，另外一位在世時也很成功的藝術家就不像維拉斯奎茲這麼順遂了，他的人生在六十幾歲時滑向了另一個極端。這個人就是林布蘭（Rembrandt van Rijn）。

· 21 ·

不動的物與靜止的人

林布蘭一生不知畫了多少自畫像，後來存世的至少就超
過八十張。他能透過畫筆讓自己變身各種角色，同時又
不失本人神韻。1642年，他為阿姆斯特丹民兵一個連隊
畫全隊肖像，也就是後來稱為《夜巡》的作品。在這之
前，團體肖像畫都是成員一字排開，留下靜站的模樣，
但林布蘭在這件超巨型作品中以動態的場景，創造了新
的群體肖像畫形式。

· 畫什麼像什麼的林布蘭

這一年是一六五八年。林布蘭（Rembrandt Harmenszoon van Rijn，1606-1669）正望著自己畫架上的畫。那是一幅很大的自畫像，畫中的他置身墨黑的背景前，在昏黃的燈光下，身上穿著裝飾精緻的金色袍子，肩上披著厚重的披風，像古代帝王般坐著，左手還握著一根銀色拐杖，彷彿那是權杖似的。

他頭上的帽子在憔悴的雙眼落下陰影，他的下巴有不少鬍渣，他的右手——他用來畫畫的那隻手——放在椅子扶手上，被光線打得很亮，宛如這場秀的主角。林布蘭愈來愈常以隨興的大筆觸畫自畫像，有時甚至直接用調色刀來畫，把珊瑚色顏料抹在畫布上增添層次感。在這幅自畫像裡，他只在臉和右手畫出細節，好像只有這兩個部分才重要。

說到底，這隻右手確實為他帶來了功名利祿。這隻右手繪製的油畫，讓他有辦法在阿姆斯特丹富裕又時尚的市中心，買下他此時置身其中的這棟房子。他用各種繪畫與版畫等藝術品來裝飾這間宏偉的五層樓大房子，除了提香和杜勒的作品外，他的工作室還放滿各式各樣來自世界各地的服裝和道具，包括中國的絲製品、波斯的纏頭巾、荷蘭的武器等。

然而，過度的花費也讓這位曾是荷蘭共和國最出色的畫家無以為繼，最終面臨破產，不得不賣掉所有的東西。

他的全名是林布蘭·哈曼·范·萊恩，後人都稱他林布蘭。他是一號人物，但他是個什麼樣的人物、扮演著什麼樣的角色，就看他當下的狀況。他用油畫、版畫、素描等方式繪製自畫像，一輩

子不知畫了多少幅，後來存世的至少就超過八十張。

二十三歲時，他為了模擬自己那不受控制的凌亂棕髮的質地，用畫筆的另一頭在濕潤油彩上畫出線條，為畫中他那蜜桃色的臉龐增添一些狂野氣質。

到了二十五歲，畫中的他成了頭纏波斯頭巾、身穿有襯墊的絲質長袍、牽著貴賓狗的男子，展現自己的凌雲壯志，志在成為揚名國際的巨星。在另一張自畫像中，他身穿短毛緊身上衣及補丁外套，和他那位打扮成城市中產階級的第一任妻子莎世姬亞（Saskia）一起喝酒大笑，她身上則穿著有精緻白色輪狀皺領的服裝。

林布蘭能透過畫筆讓自己變身為各種角色，同時又不失本人神韻。換句話說，如果花錢請他畫畫，他也可以把你畫成任何角色。因此他很快就成為城裡最紅的藝術家，富裕商人與行會成員都競相請他為自己繪製肖像。

一六四二年，林布蘭接受阿姆斯特丹民兵（harquebusier，配有武器的城市護衛隊）其中一個連隊的委託，為他們畫全隊肖像，也就是後來稱為《夜巡》（The Night Watch）的作品。

在這之前，團體肖像畫都是成員一字排開，留下自己靜站的模樣傳世，但林布蘭在這件超巨型作品中創造了一種新的群體肖像畫形式，以動態的場景，描繪整個連隊熱鬧生動的狀態。我們可以看到柯克（Cocq）上尉與民兵成員帶著槍與矛，在鼓聲節奏與飛揚旗幟的伴隨下經過一個拱廊，畫面裡還可看到有隻狗在吠叫，有個年輕女孩轉過頭來，望著這個行進的隊伍。

《夜巡》這件作品是林布蘭的巔峰之作。可惜到了一六五八年，委託他創作肖像畫的人大幅減

林布蘭的《夜巡》打破慣例，
以動態場景開創群體肖像畫的新型式，
完成於西元1642年。

少，加上他日漸隨意的風格，也和當時追求細緻的自然主義漸行漸遠，因此他漸漸把時間投注在版畫創作。

林布蘭採用蝕刻法（etching）來創作版畫。蝕刻與雕版類似，同樣使用推刀，但不必在金屬板上費力刻版，因為銅版上已有一層薄薄的融蠟，只要在上面劃出線條，再將整塊版放入酸蝕的液體中浸泡，讓酸腐蝕裸露出來的金屬，就能製造出可附著油墨的凹陷線條。然後，再去除版面上的蠟，接下來就可上墨印刷了。

同一張版畫林布蘭常會更改好幾次，像是去除其中一個人物，或是在這裡多加一點光亮，在那裡多添一點陰影，有時也會用漆把不需要的線條蓋掉。他生前與死後的盛名，大多也因為廣為流通的版畫作品而建立的。在這些作品中，他以豐富的光影來表現與信仰相關的主題，製作於一六五三至一六六○年間的《三個十字架》（The Three Crosses），就是其中一個例子。

· 探究光學的維梅爾

荷蘭國內外的戰爭，也改變了十七世紀後半阿姆斯特丹的命運。當時中國國內局勢不穩，開始禁止瓷器出口，造成歐洲瓷器短缺。不過這對荷蘭的瓷器廠來說可是好消息，尤其是台夫特（Delf）的陶藝作坊，此時紛紛轉而製作藍白相間的中國陶瓷的複製品。這些複製品後來被稱為台夫特陶器（Delftware），這些陶藝窯廠也都成了金雞母，讓這個原本只有兩萬居民的小城搖身一變，成為富裕的藝術中心。

維梅爾（Johannes Vermeer，1632-1675）就是在台夫特出生的，德霍赫（Pieter de Hooch，1629-

1684）則是在一六五〇年從鹿特丹搬到台夫特。

維梅爾的畫風受特鮑赫（Gerard ter Borch，1617-1681）筆下的日常風景影響。特鮑赫是曾經雲遊四海的荷蘭畫家，待過羅馬，也曾幫西班牙國王腓力四世的宮廷畫過畫，後來才回到荷蘭共和國。他尤其善於描繪出布料的質感，還有富有人家經過精心設計的家中景象──有人彈奏魯特琴，有人在讀信──正是這種私密的室內場景，最能展現出他捕捉白色緞布裙那種低調光澤的技巧。

維梅爾也畫過彈奏樂器與讀信的女性，不過他的作品有種獨特的沉靜氛圍。他不是畫緞面裙，而是精心繪製一些看似簡單的物件，例如椅背上的飾釘、剛掛上牆的地圖紙上還留著的摺痕。在他一六六三年至一六六四年間的作品《讀信的藍衣少婦》（Woman in Blue Reading a Letter）中，他的太太凱薩琳在窗邊讀信，那冷冷灰灰的光線，透過窗戶穩穩落在懷孕的她的身上。

在上一章曾提到，普桑在畫畫之前，會先在一個觀景箱裡放進蠟做的人物來模擬場景，然後再調整箱子的開口來控制光線來源。從維梅爾那個時期的光學發展來看，很多人認為，他把普桑的方法又往前推展了一步──他把自己的家當成暗箱的設置場景。

暗箱是照相機的前身，透過鏡頭，可將暗箱前方的景象投射到後方的暗室牆上，形成上下顛倒的影像。有了這樣的機制，維梅爾就能在鏡頭前的空間裡，嘗試在不同位置安排桌子、椅子、水罐，然後觀察各個物件形成的構圖是否平衡。

此外，維梅爾因為創作速度慢而惡名在外，暗箱對他來說想必是很有用的工具，他甚至可以先

維梅爾的《讀信的藍衣少婦》，
西元 1663-1664 年間。

描摹投射出來的影像輪廓，一幅畫就有了好的開始。暗箱也能讓他專注在自己最有興趣的主題上：捕捉光線如何轉化眼前的人物與物件，以少數顏色就能創造出和諧的構圖，特別是他最愛的台夫特藍與黃赭色。

・把生活動態納入畫中的德霍赫

同樣也以室內居家作為繪畫主題的德霍赫，不像維梅爾那樣把場景侷限在房間的角落。他樂於把空間裡的窗戶、走廊全都納進畫裡，讓觀看者能窺見遠處的景象，以及其他生命的動態。

有時他也會把場景移到戶外的後院，畫出抽水幫浦和掃把、陳舊的地板，還有和鄰居相鄰的通道，他完成於一六六〇至一六六三年間的作品《庭院中的女人與侍女》（*Woman and Maid in a Courtyard*），就是其中之一。這些畫中的場景不是在台夫特，就是在他一六六〇年移居的阿姆斯特丹，畫中的主人翁多是女性，有僕人也有屋子的主人，個個投入在推搖籃、數錢幣、教小孩、煮飯等日常活動之中。

維梅爾、德霍赫、特鮑赫這幾位十七世紀的畫家，和同輩的義大利畫家不同。他們畫的都不是古典文學或聖經裡的段落。儘管桌上擺放的物件與人物之間的位置，都能流露出某些倫理意涵，但這些十七世紀的荷蘭藝術家，似乎都寧可讓自己的作品缺乏這類的訊息，就只是讓繪畫藝術本身成為主角，專注在畫中的光影、造型、構圖。

在那個光學成為科學界最火紅主題的年代，這些藝術家以觀看經驗與視覺表現的技巧為優先，

以作品探究我們如何「看見」這個世界的樣貌，而不是如何「想像」某個故事的畫面。

‧西拉尼創辦女性藝術學校

相對的，義大利藝術家西拉尼（Elisabetta Sirani，1638-1665）就是在畫這種想像的故事。她在父親位於波隆那的工作室接受繪畫訓練，隨後在父親因痛風而跛行後，接手經營工作室，當時工作室的男性助理也都才十六歲。

她父親是藝術家雷尼最傑出的學徒，她接手父親工作後的十年間，青出於藍而更勝於藍，成為波隆那的頂尖畫家。她和真蒂萊希一樣，特別擅長繪製聖經或古典神話中堅強的女性英雄角色，但與真蒂萊希不同的是，她不走戲劇性光線或悲壯、具張力的路線，而是遵循古典的理想主義，這種風格最早出現在卡拉契作品中，後來由卡拉契學院培植的學生一脈相承，她父親的老師雷尼就是其中之一。

西拉尼繪於一六六四年的《波蒂雅刺傷自己的大腿》（Portia Wounding her Thigh），雖然選擇呈現這個極富戲劇張力的時刻，但這件作品中的女子，卻幾乎沒有真蒂萊希筆下女性所散發出的能量。畫中的主角波蒂雅是羅馬參議員布魯特斯（Brutus）的太太，她握著剛用來傷害自己的匕首，神情平靜，身上的肌膚經過美化。

在原本故事裡，波蒂雅刺傷自己是為了證明女性和男性一樣勇敢，男性大可信賴女性，和她們分享祕密──所謂祕密，指的是刺殺凱撒大帝的計畫。

在西拉尼筆下，波蒂雅沒有和其他女性一起討論，她們都在遠處另一個房間裡懇求布魯特斯。波蒂雅的勇敢是孤獨的，而她也是自己命運的主宰。也許西拉尼和波蒂雅很像，必須在男人的世界裡找到一條自己的路。

在繪製這幅畫的四年前，西拉尼才剛創辦了歐洲第一所女性藝術學校。波隆那一直以來都是女性教育的先鋒，即便歐洲各處慢慢出現許多專業能力受到認可的女性藝術家，但如果父母不是從事藝術創作，很少女性能夠成為藝術家。西拉尼的藝術學校之所以格外重要，是因為非藝術家庭出身的女性有機會來到這裡接受訓練。她在這裡教導自己的妹妹，還有其他十四位女性，訓練她們成為職業藝術家。

西拉尼在二十七歲那年過世，為後世留下了近兩百幅作品。即便她在後來的藝術史被埋沒了，但她還在世時，人們眼中的她是與雷尼並駕齊驅的。她過世時，波隆那市政廳還幫她舉辦盛大的葬禮，更把她葬在雷尼的墓中。

· 荷蘭的花卉靜物畫

在荷蘭共和國或佛蘭德斯，都沒有像西拉尼創辦的這類藝術學校，不過男性藝術家會收女性學徒，安特衛普的德黑姆（Jan Davidsz de Heem，1606-1684）就是其中一個例子。

德黑姆是專業的花卉靜物畫家，范奧斯特維克（Maria van Oosterwijck，1630-1693）在十六歲時，就在他的工作室工作。范奧斯特維克在作品《勸世靜物畫》（Vanitas）中，以德黑姆擅長的花卉展

示為本，但加入了一些與生死有關的象徵，如骷髏頭、一隻在貪婪享用玉米穗的老鼠，還有一隻大紅蛺蝶。

鬱金香熱潮（tulipomania）於一六三〇年代席捲整個荷蘭共和國，在那之後，花卉畫開始在靜物畫市場變得很受歡迎。在那段瘋狂的貿易熱潮中，一個鬱金香球莖的價格曾飆漲到和一棟房子一樣高，最後市場又以空前的崩盤泡沫化。在這過程裡，繪製鬱金香與其他花卉的畫作也跟著水漲船高，成為當時最昂貴的一類繪畫作品。

在這些作品當中，常會看到最珍貴的條紋鬱金香和百合花、玫瑰放在一起，但這幾種花的花期並不相同，所以畫家必須參考插畫花卉圖鑑，才能把在不同季節綻放的花畫在一起。

善於繪製花卉的魯伊希（Rachel Ruysch，1664-1750）是同輩中首屈一指的花卉畫家，而且一路畫到八十多歲。大多數荷蘭藝術家只是把圖鑑上看來的花加以搭配，在畫面中一起呈現，但魯伊希就是能以自己的風格為花朵注入生命。

魯伊希的父親是解剖學家與植物學家，所以她身邊就有些手工上色的版畫花卉圖鑑可以參照，例如一六八〇年出版的《新花卉之書》（New Flower Book），作者是瑪麗亞・西碧拉・梅里安（Maria Sibylla Merian）。此外，魯伊希也透過光影來為花朵製造立體感，並精心安排每一朵花的高低疏密，為畫面增添動態。

在繪於一七〇〇年的《花瓶中的花朵》（Vase with Flowers），紅白條紋的鬱金香綻放，但魯伊希以凋萎的深藍色鳶尾花來平衡畫面，在一支截斷的莖底下，則有粉紅芍藥、野生白玫瑰、藍白瓣

魯伊希的《花瓶中的花朵》，繪於西元1700年。

牽牛花簇集在一起，好像不久前才有一朵枯萎的花被修剪掉，提醒著觀看的我們，花瓶中的配置是會一直變動的，花朵的美麗亦是稍縱即逝。

這般感傷的氛圍，與這種暗示死亡存在的藝術，在進入十八世紀的法國逐漸退了流行。這時的法國貴族間興起一陣風潮，為既浮華又雕琢的繪畫風格而瘋狂。這些作品以奢華來逃避現實，忽視死亡的存在，將生命絢爛成一種永恆的幻象，而他們終究為此付出了代價。

· 22 ·

逃避現實的洛可可與倫敦生活

華鐸創作「雅宴畫」的靈感，來自於提香和魯本斯。他讓愛情故事發生在古典風景畫的場景中，以自己那甜膩的粉色筆觸，襯托畫作買主家中鍍金華美的洛可可風格裝潢。英國藝術家霍加斯則聚焦在倫敦的生活現實面，他以版畫批判琴酒氾濫現象，且刻意以低價販售作品，因而成為政府的眼中釘，但他的作品也在歐洲各個市集流傳了好幾個世紀。

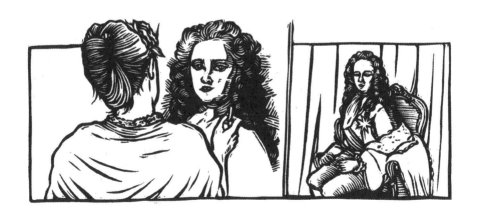

‧ 華鐸和雅宴畫

一七一七年的這一天，華鐸（Jean-Antoine Watteau，1684-1721）來到巴黎的法國學院（French Academy）集會大廳，背對窗戶站著。當代最厲害的藝術家聚集在這裡，觀賞他最新的作品《塞瑟島朝聖》（*Pilgrimage to the Isle of Cythera*）。

他原本五年前就應該提交作品給學院，但這幾年光委託案就忙不過來，時間就這樣轉眼流逝。

這件作品是預計要納入學院收藏的——這是成為學院會員的入會費——隨後還會在橫跨整個羅浮宮（原本是皇家的宮殿）的二樓，在學院的展間裡展出。換句話說，不管是還在接受人體素描課程訓練的藝術家，還是來自各地的貴賓、同輩藝術家及競爭對手都會看得到，所以他也想交出自己最好的作品。

這時，學院總監向華鐸致意，向他解釋他們遇到的難題。原來，學院會依照成員畫作的主題加以分類，例如：歷史畫、肖像畫、風俗畫、風景畫、靜物畫，而且不同種類的作品之間是有等級之分的：歷史畫最受尊崇，是因為能透過繪畫的表現方式來結合具智識的主題與內容，靜物畫則敬陪末座。眼前學院遇到的問題，是他們不知道要把華鐸歸到哪一類。

他在作品上畫了幾對在塞瑟島——古希臘的愛之島——的貴族夫婦，作品既是以神話故事為本的風景畫，又是貴族的肖像畫。畫中的阿芙蘿黛蒂正在施展魔法，整個島瀰漫著濃霧，還可以看到小天使在氣流雲霧中嬉鬧。

學院的人為此困擾不已。究竟該怎麼定位這件作品？又該拿這個人如何是好？法國學院成立

華鐸的《塞瑟島朝聖》，
繪於西元1717年.

七十年，沒有人記得之前遇過這樣的問題。最後，有人提議成立一個新的類別，好把他的作品納入學院。這個新的類別叫做「雅宴」（fêtes galantes），意思是宮廷成員在戶外社交的場景。華鐸也終於順利加入學院，成為隸屬於「雅宴畫」類別的畫家。

華鐸這種雅宴畫的靈感，來自於提香和魯本斯。他讓愛情故事發生在古典風景畫的場景中，在柔美似夢的天空下，以自己那甜膩的粉色筆觸，來襯托畫作買主家中鍍金華美的洛可可風格裝潢。華鐸這些紅極一時的超潮畫作，很快就被大量複製，出現在數千個後來擺在歐洲貴族家裡的陶瓷花器、鼻煙壺、屏風上，也被製成版畫傳播到歐洲各地，影響了許多風格大不相同的藝術家，根茲伯羅（Thomas Gainsborough，1727-1788）和布雪（François Boucher，1703-1770）就是其中兩位。

・布雪與逃避現實的藝術

布雪和華鐸都出生在貧困的家庭，也沒在學院裡受訓。在這個時代，最好的藝術家大多受過傳統訓練。他們先透過素描古希臘古羅馬的雕塑品，練習掌握人物的形態，再進階到真人模特兒的人體素描，以便更全面了解人體的樣態。接下來，人們往往會期待這些學生朝著學院中最高層級的類別來努力，以繪製歷史故事與神話場景為目標。

布雪是在家接受父親訓練的。他一開始以版畫營生，把華鐸的畫製成蝕刻版畫，靠販售印刷來賺錢。比起在羅浮宮裡素描大理石雕像的軀體，布雪算是以實務訓練起家的，而且最終也和華鐸一樣，成功進入學院。他加入學院時繳交的作品，是作於一七三四年的《雷那多和亞美達》（Rinaldo

and Armida），作品詮釋的是一首十六世紀魅惑的詩歌，詩中描述薩拉森（Saracen）的女巫亞美達施法讓雷那多愛上自己。

學院認可並收下《雷那多和亞美達》後，將它掛在學院的核心大展間，能在大展間展出的，都是學院最好的繪畫與雕塑作品。依照慣例，學院也會分配工作室給成員，他們提供給布雪的是位於羅浮宮北翼的工作室。布雪在這裡完成的許多作品，都是有當時流行的裝潢風格的居家場景，以吸引貴族購買。當時的貴族漸漸想多買一些新穎華麗的物件，以炫耀自己的財富和優雅的品味。

這股風潮過後，從十九世紀冷靜清醒的角度往回看，華鐸和布雪的作品都會被歸在「洛可可」（rococo）這個帶有貶義的詞彙之下。洛可可既空洞又輕浮，既情色又輕佻，這種逃避現實的藝術，與一個想逃避現實的社會相互呼應，而那個社會不久就在斷頭台鍘刀落下的那一刻結束。

洛可可是古典主義的反面，這些洛可可風格的畫家在崇尚魯本斯的同時，重視色彩的表現勝於線條的刻畫，這樣的風格，也為受藝術學院傳統訓練的藝術家提供了一條不同的發展路線。

・捕捉日常生活切片的夏丹

在整個十八世紀時，雜誌與報紙上評論藝術的文章裡，線條都被認為是和色彩相對的繪畫元素，而智識則是對立於大自然的真理，作家狄德羅（Denis Diderot）就清楚表明了自己的立場。

自一七三七年開始，法國學院會固定在羅浮宮的方形大廳（Salon Carré）舉辦免費的展覽。方形大廳是位於學院建築盡頭的一個大房間，人們可以直接從街上走進去參觀。當時這些每半年舉辦

一次的活動，後來被稱為「沙龍」（Salon）。狄德羅在看過沙龍的展覽後，對布雪的作品不屑一顧，說那是「浪費才華和時間的作品」，批評他畫的不過就是「粉嫩如酒窩般的屁股」。他比較欣賞像夏丹（Jean-Siméon Chardin，1699-1779）這樣嚴謹縝密的藝術家，認為「這才是真正的畫家」，並讚歎說「他作品之中的魔法是難以言喻的」。

‧卡列拉的粉彩肖像畫

如果說布雪的畫是經過粉飾的幻象與情色，那麼夏丹的作品呈現的就是一些人們日常生活中的清醒時刻。他在一七三七年的一場沙龍裡展出兩幅風俗畫，分別是《拿著羽毛球拍的女孩》（Girl with a Shuttlecock），以及《紙牌屋》（The House of Cards），畫的都是本該做正事卻在玩耍的孩子——畫中女孩帶著一把很顯眼的縫紉剪刀，用很粗的藍色緞帶綁在腰間，僕役男孩則放下清潔工作，在休息時間用紙牌蓋屋子。這兩幅畫都讓我們感覺到放肆與玩樂的時刻是多麼短暫又容易消逝，甚至讓人先放下了要緊的事。

後來買走《拿著羽毛球拍的女孩》與《紙牌屋》這兩件作品的，是薩克森（Saxony，現在的德國境內）的首相。不久之後，「沙龍」也變成巴黎人一年兩度的重要活動，吸引了來自世界各國的藏家，更是歐洲當代藝術展覽的起源。

接下來那幾年，夏丹用粉彩筆畫了一系列自畫像。粉彩筆是由工廠製造的有顏色粉筆，義大利藝術家卡列拉（Rosalba Carriera，1675-1757）以粉彩筆繪製肖像後，帶動了用粉彩筆創作的風潮。

卡列拉在一七二〇至一七二一年間來到巴黎，在這段期間，她曾和華鐸交換作品，也用粉彩捕捉了國王路易十五的模樣。粉彩筆是很難駕馭的媒材，不僅容易弄髒，又容易碎裂，不易控制，在卡列拉拿來畫畫之前，粉彩筆只用來素描或打草稿。

卡列拉運用粉彩筆的特性，調和成皮膚的色彩，讓畫中人物的臉頰透出自然的光澤，也讓他們身上的衣物閃爍著微光。她只在法國停留了一年，但她創作的肖像畫對洛可可藝術的發展帶來極大的影響，後來還獲准成為法國學院的成員。

她回到威尼斯後，她的工作室就像個強力磁鐵，吸引許多正在進行「修業旅行」[6]的歐洲貴族來訪，把此地當成威尼斯旅程中的一站。

當時年輕的貴族——通常是男性——在完成古典教育後，會在歐洲大陸遊歷，這就是所謂的「修業旅行」。這些年輕人受古典教育時用的語言是拉丁文和希臘文，所以他們對古典神話及思想都有相當深刻的了解，並會特地到義大利一趟，「親臨現場」研習羅馬的藝術與建築。羅馬是修業旅行的終點站，中間則會經過文化資產同樣豐富的巴黎、佛羅倫斯、威尼斯等地。

- **卡那雷托的景觀畫**

威尼斯這個如海市蜃樓般矗立於潟湖之上的城市，讓許多來此修業旅行的人沉醉不已。如果你

家是富麗堂皇的英倫建築，卻想擁有威尼斯總督府或大運河的景致，那麼，拜訪卡那雷托的工作室就是你唯一的選擇。

卡那雷托（Canaletto，本名 Giovanni Antonio Canal，1697-1768）是威尼斯本地藝術家，原本在父親的訓練下成為專畫戲劇場景的畫家，但很快就改弦易轍，為顧客將威尼斯那令人如痴如醉的景色繪製成景觀畫（vedute）。這些顧客大多來自英國，威尼斯的英國領事約瑟夫·史密斯（Joseph Smith）還當起他的經紀人，兩人聯手，讓「買一幅卡那雷托的畫」成為修業旅行中最令人期待的一環。有時顧客甚至會因為感覺好像供不應求，還需要賄賂一下，以確保自己訂的畫會如期完成。

· 融合肖像畫與風景畫的根茲伯羅

長期以來，貴族都透過肖像畫將自己的容貌留存下來，以傳給後代子孫。隨著風景畫的崛起（包括上述的景觀畫），這兩種類型的繪畫開始在根茲伯羅的作品中融合在一起。例如，完成於一七五○年的《安德魯夫婦》（*Mr and Mrs Andrews*），就是一幅以英格蘭斯鐸爾谷（Stour valley）的風景為背景的肖像畫。

在畫中我們可以看到收成的小麥已被聚集在一起，卻完全看不到有人在這裡工作。一片精心整理過的綠地緊鄰著農田，坐在綠地邊公園椅上的年輕女性是法蘭斯·安德魯太太，她坐得直挺挺的，有些羞怯的樣子，穿著沒有包覆腳後跟的家居女鞋，還有件一塵不染的藍裙。

她才十八歲，剛結婚，老公是大她七歲的羅伯特·安德魯。安德魯先生倚著公園椅，隨意地將一隻腳跨到另一隻腳邊，一手還插在口袋裡。他帶的那支槍筒很長的獵槍，也被畫進這幅肖像畫中，

看起來就像他今天出門是要去打獵似的。

然而，畫中安德魯太太的大腿上仍空著，什麼都還沒畫。畫家留下了這塊空白，是為了要畫上安德魯打下的獵物？還是為了讓畫家之後能再補上一個新生兒，也就是家族未來的繼承人？

事實上，這幅看似在戶外寫生的結婚紀念畫，完全是想像出來的，法蘭斯才不可能穿著那種鞋一路走到這種椅子上坐下來呢！這件作品其實更像是一個所有權聲明，表示在兩人結合之後會享有他們身後那一整片將近三千畝的廣大地產。

根茲伯羅在畫這幅畫時，他的繪畫生涯才剛展開。他和羅伯特‧安德魯同年，兩人原本是同學。

根茲伯羅後來成為當時首屈一指的藝術家，以肖像畫及風景畫著稱，也是倫敦皇家藝術學院的創始成員之一。

一七五〇年，根茲伯羅很開心能離開倫敦，前往艾塞克斯（Essex）畫鄉間風景，因為這時的倫敦有點狀況：強盜會在光天化日下搶劫市中心皮卡迪利（Piccadilly）的馬車。成群遭遣散的士兵和水手在街上遊蕩，靠犯罪維生。被卡在貧民窟無處可去的人，只好以琴酒把自己灌的一天比一天醉。

相較於根茲伯羅筆下那些逃避現實的貴族生活，霍加斯（William Hogarth，1697-1764）的作品則是另一個鮮明對比──他毫不留情的把作品聚焦在倫敦生活現實的一面。

‧以版畫針砭時事的霍加斯

來自貧窮家庭的霍加斯起初是版畫雕刻家的學徒，他雖然自學了繪畫，也完成不少肖像畫和人

際畫（conversation piece，一群人在室內社交聊天的團體肖像畫），但真正讓霍加斯變得家喻戶曉的，是他的版畫作品，但他也因此成了政府的眼中釘。

一七五一年，霍加斯發表了《啤酒街》（Beer Street）以及《琴酒巷》（Gin Lane）兩件版畫作品，並刻意用很便宜的價格販售，一張印刷才賣一先令。就這樣，這兩幅版畫在歐洲各個市集流傳了好幾個世紀──就像第十五章的杜勒會在市集上賣作品一樣──但霍加斯並沒有把這些版畫當作藝術品在賣，更像是為了針砭時事的一種手段，希望能將自己的觀點傳播得愈遠愈好。不過對今天的我們來說，這些版畫確實是藝術。

在這兩件作品完成的六十年前，琴酒從荷蘭共和國進口到英國，到了一七五一年的此刻，琴酒已將工人階級收服為囊中物。霍加斯的朋友──小說家亨利・菲爾丁（Henry Fielding），在這年的一月報導了琴酒氾濫為社會帶來具毀滅性的後果，霍加斯自己則在一個月後發表了上述兩件版畫。

（後來在兩人的倡議行動下，政府修訂了與琴酒相關的法律。）

在《琴酒巷》中，我們可以看到一位女性坐著不省人事，她的孩子從她的懷抱中滑落致死。另一位瘦骨如柴的歌手，彷彿才剛嚥下最後一口氣，但手上還緊握著琴酒杯，籃子裡還有一首民謠《琴酒太太每況愈下的人生》（The downfall of Madam Gin）的樂譜。

我們在霍加斯刻劃出的城市地景中，的確也看到了琴酒如何作弄了這座城市──畫中有個男人在他那破敗家裡的樑上上吊，還有一個女人正被抬進棺材裡，只有當鋪的生意很不錯。

相對於琴酒造成的毀滅與死亡，《啤酒街》則描繪了大男人把酒言歡又猥褻女性的父權街景。

霍加斯西元 1751 年的版畫作品：
《琴酒巷》（右），
以及《啤酒街》（左）。

啤酒雖然會帶來啤酒肚，但是在霍加斯眼中，啤酒是勤奮男女會喝的老實飲料，而這個飲用啤酒的城市忙碌繁榮，只有當鋪老闆一個人在窮愁潦倒。

霍加斯擁有能洞察人性的獨到眼光，更懂得觀察社會不同階級的人的行為舉止和小動作。在一七四三年的系列作品《時髦的婚姻》（Marriage à la Mode）中，他用六張畫講述不是為愛而結合的故事，內容是一個富有市議員的女兒與一個貧窮伯爵的兒子結婚，而這個男人還是梅毒帶原者。

在其中第四張《伯爵夫人早起》（La Toilette）裡，可以看到婚後的伯爵夫人邀了自己的愛人來家裡，有位黑皮膚的僕人送上熱巧克力飲料。另外還有一個黑人小男孩戴著有羽毛的纏頭巾，把玩著剛過世的伯爵留下來的小型雕像，而這些收藏很快就會被拿去拍賣兌現了。無論是很有「異國風情」的黑人僕役，或是畫面中那些負責娛樂在場所有紈絝子弟的閹人歌手與吹笛樂手，全都是主人為了撐場面而做的。

霍加斯最期待的，是他筆下的當代英格蘭場景，能與藝術史上偉大的歷史畫相提並論。然而他卻一直無法如願，讓他愈來愈焦躁。在他過世四年以後，皇家藝術學院（Royal Academy of Arts）才在倫敦成立，即使如此，他在理論家與學院圈中並不受歡迎，他們也不太可能讓他加入。畢竟依據英吉利海峽兩岸的學院成員的喜好來看，霍加斯的作品都太寫實了，他只是屬於街頭的人。

皇家藝術學院：家鄉與彼方

英國皇家藝術學院的霍吉斯跟著庫克船長的「決心號」旅行世界，在回到英格蘭後，畫了在紐西蘭、大溪地和復活節島上看到的人事物。不過他沒有如實呈現所見的熱帶風景，而是轉化為服膺歐洲人品味的景象。此時正值啟蒙運動的高峰，歐洲人亟欲看見並了解世界，卻也以自己的階級觀念來區分這整個世界。

・佐法尼的《皇家藝術學院成員》

一七七二年的某天，剛於倫敦創立的皇家藝術學院裡，多數創始成員都來到人體素描室。這時已是晚上，房間唯一的光源是天花板上吊著的大油燈，油燈下有兩個男性人體模特兒坐在平台上，其中一位一絲不掛，負責學院課程的藝術家喬治・莫澤（George Moser）正在調整這位模特兒的姿勢。在莫澤讓模特兒的右手滑進一條從天花板垂吊下來的套索，他的手臂才能維持同一個奇怪的姿勢。

十八世紀，人體素描是學院藝術訓練課程的核心，沒有人體素描，就沒有偉大的藝術家。

皇家藝術學院的首位院長約書亞・雷諾茲（Joshua Reynolds，1723-1792）此時沒看著模特兒，而是在聽學院祕書長說話。院長身上穿著優雅的黑色外套，內襯白色綢緞，手上的銀色助聽筒被燈光照得很亮。

與此同時，圓弧形的畫桌擠滿一堆戴著假髮、穿著絲襪的學院成員。風景畫畫家理查・威爾森（Richard Wilson，1714-1782）往牆角靠去，來訪的中國藝術家譚其奎（Tan-che-qua）站在一個隨興靠著桌緣的人身後，那人是美國歷史畫畫家班傑明・韋斯特（Benjamin West）。譚其奎沒有和韋斯特交談，而是望向遠方牆上的兩幅女性藝術家肖像。那兩幅肖像大概是整個空間裡僅有的「女性」了，因為當時嚴格禁止女性參加這種人體素描課程。

這個聚會其實沒有發生過，或者說，就算有，也不會跟畫中描繪的一樣。前面這兩段所描述的，是一七七一至一七七二年的《皇家藝術學院成員》（The Academicians of the Royal Academy），這是出生在德國的藝術家佐法尼（Johann Zoffany，1733-1810）所繪製的第一屆皇家藝術學院成員群像。佐

法尼也把自己畫進作品中，就是左下角拿著調色盤的那一位。

不過這段描述有些是正確的，那就是牆上那兩幅肖像中的女性——瑪麗・莫澤（Mary Moser，1744-1819）和安潔莉卡・考夫曼（Angelica Kauffman，1741-1807）——即使都是學院的創始成員，卻從沒踏進學院的人體素描室。（也有少數的男性成員，例如與院長雷諾茲敵對的根茲伯羅，也沒有辦法去上人體素描——那是學院課程最後一部分。）

《皇家藝術學院成員》這幅作品，是藝術家試圖以當代眼光重新詮釋拉斐爾的《雅典學院》（我們在第十四章曾談過）。畫面中我們可以看到，十來名學院成員在極具技巧的布局下，構成一個交流談話的場景，也就是一般所稱的人際畫。

這種畫佐法尼特別拿手。他完成這幅作品後，很快就接到英國王后夏洛特（Queen Charlotte）的委託，要他畫類似的場景。王后要他畫的是烏菲茲美術館（Uffizi Gallery）裡的傑作室（Tribuna，存放鎮館之寶的地方）。美術館才剛在佛羅倫斯開幕，那間傑作室常擠滿修業旅行的英格蘭人。這件作品名叫《烏菲茲的傑作室》（The Tribuna of the Uffizi），繪於一七七二至一七七七年間，我們可以看到在那八角形房間裡，從地板到天花板都掛滿畫作。烏菲茲美術館裡有滿滿的梅迪奇家族收藏品，佐法尼在畫中把最精選的一些藏品帶到觀看者的面前，讓我們能仔細觀賞。

・皇家藝術學院的女性成員

《烏菲茲的傑作室》與《皇家藝術學院成員》這兩件作品是有共通點的。兩幅畫的主角都是有

藝術涵養的男性貴族，畫中的女性則都只以畫像的方式來呈現，只處於被觀賞的地位。

在《烏菲茲的傑作室》中，戴假髮的男性圍繞著希臘化風格的裸體雕塑《梅迪奇的維納斯》（Medici Venus），還有提香的《烏爾比諾的維納斯》（Venus of Urbino）。在《皇家藝術學院成員》裡，兩位女性學院成員既沒有現身主動參與活動，也沒有在調整模特兒的姿勢，更沒有與雷諾茲探討藝術理論，而是以半身肖像的方式出現在牆上，作為被觀看的物件。（在這兩位女性之後，下一位成為藝術學院成員的女性是一九三六年的奈特〔Laura Knight〕，也就是在這將近兩百年之間，一直到沒多久以前，藝術學院都還是男人的世界。）

學院創始的女性成員瑪麗・莫澤，是同為學院成員的喬治・莫澤的女兒，她是頗負盛名的花卉畫家。另一位安潔莉卡・考夫曼，則是技巧純熟的肖像畫家，努力爬上學院最高階層的歷史畫畫家之列。

考夫曼出生於瑞士，父親是職工畫家（journeyman painter，為其他藝術家工作的畫家），她跟著父親一起四處旅行。考夫曼從小就有音樂方面的才華，不過最後選擇走上繪畫這條路，並且在十二歲就完成了第一幅讓她成名的自畫像。她二十多歲時住在義大利，待過佛羅倫斯、波隆納、羅馬等城市，後來在一七六六年搬到倫敦，在那裡住了十五年。這四個城市的藝術學院都讓她成為學院成員，足見各學院對她的肯定。她擁有忠實的支持者，也接受許多頗具影響力的人的委託，包括夏洛特王后在內。

在當時，人體素描課程被認為是創作歷史畫的必經之路，然而就算不被允許參加這樣的訓練，考夫曼還是創作出以神話與歷史主題相關的作品，例如大獲成功的《宙克西斯在選畫特洛伊的海倫

的模特兒》（Zeuxis Choosing Models for his Painting of Helen of Troy），作於一七七五至一七八〇年間，還有她在一七八三年畫的《特勒馬庫斯的傷悲》（The Sorrow of Telemachus）。考夫曼的成功空前絕後，她的版畫紅極一時，在歐洲各地流通，連倫敦的丹麥大使都曾在一七八一年描述當時所有人是如何陷入「安潔莉卡狂熱」的。

‧韋斯特的《沃夫將軍之死》

約書亞‧雷諾茲是肖像畫家，他在畫中把自己的保姆提升為女神、英雄等級的人物，這些作品也在學院的展覽中，和考夫曼等其他藝術家的神話及歷史畫作較勁。

不過當他學院裡的同儕班傑明‧韋斯特在一七七〇年完成《沃夫將軍之死》（The Death of General Wolfe），把當時發生的魁北克戰役（Battle of Quebec）畫進這件偉大的歷史畫裡，雷諾茲大為震驚。

在此之前，歷史主題的作品是既古典又傳達禮教價值的，而非寫實融入當代事件的，但韋斯特把當時的士兵制服畫了進去，畫中還有一名莫霍克族（Mohawk）戰士蹲坐著，而且從戰士身上的刺青和穿戴的珠珠配件看起來，韋斯特的確仔細研究過莫霍克戰士的樣貌。

不管雷諾茲怎麼看待這個做法，韋斯特都成功的把當時發生的事件轉化為古典繪畫中的莊嚴場景。他筆下那位瀕死將軍的身體，就像魯本斯《從十字架卸下的聖體》的耶穌（我們在第十九章談過）那樣滑落，那可說是相當不真實的理想化死法。這幅《沃夫將軍之死》後來大受歡迎，複製品

韋斯特的《沃夫將軍之死》，
繪於西元1770年。

更成為當時的暢銷作品，最後韋斯特也接替雷諾茲，成為藝術學院的院長。

・科普里的《皮爾森少校之死》

皇家藝術學院每年展出成員新作的年度展，可說是英格蘭人的「沙龍」，任何人只要有點閒錢都能參觀（入場費是五便士，約莫是現在的五英鎊），學院也成為倫敦藝術圈的中心，試圖和巴黎的學院互相抗衡。不過，不是每個學院的成員都認同把這個展覽和巴黎沙龍相提並論，有人更開始自行掌握主控權。

科普里（John Singleton Copley，1738-1815）和韋斯特同樣來自美國，他為了成為展覽的焦點，自行租了空間展出自己的當代歷史畫作品，民眾只需付一先令，就能看到他的《皮爾森少校之死》（Death of Major Peirson），因而一再惹惱雷諾茲與其他成員。

這件作品由約翰・波依代爾（John Boydell）委託，完成於一七八四年，原本就計畫要透過印刷來廣泛流傳，因為波依代爾之前出售韋斯特的《沃夫將軍之死》印刷品時，賺了一萬五千英鎊（換算成現在的幣值高達三百萬英鎊），因此他想以這幅新作的印刷品再次複製成功經驗。

皮爾森少校生前不是廣為人知的人物，不過在《皮爾森少校之死》中，科普里把戰爭現場的忠誠愛國精神畫好畫滿。皮爾森少校在澤西島（Jersey）攻擊法國軍隊時喪生，科普里把這個死亡場景加以詮釋，我們可以看到畫中這位白人將領倒下的那一刻，他的黑人僕人舉起手上的武器反擊敵人。他在瞄準敵人時，外套下襬在風中飛揚，而他的身體因緊繃而傾斜的角度，也呼應了畫面中一列軍

人奮力疏散女人及小孩的動作，更襯托了那面過大的聯邦旗幟的飄揚動態感。透過整幅作品中人物的動作和畫面對角線形成平行，藝術家讓觀眾感覺身歷其境，宛如置身戰場中心。

· 歐洲人筆下的異國風情

至於皇家藝術學院的其他成員，也不是人人都只待在英格蘭，例如年輕的霍吉斯（William Hodges，1744-1797）就在庫克船長的「決心號」（Resolution）船上待了三年。西元一七七二到一七七五年間，庫克展開第二次世界旅行，霍吉斯同行出航，畫了很多在紐西蘭、大溪地、復活節島上看到的人及動植物生態。

此時歐洲正值啟蒙運動的高峰，科學相關知識快速發展，歐洲人渴望看見、了解這個世界，並加以歸納、分類。（與此同時，歐洲人也透過建立帝國來侵略、擴張、剝削這個世界。）植物學家約瑟夫·班克斯（Joseph Banks）曾在庫克第一次出航就隨行，原本也想二度同行，並將藝術家佐法尼列為隨行藝術家，但庫克拒絕班克斯所有隨行人員登船，因此這位植物學家和佐法尼退出計畫，霍吉斯也因而有機會登船，成為庫克第二次航行的官方藝術家。至於佐法尼，後來就去了佛羅倫斯，為夏洛特王后工作。

霍吉斯筆下的大西洋，是他回到英格蘭才完成的，並未如實呈現旅程所見的熱帶風景，反而沉浸在法國藝術家克勞德那金色陽光的氛圍之中，更把大西洋的風貌轉化為歐洲人能了解的如詩景致。這些畫作服膺於當時歐洲人的品味，而當時最能代表歐洲人品味的，是英國風景畫家威爾森的

作品。威爾森正是霍吉斯親自訓練出來的。

霍吉斯的畫作以精緻的太平洋島嶼植物著稱，其中的細節都是仔細觀察繪成的，畫中也常出現島民的房舍與船隻，不過終究帶著歐洲人的視角。

在一七七六年的《大溪地瑪塔維灣一景》（A View of Matavai Bay in the Island of Otaheite）中，深色皮膚的大溪地男人划著戰鬥用小船沿岸邊巡邏，保衛島嶼安全。在另一幅姊妹作《大溪地沛哈灣一景》（A View Taken in the Bay of Otaheite Peha），大溪地女性在寧靜水灣沐浴，卻有著蒼白的皮膚，若非其中一位女性的臀部布滿刺青，實在很難看出她們與歐洲女性有什麼不同。畫中的景色有遠山、樹木環繞著蜿蜒水道，若不是添加了一些「具異國風情」的元素，如細高的棕櫚樹，以及（被放大很多倍的）大溪地雕刻「tii」，看起來還真是十分眼熟。

法國航海家布干維爾（Louis-Antoine Bougainville）在他一七七一年出版的英文著作中，對大溪地的描述廣為流傳。他把大溪地描述成新的塞瑟島，也就是上一章提過的華鐸作品中的愛之島。霍吉斯也承襲了這樣的觀點，因此，英格蘭人在觀看他的畫作時，會感覺同時擁有畫中的女人和風景。

一七七六年，霍吉斯這兩件作品和雷諾茲的《歐麥像》（Portrait of Omai）一起在皇家藝術學院展出。《歐麥像》描繪的是麥（Mai，在倫敦被稱為歐麥〔Omai〕）的「肖像」。歐麥是玻里尼西亞的若伊亞堤島（Ra'iatea）島民，在庫克第二次航行中加入探險隊，後來和庫克一起回到倫敦。雷諾茲繪製歐麥的肖像並沒有接受委託，而是他以為觀眾會想在藝術學院年展中看到這位「充滿異國風情」的外國人。

以現在的眼光來看，這幅扭曲歐麥真實樣貌的肖像，似乎有點令人反感，甚至還帶著種族歧視

的意味。畫中這位年輕人光著雙腳，身上穿的寬鬆白色長袍根本不是他會穿的，頭上纏的頭巾也不該出現在他頭上，只有手上露出的一點刺青，才是他真正擁有的。此外，雷諾茲也把他的膚色畫淡了，比霍吉斯畫的歐麥肖像淡很多。他還把歐麥的五官畫成西方人的樣子，不像霍吉斯筆下的歐麥有較寬的鼻子和較豐腴的嘴巴。由於雷諾茲個人喜歡具戲劇性的宏偉氣勢，歐麥似乎也因而成為被觀看者放大審視的對象。

・大溪地的雕刻「ti'i」

大溪地雕刻「ti'i」——也就是曾出現在霍吉斯《大溪地沛哈灣一景》中的雕像——對現在的我們來說是雕塑作品，但十八世紀庫克帶回英格蘭時，人們並不這麼想，而是當成人類學的奇珍異品。在西方人眼中，「ti'i」和歐麥一樣，具有非我族類的異國感。

這些由佚名藝術家所做的雕塑，原本的目的不是「做得很像」，因此歐洲人並不視為「藝術」。這樣的觀念是由古希臘羅馬一脈相承下來的（我們先前曾談過），無論是自然主義還是理想主義的畫風，不管是以閒散筆觸繪成的作品或是「視錯覺」，十八世紀的歐洲人都是以描摹的相似程度，以及複製真實世界的能力，來評斷所有藝術作品的優劣。

牛津的皮特里弗斯博物館（Pitt Rivers Museum）收藏了一男一女的「ti'i」人像，我們可以看到雕像刻畫的是男性及女性的主要特質，而不是某個人的容貌特徵。這兩座雕像有大大的頭顱，短短的雙腿有些彎曲，還有以直直的線條刻出的眼睛與手指。

大溪地的「ti'i」木雕人像，庫克船長第二次航行時收藏，亦即西元1772～1775年間。

直到十九世紀晚期，高更（Paul Gauguin）等現代藝術家在世界博覽會上看到類似的作品，並將這樣的雕塑視為豐富的靈感來源後，西方人才慢慢懂得欣賞它們的美（我們會在第二十九章時，再深入討論高更與大溪地之間的事）。即便如此，當時的人卻仍不清楚，大溪地人為什麼創造出「tiʻi」人像，甚至時至今日，我們仍無法確知這些人像究竟與當地信仰有關，代表了玻里尼西亞的神祇，還是基於藝術目的而創作出來的。

過去人們認為，在庫克幾趟探險期間，太平洋島民與西方藝術沒什麼關係，因此有一系列描繪英國海軍官員與玻里尼西亞人互動的人像水彩畫，原本被視為出自某個英國船員之手。一九九七年，植物學家班克斯的一封信被公開，他在信中寫道，當他跟著庫克進行第一趟旅程時，若伊亞堤島的祭司圖帕伊亞（Tupaia）學會了西方風格的繪畫方式，隨後就在水彩畫中畫了班克斯跟毛利人以物易物交換龍蝦的場景，畫中的班克斯穿著束腳褲和有金屬扣環的鞋子，毛利人則是身上有刺青，穿著亞麻披風。

在圖帕伊亞的另一幅作品中，他描繪了帶領送葬儀式的人的服裝，但只保留了物件中最關鍵的要素，而像這樣的抽象表現形式，西方藝術家直到一百五十年才漸漸沾得上邊。這是因為──正如我們前面提到的──歐洲的藝術學院仍緊抓著古典藝術的傳統與觀念不放。此時，法國新古典主義（neoclassicism）繪畫的新星大衛崛起，他的作品就是最好的例子。

· 24 ·

自由、平等、博愛？

法國在大革命後，藝術家筆下的黑人開始成為代表自己
的獨立個體。吉羅代的《眾議員貝利》，畫中的主人翁
並沒有被同化成法國人，因為藝術家十分認同貝利為廢
奴發聲所代表的價值。貝諾瓦的成名作《瑪德蓮》中，
年輕黑人女性不卑不亢的迎向我們的目光。在這幅畫
裡，她就是她自己，沒有扮演奴隸或皇族等任何角色。
畫家在這個作品中以前所未有的方式來呈現黑人女性。

‧大衛的《荷瑞斯兄弟之誓》

這年是一七八五年，雅各—路易‧大衛（Jacques-Louis David，1748-1825）總算完成了《荷瑞斯兄弟之誓》（The Oath of the Horatii）。這件作品寬度超過四公尺，內容是荷瑞斯一家在為即將到來的戰爭做準備。畫中的四個男人和真人一樣大，其中的三兄弟排成一列，一起對父親荷瑞斯行禮，三把劍高舉在空中，藉此宣誓保衛羅馬。三兄弟的父親則望向遠方的天空，彷彿在請求諸神保佑他忠誠衛國的兒子。

大衛創作這幅畫的文本是一個古代的故事，故事中有兩家兄弟對決，以解決羅馬與羅馬附近的城市阿勒伯（Alba）之間的紛爭。他將荷瑞斯父子相聚發誓的場景安排在樸素的古典室內空間，背景有三座拱門。左側拱門前是鬍子還沒長出來的年輕三兄弟，他們身上穿著護胸盔甲，頭上頂著頭盔，準備迎接戰鬥。他們的父親站在中間那個拱門前，臉上滿是鬍鬚，身形健壯，披著亮眼的紅色披風。右拱門下方則是家族中的女性成員，以及幾個年紀更小的孩子，大衛以他們充滿情感的表現，來反襯四個男人鋼鐵般的韌性。

不過，大衛必須先想辦法讓這件巨大的作品及時抵達巴黎的法國學院，以便趕上沙龍的展出。這可不是件容易的事。因為《荷瑞斯兄弟之誓》雖是為了法國國王路易十六而做，但大衛是在新古典主義誕生的羅馬製作這件作品的，這可是個充滿古典風味的地方。

《荷瑞斯兄弟之誓》來到法國後，再次帶動古典主義風潮。在那個世紀中葉，羅馬帝國原本埋在火山灰燼下的龐貝與赫庫蘭尼姆才剛出土，同時也有許多頗具影響力的古典藝術書籍出版，這些

大衛的《荷瑞斯兄弟之誓》，
繪於西元1785年.

共同帶動了古典主義的復甦，也就是如今所稱的「新古典主義」。「新古典主義」當中的「新」字，指的只是時間上的先來後到。大衛的新古典主義繪畫以古代的故事為題，因此就是一種歷史畫，也因此在法國學院刻板的階層分級之中，屬於最高等、最尊貴的藝術類別。

・進入法國學院的女性藝術家

法國學院嚴格規定，同一個時間點最多只接受四名女性成員加入，這裡也和倫敦的皇家藝術學院一樣，不准女性進入人體素描的畫室。女性畫家勒比—紀雅（Adélaïde Labille-Guiard，1749-1803）和維婕・勒布倫（Elisabeth Vigée Lebrun，1755-1842）都是法國學院的成員，在大衛展出《荷瑞斯兄弟之誓》的同一場沙龍裡，勒比—紀雅發表的是她強而有力的大型作品《與兩位學生的自畫像》（Self-portrait with Two Pupils），主張必須提供女性藝術家教育及支持。在下一場沙龍中，她展出的則是《阿蒂蕾女士的肖像》（Portrait of Madame Adélaïde），阿蒂蕾是當時國王的姑姑，也是堅定支持她的贊助者。

法國學院的沙龍展是個混亂的地方，展間從地板到天花板的牆面都掛滿作品，現場滿是觀眾，他們為了看得更清楚而互相推擠。藝術家為了吸引觀眾目光，也會無所不用其極，包括製作大型作品、使用明亮的色彩，或是為自己創造足以占據牆上最好位置的名聲。英吉利海峽兩岸的藝術學院把能在這個最佳位置展出作品的藝術家，稱為「線上」藝術家。（這條線，指的是頭部上方一公尺的高度）。當時大衛的作品就掛在這個位置。因此，從作品的位置，我們也可推知藝術家的名氣與

聲量如何。

在一七八七年的那場沙龍，勒比—紀雅和維婕—勒布倫兩人所繪的肖像畫，並排掛在大衛的作品《蘇格拉底之死》（Death of Socrates）正上方，而不是被「放到天邊」，和天花板附近那些默默無聞的藝術家在一起。

維婕—勒布倫在一七八七年入選為學院成員，當時交出的作品是奉承王后的《瑪麗·安托內特與她的孩子們》（Marie Antoinette and her Children）。瑪麗·安托內特在人民眼中是既輕率又不知民間疾苦的王后，而這件作品是當時皇室挽救王后名聲的最後一搏，我們可以從支付維婕—勒布倫的報酬看出這幅畫對皇室有多重要——那是比當時最大幅歷史畫還高的價格。

然而，在那個時間點，政治氛圍已非常敏感，這幅作品在沙龍展正式開幕之後才掛上牆，以減緩民眾抗議的聲浪。維婕—勒布倫後來也付出了代價。兩年後，法國大革命爆發，她身為瑪麗·安托內特最愛的畫家，為了逃離斷頭台而不得不流亡國外。

・溫克爾曼與新古典主義

法國逐漸朝廢除王室發展的期間，貴族肖像畫也很快退了流行，取而代之的，是大衛等藝術家邏輯清晰、具道德訴求的新古典主義畫作。前面提過，大衛所屬的新古典主義發源於羅馬，而出生於威尼斯的藝術家卡諾瓦（Antonio Canova，1757-1822），他的工作室也在羅馬。他們都深受溫克爾曼（Johann Joachim Winckelmann）的著作影響，重回古典主義的懷抱。

溫克爾曼出版於一七六四年的《古代藝術史》（History of the Art of Antiquity），就以熱切的文字賦予古典雕塑新的生命。他透過文字點出雕塑的普世之美，讓卡諾瓦等讀過此書的藝術家，都因而想遵循古希臘人的藝術理想。

那個時代，正是歐洲白人標舉「啟蒙運動」（Enlightenment）的旗幟，以為萬物分類之名，行掌握與控制世界之實。同為歐洲白人男性的溫克爾曼，對藝術之美有自己獨到見解。他的同性戀身分，讓他對古典男性裸體雕塑的描述充滿興奮讚歎。他認為希臘最美的裸體雕塑是男性裸體雕塑，稱讚《美景宮的阿波羅》（Apollo Belvedere）這件雕塑作品是「藝術最崇高理想的體現」。

他相信未來所有的藝術，都應崇尚希臘人眼中「簡單高貴又沉靜莊重」這種理想形式，他的這個看法，也成為現代西方藝術史的基石。當時踏上修業旅行的英國人，已覺察巴洛克風格的雕塑太戲劇化，希望帶回歷久彌新又嚴肅端莊的作品，擺在自己新古典風格的家裡。法國收藏家想買的則是與靡爛墮落的洛可可風格相反的作品。溫克爾曼認為，復興古典的風格正好能符合這樣的需求，而白色大理石正好能襯托出人類理想的樣貌。當溫克爾曼看著這些完美的男性胴體，看著那凝結於動態之中的賁張血肉時，對他來說，情色（eroticism）所帶來的悸動想必也隨之而生。

卡諾瓦依循溫克爾曼所提的想法，但沒有完全捨棄早期巴洛克立體雕塑的技巧（如第十七章的詹波隆納），也沒摒棄對愛情的著迷。他在一七八七至一七九三年間的作品《邱比特吻醒賽姬》（Psyche Revived by Cupid's Kiss），就揉合了以上三者，刻畫了一對因故不能在一起的戀人。這是一件既優雅又情色的雕塑作品。凡人賽姬被有翅膀的愛人邱比特擁在懷中，邱比特愛撫著

她，賽姬幾近全裸的身體也靠向邱比特，伸長雙臂攬著他。作品中的邱比特正是溫克爾曼耗費許多筆墨來形容的那一型，是當時他心目中年輕美麗的希臘男性該有的樣貌。

‧ 黑人雕像的出現

十八世紀時，向白人男性英雄致敬的雕塑源源不絕的出現，例如，在俄羅斯的聖彼得堡，有法爾康內（Etienne Maurice Falconet，1716-1791）製作的俄國沙皇彼得一世（Tsar Peter I）青銅騎馬像，在美國的里奇蒙（Richmond），則有烏東（Jean-Antoine Houdon，1741-1828）製作的喬治‧華盛頓真人等身像。

同一時期，雕刻家也開始以黑人作為模特兒來創作，最早出現的是哈伍德（Francis Harwood，1727-1783）所做的黑人半身像，模特兒可能是位運動員。哈伍德的工作是為從英國到歐洲修業旅行的人製作雕塑，在這件半身像中，他為了讓作品更接近本人原貌，使用了黑色石頭來製作，而不是白色大理石。

烏東也曾在他為夏特公爵（Duke of Chartres）設計的噴泉中，創作了一位以鉛鑄成的黑人女性雕像。這位黑人女性是個侍者，她站在水中，為另一位正在洗澡女性提供服務，那位女性是由白色大理石雕成的。

不過，這個黑人女性雕像目前已不存在，只有另一件上過色、研究用的石膏複製品留存了下來，因為當時法國大革命如火如荼，夏特公爵在一七九三年被送上斷頭台，噴泉也隨之成為犧牲品。

· 反奴隸制的藝術作品

這時在英格蘭，具有遠見的藝術家及詩人威廉·布雷克（William Blake，1757-1827），藉由幫出版社雕刻藏書票來增加收入。一七九六年，他為史特曼（John Stedman）的《對蘇利南黑人起義之五年遠征陳述》（*Narrative of a Five Years' Expedition against the Revolted Negroes of Surinam*）製作插圖，呈現蘇利南（Suriname）的農園奴隸遭受殘忍酷刑或殺害的種種細節。蘇利南位於南美洲，是當時荷蘭的殖民地。

在其中一幅上色的版畫裡，布雷克描繪了極其野蠻的懲罰方式：絞刑台上有個黑人男性，他全身被綑綁，一個鉤子穿過他的肋骨，把他吊起來，他的腳下則有幾根插在地上的竿子，竿子上有骷顱頭。畫面遠方有荷蘭的貿易商船，船上載滿當地奴隸生產的糖，這些糖，最終將送到貪婪的歐洲人的餐桌上。

史特曼這本書後來成為英國反奴隸運動推動者的宣傳素材，布雷克的這張版畫，也成為散布最廣且最重要的反奴隸藝術作品。

· 法國大革命後畫作中的黑人形象

在此之前，繪畫作品中的黑人只會以兩種角色出現。第一種是在人際畫中，為迎合潮流而出現的「具異國風情」的僕役，例如第二十二章霍加斯的作品中就有這樣的角色。第二種是像非洲皇族巴塔札（Balthasar）這樣的人物，他是東方三賢士其中一位，也就是跟隨星星來到伯利恆，還帶了

禮物給耶穌的那位，曾出現在杜勒、波希、魯本斯等人的《東方三賢士來朝》之中。

到了十八世紀末，當法國在大革命之後（短暫）成為民主國家時，藝術家筆下的黑人不再只是扮演上述兩種角色，開始成為代表自己的獨立個體。吉羅代（Anne-Louis Girodet，1767-1824）所畫的《眾議員貝利》（Portrait of Deputy Belley），就是其中一個很好的例子。

這個作品在一七九八年的沙龍展覽中展出，畫中主角貝利來自塞內加爾，小時候曾經是童工奴隸，工作多年後才終於被釋放。他後來加入法國大革命的革命軍，一路晉升至上尉，最後成為法國國民公會（National Convention，當時議會的過渡機構）的眾議員，代表聖多明尼加（Saint-Domingue）——這是位於加勒比海伊斯帕紐拉島（Hispaniola，位於現海地境內）的法屬殖民地。

貝利成為眾議員後為奴隸發聲，一七九四年法國國民公會廢除殖民地奴隸制度時，他也在場。這件作品展出時，貝利剛卸任不久，正準備返回家鄉聖多明尼加，我們也可在作品的背景中看到聖多明尼加的風景。

這幅貝利的肖像畫在沙龍展出時，觀眾的反應相當熱烈，因為貝利象徵的，正是法國大革命的目標，也就是自由與平等。畫中的貝利倚著一座胸像，白色大理石的白，襯托出貝利的深色肌膚。那座胸像刻畫的是雷納爾神父（Abbé Raynal），他是早期就挺身提倡廢除奴隸制的白人，在畫作完成的前一年才剛過世。畫中貝利身穿原本工作時的制服，一頭灰髮往後梳得整齊。

從貝利戴的耳環可以看得出來，吉羅代沒有將貝利完全同化成法國人。這樣的創作基礎，讓這幅肖像畫持他所代表的價值，這幅肖像大致可說是站在貝利的角度完成的。吉羅代認同貝利，也支站在浪漫主義的起點，我們在下一個章節裡，會繼續探索浪漫主義這個情感真摯又具張力的新浪潮。

吉羅代曾擔任大衛的助手，不過此時他已將自己當成與大衛平起平坐的對手。與吉羅代同年的貝諾瓦（Marie Guillemine Benoist，1768-1826），同樣曾在大衛的工作室工作，也曾是維婕－勒布倫的學徒。一八〇〇年，她的作品《瑪德蓮》（Portrait of Madeleine）在沙龍展出，她也因而成名。畫中的瑪德蓮是個年輕的黑人女性，她坐著，雙眼直直看著觀眾，不卑不亢的迎向我們的目光。她身穿一件有橘色飾帶的白色寬鬆長袍，身後的椅背上有一條藍色的披巾。

在這幅畫中，她就是她自己，沒有扮演任何角色（奴隸或是皇族），畫家在這個作品當中，以前所未有的方式來呈現黑人女性。她象徵的是法國之母——這個剛從王權壓迫中解放、廢除了奴隸制度，以平等為核心價值而建立的國家的母親？或者，她象徵的是黑人與女性的解放？

即使她確實象徵了前面所說的兩種可能，終究也只是短暫的假象。因為貝諾瓦雖然在沙龍展贏得了獎章，卻仍必須在丈夫晉升之後，被迫放棄藝術創作。至於法國大革命後廢除的奴隸制度，也在一八〇二年由拿破崙重啟。

・哥雅的《戰爭的災難》系列版畫

法國大革命殺了一個國王，後來卻創造出一個皇帝，這個人一心想征服全歐洲（甚至世界），並掠奪各國的財寶。

一八〇八年，拿破崙派兵前往西班牙時，整個羅浮宮的走廊堆滿他從各地偷來的曠世巨作。其中有從義大利帶回來的《梅迪奇的維納斯》、《美景宮的阿波羅》、《勞孔》，還有他派人從安特

貝諾瓦的《瑪德蓮》，
繪於西元1799年。

衛普奪來的魯本斯的《從十字架卸下的聖體》。他原本還打算把拉斐爾的濕壁畫《雅典學院》從梵蒂岡的牆上撬下來。維洛內瑟那幅寬達十公尺的《迦拿的婚禮》（The Wedding Feast at Cana），本來收藏在威尼斯的道明會修道院，在橫越阿爾卑斯山時，從中間斷成一半，導致必須匆促修復。

雖然拿破崙的侵略行動後來受到了制止，許多藝術品也都物歸原主，但對西班牙的六年入侵所帶來的影響，是難以修復的。

這場戰役世稱「半島戰爭」或「西班牙獨立戰爭」，哥雅（Francisco José de Goya y Lucientes，1746-1828）為它留下了紀錄。他在一八一〇至一八一五年間製作了《戰爭的災難》（The Disasters of War）系列版畫，可說是世界上與戰爭相關作品中最讓人感到痛苦的。

當時哥雅年紀已大，也失去了聽力，他運用蝕刻版畫，以及可增加灰階濃淡變化（讓版畫不再只有線條）的新技法──細點腐蝕法（aquatint），完成了一系列八十二幅版畫作品。

在這系列作品中，我們看到饑荒、發狂的人，還有超乎想像的暴力。其中的第三十九號，他刻的是掛在樹上的三個遭閹割後又被肢解的人體。五號是五位手無寸鐵的女性，一邊用木棒和石頭對抗拿著武器的士兵，一邊把小孩掩在自己身後加以保護。

哥雅在《戰爭的災難》系列中描繪的景象毫不留情，以至於他在世時不敢公諸於世，直到一八六三年，也就是他死後三十五年，這個系列才終於正式公開發表。

浪漫主義與東方主義

1819年，傑利柯的《梅杜莎之筏》在法國沙龍展贏得金牌，吹響了藝術家表達自身情感的號角。他們筆下的風景令人震懾，他們希望和觀看者一起追尋更「崇高」的體會。與此同時，隨著德拉克洛瓦、安格爾等人的作品愈來愈受歡迎，東方主義逐漸成形，為西方觀眾提供一種觀看阿拉伯文化的扭曲視角，將阿拉伯世界描繪成充滿裝飾雕琢的世界，一個有女性性奴隸、男人抽著菸斗的世界。

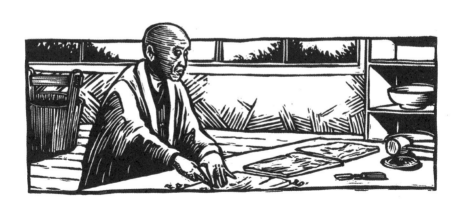

・傑利柯的《梅杜莎之筏》

時間來到一八一九年七月，戴奧朵·傑利柯（Théodore Géricault，1791-1824）放下手上的畫筆，心想，總算完成了。過去這九個月，他關在工作室瘋狂作畫，在寬七公尺、高近五公尺的油畫布上繪製眼前這些情緒激昂的船難生還者。

這艘奔向大海的小筏上，有來自非洲的士兵、地中海的水手，還有法國人蒼白的屍體。船頭有位裸著上身的黑人，對著空中揮舞一塊布，想引起經過的船隻注意。然而事與願違，當時的風向正把他們的小船往反方向吹。一旁的海浪彷彿就要吞噬他們，死神也已帶走船上五個人的性命。

傑利柯環顧了一下工作室，他的朋友已經不再跑來串門子了，因為這裡實在太臭了。為了研究人死後手腳的樣子、膚色的變化，傑利柯買了幾具死屍放在工作室裡觀察，而且已經放了好一陣子。除此之外，工作室裡有的就是與這件作品《梅杜莎之筏》（The Raft of the Medusa）相關的素描與草稿。為了生動重現這場船難的恐怖，他日以繼夜的工作，試畫了許多不同的構圖，還訪談了生還者。

這幅畫是根據真實發生的船難繪成的。法國驅逐艦梅杜莎號在塞內加爾的外海擱淺，一百五十名船員及乘客被迫在臨時建造的木筏上漂流了十三天，直到一艘船經過，把他們救了起來。最後，只有十五名男性生還，而隨著他們一起上岸的，還有一些人吃人的鄉野傳說。

傑利柯的作品中有幾個男子奮力向遠方的船隻求救，那船遠到在畫面上只看得到船帆，只是地平線上一個迷你的三角形。看著這幅畫，傑利柯感覺自己都可以聽到他們哭喊的聲音，聞得到海水的鹹，體驗得到他們內心的恐懼。那可是生死交關的搏鬥！他決定忠實呈現那個狀態。

傑利柯的《梅杜莎之筏》，
繪於西元1819年.

《梅杜莎之筏》在一八一九年的沙龍中贏得了金牌，但政府並沒有立刻買下這件作品，也許是因為當時法國又開始重新參與奴隸交易，而在這幅作品中扮演關鍵角色的是黑人男性。

這件作品展出後的評價也相當兩極，一派讚賞傑利柯的寫實技巧，另一派則認為把剛發生不久的慘痛事件提升到古典歷史畫的層次，似乎有點名過其實。不過對傑利柯本人來說，這件作品代表的是自己所相信的價值。他認為，藝術家應該要能自由創作任何感動自己的主題，而不是順從學院的規則。

・追尋崇高之美的弗里德里希

傑利柯在完成這幅畫的五年後過世，但這件作品吹響了表達自身情感的號角，鼓舞了渴望在作品中表現自己、將自己的喜怒哀樂融入作品的藝術家，他們反對新古典主義，想在作品中凸顯自己的個性、描繪自己的經驗，這樣的風格後來被稱為浪漫主義。

這些浪漫主義藝術家較重視色彩、情緒、感受、感覺等的表現，也與古典主義的訓練保持距離。

歐洲各個藝術學院原本主導了藝術教育的進行方式，也掌控什麼才是重要風格的決定權，此時，浪漫主義成為藝術學院逐漸失去掌控權的第一擊。

十八世紀，歐洲風景畫深受克勞德作品的影響，但此時浪漫主義藝術家想要的，是在壯觀的大自然景色之中，追尋更深刻、更精神性的體會。這些藝術家開始透過繪製陡峭的懸崖、無邊的海洋，來傳達情感狀態。他們筆下的風景讓人震懾，讓人充滿敬畏，讓人沉浸在大自然非凡的力量之中，

這樣的感受，被稱為「崇高」[7]。「崇高」這個概念，伯克（Edmund Burke）等歐洲知識分子在十八世紀就曾在著作中提到，但直到半個世紀後，弗里德希（Caspar David Friedrich，1774-1840）才在作品中更精準傳達出來。

對弗里德希來說，德國地景成為能讓他得以沉思並與自然產生連結的地方。他出生在紀律森嚴的新教徒家庭，在他許多風景畫作品中，都有與信仰相關的象徵，例如：山頂上的十字架、冬天枯樹間的修道院遺址、站在沙丘上思索大海之浩瀚的修道士。

他放大了大自然的特色，讓自己畫中的風景看起來更有崇高之感。在繪於一八一八年的《霧海上的漫遊者》（The Wanderer above a Sea of Fog）中，一個男人站在懸崖邊的岩石上，往下望著瀰漫在山谷低處的雲霧。風吹過他的頭髮，讓人忍不住想叫他遠離崖邊。這個男人凝視的風景非常壯闊。

弗里德希經常透過大自然壯美的面向，展現大自然的莊嚴神聖，讓人屏息讚歎。

・專注於原野風景的康斯特伯

這個時期在英格蘭，康斯特伯（John Constable，1776-1837）專注於透過平坦的原野，描繪他在薩福克郡（Suffolk）的童年時光。如果說，弗里德希希望捕捉的是對自然壯美的體驗，康斯特伯則是想重現大自然日常的基調，希望能呈現在大麥飽滿低垂的田野上方，雲朵疾行、瞬息萬變的英格蘭夏日景象。

7 編注：sublime，亦譯為壯美、壯觀，或崇高之美。

弗里德里希的《霧海上的漫遊者》，
繪於西元1818年。

康斯特伯對自己的風景畫有很高的期許，希望這些畫能在皇家藝術學院展覽中，與其他歷史畫作品一較高下。為此他畫了好幾幅「六呎大畫」，畫布寬達兩公尺，其中一幅是一八二一年的《乾草農車》（The Hay Wain）。

在這幅畫中可以看到在千變萬化的蒼穹下，有一輛馬拉的農車正越過弗拉德福特磨坊（Flatford Mill）附近斯托河（Stour）較淺的河水區，那是康斯特伯父親的土地。畫中的每一片葉子在陽光下都綠意盎然，河的另一頭，原野光影斑駁，呼應著空中雲朵的變化。

康斯特伯的作品原本在英格蘭得到的迴響平平。一八二四年，《乾草農車》在巴黎的沙龍一舉奪下金牌，此後他在法國以浪漫主義藝術家身分備受讚譽，影響了其他浪漫主義藝術家，德拉克洛瓦（Eugène Delacroix，1798-1863）就是其中之一。

・科爾的美國風景畫

差不多同一個時期，出生於英國的科爾（Thomas Cole，1801-1848），在美國開啟了自己的藝術家生涯。他沒受過任何正式的藝術訓練，從雕版畫開始創作，後來深受美國東岸哈德遜河（Hudson River）、卡茨基爾山（Caskill Mountains）等剛開發的觀光地區景致吸引，因而成為風景畫畫家。

科爾是第一個這樣描繪美國風景的人。對歐洲的殖民者而言，美國這塊土地是要去征服、去擁有的天然資源，而不是單純供人欣賞的景色。直到後來第一批觀光旅館開業，人們可以從觀景台上觀賞到奔流的瀑布或聳立的山巔時，美國壯美的自然景觀才成為被觀看的對象。

不過對科爾來說，畫美國風景有個大問題：他沒辦法像克勞德那樣，把美國原住民畫進作品裡，因為美國沒有這種建築。於是他汲取美國自身的歷史，把古代古典風格的建築畫進去，因為美國沒有這種建築。

一八二六年，科爾的朋友詹姆士‧庫柏（James Fenimore Cooper）寫了一本歷史小說《大地英豪：最後一個摩希根人》（The Last of the Mohicans），故事以北美印第安戰爭為背景。科爾掌握這個機會，以這本小說為本，畫了一幅「虛構風景畫」（landscape composition）──這是一種以想像的元素來呈現的風景，用來表達更深一層的意義。

他在一八二七年完成《蔻若跪於塔梅能腳下》（Cora Kneeling at the Feet of Tamenund），畫中在群山間有個突出的岩崖，上面有圍成圓圈的美國原住民，站在他們面前的，是庫柏小說中的女主角蔻若，她正懇求對方釋放妹妹愛麗絲和同伴。

科爾將原住民討論重要議題的部落會議畫進作品，讓自己得以參與他們的悠久歷史。對他來說，這場景相當於羅馬的廣場。美國擁有自己不同於歐洲的歷史，沒有孰輕孰重之分。

‧日本的浮世繪

在十九世紀的日本，葛飾北齋（Katsushika Hokusai，1760-1849）與歌川廣重（Utagawa Hiroshige，原名安藤廣重，1797-1858）以更去蕪存菁的方式來繪製風景。他們以木刻版畫印製而成的作品，和西方藝術家的風景油畫一樣張力十足。

日本一直到一八五○年代前都處與鎖國狀態，不與外國人交流，只允許來自荷蘭的貿易船隻停靠。這些商船也帶來了有西方風景畫的書籍與印刷品，其中包括義大利的景觀畫。葛飾北齋與歌川

廣重兩人筆下的風景畫，因為運用了數學概念來構成空間的透視而備受讚譽。這種稱作浮繪（uki-e，飄浮的繪畫）的作品之所以叫浮繪，是因為當時日本的觀賞者感覺彷彿就要跌入畫面之中。這種繪製風景的印刷品，隨後在日本發展成一種風景畫的形式：遵循北齋與廣重兩人創造的手法的浮世繪（ukiyo-e，飄浮在世間的繪畫）。這種浮世繪只需要兩碗麵的價格就能買到，除了最貧困的家庭外，幾乎所有人都有辦法擁有這樣的藝術作品。

葛飾北齋住在江戶，終其一生都在製作木版印刷品，晚期還有女兒葛飾應為（Katsushika Oi，約1800-1866）的協助。北齋晚期的活火山富士山系列作品讓他揚名西方，其中最廣為人知的，則是一八二九到一八三三年間創作的《神奈川沖浪裏》（Great Wave），這是「富嶽三十六景」系列其中一幅作品。

在這幅彩色的印刷作品中，我們可以看到一道以風格化方式繪製的巨浪捲起，浪尖有白白的浪花，那魔爪般的浪濤正要吞噬下方的三艘船，浪如此之大，那三艘船幾乎快看不到了。在畫面正中央是位於遠方的富士山，山頂還積著雪，前景那海浪的漩渦形狀，也正好包圍著那小小的富士山。這樣以近景搭配遠景，運用畫面中所有元素來達到整體的平衡與和諧，是浮世繪的典型構圖方式。

・ 德拉克洛瓦與安格爾筆下的「東方」

一八五〇、一八六〇年代，日本重開國界，開放全球貿易活動，這些浮世繪印刷品開始出現在歐洲，巴黎的年輕藝術家更爭相競逐這些作品。在之後的章節裡，我們會看到日本印刷作品如何影

葛飾北齋的《神奈川沖浪裏》，創作於1829-1833年間。

響梵谷（Vincent van Gogh）等藝術家的創作。

在這些浮世繪出現在法國以前，藝術家必須親自旅行到歐洲以外的地方，才有辦法獲得新的觀點和新視野，浪漫主義藝術家德拉克洛瓦就是其中之一。他曾在他的偶像傑利柯畫《梅杜莎之筏》時，擔任傑利柯的模特兒。一八三一年，他在沙龍展展出充滿熱情的政治作品《自由領導人民》（Liberty Leading the People）。次年，他離開法國，前往北非的摩洛哥。

德拉克洛瓦是跟著外交官一起前往摩洛哥的，他的任務是畫下「東方」（Orient）的樣子。「東方」這個詞彙，是西方用來指歐洲以外，從地中海以南一帶的非洲沿岸，一路延伸到中東地區的這一大塊地區。在即將進入十九世紀之際，拿破崙占領了埃及，爾後又於一八三〇年侵略了阿爾及利亞（Algeria），喚醒歐洲人對於這個「東方」的興趣。

親自來到馬格雷布（Maghreb），帶給德拉克洛瓦很大的衝擊。他如此描述：「我像是活在夢中一般，成天眼睜睜看著這些我害怕會從我眼前消失的東西。」他在摩洛哥待了六個月後，經過阿爾及利亞回到法國。在離開之際他寫道：「光彩與輝煌已經不在所謂的羅馬了。」對仍以羅馬古典藝術為中心的藝術學院來說，「東方」成為學院逐漸失去掌控權的第二擊。

比德拉克洛瓦年長的法國藝術家安格爾（Jean-Auguste-Dominique Ingres，1780-1867），也曾舒服的在位於羅馬的工作室裡畫過自己對「東方」的幻想。安格爾曾是大衛與另一位新古典主義明星藝術家的學徒，他筆下謹慎的線條，以及光滑的平面，與德拉克洛瓦充滿活力與情感的浪漫筆觸，是兩個極端。報紙上的諷刺畫（caricature）常用打架的鉛筆和筆刷將他們描繪成互不相讓的對手。

一八一四年，安格爾完成他的第一幅宮女圖——或者說是女奴圖——《大宮女》（La Grande Odalisque）。這幅畫體現了男性的幻想——在虛構的東方風格場景中，一位裸體女性躺在床上，等待你的陪伴。

令人驚訝的是，這件作品的委託人是女性，它是拿坡里皇后卡洛琳（Queen Caroline of Naples）準備送給丈夫的禮物。女性委託藝術家繪製女性裸體，是非常不尋常的事。通常有女性裸體的畫作都被視為男性「專屬」——屬於樂於觀賞並享受「擁有」女性裸體畫作的男性。

卡洛琳的丈夫在一八〇八年購買安格爾的《拿坡里沉睡者》（Sleeper of Naples），那幅畫作中的全裸女性以正面對著觀眾。卡洛琳委託的《大宮女》，則以不同的視角在看裸體的女性。

首先，畫中的女性背對著我們，她的背部超乎尋常的長，不過這讓她看起來更性感。她的頭上戴著珠寶，還纏著一條圍巾，有點像是戴著纏頭巾，手上則拿著一把孔雀羽毛扇。你可以盯著她光滑的背部看，但沿著那曲線，免不了就會迎上她回頭過來看著你的眼神。這讓人不禁猜想，當初決定使用這樣的構圖時，卡洛琳其實有參與其中。畫中的這位宮女不是「毫無代價」供人觀賞的物件。當你看著她時，她也同樣在端詳著你。

德拉克洛瓦以他在非洲「現地製作」（in situ）的圖畫與草稿，在一八三四年完成了《公寓中的阿爾及利亞女人》（Women of Algiers in their Apartment），這是他第一次在沙龍展出以那趟旅行見聞為題的作品。

隨著德拉克洛瓦、安格爾、傑洛姆（Jean-Léon Gérôme，1824-1904）、羅伯茨（David Roberts，

安格爾的《大宮女》，
繪於西元1814年。

1796-1864）等人的繪畫作品愈來愈受歡迎，「東方主義」（Orientalism）也逐漸成形。

東方主義為西方的觀眾提供一種觀看阿拉伯文化的扭曲視角，將阿拉伯世界描繪成充滿裝飾雕琢的世界，一個有女性性奴隸、男人抽著菸斗的世界。當歐洲女性開始透過倡議運動來訴求性別平等並累積聲量的同時，東方主義持續強化不平等的概念，尤其是能將女性隔離並當成性工作者來販售的想法，令當時的藝術家和收藏家為之著迷不已。

遊歷非洲的經驗對德拉克洛瓦造成長遠的影響，改變了他的創作主題和用色。相較之下，畫家透納（Joseph Mallord William Turner，1775-1851）僅有一次以當時的非洲當作繪畫的主題。那是他晚期相當傑出的一件作品，曾於一八四〇年在皇家藝術學院展出。這件作品以六十年前的一個事件為本，那就是至今仍會讓我們為之一震的《奴隸船》（Slave Ship）。

· 26 ·

現實是骨感的

1850年，英格蘭前拉斐爾派兄弟會成員密萊展出《跟父母一起在家的耶穌》，這幅畫作把評論家氣瘋了——神聖的耶穌一家看起來一點都不神聖，而且非常普通。此時，攝影術也開始廣泛應用，雖然還沒被當成一種藝術形式，只是藝術家可以加以運用的一項工具。儘管如此，攝影仍迅速發揮了影響力。

● 藝術評論家羅斯金

一八四〇年，一個風和日麗的六月天。一位結著領巾、戴著高帽、穿著外套的年輕學生來到皇家藝術學院的夏季展覽，站在透納的《奴隸船》前。他叫約翰・羅斯金（John Ruskin），沉浸在這件作品中，為畫中那暴烈的浪濤、顛簸的船隻、夕陽下火紅的天色震撼不已。

他的目光停留在前景破碎的浪花，因為他看見一隻浮出水面的腳，腳踝上仍銬著腳鐐，表示這個落海的人是奴隸。他看著看著，又在海水泡沫中看到了幾隻手，那些手的四周圍繞著飢餓的魚群和海鷗。他自己最嚮往的是畫中那熾烈的夕陽，那映襯出遭暴風雨翻攪的船隻輪廓的火紅光芒。

羅斯金這時年僅二十一歲，由於身心健康因素從牛津大學休學，正準備出發前往義大利停留一年。他十三歲生日時，父母送他一本附有插圖的義大利旅遊手冊當作生日禮物，書中充滿透納眼中的義大利，從那之後，他就非常仰慕透納。他甚至還收藏了一幅透納的水彩畫，那是他的另一件生日禮物。

羅斯金很想盡快見到畫家本人，他們已通過信，羅斯金覺得透納很幽默也很大方，雖然他知道其他人大多覺得透納既粗鄙又低俗。他讀了那年夏季展覽的評論，讀完非常絕望。他認為透納是當時在世最重要的藝術家，但其他評論者都在嘲笑透納最新的作品，說他「對色彩畸形的迷戀」已經把自己變得「狂透」了。羅斯金真的不懂，透納如此有才華，為什麼那些人看不出來？

這位約翰・羅斯金，後來成為十九世紀英國最具影響力的藝術評論家。他在欣賞透納《奴隸船》

三年之後，發表了第一本大師級著作《現代畫家》（*Modern Painters*），後來更親自收藏了《奴隸船》這件作品。羅斯金在這本書中寫道，《奴隸船》真正的主題是「那壯闊而充滿力量與死亡氣息的海洋，那開放而深邃又無窮無盡的海洋」，完全繞過透納在表達這個崇高「死亡氣息」背後真正的當代議題：奴隸[8]。

‧ 透納的《奴隸船》

透納支持廢奴。一八三三年，英國廢除奴隸制，在此之前，英國的推動廢奴者經過了超過五十年的抗爭。

《奴隸船》以一七八一年的一個事件為本——販運奴隸的宗號船（Zong）從迦納航行至牙買加時，因船上所剩飲用水不足，加上船艙內有不少奴隸生病，船長在一場暴風雨來臨之際，下達一個泯滅人性的指令：他要求船員將超過一百三十名還銬著腳鐐的奴隸活生生扔進海裡，以便詐領保險金——那時的保險只有奴隸在海裡喪命才會給付，若是在船上病逝則不予給付。

當時的評論家對奴隸相關議題並不排斥，同一個展覽中，彼亞（François Auguste Biard，1799-1882）的作品《販賣奴隸》（*The Slave Trade*）同樣也與奴隸制有關，評論家對該作品的聰慧與精準讚譽有加。然而，那些評論家無法理解，為什麼透納會以這樣的方式來畫《奴隸船》——事實上，

8 編注：此作品又名 *Slavers Throwing Overboard the Dead and Dying, Typhoon Coming On*。

透納的《奴隸船》，
完成於西元1840年。

他們唯一有能力提出的，也只有這個問題了。小說家威廉・薩克萊（William Thackeray）以「那個有恐怖紫與祖母綠的海洋」來嘲諷這件作品，另外還有評論家以「過度鋪張熱烈的金盞花色天空」來形容《奴隸船》。

然而到了今天，更能引起我們共鳴的，反而是包括《奴隸船》在內的透納晚期作品。當我們直面負責掌控宗號船的人的卑劣行徑時，畫面中西沉的太陽，也標誌著奴隸買賣制已接近黃昏、這些奴隸的命運來到不幸的終點、那些船長為金錢沉淪了多深，而面對浩瀚的海洋，人類是多麼無足輕重、多麼渺小。

當時的評論家習於觀賞光鮮亮麗的學院作品，透納這些充滿情感與重量的晚期作品，對他們來說難以了解。不過，包括透納在內的浪漫主義藝術家，以作品展現出藝術不一定只能是學院喜歡的那個樣子，因而鼓舞了同一時期的法國年輕藝術家再次起而挑戰學院的品味。

・寫實主義者庫爾貝

庫爾貝（Gustave Courbet，1819-1877）以歷史畫的壯闊大器來描畫他的主角，不過主角多是無家世背景的貧窮人物，如四處演奏的音樂家、採石工人、鄉下人、農民等。

一八四九年他完成了《奧爾南的喪禮》（A Burial at Ornans），這件作品呈現的是五十多人在奧爾南參加了一場喪禮。奧爾南是庫爾貝的故鄉，位於法國東部。畫中的每個人物都跟真人一樣大，這群人在寬逾六公尺的畫中一字排開，畫面中沒有哪個人物特別顯眼，沒有人是目光的焦點。庫爾

庫爾貝的《奧爾南的喪禮》，
完成於西元1849年。

貝請該鎮的居民來當模特兒，因為他想打造的是堅定無畏的寫實場景，與大衛新古典主義的作品相距十萬八千里。

正如庫爾貝在一八五一年所寫的：「我這個人……無論如何都是個寫實主義者……而我所謂的『寫實主義』，指的是真心喜愛誠實真相的人。」他以藝術作為支持勞動階級的武器，但他的畫作對許多評論家來說實在太過火，於是他們群起攻之，認為他的作品太醜、太不優雅、太大、太社會主義。

・讓動物充滿生命力的邦賀

當時藝術評論家偏好的是邦賀（Rosa Bonheur，1822-1899）的作品，她繪有馬匹與牛隻的畫布油畫作品活力十足，轟動一時，後來她也成為十九世紀法國最成功的女性藝術家。

完成於一八五三年的《馬市》（The Horse Fair），畫面中的現場紛亂，但生氣勃勃，好多匹精神抖擻的佩爾什（Percheron）耕田用馬，在飼主牽引下行經我們眼前，來到馬市進行交易。這幅逾五公尺寬的大作，是沙龍展出作品中尺寸最大的動物畫。

身為女性的邦賀，這時還是沒辦法參與學院的人體素描課程，幸好屠宰場和馬匹交易市場沒有這種規定。儘管如此，她還是必須先獲得特別的許可，才能換上褲裝，打扮成男性的樣子，進入場內專心畫畫。有了這些現場寫生的草稿，她後來完成的畫作裡的動物栩栩如生，讓我們站在畫前，彷彿就能聽到馬匹的嘶鳴聲，感受到其他動物吞吐的氣息。

● 前拉斐爾派兄弟會

此時，英格蘭即將迎來一場不一樣的改變，引領這次變革的，是自稱前拉斐爾派兄弟會（Pre-Raphaelite Brotherhood，簡稱 PRB）的藝術家。同樣的，他們反對傳統藝術學院教導的內容，認為皇家藝術學院的展覽充斥過多盲目追隨學院風格的畫作，他們想摒棄拉斐爾之後藝術史上出現的作品，希望創作能向更早的喬托與范艾克看齊，讓藝術回到還沒有變得太學究味的年代。

一八四○年，十一歲的密萊（John Everett Millais，1829-1896）以史上最年輕學生之姿進入皇家藝術學院，在那裡結識了羅塞蒂（Dante Gabriel Rossetti，1828-1882），以及亨特（William Holman Hunt，1827-1910），三人後來於一八四八年私下組成前拉斐爾派兄弟會。

密萊於一八五○年在學院的年展中，展出《跟父母一起在家的耶穌》（Christ in the House of his Parents）。在這件作品中，我們可以看到年輕的耶穌置身約瑟夫的木工工作室，地板上還精心繪製了許多工作過程中刨下來還沒清掃的木片與木屑。畫中的耶穌看起來很蒼白，手還被約瑟夫正在製作的門上一根釘子弄傷，這是他之後會被釘上十字架的一個預兆。

這幅畫作把評論家氣瘋了——神聖的耶穌一家看起來一點都不神聖，而且非常普通。作家狄更斯甚至氣憤的說，密萊把耶穌畫成一個剛從街邊水溝裡爬出來、「脖子歪斜、嗚嗚啜泣、惹人厭惡還穿著睡衣的紅髮男孩」。

後來羅斯金挺身幫前拉斐爾派藝術家說話。他指出，他們的作品並不像狄更斯所說的那麼「令

人噁心反感」，認為他們透過對細節、自然的重視，努力想呈現出的，是更深刻的真實。

・蓬勃發展的攝影術

前拉斐爾派成立之際，攝影術在商業上的運用也已將近十年。攝影術似乎能製作出人事物樣貌的終極複製品，從此，藝術家再也不是唯一有能力創造真實世界圖像的人，這可是史無前例的事。暗箱的概念雖然已出現好幾個世紀，但一直要到一八二〇年代，發明者才弄清楚如何捕捉暗箱產生的圖像。

一八三九年，法國的達蓋爾（Louis-Jacques-Mandé Daguerre，1787-1851）藉由對光敏感的鹽，將影像固定在一個塗了銀的銅板上，創造出在攝影機前方景象的「正」像。達蓋爾發明的這個銀版攝影法（daguerreotype），需要數分鐘的時間讓影像固定，所以當時為了避免拍肖像照的人亂動，在拍照時還會用頸帶固定他們的脖子。

同年，英國攝影術的先驅塔伯特（William Henry Fox Talbot，1800-1877），以「負」像的方式將影像固定在紙張上，稱為卡羅法（calotypes）。透過卡羅法在紙上捕捉到的影像，不如銀版那麼清晰銳利，不過這樣的負片可以多次重複使用，就像版畫一樣。

這兩種「用光線來畫畫」的方法截然不同，但最終在一八五〇年代初期帶動了火棉膠法[9]的發

9 編注：火棉膠法（collodion method），又稱濕版膠棉法，或濕版火棉膠攝影法（Wet Plate Collodion Process），因花費低、影像清晰及穩定，取代了銀鹽時代的達蓋爾法。

展，這種方法拍攝出來的是負片，而且成像在玻璃板上，影像既清楚又可拿來重複印製。

到了一八五〇年代，攝影技術前景大好，既能製作平價的肖像，也成為表達「我曾到此一遊」的方式。攝影工作室如雨後春筍般出現在世界各地，攝影機隨著人們遠征極圈，深入克里米亞的戰爭現場。此時攝影術已廣泛運用，例如在伊朗王朝宮廷中，國王納賽爾丁沙阿（Nasir al-Din Shah）本身就是熱衷的業餘攝影師。

這個時期的攝影還沒被視為一種藝術形式，和當時的鉛筆與素描記事本比較像，都只是藝術家可拿來運用的工具。儘管如此，攝影仍迅速發揮了影響力。

例如，繪於一八五六至一八五七年間的波斯細密畫作品《阿里奎力穆扎王子肖像》（Portrait of Prince 'Ali Quli Mirza），創作者是薩尼阿木克（Sani' al-Mulk，本名 Abu'l Hasan Ghaffari，1814-1866），這幅畫看起來就跟時下流行的攝影工作室拍出來的肖像照沒什麼兩樣，人物背後有精心製作的花紋布景，以及搭配好的裝飾品。

與此同時，中國海上畫派的重要藝術家任熊（Ren Xiong，1820-1857），也畫了一幅令人震驚的自畫像。畫中的他自然的頂著光頭，裸著胸膛，身體的質地有如照片般清晰，但衣著卻是高度風格化，是以傳統中國風格繪製而成的外衣與褲子。

早期的攝影師也開始嘗試將攝影這項新技術運用於藝術表達。在法國，藝術家勒格雷（Gustave Le Gray，1820-1884）就以相機拍攝風景照，他一八五七年的《大海浪，賽特》（The Great Wave, Sète）就是其中之一。在英國，卡麥隆（Julia Margaret Cameron，1815-1879）受文藝復興時期的作品

啟發，探索了攝影這項技術的創造性，為肖像帶來新的可能性。她透過柔焦後的構圖，將小孩拍攝成天使或夢想家，把年輕女人形塑成希臘女巫瑟西（Circe）或聖母瑪利亞的樣子。

・移居羅馬的美國女性雕塑家

在雕塑方面，新古典主義仍盛行於十九世紀的大西洋兩岸，雕塑風格的革新還得再等一陣子。

不過在一八五〇年代到一八六〇年代間，有個勇敢的團體，漸漸將新古典主義運用在一些新穎的雕塑主題上。

這個團體由住在羅馬的美國女性組成，小說家亨利・詹姆士（Henry James）稱之為「怪奇姊妹情誼」（strange sisterhood）。她們之所以來到羅馬，是為了就近取得最好的雕塑用大理石、在這裡欣賞古典雕塑作品，也因為羅馬有許多技藝紮實的雕塑助理。在這個國家，女性能夠不受拘束的創作，不受那些加諸於十九世紀女性的規範限制。如此吸引人的羅馬，當然會讓她們下定決心移居。

藝術家霍絲莫（Harriet Hosmer，1830-1908）於一八五二年抵達羅馬，是最早到當地的其中一位女性，她後來寫道：「在這裡，每個女性都有機會，只要她願意放膽抓住機會。」

霍絲莫在波士頓時曾自學解剖學，對人體有相當透徹的了解。她在羅馬除了製作如天使般可愛的暢銷雕像來支付自己的生活費，也會雕製強而有力女性的雕像，完成於一八五九年的《被鎖鏈綑綁的芝諾比雅》（Zenobia in Chains）就是其中之一。

芝諾比雅是西元三世紀帕爾米拉（位於現在的敘利亞）的皇后，曾遭人以鎖鍊束縛。在霍絲莫

作品中，芝諾比雅的頭雖然微微低垂，但仍站得直挺挺的，高貴的接受了被綑綁的狀態。一八六二年這件作品在英格蘭展出時，引發評論家爭論，認為這樣的作品不可能出自女性之手。他們指出，這個雕塑一定是她之前的老師或羅馬工匠做的。霍絲莫立刻對那兩家不負責任的雜誌提告，並寫了一篇長文反駁，詳述她如何與助理分工合作的創作過程，而且這是雕塑家慣用的工作模式，與性別無關。

藝術家李維絲（Mary Edmonia Lewis, 1844-1907）與霍絲莫屬於同一個圈子。她在一八六五年從美國來到羅馬，啟程前就已經幫自己存了一筆旅費。當時美國終於還給黑人奴隸自由，李維絲販售美國南北戰爭英雄的半身肖像，以及提倡廢奴制度的紀念章，因而存下了錢。李維絲的父親是非裔美國人，母親是美國原住民，身為混血女性，她在美國飽受偏見與歧視，因此選擇留在羅馬，只有在自己的公共雕塑作品落成時才回去。

李維絲並沒有跟隨潮流製作傳統題材的雕塑，她以黑人解放議題為創作核心，創作於一八六七年的《永遠自由》（Forever Free）就是一例。這件作品完成兩年後，矗立在波士頓的翠蒙堂（Tremont Temple）。在這件作品裡，我們可以看見一名黑人男性站著，一隻手高舉在空中，慶祝林肯總統發表還給所有奴隸自由的宣言，另外還有一位女性跪在他身旁，合掌表達感謝之意。

羅馬對一八六〇年代的美國女性藝術家來說頗具前瞻性，但這時的法國藝術圈仍與學院及沙龍展覽緊密結合。不過就在一八六三年，位於這個結構的核心出現了一場爆炸性的展覽，即將永遠改變一切。

李維絲的《永遠自由》，
完成於西元 1867 年。

· 27 ·

印象主義者

1874至1886年，法國的印象派一共舉辦了八場展覽，參
與的五十五名藝術家，對整個藝術圈帶來了現象級的衝
擊。他們受惠於管裝顏料的發明，還有色相環理論的影
響，常常在戶外寫生，探索生活的各種面向，也試著捕
捉景色中的氛圍。他們掙脫藝術自文藝復興以降的束
縛，讓藝術走上一條全新的道路。

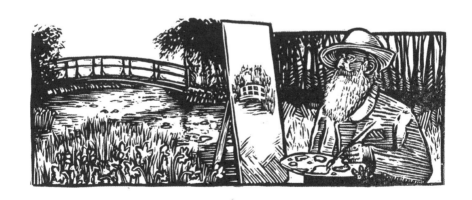

‧ 落選者沙龍和《草地上的午餐》

一八六三年，馬奈（Edouard Manet）的雄心大作《草地上的午餐》（Déjeuner sur l'herbe）在巴黎沙龍一個顯眼的位置展出。這場展覽每天約有千餘名觀眾參觀，馬奈成功打進了大名鼎鼎的沙龍。問題是，這個沙龍不是「那個」沙龍。

這一年，當時的法國皇帝拿破崙三世因為一些不滿的藝術家的施壓，下令所有曾被正式沙龍拒絕的作品——大概將近三千件——全都可以在另一個叫「落選者沙龍」（Salon des Refusés）展出。這是一場一次性的展覽，用意是讓眾人看看為什麼評審會拒絕這些作品。馬奈的這幅畫，就擠在許多其他作品之間。這些作品，因為都被保守的沙龍評審認為完成度不夠，或太過大膽創新，無法進入原本的沙龍展。

這場「落選者沙龍」裡的繪畫作品，像拼圖一樣拼滿整個牆面，一路從地板滿到天花板邊緣。場中穿著波浪大裙的女士，或是頭戴高帽的男士，個個都使勁伸長脖子，想看得更清楚。

《草地上的午餐》就掛在某面牆正中央最好的位置，而且被認為是全場最驚世駭俗的作品，因為畫裡有個女性沒穿衣服，和兩個衣冠楚楚的男性正在野餐。男性藝術家畫裸體女性已有數百年歷史，只不過一直以來，他們筆下的裸體女性都以仙女或女神的角色出現，意思是她們都是想像的人物，不是真人。

馬奈畫中的這位女性不同。她不是裸體女神。她太真實了，確確實實就是個裸女。她坐在兩個穿著時髦的男性旁，衣服散落在腳邊。來看展覽的人猜不透她和兩位男性的關係，而且她沒穿衣服

馬奈的《草地上的午餐》，
完成於西元1863年。

也讓人們感覺不自在。

最不尋常的，是她冷漠地迎向這些巴黎觀眾觀看的目光，那神情似乎是在說：「怎麼了？你在看什麼？」

馬奈在藝術生涯中畫了很多當代生活的樣貌，不過他終究還是希望作品能進入沙龍展出（真正的那個），和他仰慕的維拉斯奎茲與哈爾斯等前輩的作品一起供人評賞。一直到一八六三年，法國的沙龍都還是唯一可以公開展示繪畫作品的地方，而舉辦沙龍展的藝術家，仍死守著十八世紀傳下來的階級傳統──地位最高的是歷史畫，最低的是靜物畫──並以畫作擬真的程度作為最主要的評鑑依據。

馬奈的這件《草地上的午餐》令人耳目一新，不加矯飾，選題特殊，陰影的處理粗糙。他可說是作家波特萊爾（Charles Baudelaire）筆下藝術家的真人版本。波特萊爾在同樣發表於一八六三年的〈現代生活的畫家〉（The Painter of Modern Life）中提到，藝術家「在時間之中，視萃取時尚元素中的詩意為己任，在變動的過渡之中，提煉出永恆」。他的這篇文章帶來相當大的影響。

馬奈的確是想在日常生活的材料中找到真實的本質，然而對當時沙龍的評審與社會大眾來說，他畫的內容太真實、太現代、太嚇人了。

‧ 墨守成規的法國沙龍

馬奈終其一生都沒放棄在沙龍展出作品的想法，也終於在晚年達成了目標。不過當時那場「落

選者沙龍」，那場史無前例讓大眾自由評比藝術作品的展覽，倒是為同輩藝術家打開了另一扇門。

那個時候的法國，有志成為藝術家的人只能進入學院，然後乖乖的在體制內往上爬，也只有在官方的沙龍展出作品，重要的藏家才會看到自己。

與此同時，學院也仍持續訓練並推銷很會畫希臘神話女神和風俗畫的藝術家，例如布格羅（William-Adolphe Bouguereau，1825-1905）。

在布格羅一八七九年繪製的《維納斯的誕生》（Birth of Venus）中，我們可以看到裸體的女神站在一個漂浮於海面的貝殼上，身邊環繞著希臘神話中的半人半馬怪物，以及許多仙女與小天使。天空很藍，海水很綠，每個人物都很開心。

布格羅筆下的人物像古典雕塑一樣完美無瑕，風格既精緻又洗鍊，對今天的我們來說，這樣的作品也不是不好，只是有點無聊有些過時，而且內容與他畫這件作品的那個年代，那個正全速奔向現代的時代，毫無關連。

一八六〇年代，法國的藝術家愈來愈感覺學院太過墨守成規、食古不化，也漸漸體認到，如果他們團結起來，沙龍就不會再是他們唯一的展出機會。

從一八六〇年代到一八七〇年代初期，包括莫內（Claude Monet，1840-1926）、畢沙羅（Camille Pissarro，1830-1903）、雷諾瓦（Pierre-Auguste Renoir，1841-1919）、莫里索（Berthe Morisot，1841-1895）在內的年輕藝術家，都曾嘗試以不同方式入選沙龍，但都敵不過布格羅在沙龍中占有的絕對優勢。他們的作品即使入選，常常也是掛在不起眼的地方，因為比起占據牆面的大型歷史畫或神話作品，他們的作品尺寸實在太小了（布格羅的《維納斯的誕生》就有三公尺那麼高）。

捕捉瞬息流光的印象派

漸漸的，這一群藝術家愈來愈常一起工作。這個「無名畫家、雕塑家、版畫家協會」（Company of artists，painters，sculptors and engravers），在一八七四年時，向攝影師納達爾（Nadar）租了他位於巴黎卡普辛斯大道（Boulevard des Capucines）的工作室，獨立舉辦了一場展覽。

這場展覽展出了一百六十五件作品，其中也有莫內繪於一八七二年的《印象：日出》（Impression: Sunrise）。他以近似草稿的筆觸，描繪了紅色的太陽在船隻、船索、工廠那灰色輪廓的後方緩緩升起，陽光透進水下，水面上則沐浴在桃色的天光之中。

評論家路易‧勒羅瓦（Louis Leroy）便以莫內這幅畫的名稱，稱呼這群藝術家為「印象主義者」（Impressionist）。這個稱號不是讚美。他的意思是這些藝術家畫的只是對事物的一些印象，是驚鴻一瞥的草稿，是連構圖都沒有事先想好、還沒發展完成的畫作。

另一位評論家朱爾‧卡斯塔納利（Jules Castagnary）的看法就溫和許多。他寫道：「這些藝術家之所以是印象主義者，是因為他們的作品提煉出的不只是風景本身，而是風景所引發的感官印象。」由此可見「印象主義者」一詞已被沿用，甚至到了一八七七年，這群藝術家舉辦第三次展覽時，他們自己也認同並使用了這個稱號。

這些印象派畫家的作品之所以都不大，是因為他們常常在戶外寫生。他們每天帶著畫布到定點，直接在打算畫的景色前作畫。他們設法捕捉某個時刻的自然風光，試圖在畫面展現光線如何映照在水面、陰影的顏色如何隨著時間變化，因此會以快速的筆觸來抓住瞬息萬變的景象。

莫內的《印象：日出》，
繪於西元1872年。

這些藝術家也受惠於管裝顏料的發明（顏料變得容易攜帶，不像以前只能在工作室自行攪拌調製），以及明亮新色彩的問世，像是天藍色（cerulean）、鉻綠色（viridian）等。他們的作品用色鮮明，也是受到當時雪佛勒（Michel Chevreul）所提的色彩理論的影響。雪佛勒設計了色相環，讓我們可以看出當紅色與互補色綠色放在一起時，兩個顏色看起來都會更加耀眼。

這群印象派藝術家探索了現代巴黎生活的所有面向，從奧斯曼（Baron Haussmann）剛建好不久的寬敞大道，到音樂廳與咖啡館，公園與火車站，客廳與花園等。他們記錄眼前所見的同時，也試著捕捉景色中的氛圍。

例如，以如煙的雲朵映襯聖拉薩（Saint-Lazare）火車站的，是莫內繪於一八七七年的《聖拉薩火車站》（Gare Saint-Lazare）。以鄉間田野凝霜的犁溝來反映日光照射的，是畢沙羅一八七三年畫的《白霜》（White Frost）。

對這些印象主義者來說，世界並不像傳統沙龍展所提倡的那樣一成不變，新的現實該以瞬息流光的千變萬化來表現。在他們的作品中，人物常會被簡化成草草的幾筆筆觸，莫內一八六九年畫的《蛙塘》（La Grenouillère）就是其中一例。

蛙塘是塞納河畔的熱門玩水處，不過莫內潛心描繪的，其實是岸上的樹影如何反射在塞納河那逝者如斯的河面上。這幅畫讓我們彷彿瞥見了細碎生活中的某一幕——有如一張快照，或是一個剎那間的畫面——而不是事物完整的全貌。這樣的情況其實更接近真實生活中的體驗。許多不同時刻的短暫一瞥留存在我們腦中，等待記憶將其間的關係加以連結，成為某個可以理解的情景。

這些印象派畫家當中，很多人都受到攝影這個相對新興的媒材影響。攝影提供的是當下生活的影像，與沙龍展出的畫作可說是南轅北轍。

寶加（Edgar Degas，1834-1917）是畫家及雕塑家，但他同時也拍照。他的繪畫作品之所以採用了許多不尋常的視角，就是受到他在攝影上的試驗，還有他熱情珍藏的日本版畫印刷品所影響。例如，他筆下的人物四肢就常被畫框切掉，他在一八七四年畫的《舞台上的兩名舞者》（Two Dancers on a Stage），畫中的舞者看起來就像要離開畫面了。

・印象派女畫家

藝術家貝爾絲・莫里索（Berthe Morisot）處理景框的方式，和寶加也有異曲同工之處。

莫里索和姊姊艾德瑪（Edma）都是少年得志的畫家，從一八六四到一八六七年間，她們每年都有作品在沙龍展出。一八六八年，莫里索認識了馬奈，後來嫁給馬奈的弟弟厄金・馬奈（Eugène Manet）。艾德瑪後來則嫁給海軍官員，並在寫給妹妹的信中抱怨自己因此不得出放棄畫畫。

在印象派的八場展覽中，莫里索幾乎每次都有展出，只有一次因為女兒茱莉出生而沒有參展。當時社會禁止女性獨自去咖啡館，但男性藝術家卻能在畫完整天的畫後，到咖啡館和朋友聚會聊天。不過馬奈每週舉辦的飲酒派對，莫里索倒是可以參加。

莫里索的作品賣得很好，一八七七年，《時代報》（Le Temps）上一名評論家還說她是「這群人中唯一真正的印象主義者」。她會在家裡畫她的媽媽和姊姊、閱讀的女性，也會出門畫公園景致、人們搭船出遊、家庭聚會等內容。

美國藝術家卡莎特（Mary Cassatt，1844-1926）同樣是少年得志，很年輕就入選沙龍展覽。寶加就是在展覽上看到她的作品，邀請她加入印象派的行列，她隨後也在一八七七年時加入。她寫道：「至少這樣之後我在創作上就可以絕對的獨立自主，不必擔心評審會怎麼想！」

她在一八八〇年所繪的《歌劇院裡的黑衣女子》（Woman in Black at the Opera）處理的主題是「在劇場或歌劇院包廂中的女人」，這是在印象派中很受歡迎的主題，雷諾瓦一八七四年的作品《包廂》（La Loge）就是其中之一。

在《包廂》中，我們可以看到一位女性坐在劇場包廂裡往外看。她身穿時髦的黑白條紋晚禮服，頸上有一圈珍珠項鍊，戴著手套的手上拿著一副小小的金色歌劇眼鏡。她身後的那位男性則透過手上的歌劇眼鏡，像看望遠鏡般觀察觀眾席的人。當我們端詳畫中這位女性時，她身後的男性忙著端詳在場其他女性──彷彿女性就是供人觀賞的物件似的。

如果把這幅作品與卡莎特處理同一個主題的方式加以對照，非常有意思。

在《歌劇院裡的黑衣女子》，畫中那名女性獨自坐著，我們可以從她身上的黑色衣服推知她是寡婦。身為寡婦的她，毋需有人相伴就能到劇院，因此相較於同樣階級與家世背景的女性，她能享有較多的自由。

卡莎特筆下的女人不是盛裝打扮面對觀眾的客體，而是像雷諾瓦畫中的男性一樣，積極主動、觀察別人的人。畫中的她很不專心觀看著，左手牢牢握著扇子，右手的手套脫了下來，以便把手上的歌劇眼鏡拿好拿穩。她的右側有位男性看著她，但她毫不知情。那位男性身在遠處的另一個包廂，他拿著歌劇眼鏡的手肘靠在包廂的護欄上，手的姿勢和她一樣。她並沒有意識到那位男性的存在，

雷諾瓦的《包廂》，
西元 1874 年。

他在畫中遠處，身影模糊。

卡莎特把那名男性和整個劇院畫得比較模糊，讓我們專注在前面這位畫得比較清晰、有權掌握自己要看什麼的寡婦身上。她以模糊和清晰的反差，引導我們觀賞整幅畫與畫中的這位女性。

貢薩列斯（Eva Gonzalès，1849-1883）也畫過歌劇院中的男女，不過她沒和印象派畫家一起展覽。她和馬奈一樣，仍將目光放在沙龍，視之為正統的成功標記。

貢薩列斯是馬奈的學生，她早期的作品受他影響甚深，例如《義大利劇場包廂》（A Box at the Theatre des Italiens）中那濃黑的背景，以及強烈對比的光線就是如此。在這件作品中，貢薩列斯筆下的女性自信地看著觀眾，手上同樣也拿著歌劇眼鏡，她身後的男性則以側面站著，供觀看者端詳。畫中男女的角色與雷諾瓦《包廂》中的正好相反，而且這兩件作品是同一年繪製的。

貢薩列斯和莫里索都有馬奈的支持，但不是每個女性藝術家都這麼幸運。

瑪莉・布萊克蒙（Marie Braquemond，1840-1916）是很有才華的畫家，也和印象派一起展覽。她的丈夫菲力・布萊克蒙（Félix Braquemond）是版畫家。同樣身為藝術家，他可能成為她藝術生涯的墊腳石，也可能地成為她的絆腳石。然而他對太太才華的嫉妒總是占了上風。你聽過瑪莉・布萊克蒙嗎？沒有？這可能就是箇中原因。

從一八七四到一八八六年這幾年間，印象派一共舉辦了八場展覽，共有五十五位藝術家曾經參展，他們對整個藝術圈帶來了現象級的衝擊。

卡莎特的《歌劇院裡的黑衣女子》，繪於西元1880年。

他們讓藝術走上一條全新的道路，這條道路會一直帶領我們走到二十一世紀。他們讓攝影的發明，協助他們掙脫藝術自文藝復興以降的束縛，包括透視的原則，以及古典的描摹。無論是在大眾休憩場所，或是在煙霧瀰漫的火車站，他們試圖捕捉眼睛真正看見的世界，記錄日光的挪移。

隨著印象派在法國日漸壯大，其他一些藝術家也試著突破既有的侷限，探索藝術的可能性。只不過，這次造成的麻煩可大了，而且非常之大。

貢薩列斯的《義大利劇場包廂》，
繪於西元1874年。

· 28 ·

藝術家站出來

俄國沙皇於1861年解放了受農奴制束縛的農民，但農
民的生活仍然艱困。漸漸的，俄羅斯藝術家認為自己有
責任創作具社會意義的作品，其中有十三位藝術家離開
當時仍以新古典主義為尊的聖彼得堡藝術學院，重獲創
作的自由。他們將團體取名為「巡迴畫派」，在全國各
地小鎮舉辦藝術展覽，將寫實又具國族意識的作品帶到
民眾身邊，奮力為遭受壓迫與殘害的人民發聲。

惠斯勒與英國美學運動

一八七八年十一月二十六日這天，引人注目的美國人惠斯勒（James Abbott McNeill Whistler，1834-1903）輕晃著手杖，走進倫敦法庭一間審判室。四十四歲的他，一頭風度翩翩的深色捲髮，戴著單片眼鏡，穿著剪裁合身的外套、油亮的漆皮鞋。

這天是他與羅斯金兩人訴訟案開審的第二天。惠斯勒因一篇負面藝評控告羅斯金，此時來到法庭是為了捍衛自己的名聲。（當然，如果勝訴，他還能把索賠的一千英鎊拿來償還累累的負債。）

羅斯金這時已是英國最具影響力的藝術評論家。他寫了一篇評論，抨擊惠斯勒最近那場展覽。

羅斯金長年觀察與記錄自然，他以惠斯勒的《黑與金的夜曲：墜落的火箭》（Nocturne in Black and Gold: The Falling Rocket）為目標，大大發洩了怒氣。這作品描繪的是煙火在泰晤士河上的絢爛瞬間。

羅斯金稱惠斯勒是「雞冠花」（自負虛榮的男人），氣急敗壞地說，惠斯勒竟敢「將一桶油漆潑在民眾臉上」，然後要求兩百基尼（guinea，約莫現今的一萬五千英鎊）」。事實上，惠斯勒原本就沒打算寫實，在《黑與金的夜曲：墜落的火箭》當中，他想捕捉的，是煙火在夜空中綻放時所展現的樣貌，並透過繪畫來保存那個晚上的氣氛。不過羅斯金完全無法理解這一點。

惠斯勒出庭應訊時，法庭裡擠滿了人。羅斯金請總檢察長約翰‧霍爾克（Sir John Holker）為他辯護。霍爾克在惠斯勒的作品下了不少功夫，卻不太能了解他的作品。

他問惠斯勒：「畫《黑與金的夜曲：墜落的火箭》花了很多時間嗎？你花多少時間搞定這幅

畫？」聽到這個問題，陪審團大笑。惠斯勒順著他的話回答：「我大概花了幾天的時間搞定它。」

霍爾克以為他困住對方了，接著問：「所以你認為這幾天的時間就值得兩百基尼嗎？」

惠斯勒回答，不，他的作品是基於一生所累積的專業來訂價的。旁聽席間響起了掌聲，看來惠斯勒有很大的贏面。

惠斯勒的確贏了這場十九世紀最出名的誹謗訴訟案。不過他沒有得到那一千英鎊的賠償金，只獲得四分之一便士，也就是一法新（farthing），同時他還得自行負擔訴訟的成本。

這場訴訟對惠斯勒而言可說是「皮洛斯的勝利」（pyrrhic victory），也就是以真實的犧牲性換來的勝利。法官對眼前這兩個都很成功的男人為了幾個字句而爭執，想必沒什麼耐心。這場訴訟讓雙方都有負面影響，但惠斯勒可是賠上了一切：他剛完成的日本風「白屋」（White House）、所有家具、版畫和瓷器收藏、為自己量身打造的工作室和裡面的畫作。他破產了。

惠斯勒出生在美國，小時候因為父親在俄羅斯新建的國營鐵路當顧問，在俄羅斯住過一陣子，後來在美國和法國學藝術，汲取不同國家的藝術風氣。惠斯勒和前拉斐爾派藝術家互動很好，最後定居英格蘭，成為英國美學運動（Aesthetic movement）的領導人物。參與這場運動的藝術家和設計師認為，顏色、形狀、線條就足以創造美麗又和諧的作品，毋需任何有形的人事物作為藝術的主體。

惠斯勒將他從日本藝術作品中看到的和諧，應用於西方的油畫。他畫的肖像是關於白與灰的嘗試之作，他的河景氛圍是淡淡的灰藍黑。他的作品之所以重要，是因為這些作品讓繪畫不再只是描

他們的座右銘是「為了藝術而藝術」。

繪真實世界的樣貌，而是探索繪畫本身的表現方式。

惠斯勒宛如古典音樂家，以音符和音調來創造基調和氛圍（但不是像歌者般唱出旋律）。他後來曾在一場演講中提到：「大自然的景象蘊含了許多不同的元素，有顏色，有形狀，就像鍵盤蘊含了不同的音階。藝術家生來就是要挑揀篩選⋯⋯從混亂繁雜中，造就出壯美的和諧」。

他的作品後來也讓二十世紀早期的藝術家更有信心再往前跨，讓具體的人事物消失在畫布上，創造出西方藝術中的第一件抽象繪畫作品。

・美國內戰後的族群平等意識

和惠斯勒同一年代、生活於美國東岸的藝術家的作品，則大相逕庭。經歷內戰摧殘並眼見六十萬軍人死傷之後，藝術家溫斯洛・荷馬（Winslow Homer，1836-1910）筆下呈現的是人們嚮往已久的美國。

荷馬出生在波士頓，原本接受的是版畫的訓練，戰爭期間在當時很受歡迎的雜誌《哈潑週報》（Harper's Weekly）上發表和戰爭有關的作品。戰後他很快就不再留戀戰爭中的暴力場面，開始繪製有鄉村懷舊景致的作品。

一八七〇年代漫長的經濟蕭條來臨時，他筆下的人物騎著馬，游著泳，釣著魚，駕著船。繪於一八七三至一八七六年間的《微風吹起（順風）》（Breezing Up﹝A Fair Wind﹞），就是其中之一。

在一八七六年的《西瓜男孩》（Watermelon Boys）中，我們可以看到三個男孩在享用一顆偷來的西瓜，其中一人拿著一條長長的吃完的西瓜皮，緊張地往左方看，好像是在把風，另外兩個男孩則

趴在地上大快朵頤，想盡情吃個夠。畫中的男孩有黑皮膚也有白皮膚，表示不同種族之間的生活已融合在一起，這其實和當時美國的狀況相去甚遠，即便奴隸制度已在一八六三年廢除，不同族群間仍涇渭分明互不往來，分化得非常嚴重。

來自費城的艾金斯（Thomas Eakins，1844-1916）嘗試讓美國人知道，膚色不同只是表面上看起來不一樣而已。他以一八七五年繪製的《葛羅斯醫生的臨床教學》（The Gross Clinic），來凸顯自己曾接受過解剖學的訓練。我們可以看到在學校講堂中，受人敬重的外科醫生山繆・葛羅斯（Samuel Gross）在一群認真的學生前解剖一個男人的腿。畫中有四個人在葛羅斯的指示下操作，葛羅斯也一邊對著整間教室的學生解釋，為了救回這名病人的腿讓他免於截肢，他如何移除一塊壞死的骨刺。

在他說話的同時，我們還可看到他手中拿著一隻沾了血的手術刀。

這幅畫非常寫實，導致很多人反胃，也被費城一八七六年的「獨立百年紀念展覽」回絕，理由是作品太暴力、醜陋、可憎。在艾金斯的抗議後，這件作品後來的確進入了展覽，卻掛在醫學展館的牆面上，當作手術過程的圖示，而不是把人物的裡裡外外都看見的肖像畫。

・ 俄羅斯的巡迴畫派

艾金斯相信身體都是平等的，他以不帶偏見的方式觀察不同膚色的人體。如果說美國人在爭取的是不同種族間的平等，俄羅斯人面對的，則是階級問題。

早在美國總統林肯廢除奴隸制的前兩年，也就是一八六一年，俄國沙皇亞歷山大二世（Tsar

Alexander II）就解放了受農奴制（一種奴隸制度）束縛的農民，儘管如此，農民生活仍艱困無比。

漸漸的，俄羅斯藝術家認為自己有責任創作具社會意義的作品，有十三位藝術家決定離開當時仍以新古典主義為尊的聖彼得堡藝術學院，脫離學院掌控，重獲創作的自由。他們將團隊取名為「巡迴畫派」（Wanderers），在全國各地小鎮舉辦藝術展覽，將他們寫實又具有國族意識的作品帶到民眾身邊。當惠斯勒單純為自己的個人名聲而戰時，巡迴畫派的藝術家奮力為那些遭受壓迫與殘害的人民發聲。

列賓（Ilya Repin，亦稱 Il'ia Efimovich Repin，1844-1930）乍看之下並不像是巡迴畫派的成員。當印象派畫家集結一起辦展覽時，他也在巴黎。他在那裡待了三年，但在一八七八年加入巡迴畫派，後來成為團隊中相當重要的成員，備受藝術家同儕與寫實主義作家托爾斯泰（Leo Tolstoy）讚譽，他也畫過托爾斯泰很多次。

列賓及巡迴畫派就和法國的庫爾貝一樣，都以藝術來反映社會現況，將目光放在社會中收入最低的人所遭遇的苦難，他在一八七〇年的作品《伏爾加河上的縴夫》（Barge Haulers）就是一例，而他在一八八四年完成的大型作品《意外的歸來》（They Did Not Expect Him），描繪的則是一名民粹主義者（Narodnik，當時主張改革的人）回到家裡的樣子。

那是一個遭沙皇政府放逐到西伯利亞的人，當他返家走進客廳時，身上還穿著大衣，像陌生人一般站著。由於背光，我們幾乎看不清楚他臉上的表情，只看得到他深陷的眼窩。他的孩子以好奇的眼光看著陌生訪客，沒有認出他，只有他的母親穿著寡婦喪服，從椅子上站起身來，朝他走去。室內光禿禿的木地板，顯示他不在的這段日子，家裡生活有多麼艱難。

‧ 英國的紐林畫派

為什麼藝術家會想畫這些人？一如法國的庫爾貝，巡迴畫派希望讓所有人能關注這些人，傾聽他們的聲音。隨著現代生活的發展，這些藝術家察覺到人類幾百年的傳統正在消失，他們也想向這些人的生命致敬。

為了捕捉即將消失的舊時光，藝術家利用剛完成的鐵路，搭火車到靠海國家的國境邊緣：布列塔尼的阿凡橋（Pont-Aven），荷蘭的贊德沃特（Zandvoort），英格蘭的紐林（Newlyn）。這些海邊小鎮住宿便宜，還有現成的創作題材——有漁夫和女人，有穿著傳統服飾上教堂的村民，還有如畫的鄉村風景。印象派畫家為熙來攘往的現代城市生活而著迷，這些藝術家則盡量遠離。海邊的城鎮讓他們有機會捕捉較傳統的生活樣貌。

在加拿大出生的藝術家伊莉莎白‧福布斯（Elizabeth Forbes，婚前名 Elizabeth Armstrong，1859-1912），後來在倫敦和紐約念書，之後又去了阿凡橋和贊德沃特，並於一八八四年完成作品《贊德沃特的漁家女孩》（A Zandvoort Fishergirl）。

在這件作品中，一位年輕女性站在我們面前，左手叉腰，右手拿著裝了魚的托盤。她直盯著我們，早晨的陽光在她的頭髮和圍裙邊鑲上了金框。

福布斯的母親和她一起在這些小鎮旅行，兩人最後定居在英格蘭康瓦爾郡（Cornwall）的紐林，她的工作室裡有一堆堆的漁網。她也是在這裡認識了丈夫史丹霍普‧福布斯（Stanhope Forbes，

《贊德沃特的漁家女孩》，
伊莉莎白‧福布斯繪於西元1884年。

1857-1947）。

史丹霍普繪於一八八四至一八八五年間的《康瓦爾郡海灘上的魚市》（A Fish Sale on a Cornish Beach），內容是漁船船隊靠岸卸下漁獲、等著拍賣時的海岸生活一景。在畫中我們可以看到兩位年輕的女性正在與一位頭髮灰白的漁民說話，他的頭上還戴著捕魚用的防水帽。在他們腳邊有一條魟魚、一條鯖魚，還有許多其他的魚散落在地上，遠處則有其他女性在搬裝漁獲的沉重籃子，灰色的浪花持續拍打著她們的腳踝。

史丹霍普的作品在倫敦展出時，很快就在人們心中建立「紐林畫派」的印象。伊莉莎白和史丹霍普後來創立了一間藝廊——如今稱為紐林藝廊（Newlyn Art Gallery），以及一間繪畫學校——紐林藝術學校（The Newlyn School），這間學校至今仍是當地相當重要的藝術機構。

‧秀拉的點描主義

此時很多法國藝術家並不打算出國旅行，因為他們很清楚，在巴黎的家門口就有令人興奮的藝術變革正在發生。

印象派畫家為這個法國首都作畫，並不打算出國旅行。秀拉（Georges Seurat，1859-1891）繪於一八八四至一八八六年間在這裡舉辦他們的最後一場展覽，其中包括秀拉（Georges Seurat，1859-1891）繪於一八八四至一八八六年間的《大傑特島的星期日下午》（A Sunday Afternoon on the Island of La Grande Jatte），這是以破天荒的新技法完成的作品。

秀拉和印象主義畫家一樣，在作品裡運用了關於色彩的新科學理論，只是他反其道而行。他知

道把兩種顏料混在一起時會產生一個新的顏色，例如紅色和黃色混在一起會變橘色。不過，如果不把顏料事先混在一起，而是直接把紅色與黃色用小點畫到畫布上，讓眼睛在看畫時自行把顏色混合在一起，會是什麼情況？如果在這些點上疊加那個顏色的互補色，是不是能讓這些顏色看起來更加鮮活？秀拉的實驗結果，就是《大傑特島的星期日下午》這件寬達三公尺的大型作品。

大傑特島是塞納河上的一個島，位於巴黎市郊。在秀拉的這件作品中，我們可以看到一對中產階級夫婦站在樹蔭下，觀賞著陽光底下閃閃發亮的河水。他們的站姿端正，身上的穿著非常正式，那是只有星期天才會穿出門的最好的衣服。他們的身邊有猴子、有狗，附近有小孩跑來跑去，有位女性在製作捧花，也有工人在休息。

這件作品讓藝評家費利克斯・費內昂（Félix Fénéon）驚豔不已，他表示「畫中的氛圍如此通透，又如此鮮活，水面彷彿微微震動著」。整件作品的畫布包含畫框部分，全都是秀拉用點點畫成的。畫框用的是紅色的點，旁邊是綠色點出來的草地，兩個互補色相鄰，讓綠色更加凸顯，看起來更生氣盎然。對比之下，畫中人物看起來就相對穩定與靜態。秀拉讓他們大多以側面來呈現，看起來就像古代建築飾面上的人物。他們或站或坐，孤立於自己的小天地之中，正是現代城市生活中缺乏個性或特色的寫照。

秀拉這個令人目眩神迷的新風格叫做「點描主義」（pointillism），與印象主義之間有清楚的分野，也啟發了許多後進的藝術家。

費內昂將點描主義譽為新一代藝術運動的開端，稱之為「新印象主義」。他表示，新印象主義

《大傑特島的星期日下午》，
秀拉繪於西元1884-1886年間。

放棄了印象主義那種「難以捉摸的表現方式」，展現出藝術家致力萃取場景中永恆精髓的渴望。

延續秀拉風格的藝術家，如今我們稱為後印象主義者，其中包括了梵谷、高更、塞尚等人，他們的作品也都成為現今世人推崇的傑作。然而，他們還在世時，幾乎沒成功賣過幾幅畫。儘管缺乏大眾的支持，他們對藝術投入之深，在當時可說承擔了很大的風險，甚至幾乎讓他們為之喪命。

· 29 ·

後印象主義者

梵谷和孟克都以作品來回應現代生活的壓力。他們都
受身心狀況所苦，在世時也受到排擠，但他們的作品超
越了印象主義，傳達了更隱晦的情感、更深刻的內在真
實感受，與我們共振。塞尚嘗試以「處理圓柱體、圓錐
體、球體的方式」來處理大自然的景物，將事物外觀簡
化成最基本的形狀。高更追求的，則是更「原始」的東
西，在畫布上創造出他眼中充滿異國風情的幻境。

・飽受身心問題之苦的梵谷

時間來到一八八八年九月的尾聲，文森・梵谷（Vincent van Gogh，1853-1890）在他位於法國南部阿爾勒（Arles）的工作室裡。他坐在桌前，眼前是寫到一半的信，那是要寫給弟弟西奧（Theo）的信。

西奧在巴黎工作，是一名藝術經紀人。梵谷每年會寫幾百封信，其中多數都是寫給西奧的。這時西奧仍提供梵谷經濟上的支持，幫身為藝術家的梵谷付房租、買顏料。梵谷此時所在的屋子，也是同年五月用西奧給他的錢租下來的。他將這間房子稱為「黃色小屋」，並整理成自己「南方的工作室」，同時也期待會有其他人——如好友保羅・高更（Paul Gauguin，1848-1903）——跟他一樣搬到阿爾勒，這樣就可以在這裡組成一個藝術家聚落。

不過此時的他獨自坐著，手裡拿著筆，想跟西奧分享他才剛完成的作品。這幅畫叫做《夜間咖啡館》（The Night Café），畫的是他之前在阿爾勒另一個住處樓下那間整晚營業的酒吧。

在畫中我們可以看到酒吧老闆站在撞球桌旁，有幾名男性趴在桌上，桌上還有飲料。畫面後方有一對情侶在斯磨聊天，牆上的時鐘說明時間剛過午夜十二點。咖啡館的天花板上掛了數盞煤氣燈，讓整個空間充滿人造光源，那光以同心圓的方式散了開來。

「在這幅畫裡，」梵谷在信上寫道：「我想表達的是『咖啡館是個可以讓人把自己毀掉、喪失理智瘋掉，甚至犯下罪行的地方』。」他在信上告訴西奧，自己用了刺眼的綠、硫磺般的鮮黃，來打造畫中咖啡館那近乎瘋狂的氣氛。梵谷在這間咖啡館裡整整熬了三個夜晚才完成這幅作品。他用

梵谷的《夜間咖啡館》，
繪於西元1888年。

紅色和綠色這兩種強烈對比色，來呈現那些喝醉的客人的心情，還有他們醉醺醺的昏眩狀態。

梵谷早期作品畫的多是一些清冷大地上的荷蘭農民，但隨著他從荷蘭一路往南移居——先到巴黎，然後又到了阿爾勒——他的作品變得愈來愈明亮大膽。

他帶著自己收藏的日本版畫搬進「黃色小屋」，其中包括歌川廣重的《龜戶梅屋舖》（The Residence with Plum Trees at Kameido，1857），還有佐藤虎千代（Sato Torakiyo）的《風景中的藝妓》（Geishas in a Landscape，1870s）。這些版畫是他在安特衛普和巴黎的市集上買的，後來也影響了他繪畫的風格，讓他不再畫物體的陰影，改以較粗的深色線條來描繪事物的輪廓，《夜間咖啡館》就是這樣的作品。

為什麼有這麼多西方藝術家將目光轉向日本的版畫，並從中獲取靈感？這些版畫似乎提供了某種創作方式，那方式超越了西方繪畫的透視法則，以及學院所崇尚的優美擬真。西方藝術家十分欣賞日本藝術創作者對風景的詮釋——他們以扁平的場景捕捉大自然中蘊含的和諧之美，而不是讓景物看起來自然又寫實。這些版畫提供一種把三維的世界轉化成二維圖像的新手法。梵谷以自己的方式，把《風景中的藝妓》畫進他繪於一八八九年的《耳朵纏了繃帶的自畫像》（Self-portrait with Bandaged Ear）裡，以此表達他對日本版畫的喜愛，畫中的遠景還看得到富士山。

《耳朵纏了繃帶的自畫像》繪於高更來訪之後。高更到阿爾勒找梵谷，又在兩人吵了兩個月的架後離開了「黃色小屋」。梵谷憤而割下自己的一隻耳朵。這時他的身心健康急劇惡化，頻繁進出醫院與精神病院，但仍持續畫畫。

（右）佐藤虎千代的《風景中的藝妓》，繪於西元一八七〇年代。
（左）《耳朵纏了繃帶的自畫像》，梵谷繪於西元1889年。

梵谷完成《夜間咖啡館》不到兩年後就離世了。他在原野中以槍自盡，那片田野在他《麥田群鴉》（Wheat Field with Crows）畫作裡鮮明而強烈。

終其一生，梵谷只賣出一幅作品。

・以個人經驗形塑藝術的孟克

梵谷是大部分時間都獨自創作的藝術家，不過從現在的角度來看，他情感強烈的畫作，與當時一些歐洲北方藝術家的創作很能相互呼應，特別是孟克（Edvard Munch，1863-1944）的作品。

孟克出生在挪威，但在巴黎念書，後來搬到德國柏林居住。他和梵谷一樣，生活和藝術創作緊密結合，他最著名的作品是繪於一八九三年的《吶喊》（The Scream），畫中是一個骷髏般的人頭發出飽受折磨的哭喊。那人身後是紅色滾燙的天空，天空下的海浪席捲，以其動盪的物理狀態反映了畫作中央人物的情緒，他似乎正從靈魂最深處吶喊出心中的激昂。

《吶喊》是孟克「生命的飾帶」（Frieze of Life）系列中的高潮之作。這整個系列表達了男性的苦悶、女性的神祕，還有隱隱盤旋其中的死亡氣息。

孟克是德國表現主義（Expressionism）的先驅。這種藝術形式主張，藝術家內在的情緒比外在物理世界中的物體與樣貌更重要。孟克將個人的經驗融入作品，他讓生病的痛苦、失去摯愛的心情、罹患憂鬱症的困境，形塑自己的藝術。他還在日記裡寫道，藝術不該只呈現某人安詳的看書或織毛線的樣子，作品中應該要有「真實的人，會呼吸的人，真正受過苦、有感覺、愛過的人」。

梵谷和孟克同樣都以作品來回應現代生活的壓力。他們都受身心狀況所苦，在世時也受到排擠，但是他們的作品卻彷彿在對我們說話，如此強而有力，直接觸及我們的情緒與不安。他們的作品超越了印象主義，傳達了更隱晦的情感、更深刻的內在真實感受，並與我們共振。

‧ 簡化事物外觀的塞尚

塞尚（Paul Cézanne，1839-1906）也想讓印象主義再進一步，讓印象主義不只是捕捉環境中稍縱即逝的瞬間，而是刻畫世界的精要本質。

塞尚在巴黎念書，後來回到出生地——法國南部的艾克斯普羅旺斯（Aix-en-Provence）。他整個藝術生涯都在努力畫畫，一八六三年曾和馬奈一樣在「落選者沙龍」展出，後來也和印象派辦過幾次展覽，最後在幾乎快要放棄展出作品時，終於以五十六歲之齡在巴黎有了第一場個人展覽。

塞尚為了專心試驗如何呈現事物的核心——如顏色、濃淡、形狀——等表現形式，遠離巴黎的藝術圈。他著名作品中有好一部分都在描繪同一個地標——聖維克多山（Mont Sainte-Victoire）。這座山，象徵著普羅旺斯這個地方，對他來說，就像富士山之於日本的版畫家。

在他一八八○年代的作品中，他用松樹來框住這座山。到了一八九○年代，他把這座山畫成紫色，又在一九○○年早期作品中，在紙上或畫布上將這座山濃縮成一系列由色彩構成的塗抹。

在繪於一八八七年左右的《聖維克多山與大松樹》（Mont Sainte-Victoire with Large Pine），我們

可以看到山腳原野上有像小盒子般的房子，山則和天空及前景中的樹木全都融合在一起，創造出能讓觀賞者一口氣暢飲整片風景的效果，彷彿那風景真的是由各式顏色與形狀拼接而成的。

他曾提到自己想以「處理圓柱體、圓錐體、球體的方式」來處理大自然的景物，這種將事物外觀簡化成最基本形狀的新繪畫方法，提供了西方繪畫藝術在印象主義以外的另一條發展路徑，影響了畢卡索等藝術家。他們以塞尚的風格為本，打造出立體派（Cubism），這個部分我們將在下一章再進一步細談。

・追尋「原始」的高更

高更也為了追求自己的藝術理想而離開了巴黎。他的風格提供了印象派以外的第三種路線，也就是將目光轉回象徵主義。

他起先加入一群藝術家，在夏天時到法國西北部的海灣，在布列塔尼的阿凡橋待了一陣子，在那裡畫當地的女性，也畫當地的傳統。這段期間他從日本版畫汲取靈感，發展出他稱為「綜合主義」（synthetism）的扁平風格，有大塊的色彩、粗濃的外框。

高更也和當時許多藝術家一樣，想遠離當時正快速現代化的社會，觀察城市以外的人的傳統生活。他們相信，這些人的生活更簡單，也更扎根於自然之中。只不過對高更來說，布列塔尼城市還是不夠遠。

他追求的是某種更「原始」的東西，他想逃離眼前的現實，逃到某個想像中不受時間侵擾的自由之地。於是他去了大溪地，那個我們在第二十三章提過的，一七七五年霍吉斯曾畫過的熱帶島嶼。

塞尚的《聖維克多山與大松樹》，
繪於西元1887年左右。

大溪地位於太平洋，是玻里尼西亞的一部分，自一八八〇年就受法國殖民統治，高更就是在大溪地成為法國殖民地十一年後揚帆航行至此。他在寫給還留在歐洲、長久以來飽受這段婚姻煎熬的太太瑪特（Mette）的信上提到：「我感覺，在歐洲的那些讓生活過得如此麻煩的事物全都不存在了，明天和今天不會有什麼不同，一切會這樣下去，直到最後。」

高更畫中的大溪地是如此神祕，似乎是個從未受玷污的天堂，到處是躺在沙灘上或倚在林間空地秀色可餐的年輕女性——是個可以讓他沉浸在自己幻想之中，回歸大自然的地方。

事實上，當時這個成為法國殖民地的玻里尼西亞島嶼，到處都是（不小心就被歐洲人帶進來的）性病，還有基督教新教的傳教士。當高更和他才十三歲的大溪地妻子蒂姍美納（Tehemana）住在一起時，他還繼續寫信給在歐洲的太太瑪特。

此時他常以蒂姍美納當模特兒，在粗麻畫布上畫畫，將大自然與女性性徵和當地的靈性信仰融合在一起，藉此創造出他這個殖民者眼中充滿異國風情的幻境。從今天的角度來看，高更在大溪地剝削未成年女性，與其發生性行為，又以殖民母國的態度，自認能把大溪地重塑成符合他需求的樣子，讓他成為具爭議的人物。

高更企圖心最宏大的作品，是他在一八九七年畫的《我們從哪裡來？我們是什麼？我們要去哪？》（Where Do We Come From? What Are We? Where Are We Going?），這是一件寬六公尺的大型作品，正好就是他在島上建造的工作室的大小。畫中不同的女性代表不同年齡的人類，正中央的人物手上拿著一顆蘋果，彷彿置身聖經中的伊甸園，然而她身後的地景卻充滿大溪地的神祇。

這整幅畫就像夢境一般，其中隱藏了許多意涵。高更企圖打造的是具象徵性的意象，而非其實存在的場景。想讓藝術走上自然寫實以外的路，象徵主義的確是其中一個選項。象徵主義以事物來表達想法與情感，而不只是重現物體本身。

‧ 真誠呈現生活樣貌的泰納

當高更在海上航行，需要兩個月才會抵達大溪地時，美國藝術家泰納（Henry Ossawa Tanner，1859-1937）則準備啟程前往高更之前待過的地方——布列塔尼的阿凡橋。

那是他在阿凡橋度過的第一個夏天。泰納一生在法國住了將近五十年，因為他覺得那裡的氣候比美國更溫和。他是非裔美國人，在美國費城長大，他的父親後來成為非裔循道聖公會（African Methodist Episcopal Church）的主教。

泰納曾在賓州美術學院（Pennsylvania Academy of the Arts）就讀，但他的白人同學並沒有平等對待他。雖然他很早就受到艾金斯的照顧——這位藝術家我們在上一章曾提過——但在美國還是不停受到歧視，因此他賣了一些自己早期的作品，用賺到的錢買了一張單程票來到巴黎。

泰納在一八九三年曾回美國短暫停留。他參加了在芝加哥舉辦的「非洲世界大會」（World Congress on Africa），發表題名為「藝術領域中的美國黑人」（The American Negro in Art）的演講。

正是在這次回美國時，他完成了如今他最著名的作品《斑鳩琴課》（The Banjo Lesson）。在這件溫柔的作品中，我們看到一位年長的黑人男性，在教導一個年輕男孩彈奏斑鳩琴。泰納

的風俗畫作品不僅讓美國黑人得以在藝術史占有一席之地，也以真誠認真的方式，呈現他們同樣生而為人的生活樣貌。

．自有脈絡的非洲藝術

泰納在法國的藝術事業相當成功，不過歐陸的人以截然不同的方式看待非洲的藝術作品。

一八九七年二月九日，英國軍隊抵達非洲西部的尼日河三角洲，他們下船後便往貝寧城（現在奈及利亞境內的埃多州〔Edo〕）前進。一個月前，英國一支小突襲隊遭貝寧城守衛殺害，所以這天他們採用不成比例的武力來加以報復。英國人帶了火箭砲和機關槍，從周圍樹林反擊的埃多戰士全都被殲滅。後來貝寧城被占領，英國人把貝寧皇族所有財物珍寶都洗劫一空後，將整個宮殿燒成平地。這些被掠奪的物品中，也包括第十六章提過的描繪歷史事件的貝寧青銅匾。

這些雕塑從神殿上被搶下，銅匾從寶庫中被帶走，在此之前，這些物件都沒有經過考古學家建檔。英國人把物品全部集中在庭院，再以西方世界的價值觀來為這些東西分類，其中裝飾最華美的留給維多利亞女王，例如一對以象牙雕成、身上鑲有銅點的美洲豹。至於雕琢最繁複的匾，則被送回位於倫敦的殖民辦公室，準備拿去賣掉變現，支付這場遠征行動的花費。

這些被奪的匾有數百件，其中有三分之二都成為大英博物館的館藏。七個月後，館方以這些作品舉辦一場展覽，人們看到這些青銅雕塑時，都為之震驚不已。

當時歐洲人沒想到非洲的藝術能如此精美，技術如此純熟。他們原本沒把非洲藝術當成「藝

術」，而是貼上「原始」標籤後，就送到民俗博物館。即使有人懂得欣賞，也會是那些以為非洲藝術必定是「展現出人類與大自然間緊密連結」的人，正如高更對大溪地懷抱的憧憬一樣，這些都顯示出一種近乎童稚的無知。

貝寧的青銅雕塑，清楚顯示出非洲擁有高度純熟的藝術發展，也有獨立於西方的藝術脈絡。此時人們才發現非洲有自己的藝術史，貝寧青銅雕塑正是非洲大陸的藝術傑作——而此時卻讓英國人偷走了。

· 30 ·

站在巨人的肩膀上

進入二十世紀之際，德國藝術家在作品中表達內在的情
感狀態，並揉合了粗糙大膽又有稜有角的繪畫風格，成
為德國表現主義，以超越傳統學院的觀看方式，開展二
十世紀藝術的疆界。畢卡索則結合塞尚的方法與他對非
西方藝術的想法，試圖在仍能辨識出人的條件下，把人
體簡化成一些線條與基本形狀。

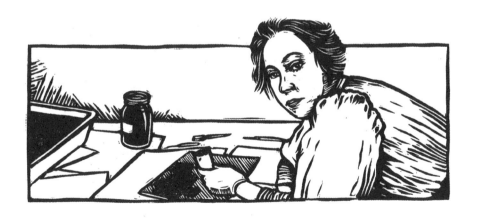

・作品力量強大的珂勒維茨

一九〇三年的德國柏林，珂勒維茨（Käthe Kollwitz，1867-1945）正在看自己剛出版的版畫作品目錄，書裡還收錄了德勒斯登印刷室（Dresden Print Room）總監馬克斯・黎亞司（Max Lehrs）寫的序文。版畫在德國相當流行，珂勒維茨更是版畫界的大家。她的作品曾在柏林、巴黎、倫敦等地展出，各地的藏家與博物館都爭相購入她的作品。

她充滿力量的作品傳達出生命的艱難：人們在原野中勞動、忍受飢餓、眼睜睜看著孩子在家中死去。她能接觸到這樣的人，是因為她的先生是醫生，他在他們位於維森堡街（Weissenburgerstraße，現在的珂勒維茨街〔Kollwitzstraße〕）的家樓下開設診所，為貧苦的人看病。她的版畫描繪的不是特定的人，而是一種集體的困頓與痛苦，因此在她的作品中通常看不到人物的臉，能看到的只有遮著臉的那雙悲痛的手。黎亞司曾說，珂勒維茨透過強而有力的表達，捕捉了人類共有的傷悲。

珂勒維茨放下手中的目錄，拿起她最新的蝕刻版畫作品《女人與死去的孩子》（*Woman with Dead Child*）。她通常會以系列的方式來發表作品，不過這件作品是獨立的。一名女性占滿了畫面。她光著腳，盤著腿，身體因向前彎而背部弓起，懷中抱著一個小孩，小孩的頭朝後仰，身體彎曲，緊貼著那位女性的最後擁抱。那傷痛看來無窮無盡。珂勒維茨在製作這件版畫時，以自己和七歲的兒子彼得當作模特兒，但那悲傷的經驗，來自於她的弟弟班傑明，他很小就天折了。

珂勒維茨是第一位獲選為柏林藝術學院成員的女性。一八九八年的「大柏林藝術展覽」（Great Berlin Art Exhibition），評審團投票決定，將當年的金質獎章頒給珂勒維茨第一套重要的版畫系列作

珂勒維茨的《女人與死去的孩子》，
西元1903年。

品──《織布工的反抗》（*A Weaver's Revolt*）。

不過當時的國王威廉二世（Wilhelm II）卻反對：「容我提醒各位紳士，將獎章頒給女人，實在是太過頭了。」從這裡不難發現，當時的社會氛圍對女性藝術家來說依然充滿挑戰。德國某雜誌編輯漢斯・侯森哈根（Hans Rosenhagen）還曾批評女性藝術家的作品，表示「女性藝術家創作中缺乏的是有力的表達、具原創性的表現，及感受的深度」。不過珂勒維茨的作品發揮最好的，正好就是他講的那些面向。

看了她作品中那些疲倦到骨子裡的勞工，或是悲痛至極的母親之後，任誰都能看出她是當時最擅長表現情感的藝術家之一。她以歷史事件或當時社會所發生的不平等案例為本，創作出力量強大的圖像作品，其中所蘊藏的豐富情感與表現，和孟克可說是伯仲之間。

‧ 德國的表現主義

德國藝術家持續不懈的在作品中表達自己內在的情感狀態，並揉合了粗糙大膽、有稜有角的繪畫風格，成為德國表現主義（German Expressionism）。當時德勒斯登與慕尼黑的藝術家串連在一起，各自發表了一段宣言（manifesto，表達願景的文字），述說他們的理念。

一九〇五年，包括克希納（Ernst Ludwig Kirchner，1880-1938）在內的四個學生成立了橋社（Die Brücke，The Bridge），他們的宣言是：「身為年輕人，我們掌握未來，我們想為自己創造自由的生命，也要發起運動來反對根深蒂固的陳舊勢力。」克希納以鮮豔的色彩及益發尖銳的斜線條，畫出繁忙街道上寂寞的人，以鋒利的能量刺激我們的眼睛。

康丁斯基（Wassily Kandinsky，1866-1944）、明特（Gabriele Münter，1877-1962）、馬克（Franz Marc，1880-1916）等人，則在一九一一年組成藍騎士畫派（Der Blaue Reiter，The Blue Rider）。藍騎士畫派拓展了藝術的可能性，他們將玻璃繪畫（glass painting）、俄羅斯民俗藝術、小孩的作品等都納入藝術的範圍之內。

有了這些多元內容的啟發，藍騎士畫派讓自己的作品離學院的具象化藝術愈來愈遠。這些藝術家就像著迷於日本版畫的梵谷一般，以超越傳統學院的觀看方式，開展二十世紀藝術的疆界，擴大藝術可以是什麼、又應該是什麼的範疇。

・沃普斯韋德聚落與分離派

德國及鄰居奧地利的藝術家，以自己的方式回應歐陸其他藝術風潮。沃普斯韋德（Worpswede）是德國北部的一個藝術家聚落，和法國的阿凡橋有點類似。這裡的藝術家會在戶外作畫，並擁抱鄉村較緩慢的生活步調。

莫德索恩—貝克爾（Paula Modersohn-Becker，1876-1907）在二十二歲時搬到沃普斯韋德，受高更一九○六年在巴黎的回顧展啟發，她以高更那粗線條輪廓和明亮色彩來畫塊狀的女性人物，更在作品中投注了比高更更加深刻的個人情感，希望畫作能擁有梵谷般豐沛的能量。

《躺著的裸身母子》（Mother and Child Lying Nude）繪於一九○七年，其中有位裸身女性側躺著，一個熟睡的嬰兒依偎在她懷中。畫面中看得到這個母親的乳房與陰毛，但她和高更筆下的裸女不同，她的裸體不帶任何情色意涵。這個作品呈現的是母親的愛，生命的相濡以沫，以及堅定的力量。

沃普斯韋德的藝術家很重視「地球母親」對人的重要性，那是有別於在城市過著機械般無名生活的另一種選擇。遺憾的是對莫德索恩—貝克爾本人來說，作為現實生活中的母親和畫中不同——她在生產幾天之後就離開人世了。

這些德國與奧地利各大城市的藝術家也和歐洲各地藝術家一樣，都在反叛藝術學院所教導的一切。他們組成一個名為分離派（Secessions）的機構，在這裡可以自由展出他們受高更、梵谷、塞尚等人影響後創作的令人興奮的新作品。

直到二十世紀的第一個十年，人們才能在德國看到印象派與後印象派的展覽。在那之前，藝術家如果想看這些作品，就得去一趟巴黎，才能親眼目睹這些令人耳目一新的作品，有點像幾個世紀前藝術家必須到羅馬一樣。這個時期，人們把巴黎視為歐洲藝術的中心。

・羅丹與雕塑的創新

在巴黎熱烈蓬勃的繪畫發展，也啟發了雕塑家。他們進一步走出新古典主義，作品變得更具表現性。一九○○年，年屆六十的雕塑家羅丹（Auguste Rodin，1840-1917）在巴黎世界博覽會展出他的作品，他本身就住在巴黎，也在巴黎工作。

這個展覽由他自己布置，展出了一些拋光的大理石雕像，每件雕塑都栩栩如生，彷彿會呼吸似的，一八九八年完成的《吻》（The Kiss），就是其中之一。他同時也展出一些較具實驗性質的作品。

例如，他很喜歡把玩濕的石膏和黏土，讓製作雕塑過程的痕跡留在作品表面。

還有，他在一八九二到一八九七年間的《巴爾札克紀念像》（Monument to Balzac），就把法國

小說家巴爾札克包覆在那像披風般的寬鬆袍子裡。這件作品後來被鑄成青銅，如今展示在巴黎的蒙帕納斯大道（Boulevard du Montparnasse）。（另一個鑄成青銅的塑像收藏在羅丹美術館的花園中。）

當時在展覽裡展出的是同樣大小的石膏版本，這件作品引起藝術評論家的抨擊。他們認為它根本還沒完成，也看不出身體形態，因為全被那鬆垮的袍子蓋住了。羅丹表示，他想描繪的是這位作家的精神、他卓越的創造力，而不是本人的外貌。

對今天的我們來說，《巴爾札克紀念像》莊嚴有力又充滿能量，幾乎很難想像有人看了這件作品會沒有感覺。《巴爾札克紀念像》如今被認為是藝術史上第一件現代雕塑作品，是幾世紀以來，西方雕塑家第一次有意識的不想創造出外觀很像本尊的雕塑作品。

羅丹在雕塑的實驗精神鼓勵了其他藝術家。例如在羅丹工作室工作的卡蜜兒・克勞戴（Camille Claudel，1864-1943）也創作自己的青銅雕塑。她的作品結合了精緻的人物雕刻技法，以及更自由流動、更具表現性的手法，一八九五年創作的《華爾滋》（The Waltz）就是其中一例。

羅丹很支持女性藝術家，對非裔美籍的雕塑家伏勒（Meta Vaux Warrick Fuller，1877-1968）也讚譽有加。伏勒在巴黎待過一陣子，後來才又回到美國。伏勒的創作主題是非裔美國人所受的不平等對待，（上一章提過的）泰納也是她的導師。

・馬諦斯、畢卡索與非洲藝術

不少藝術家都曾經拜訪羅丹的工作室，馬諦斯（Henri Matisse，1869-1954）就曾經去過。馬諦

斯是畫家也是雕塑家，他在一九〇五年因一場展覽而聲名大噪。那場展覽是由以他為首的一個藝術家團體共同舉辦的，這個團體後來由一個備受驚嚇的藝評家暱稱為「野獸」（Fauves）。

馬諦斯在作品《戴帽子的女人》（*The Woman with the Hat*）中，竟然用一道綠色的筆劃來畫自己老婆艾蜜莉的鼻子。這件作品由當時一位很重要的收藏家葛楚‧史坦（Gertrude Stein）買下，她也買了馬諦斯好幾件其他作品。在她眼中，馬諦斯的確是在艾蜜莉的鼻樑畫了一道大膽的綠色線條，不過這不只是用來表現陰影，更是為了和她的紅色嘴唇形成強烈對比，讓綠色、紅色這兩個互補色使人物看起來更加鮮活。

在馬諦斯漫長的藝術生涯中，他的作品持續以色彩的表現為重。從早期的肖像和室內空間，到後期以塗有明亮色彩的剪紙拼貼的拼貼畫都是如此。

與他同一時期的藝術家中，有位年輕的西班牙人名叫畢卡索（Pablo Picasso，1881-1973）。他在一九〇四年定居巴黎，這時的他也開始專注於色彩的運用，並創作了不少系列作品，如今我們將他在這個時期的作品稱為「藍色與粉紅色時期」。不過，畢卡索充滿實驗性的畫布，後來愈來愈倚重線條上的變化，並且受到西方以外的雕塑作品等新藝術形式的影響。

將非洲藝術介紹給畢卡索的人正是馬諦斯。某次畢卡索去拜訪葛楚‧史坦，馬諦斯帶著一個剛從珍奇古董店買的剛果維利族（vili）的木頭雕像出現。那雕像上揚的頭，就像戴著面具一樣。畢卡索立刻跑去專門研究人類的人類學博物館夏樂宮（Trocadéro），想看更多非西方的雕塑作品。

馬諦斯和畢卡索在巴黎看到的這些非西方的雕塑與面具，很多都是從法國剛在非洲建立的殖民

地運來的，包括非洲西部到赤道一帶的地區，從加彭（Gabon）到馬利（Mali），從剛果到象牙海岸，只不過這些作品被法國人歸類為「工藝品」，而非「藝術品」。

這些雕塑與面具對馬諦斯與畢卡索的重要性不容小覷。畢卡索曾如此表示：「梵谷有日本版畫，我們有非洲。」非洲藝術（以及大洋洲、伊比利半島的藝術）對於空間與形態的概念，和西方非常不同，這正是最讓馬諦斯與畢卡索著迷的部分。這些作品以圓柱體代表眼睛，正方體作為嘴，用非寫實的基本形狀來描繪人體。非洲藝術想表達的是物體的本質，而不只是看起來很像。

馬諦斯與畢卡索研究這些作品的形態與構成時，對原有的文化意涵與價值都毫無概念。在那些剛蓋好的博物館裡，展示著來自殖民地的藝術品，卻沒有提供任何與作品相關的資訊，沒有說明雕塑描繪的是國王還是王后，是神祇還是薩滿。馬諦斯與畢卡索都不知道，那個格瑞伯（Grebo）面具會喚醒森林中的神靈（畢卡索後來就收藏了一個象牙海岸的格瑞伯面具，還掛在他的工作室裡）。這些面具和雕塑都被抽離了原本的脈絡與時代，以一種來歷不明的非洲珍稀品的狀態，呈現在西方人面前。

畢卡索在研究塞尚如何將物體簡化為畫布上交錯的平面色塊後，把塞尚的方法與他對西方以外的藝術的想法加以結合。他不是在自己的作品裡直接複製哪一個面具或雕塑，而是從這些作品之中意識到一種全新的觀看世界的方式，因此開始嘗試不同的方法，試圖在仍能辨識出是人的條件下，把人體簡化成一些線條與基本形狀。他在一九〇七年實驗出來的結果，就是那幅爆炸性的繪畫作品——《亞維農的少女》（Les Demoiselles d'Avignon, The Young Women of Avignon Street）。

在這件作品中，我們可以看到在巴塞隆納亞維農街（Avignon Street）的一個房間裡，有五位女

性站著，並且看著我們，不過她們看起來卻好像置身在舞台上，或是在一個展示櫥窗之中。她們是一群正在炫耀自己身體的性工作者，斗大的眼睛有著空洞的眼神，其中兩位的鼻子有凹透鏡般的形狀，而且長得不可思議，臉則和畢卡索在夏樂宮看到的加彭面具長得十分相像。

‧ 立體主義

《亞維農的少女》完成後，有將近十年的時間都被畢卡索收在工作室裡，不曾公開展出。曾在工作室看過這件作品的藝評家與藝術家，都認為這幅畫太激烈且太具攻擊性，會在藝術圈造成天崩地裂的影響。

當藝術家布拉克（Georges Braque，1882-1963）看到這件作品時指出，感覺畢卡索在創作這幅畫時「喝了松節油，然後在噴火」。即便這件作品被認為太驚世駭俗，一直沒發表，但當時的畢卡索和布拉克仍以《亞維農的少女》的能量來激勵自己。他們「像登山那樣綁在一起似的」，肩併著肩工作，將兩人的藝術發揮到極致，成果便是立體主義──一種新的繪畫風格，這種風格將人體拆解，再以一系列有稜有角的色塊重組。

到了一九一○年，在立體派的作品中，物體都只剩下一些示意性的形狀了，如人物的鬍鬚，又如畢卡索在畫藝術經理人丹尼爾－亨利‧康威勒（Daniel-Henry Kahnweiler）的肖像時，畫中還看得到一雙像是交疊的手，抑或是在布拉克的《小提琴與水罐》（Violin and Pitcher）中，那捲曲的小提琴琴頭，以及水壺的把手。除此之外，整幅畫只看得到不同形狀重疊而成的、崢嶸尖銳的灰與棕。

畢卡索的《亞維農的少女》，
繪於西元1907年。

我們只能透過物體剩下的那些僅有的暗示，來設想若將其重組後，畫面中可能存在著什麼東西。

當這些立體派藝術家了解，原來一個真實物體的樣貌大多是由我們的記憶所建構的，他們都深受這個概念吸引。例如，我們看著一個人的側面時，雖然只看到一隻眼睛，卻很清楚還有另外一隻眼睛存在，因為我們看過人臉，知道人會有兩隻眼睛。

立體派藝術家想更逼近人類真實的視覺經驗，呈現出我們是如何把從不同角度所見的物體不完整的樣貌，拼湊成一個整體。因此，他們在作品中畫的不是人人已知的人事物，而是我們的大腦用來建立它們的關鍵元素或意象線索。

在下一章，我們會看到雕塑家如何以立體派的技巧為本，並從西方以外的藝術汲取靈感，將他們的作品推向一個令人振奮的新境界。

打破成規

二十世紀初發源於巴黎的藝術革新運動，隨後傳播到世界各地，這一陣各種「主義」的狂潮，可統稱為現代主義的風潮。杜象的「現成物」概念，為雕塑藝術帶來天翻地覆的革新，讓作品背後的概念與想法，與實際展出的物品同樣有力量。抽象藝術則可像康丁斯基與克林特的作品般抒情而優雅，也可像蒙德里安的幾何線條、馬列維奇的黑色方塊般簡約。

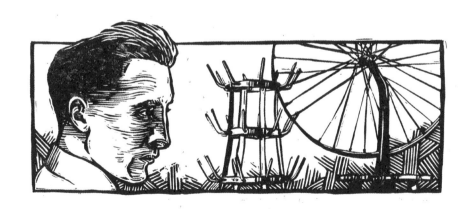

・艾普斯坦的《鑽岩機》

一九一三年這天，天氣陰陰的，年輕的法國雕塑家戈迪耶—布列斯卡（Henri Gaudier-Brzeska，1891-1915）和美國詩人艾茲拉・龐德（Ezra Pound）正要前往艾普斯坦（Jacob Epstein，1880-1959）於倫敦的工作室，他們要去看他最新的雕塑作品《鑽岩機》（Rock Drill）。

艾普斯坦的工作室在大英博物館附近，原本是個車庫，因此又冷又潮濕。他們透過微光，看見艾普斯坦站在一個很大的形體旁。當兩人進入工作室後，艾普斯坦拉開覆蓋在雕塑上的防水布。

就是它了，這件三公尺高的新作。他們看到一個穿著盔甲的白色人物，跨坐在一部黑色的鑽孔機器上，像騎馬般駕馭著那台鑽石頭的機器，並且和機器合為一體。那個穿著盔甲的人物胸前有個像胚胎的東西，好像它就要產出新時代混合體，半人半機器的混合體。

這件作品以白色石膏製成，但上面看不到任何手工製作所留下的痕跡，看不到藝術家的指紋，也沒有未完成的角落。它就是一台巨大的怪獸，肩膀和頭部都是裝甲做成的，手指還緊抓著鑽岩機的控制軸，彷彿那是機關槍似的。這個有如外星來的生物，靠底下那台鑽岩機的腳架來維持平衡，已準備要消滅腳下整個大自然的土地與生命的存在。

龐德開始喜孜孜的討論起這件作品，戈迪耶—布列斯卡則要他閉嘴，說他什麼都不懂。艾普斯坦轉頭看向戈迪耶—布列斯卡，這兩個雕塑家對上了眼。戈迪耶—布列斯卡很清楚，這件作品即將天翻地覆的改變一切。

艾普斯坦的雕塑作品《鑽岩機》，
完成於西元1913年。

出生在紐約的艾普斯坦先在巴黎念了三年書，然後在一九○五年搬到倫敦。他受的是新古典雕塑的訓練，但和羅丹一樣不認同這個路線。他也和畢卡索一樣，選擇從非洲和埃及藝術中擷取靈感，早期的作品都是以結實的塊狀構成的，可看出他熱愛非西方的雕塑作品，以及它們以形態捕捉人事物的本質。

這樣的想法在當時歐洲的雕塑家之間愈來愈流行，除了艾普斯坦外，還有戈迪耶—布列斯卡、莫迪里亞尼（Amedeo Modigliani，1884-1920）、布朗庫西（Constantin Brancusi，1876-1957）等人，而且他們彼此都相識。

不過從《鑽岩機》又可看出艾普斯坦對工業時代與機器時代的興趣。這件作品中有一半都是真的機器，是他從英國威爾斯（Wales）的一座採石場取得的。《鑽岩機》後來在一九一五年展出，藝評家氣急敗壞的表示，怎麼能把一台機器、一個別人已完成的東西，當作是藝術？

《鑽岩機》展覽結束不久之後，艾普斯坦把整個雕塑拆掉了，並且把上面的人物從腰間部位截斷，又把其中一隻手臂截肢，再將剩下的部位鑄成青銅雕塑，最後展出這個斷了臂又沒有鑽孔機器的軀幹。

一九一四年開始的第一次世界大戰，澆熄了艾普斯坦對那些充滿未來感的機器的熱情。他寫道，《鑽岩機》中的人物自此代表的是「會為今天和明天帶來不祥的武裝角色，他沒有人性，只有恐怖，只是科學怪人般的怪物，我們親手把自己變成那樣的怪物」。

《星際大戰》（Star Wars）中的戰鬥機器，和艾普斯坦的這個人物出奇的像，兩者都是不具人性的機器人，也同樣揮舞著全自動武器。

·義大利的未來主義

第一次世界大戰爆發前，未來主義者（Futurists）崇尚機器、戰爭、速度等概念已有五年的時間。早在一九〇九年二月二十日，這個義大利藝術家團體就在法國《費加洛日報》（Le Figaro）頭版發表了宣言。

當時他們的的發言人是詩人菲利浦·馬利內提（Filippo Marinetti），他大聲疾呼：「我們不要任何一丁點的過去，我們年輕人是強大的未來主義者！」馬利內提讚頌青春，愛好危險，崇拜速度快的車子，同時也藐視歷史。他承諾：「我們將歌頌那些為工作、為享樂、為暴動而沸騰的群眾，我們將歌頌現代都市之中，那百家爭鳴、百花齊放的革命浪潮。」

巴拉（Giacomo Balla，1871-1958）、賽凡里尼（Gino Severini，1883-1966）等未來主義藝術家，將馬利內提的文字轉譯為繪畫，創作出城市快節奏生活高速運轉又模糊的場景。

博丘尼（Umberto Boccioni，1882-1916）一九一三年的雕塑《空間連續性的獨特形體》（Unique Forms of Continuity in Space），也捕捉了類似的動態感。這個沒有手臂的人物低著頭邁出大步，好像迎著很強的逆風在行走，人物整個身軀都由片狀、有稜有角的物體所構成，看起來就像是立體派畫作的三維版本，捕捉了這個正在趕時間向前走的動作。

·現代主義風潮擴散

這些未來主義藝術家試圖讓義大利成為西方藝術的產製中心，不過請留意他們選擇在哪裡啟動

運動：巴黎。巴黎是當時前衛藝術（此詞用來統稱所有努力拓展疆界的藝術）無可動搖的核心。

俄羅斯藝術家波波瓦（Lyubov Popova，1889-1924）與岡查羅娃（Natalia Goncharova，1881-1962）都曾待過巴黎。他們在那裡吸收來自立體主義與未來主義的養分，回到俄羅斯後，創造了混合兩種主義的運動，後來稱為立體——未來主義（Cubo-Futurism）或輻射主義（Rayonism）。

在岡查羅娃一九一三年的繪畫作品《單車騎士》（Cyclist）中，我們可以看到畫中人物踏著未來主義的車輪，在布滿鵝卵石的路面上飆速前進。那騎士在俄羅斯的城市街道上騎著腳踏車，背後的廣告則以立體派的做法解構成碎片。

這些在世紀交替之際發源於巴黎的藝術革新運動，隨後傳播到世界各地，產生了廣泛的影響。

立體主義的觸角遠及南美洲、亞洲。一九二〇年代時，泰戈爾（Gaganendranath Tagore，1867-1938）成為印度第一個立體主義藝術家，謝吉爾（Amrita Sher-Gil，1913-1941）則將高更綜合主義中的平面色塊，揉合於色調溫暖的蒙兀兒細密畫。即便她英年早逝，她筆下印度家庭生活的面貌，仍讓她被視為印度藝術史上最重要的現代藝術家之一。

這個時期有太多藝術家都創作出具嶄新風貌的作品。為了更容易被看見，愈來愈多藝術家會組織成群體。他們會為自己的團體命名，通常都是「某某主義」，以表明自己發起的是一個全新的藝術運動。這個命名同時也點出了運動的宗旨，如未來主義與未來有關，印象主義則是在捕捉轉瞬即逝的印象。

在二十世紀的第一個十年之間，出現了一陣「主義」的狂潮。這場可統稱為現代主義的風潮，在一九六〇年代達到最高潮，在這整整一百年間，藝術家持續不斷在突破藝術的極限。

‧ 杜象與現成物

第一次世界大戰期間，歌頌戰爭的未來主義藝術家大口吞下眼前的新鮮事物，但戰爭並未歌頌藝術家，而是吞噬了他們。博丘尼於戰爭期間喪命，戈迪耶—布列斯卡、馬克，以及立體派雕塑家杜象—威庸（Raymond Duchamp-Villon，1876-1918）亦然。有些藝術家則移居到其他大陸躲避戰爭，如杜象—威庸的弟弟馬歇爾‧杜象（Marcel Duchamp，1887-1968）就搬到了紐約。

杜象一九一二年離開巴黎前，就融合了立體派與未來派兩派的風格，完成了作品《下樓的裸女（二號）》（Nude Descending a Staircase [No. 2]）。這幅畫的靈感來自艾田—朱爾‧馬雷（Etienne-Jules Marey）以科學方法製作的攝影作品。馬雷會拍攝走路之類的簡單動作，然後將拍下的畫面顯影在同一張相紙上，呈現一連串的動態片刻。杜象將馬雷的攝影轉化為油畫，以色塊組合成赤裸的身體，再交錯出一連串的動態，好像這個人在下樓梯一樣。

《下樓的裸女（二號）》嚇壞了不少人，當時杜象想在巴黎展出這件作品，但立體派藝術家（包括他自己的哥哥杜象—威庸）聯合起來抵制他。這件作品對大西洋兩岸的人來說都太激進、太過頭了，當它一九一三年在紐約的軍械庫藝術展（Armory Show）展出時，《紐約時報》的評論用「屋頂瓦片工廠裡噴出來的東西」來描述，不再多談。

儘管如此，這件作品後來變得極具影響力，因為它展現了繪畫如何將時間與動態封印在畫面之中。不過當時杜象的反應是決定放棄繪畫，轉而專注在運用日常生活物品來創作雕塑。

艾普斯坦把鑽孔機器如此不尋常的物件當成雕塑一部分，杜象則往前走得更遠。他在一九一三

杜象的《下樓的裸女（二號）》，
完成於西元1912年。

年的《單車輪》（Bicycle Wheel）中，將一個腳踏車的車輪和前叉倒插在一張板凳上，結合成一件雕塑作品。一九一七年，他再進一步，把一個工廠生產的陶瓷小便斗取名為《噴泉》（Fountain），還在上面簽了名（一個假名，R. 穆特〔R. Mutt〕），在紐約的藝術展覽中展出。那個展覽原本是任何人都可展出，但他們卻拒絕了這件作品。身為展覽委員之一的杜象憤而辭職，還公開發表了他手寫的抗議，上面寫著：「不管穆特先生是不是親手做出了這個噴泉，那根本一點都不重要，重要的是他『選擇』展出這個噴泉。」

《噴泉》後來成為二十世紀最有名的雕塑作品。為什麼？杜象稱自己的雕塑作品為「現成物」（ready-mades），因為他都是用現成的、別人已做好的物件來創作作品。這些現成物為雕塑藝術帶來了天翻地覆的革新，體現了「只要藝術家認為是藝術，任何東西都可以是藝術」，一件作品背後的概念與想法，因而變得與實際展出的物體一樣有力量。

・歐洲抽象藝術的崛起

此時歐陸不少藝術家都在將藝術推往另一個方向——抽象（abstraction）。什麼是抽象藝術？那就是作品本身就是它的主題。抽象藝術沒有試圖描繪人、小提琴或馬，就只是專注在顏料、色彩、線條、形狀、光線等元素的呈現。我們在第二十八章談到的惠斯勒作品及英國的美學運動，都和抽象藝術相當接近，當時他們「為藝術而藝術」的宣言，也深植在西方抽象藝術家心中。

抽象藝術自從文藝復興以來，就把所有精神投注在描摹與自然寫實主義當中。到了二十世紀，當藝術家試圖挑戰傳統藝術生產中的所有面向時，抽象對非西方藝術來說不是什麼新鮮的概念，但西方藝術

杜象的《噴泉》，西元1917年。

不少人就認為抽象藝術是令人興奮、能有所突破的機會。

一九一〇年代，抽象藝術開始出現在俄羅斯、法國、德國、荷蘭、瑞士、西班牙、義大利、美國等地。

出生在俄國的康丁斯基，後來在德國工作近二十年。我們在上一章稍微提過他，他是藍騎士畫派的成員，創作靈感多來自於俄羅斯與德國的民俗藝術與民間故事。他作品中的馬匹與城堡，後來漸漸變成自由揮灑的形狀和線條，充滿了幾何圖形和色塊。

他在深具影響力的著作《藝術中的精神》（Concerning the Spiritual in Art，1911）裡表示，藝術是一種能與事物的精神及本質接觸的媒介，他認為這樣的觀點也呼應了非洲與大洋洲的藝術，例如第二十三章提過的 tiʻi 雕塑。他寫道：「那些藝術家就跟我們一樣，純粹只是想透過作品來捕捉事物內在的本質——那些會被外在樣貌所掩蓋的內在本質。」

從一九〇八至一九一三年，荷蘭的蒙德里安（Piet Mondrian，1872-1944）很有耐心的花了五年時間，萃取出他所畫的物件——泡在海水的碼頭墩座或一棵蘋果樹——的本質，最後完成一系列由橫線和直線構成的作品。

蒙德里安相信，抽象的藝術表現能讓他畫出某種具普世性的事物。他想將真實的世界轉化成洗練的線條，畫出世界的絕對真相，因為在他看來，畫作只有二維的平面，比創造空間幻覺更加誠實，因此在他的畫布上，最後只看得到不對稱的黑白網格方塊，其中會有幾格填滿紅色、藍色、黃色。這樣的風格，他稱為新造型主義（Neoplasticism）。

· 克林特：罕為人知的抽象藝術先驅

儘管這些藝術家自認站在西方抽象藝術尖端，不過大概早在他們十年之前，瑞典藝術家克林特（Hilma af Klint，1862- 1944）就創作了具神祕氛圍的巨幅抽象畫，畫面充滿流動的線條、螺旋、如蛋般的橢圓形，也有像標靶或三稜鏡等圖案。

一九〇六至一九一五年間，克林特以近兩百幅名為「為神殿而作的油畫」的系列作品，探索靈性、科學、藝術生活等廣泛面向。其中一九一五年的《一號聖壇畫》（Altarpiece No. 1），即是她用來讚揚繪畫本身的作品。畫中我們可以看到多種漸層的色彩層層相疊，以類似金字塔的形狀向上升起，最上方則是一個有紫色光冠的金色球體。

克林特生前不曾公開這個系列。因為她本身也是靈媒，在降靈會與她對話的聖靈說服她，這系列畫作對世界來說太過前衛，人們無法了解，於是克林特訂出明確時間，這些作品在她死後二十年才能公開。事實上，這個系列直到二十一世紀才普遍受到認可。

相較之下，與她同時代的男性藝術家都在發表抽象作品後，藝術生涯扶搖直上，也在後來的藝術史中為自己占據了一席之地。

· 俄羅斯的抽象藝術

俄羅斯藝術家馬列維奇（Kasimir Malevich，1878-1935）與塔特林（Vladimir Tatlin，1885-1953）會模仿傳統東正教展示聖像的方式，將自己的抽象畫和雕塑展示在空間的角落，不過他們的

克林特的《一號聖壇畫》，西元1915年。

作品呈現的都不是傳統宗教場景。

塔特林是結構主義（Constructivist）運動的領導人，他的角落雕塑作品以薄薄的金屬片製成，就像三維版的立體派畫作。

馬列維奇領導的是至上主義（Suprematist）運動。這個運動的開端是一場名為「0.10」的展覽，一九一五年在彼得格勒（Petrograd，現在的聖彼得堡）舉辦，參與的十個藝術家都試圖將藝術歸零，讓藝術回歸到僅由基本形態構成的存在。對馬列維奇來說，這個理念體現在他的作品《黑色方形》（Black Square）上，這是一件將黑色油彩畫滿白色方形畫布的作品。

此時歐洲各地同時都有抽象藝術出現，藝術家轉向抽象藝術，希望再現人事物的方式能有所突破，並嘗試傳達出普世的真理。他們似乎不想再只是畫出物理世界中的物體外貌，而想畫出更廣泛、更普遍的概念（如嘗試畫出「信念」或「美」本身）。抽象藝術可以像康丁斯基與克林特的作品那樣，抒情而優雅，也可以像蒙德里安的幾何線條、馬列維奇的黑色方塊般簡約。

雖然抽象藝術作品缺乏主角（藝術本身就是主角），不過抽象藝術至今還是很受歡迎，有不少藝術家仍持續創作這樣的作品。

在西方抽象藝術崛起的同時，達達主義（Dada）運動也蓬勃發展。這個運動雖然短暫，但對後世的影響卻十分深遠，促成了超現實主義（surrealism）、攝影蒙太奇（photomontage）等新的風格，我們會在下一章繼續談。

· 32 ·

藝術政治化

反戰激進的達達主義同時發源於瑞士與紐約，還促成了
超現實主義的新風格。達達藝術家還以攝影蒙太奇來創
作，把現成影像與物件放在一起，而這些拼貼畫也成為
輿論的戰場。此時攝影已被視為創作媒材，史提葛立茲
也在紐約提倡藝術攝影。只是到了一九三〇年代，蘇聯
和納粹德國都只認可藝術作品必須容易理解，並且要能
幫助政黨宣傳。

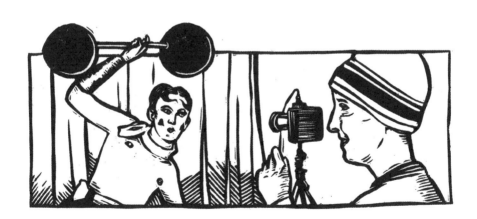

・第一屆國際達達博覽會

一九二〇年七月下旬，「第一屆國際達達博覽會」（First International Dada Fair）已在柏林舉行一個月了。整個博覽會的空間都放滿繪畫與雕塑作品，天花板還吊著一頭穿著軍服的豬。牆上貼的幾張海報大聲疾呼「達達就是政治！」或「達達站在無產階級抗爭的那一邊！」

其中一面牆上掛著格羅斯（George Grosz，1893-1959）的畫作《一名社會的受害者》（A Victim of Society），那是一幅想自殺的發明家的肖像，他看起來很不開心。

豪斯曼（Raoul Hausmann，1886-1971）的雕塑《機械頭顱（這個時代的精神）》（Mechanical Head〔Spirit of the Age〕），則放在展間中央。我們可以在台座上看到一個放假髮的木製假人頭，頭上插著捲尺、量尺、錢包，還有一個打字機的零件，用來加速這顆大腦運作的效率。

在這個作品旁邊，是侯赫（Hannah Höch，1889-1978）的攝影蒙太奇作品《用達達廚房刀子切開德國最後的威瑪啤酒肚文化紀元》（Cat with the Dada Kitchen Knife through the Last Weimar Beer-Belly Cultural Epoch in Germany），上面貼滿從報上剪下來的人頭照片、機器部件、文字等內容，整個畫面沒有營造出某個空間的深度，各個物體的大小也沒有一致性。

這場展覽在藝廊裡一共擠進將近兩百件作品。展覽的目錄才剛剛送到現場，封面上還印著豪斯曼的呼告：「我們達達主義者討厭愚昧，熱愛亂搞！」

這些達達主義者希望藉由這本目錄吸引更多觀眾來看展，他們還聘請專業攝影師來為展覽的開幕活動拍照，並將照片寄給各國雜誌社。刊登在這些照片旁的則是評論，不過大多是在詆毀這個展

《用達達廚房刀子切開
德國最後的威瑪啤酒肚文化紀元》，
侯赫完成於西元1919年。

覽的內容，而且後來參觀人數只有少少的幾百人。

• 達達主義傳遍歐洲大陸

達達主義在一九一六年同時發源於瑞士與紐約，不久就傳遍了歐洲大陸。這個主義的名字本身沒什麼意義，也有人指出，這個字是從一本法德詞典中隨意挑選出來的。（「達達」在法文中是「搖擺的馬」）。

達達主義藝術家既狂野又肆無忌憚。他們讚揚荒謬的事物，討厭戰爭，也反藝術。在柏林崛起的這個達達團體，則是達達主義中最具政治意識的。

當時德國才在第一次世界大戰中戰敗，新創立的威瑪共和國政府才剛被選出，社會經濟慘澹，生活艱困，許多不同團體發起暴烈的抗議行動，躁動氛圍瀰漫。藝術家對政客，以及當時容忍大戰發生、導致一千六百萬人喪命的社會充滿絕望。達達的目標就是摧毀這個社會建立及傳承的藝術傳統，讓新的東西取而代之。

「第一屆國際達達博覽會」是達達在柏林舉辦的第一場重要展覽，參與其中的藝術家無非都希望展覽可以成功。

然而，在他們心中，怎麼樣才算成功？

在商業上，他們的作品乏人問津，還有兩位藝術家被告，原因是作品中有令人不快的冒犯內容。

這場展覽為期八個星期，但花錢買票進場的觀眾不到一千人。不過，達達主義藝術家卻認為這次的

展覽相當成功。他們宣稱，展覽成功破壞了藝術市場，破壞了藝術本身的價值。

・攝影蒙太奇

這場展覽的目錄裡，盛讚藝術家哈特菲爾德（John Heartfield，1891-1968）為「圖像的敵人」。

哈特菲爾德（原名 Helmut Herzfeld）和格羅斯（原名 Georg Groß）兩人都當過兵上過戰場，因此戰後都全力反戰，也都把自己的名字改成英文拼法，以抗議日漸壯大的德國國家主義。

他們兩人與這個達達團體中唯一的女性侯赫，以及豪斯曼，都轉而以攝影蒙太奇來創作——用照片來製作拼貼畫——藉此揭露威瑪共和國的弊端。此後達達藝術家讓攝影蒙太奇成為一種藝術表現形式。然而諷刺的是，他們當初之所以選用拼貼這個形式，正是因為攝影蒙太奇是一種與美的藝術「相反」的手法。

攝影蒙太奇讓他們手裡的剪刀成為武器，他們的拼貼畫也成了輿論的戰場。達達藝術家把現成的影像與物件放在一起，使這些內容產生新的意義。攝影蒙太奇的創作方式和杜象——他也是達達主義者——用腳踏車輪和板凳創作雕塑一樣，只是使用的素材是照片。

這種恣意擺放拼貼內容與位置的方法，本身就已屏除了邏輯與透視的可能性，因此不會有人想用攝影蒙太奇來打造三維的空間場景。在這些作品當中也看不到清楚易懂的敘事，更沒有精神性的意涵。事實上，這些影像代表的正是這個現代世界——節奏快速、毫無章法、政治性強、破碎雜亂、挑釁躁動。

達達是相對短命的運動，在一九二〇年代中期就精疲力竭。然而達達激進的精神與本質，至今仍持續滋養著藝術的發展。

・攝影成為藝術形式

這個時期的攝影也愈來愈常被當作創作的媒材。史提葛立茲（Alfred Stieglitz，1864-1946）拍攝了快速現代化的紐約市，並在一九〇二年創立了「攝影分離團體」（Photo-Secession Group），以提倡「攝影是一種藝術形式」的概念，並在他深具影響力的「二九一藝廊」展出團體成員的作品。

史提葛立茲認為，對藝術家來說，攝影是一種可以自立門戶發展的藝術形式，而不只是有用的工具。史提葛立茲對於藝術攝影（art photography）的提倡發揮了巨大影響力，很多攝影師都是在他協助下飛黃騰達的。

同一時期的歐洲藝術家則以攝影來混合、疊加成新的影像，曼・雷（Man Ray，原名 Emmanuel Radnitzky，1890-1976）和克洛德・卡恩（Claude Cahun，1894-1954）就是其中兩位。

卡恩本名叫露西・史沃（Lucy Schwob），為了表明自己是超越性別的存在（也就是不只是「她」或「他」而已），她在一九一七年改名為克洛德・卡恩。卡恩的伴侶蘇珊娜・馬勒埃柏（Suzanne Malherbe）也把自己的名字改成中性的名字——馬歇爾・摩爾（Marcel Moore，1892-1972）。她們兩人會一起擺拍製作肖像照，例如在她們一九二八年的《你想要我做什麼？》（Que me veux-tu?）中，兩人就以光頭的複製人扮相現身。

在一九二七年左右的《克洛德・卡恩的肖像》（Portrait of Claude Cahun）中，卡恩還裝扮成馬戲團的大力士。她和舉重器材一起拍照，穿著短褲，上半身穿著一件讓自己看起來像個上空男性的上衣，捲曲的鬢角改成捲髮造型，對稱且向內彎，雙頰上畫了愛心，同時還把嘴唇畫成誇張的嘟嘴。照片中的她是男也是女，扮演著大男人的角色，但胸前潦草寫的文字卻是「訓練中，別吻我」。

這些照片在當時都是私藏，直到一九八〇年代才出現在公眾視野中。以現在的角度來看，這些作品都是探索身分認同、性別流動、影像表演等面向非常重要的先驅，而這樣的嘗試，後來也由更近代的女性藝術家一脈相承，例如辛蒂・雪曼（Cindy Sherman，1954-）和札內兒・穆荷莉（Zanele Muholi，1972-），我們分別會在第三十七章與第四十章與她們再次相會。

曼・雷在一九二二年開始以攝影為媒材，並表示「我終於從那個黏黏的顏料中脫身了，可以直接和光線本身一起工作了」。他把物體放在對光敏感的紙張上，再放到陽光下曝光，創作出以實物投影（rayographs）的平面作品。

一九一四年，曼・雷在史提葛立茲的「二九一藝廊」看了一場展覽後，開始拍攝非洲的藝術作品。在他一九二六年的作品《黑與白》（Noire et Blanche）中，我們可以看到白人模特兒琪琪（Kiki）手上拿著一個來自象牙海岸的波勒族（Baule）深色面具。琪琪的鵝蛋臉、閉著的雙眼、鉛筆線條般細長的眉毛，都與那個面具相互呼應。此外，曼・雷也把影像反白，讓琪琪的臉變成黑色，讓面具散發著白色的光芒。

・從文學擴展到藝術的超現實主義

曼・雷與卡恩都和超現實主義者（surrealist）有往來。超現實主義是以巴黎為核心的團體，一九二四年，英姿煥發的詩人安德列・布勒東（André Breton）公開發表宣言，開啟了超現實主義運動，他也將自己封為運動領導人。

超現實主義原本是文學運動，但不久布勒東就在他的雜誌《超現實主義革命》（*La Révolution surréaliste*）上刊登世界各地藝術家的作品與相關內容，許多達達藝術家因而也成了超現實主義者。例如，布勒東就把德國藝術家恩斯特（Max Ernst，1891-1976）、西班牙畫家米羅（Joan Miró，1893-1983）的作品都收錄在他的雜誌裡。

米羅早期的畫作在探索自己的夢的顏色，以及滿溢在夢中的那些抽象的形狀與象徵。恩斯特則是達達主義者，他嘗試以自動性（automatic，即潛意識的）的方式創作，拓印或拼貼既有的素材。

在一九二○年代創作的早期作品，的確很有超現實主義的精神。

在一九二二年的《西里伯斯》（*Celebes*）中，他把一個非洲的玉米倉畫得很像一隻大象，這隻大象轉動有長長象牙的頭，似乎是因為牠的思緒被眼前那無頭裸女手上的紅手套給吸引了。

超現實主義者藉由探索人的潛意識，來讓自己的想像力變得更加自由。潛意識指的是我們在放空或睡覺時，不受思想驅使的心智狀態。這樣的創作概念，建立在佛洛伊德（Sigmund Freud）提出的深具影響力、關於性及潛意識的精神分析理論之上。

超現實主義者想放任文字與影像自由流動，不受理性判斷的管轄。布勒東在描述超現實主義對

隨機與偶然事物的開放性時，曾引用十九世紀作家勞特拉蒙（Comte de Lautréamon）的文字指出，超現實主義「就像一台縫紉機在工作桌上巧遇了一把雨傘一樣，那麼偶然，那麼美麗」。

• 國際超現實主義展

後來陸續與這個運動有關的藝術家包括：達利（Salvador Dalí，1904-1989）、馬格利特（René Magritte，1898-1967）、歐本海姆（Meret Oppenheim，1913-1985）等人，他們都將多元的媒材與物件帶進藝術創作之中，他們的作品都讓觀眾既驚又喜，同時也困惑不已。

例如，達利一九三八年的雕塑作品《龍蝦電話》（Lobster Telephone）就是一台電話，電話的話筒上趴著一隻石膏做成的紅色龍蝦。

在馬格利特一九二九年的畫作《圖像的叛逆》（The Treachery of Words）中，我們可以看到一支菸斗，但菸斗底下卻寫著「這不是一支菸斗」。

歐本海姆的《物件》（Object）發表於一九三六年，她將一個茶杯盤組和一支小湯匙裹上一層羚羊毛皮，把一些日常生活的尋常物品，打造成一組外表毛茸茸、觸感好，卻同時讓人感覺困擾又詭異的物件。

超現實主義在整個一九三〇年代益發興盛，成為遍及各地的跨國運動。

英國的超現實主義團體成立於一九三六年，同年，愛格（Eileen Agar，1889-1991）也在倫敦第一場「國際超現實主義展」（International Surrealist Exhibition）展出。愛格在一顆假人頭上包滿布料

和羽毛，完成雕塑作品《安那其天使》（Angel of Anarchy）。在假人頭上，我們可以看到一條緞帶蒙住它的雙眼，暗示我們應從自己的內在（而非外在）去尋找靈感。

非裔古巴畫家林飛龍（Wifredo Lam，1902-1982）也在一九三〇年代時開始與超現實主義匯流。他透過畢卡索認識了布勒東和米羅，又在一九三八年搬到巴黎。他是這樣回憶那段時間的：「我開始以最深沉的方式作畫……那個奇怪的世界從我的內在自然的流瀉了出來。」

·蘇聯的社會寫實主義

與歐洲相反，一九三〇年代在美國與墨西哥，藝術家追尋的是社會寫實主義（Social Realism，有社會或政治意涵的寫實藝術），他們的作品我們在下一章將會看到。

不過社會寫實主義之所以會出現，實非偶然。一九三四年，蘇維埃聯盟（the Soviet Union，蘇聯）成立——也就是一九二二年到一九九一年間的俄羅斯——而社會寫實主義，就是蘇聯官方的藝術風格。在蘇聯主政下，國族主義盛行，聯盟境內實施集體勞動、財產共有制，藝術必須成為容易理解且又能夠幫助共產黨宣傳理念的東西，藝術作品中的人物也必須充滿正能量，其餘形式的藝術則一律禁止。

穆希娜（Vera Mukhina，1889-1953）的大型雕塑作品《工業工人和集體農莊女莊員》（Industrial Worker and Collective Farm Girl）就是蘇維埃社會寫實主義的藝術作品。在這件由鋼板鑄造的作品中，我們可以看到一男一女都有理想的樣貌，大步向前，一齊高舉著一支鐵鎚與一把鐮刀，這是他們勞

穆希娜的《工業工人和集體農莊女莊員》，西元1937年在巴黎博覽會中展示。

動的工具，也是這個新成立的蘇維埃聯盟的國旗所選用的象徵圖案。

《工業工人和集體農莊女莊員》高二十五公尺，是一個巨大的政治宣傳，在一九三七年巴黎舉行的世界博覽會中，這件雕塑品就聳立在蘇維埃展館，後來又繼續在莫斯科公開展示。

· 納粹德國的「頹廢藝術」展

此時在德國，現代與前衛藝術也面臨了威脅。一九三七年，希特勒的納粹黨規劃了一個展覽，稱為「頹廢藝術」（Entartete Kunst），隨後又出現一個委員會，只花了三個星期，就從一百多間美術館沒收了一共一萬七千件藝術作品（他們從沒歸還這些作品，而且大部分都銷毀了），數量非常驚人，其中有超過六百五十件作品被選進「頹廢藝術」展。

這個展覽巡迴德國各地，共有三百萬人參觀。展覽的設計目的，是為了讓民眾覺得前衛藝術是多麼頹廢，多麼道德淪喪。納粹不喜歡任何扭曲人體的藝術，或展現個人觀點的作品。這個展覽展出一百多名藝術家的作品，其中很多都是土生土長的德國表現主義藝術家，如克希納和馬克；展覽同時也搜羅了畢卡索、蒙德里安、康丁斯基等人的作品。展覽的牆面上，還貼滿詆毀這些作品的標語和文字。

「頹廢藝術」展並不是一支獨秀，「偉大的德國藝術展」（Great German Art Exhibition）比「頹廢藝術」早一天開展，展出的是新古典主義的畫作，還有納粹覺得「很有德國感」的作品。參觀這個展覽的人數，大概只有「頹廢藝術」的五分之一，也就是一天約兩萬人次。

因此，究竟是納粹對畫作吐口水，也有人去看了好幾次——侯赫就去看了四次。極，有人鄙視地對畫作吐口水，也有人去看了好幾次——侯赫就去看了四次。

「頹廢藝術」展至今仍是歷史上最多人參觀過的現代藝術展。

・畢卡索的《格爾尼卡》

與「頹廢藝術」展同年開幕的，還有在巴黎舉行的世界博覽會中的德國館。

那是一棟以樸素的石灰石打造的巨型建築，頂端盤踞著一隻超大的金色老鷹。這棟建築的外貌堅實，未加雕琢，在它正對面的是蘇聯展館，還有上面那座穆希娜的人物雕塑《工業工人和集體農莊女莊員》。

聳立在兩者之間的艾菲爾鐵塔像個和事佬似的，隔開了代表蘇維埃共產政權的蘇聯館，以及代表納粹第三帝國的德國館。

同年的西班牙展館則反其道而行，是一棟以玻璃打造的低矮現代建築，充滿輕盈的空氣感。展館內展出兩件政治意味濃厚的米羅與畢卡索的畫作。這兩件作品都很大，是當時的西班牙政府委託他們創作的，政府希望兩位藝術家以繪畫來回應當時西班牙國內的內戰。這場內戰是軍事叛變，由以佛朗哥將軍為首的右翼國族主義者發動，在世界博覽會舉行的當下仍如火如荼進行著。

一九三七年四月二十六日，納粹與義大利法西斯為佛朗哥炸毀了位於西班牙巴斯克（Basque）的小鎮格爾尼卡（Guernica），殺害了數百名平民百姓。

畢卡索以內容殘酷的作品《格爾尼卡》回應。這幅寬近八公尺的畫作沒有色彩，畫面只有黑白灰，再加上畫作的長寬比例，讓整件作品看起來就像是新聞報導中的影像。畢卡索以立體派的方式轉化轟炸與侵略，表現出那有著熊熊烈火的噩夢、尖叫的女人與哀鳴的動物、死去的孩子與倒下的士兵。這件作品隨後也成為巨型的反戰宣言，巡迴歐洲與美國各地。

畢卡索回應戰爭的《格爾尼卡》，
完成於西元1937年。

· 33 ·

自由之地？

一九三〇年代，美國與墨西哥藝術家追尋的是社會寫實
主義，里維拉和卡蘿夫妻成為廣受款待的名人。由於經
濟大蕭條影響，這時興起的「地域主義」寫實繪畫，被
譽為「真正的美國藝術」。伍德和霍普以畫筆記錄當時
美國鄉間或都市的生活剪影，勞倫斯呈現非裔美國人於
「美國大遷徙」的艱辛，歐姬芙則選擇了新墨西哥州廣
袤的風景。

‧ 苦痛又奔放的卡蘿

一九三三年的這一天，芙烈達‧卡蘿（Frida Kahlo，1907-1954）在底特律藝術學院（Detroit Institute of Arts）看著丈夫狄亞哥‧里維拉（Diego Rivera，1886-1957）在畫一幅巨型壁畫，內容是在底特律汽車組裝廠工作的工人。

卡蘿和里維拉都是墨西哥人，此時他們來到美國已經三年了。這三年之間，里維拉忙著在美國各地畫壁畫，卡蘿畫的則是一些非常有力量的自畫像。

卡蘿還記得第一次遇見里維拉的那一刻。那是一九二二年，在墨西哥城她就讀的學校禮堂裡，里維拉正在畫壁畫。當時他三十六歲，剛從巴黎回來。他在巴黎與畢卡索往來頻繁，也確立了自己作為畫家的名聲地位。

里維拉人不在墨西哥時，墨西哥經歷了一段顛沛流離的時期。幸好新的社會主義政府很重視墨西哥人的權益，還聘請了像里維拉這樣的藝術家來為改變帶來新氣象。當時新政府邀請一些畫家在公共建築外牆描繪在地的歷史故事，藉此感動人民，促進國家認同。這些畫家相信自己能帶動文化上的革新，里維拉也是其中之一。他畫了阿茲特克的神廟、前哥倫布時期的雕塑、墨西哥工人，而不是殖民時期的建築，或任何受歐洲影響的事物。

卡蘿記得自己當時在學校的禮堂，看著里維拉在臨時鷹架上畫著《創造》（Creation）中那個巨大的墨西哥人。他完全沒有察覺到她的存在。事實上，當時學生是禁止進入禮堂的，但卡蘿一點也不在意。十五歲的她還在念書，畫中那個頭戴史戴森帽（Stetson）、身穿工作服的人物，吸引了她

的目光，她覺得這人看起來像隻青蛙。那天她偷吃了一些他的午餐，然後才離開禮堂。

後來她常常回到禮堂來看他畫畫，不過仍沒有認真拿起筆作畫。直到三年後，她因為公車車禍受了重傷，才真正開始畫畫。一九二八年，她在一個派對再次遇到里維拉，儘管兩人年齡有些差距，不過仍在墜入情網後結婚了。

回到此時的底特律，很想回去畫畫的卡蘿，再次抬頭看了一下鷹架上的里維拉，然後便離開了。

當里維拉完成作品《底特律工廠壁畫》（Detroit Industry Murals）時，卡蘿也畫完了《墨美邊界上的自畫像》（Self-portrait on the Borderline between Mexico and the United States）。

在這件作品中，我們可以看到她穿著一襲及踝的粉紅色洋裝，站在兩個反差很大的背景之間。在她右手邊是墨西哥豐饒的土壤，有著豐富的精神遺產。在她左手邊則是工業化的美國，在冒著濃密煙霧的福特汽車工廠上方，那面美國國旗幾乎快看不見了。她手上拿著墨西哥國旗，而畫中那根部深入墨西哥土壤裡的沙漠植物，代表的則是她對那塊土地的歸屬感。她和里維拉一起在美國工作，但是她的心，兩人的心，都還留在墨西哥。

卡蘿在十八歲那年遭遇公車車禍後，每天都生活在痛苦之中。當時她的背、骨盆、右腿、右腳等多個部位骨折，她不得不包裹石膏好幾個月。那次受傷後，她的母親為她打造了一個畫架，讓她躺在床上也能畫畫。

她的作品多是自畫像，常常反映出她身體所受的傷，以及個人的情感。她時而把她的心臟動脈血管畫成蛇纏繞著自己的四肢，時而將自己的脊椎畫成一根已經碎裂、正在掉屑的希臘神殿柱子。

卡蘿《墨美邊界上的自畫像》，
西元1933年。

畫中的她眼底滴著淚水，或是泡在血泊當中，又或是遭很多箭射中。她不吝於在作品中表達自己的感受，同時也從不想得到別人的憐憫。

卡蘿和里維拉兩人還在世時，受擁戴的大明星是里維拉，不過到了今天，更能感動我們的，是卡蘿奔放的情感之火。

・美國原住民的「工作坊學校」

一九三一年，剛開幕不久的紐約現代藝術博物館（Museum of Modern Art）就舉辦過里維拉的大型回顧展，回顧他整個藝術生涯的創作。美國人熱愛他的作品，因為容易理解，不像那些由歐洲逐漸影響到美國的抽象畫。里維拉和卡蘿兩人也成為廣受款待的名人。

與此同時，鄧恩（Dorothy Dunn，1903-1992）則在新墨西哥的聖塔菲印第安人學校（Santa Fe Indian School）籌備「工作坊學校」（Studio School）。工作坊學校邀請美國原住民參加繪畫課程，民眾的參與也很踴躍，藝術家查黎（Pop Chalee，本名 Merina Lujan，1906-1993）、以及後來的亞吉拉（José Vicente Aguilar，本名 Sua Peen，1924-）都曾經參加過。

鄧恩教的是很特定的畫風：用外框輪廓線繪製物體，並著上均勻的單色色塊。這個學校鼓勵學生探索自身的文化根源，尋找主題與想法。儘管這個學校的藝術家有畫風過度一致的狀況，不過仍有不少校友讚賞「工作坊學校」是他們藝術生涯發展中很重要的基石，因為在這裡，學生能夠以自身的文化傳統為傲。

這些校友的作品後來也啟發了美國的大眾文化，例如動畫師及電影製作人華特・迪士尼就曾拜訪過這所學校，並深受查黎筆下那些有長腳的馬、穿越魔幻森林的鹿所吸引。迪士尼後來買下其中一幅水彩畫，他於一九四二年所製作的電影《小鹿斑比》，也該歸功於查黎的作品。

・里維拉的《底特律工廠壁畫》

里維拉在一九三三年完成那幅巨大的《底特律工廠壁畫》時，以為那是他畫過最偉大的作品。不過，那倒是他藝術生涯中金額最高的委託案，高達兩萬美元，由底特律福特汽車組裝廠創辦人的兒子愛德索・福特（Edsel Ford）支付——畢竟畫中主題就是福特家族的工廠，也是全世界最大的汽車製造廠。

里維拉在牆上畫了鋼鐵灰的巨大機器，管線在廠內上方纏繞、扭轉，下方則有一個個身穿工作服、頭戴鴨舌帽的工人在處理汽車零件，另外還有一臉嚴肅、打著領帶的人在監工，手上拿著寫字板在記錄進度。從這件作品中我們不難看出，政治傾向左翼的里維拉比較認同的是勞工，而不是那些老闆。

・美國經濟大蕭條

此時里維拉已經在美國待了三年，也正是在這期間，福特汽車組裝廠的工人有一半遭到裁員，

工人的薪水也被砍半。底特律因此發生了遊行抗議，警察還對抗議民眾開槍。那是美國經濟大蕭條（Great Depression）期間，人們的生活開始愈來愈難過。

自第一次世界大戰以來，美國成為全球主要投資者，國內經濟迅速成長，帶動全世界的製造業發展，最後讓美國成為世界強權。然而，美國股市卻在一九二九年暴跌崩盤，也就是現在大家口中的華爾街股災，製造業也隨之急煞減速。

因此當里維拉畫完《底特律工廠壁畫》時，美國總體財富剛跌到谷底，政府不得不出手改革，提出一些救援的計畫，以挽救大規模的失業狀況，避免數百萬人陷入赤貧。其中一項就是成立美國聯邦農業安全管理局（Farm Security Administration），以應對鄉村的困境，同時還聘請蘭格（Dorothea Lange，1895-1965）與艾凡斯（Walker Evans，1903-1975）攝影師，來記錄農民家庭的命運。這些農民因為原有土地遭遇旱災或農業的機械化，不得不往西遷至加州。

· 伍德的《美國式哥德》

經濟大蕭條對一九三〇年代美國藝術的影響重大，引發了偏好寫實繪畫的風潮，這些作品後來統稱為地域主義（Regionalism），當時的雜誌會將這樣的作品譽為「真正的美國藝術」。

這個時期最具代表性的作品是伍德（Grant Wood）繪於一九三〇年的《美國式哥德》（American Gothic），畫中我們可以看到一個身穿舊工裝褲的男性，手上拿著閃爍著金屬光芒的乾草叉，雙眼直直瞪著我們。他的金屬圓框眼鏡圈住了冷冷的棕色眼珠，大大的嘴抿成一條緊緊的線。這名男性身旁站著一位穿著長圍裙的女性，看起來剛剛在工作，而且不想弄髒衣服。這位女性

不像那位男性一樣盯著我們看，而是往旁邊看，眉頭微皺。她站在那位男性的身後，看起來像他是老闆，或是他在保護她。她是他的太太還是女兒？

這兩個人之間的關係很難判定，但也正是這樣的曖昧不明，讓這幅畫更有吸引力，因為我們會一看再看，想看出端倪。畫中的男性想捍衛什麼嗎？他身後的木造房子是他們的家嗎？他的武器只有一支乾草叉，藝術家的用意是希望觀看的人嘲笑他們？還是他其實很欣賞他們？

畫中兩人都穿著一八九〇年代的過時服裝，不過伍德作畫時的模特兒，是他的妹妹南，以及當地一個牙醫師。他以一絲不苟的細膩筆觸描繪這兩個人物，為這幅畫營造出寫實的情境，讓觀看者不自覺就會相信畫中的角色和場景都是真實的。

‧ 霍普筆下的美國

另外有一位藝術家比地域主義者更像美國一九三〇年代的歷史記錄者。霍普（Edward Hopper，1882-1967）原本是插畫家，四十二歲才成為全職藝術家。他熱愛電影與劇場，因此在他的作品中，我們也能看到他早期受過電影海報設計訓練的影子——先建立畫作的場景，再把人物放進去。

例如，在他繪於一九三九年的作品《紐約電影》（New York Movie）中，我們可以看到電影院裡有零星幾個人在看一部黑白片，一旁的走道有個穿著海軍藍外套與褲裝的女性接待員，背靠著牆，讓穿著高跟鞋的雙腳休息。她站在影院出口處等著電影結束，低著頭沉思，看起來有點失神。霍普不僅捕捉了她無聊又寂寞的狀態，更將這樣的情緒放大，讓人感覺彷彿那寂寞是整個城市的寂寞，

是整個國家的寂寞。

霍普在一九三〇年代享受了大紅大紫的成功滋味。經濟大蕭條燃起人們對於真實道地的美國藝術的渴望。從鱈角灣的燈塔，到鄉間的加油站，從紐約狹窄的公寓，到深夜咖啡館，霍普筆下的世界都有莫大的吸引力，因此重要的美術館收藏了他的畫作，也舉辦他的展覽。

他的作品捕捉了日常生活可見之美——光線如何照亮一道牆，又如何由一扇暗窗反射出來——最後讓人們的目光聚焦在現代美國生活中愈來愈深沉的疏離。

• 勞倫斯的「遷徙系列」

藝術家勞倫斯（Jacob Lawrence，1917-2000）記錄的，則是美國經濟大蕭條的另一個面貌。

美國大蕭條在一戰時就埋下隱憂，最後持續到一九七〇年。這段期間也發生了「美國大遷徙」（The Great Migration），六百萬非裔美國人為了到工廠工作或找工作，從以農業為主的南方前往北方的工業化城市，如底特律與紐約。隨著南方乾旱與作物病蟲害等情況加劇，貧困佃農的生活每況愈下，導致愈來愈多人必須往北移動謀生。

勞倫斯從一九四〇年開始繪製一系列共六十幅作品，以回應這場大規模的北遷。每幅作品的圖說收錄了這些人移居的原因，記述了旅程的艱辛，更記錄了遭受私刑的案件，以及他們在北方所面臨的有別於南方的另一種歧視。

勞倫斯本身是非裔美國人。他在紐約哈林區（Harlem）長大，當時正逢「哈林文藝復興」（Harlem

Renaissance）時期。這時期出現了大量才華洋溢的黑人藝術家，他們的作品融合了身為黑人的驕傲與自信，而當時的社會對不平等與歧視的現象也愈來愈有意識。

一九三〇年代時，哈林區吸引了很多來自南方的家庭前來落腳。勞倫斯傾聽他們「向上流動」的故事，以自己的繪畫作品加以回應。那些空蕩的場景、空空的碗盤提醒觀看者，這些家庭大多數離開家鄉，都是因為迫不得已，而非自願。畫中不知名的非裔人物，穿著顏色鮮豔的衣服，或紅或黃或綠或藍綠，但看不出個人特徵，也看不出描繪的是誰，因而能夠代表所有黑人，代表經歷了遷徙過程的整個群體。白人很少出現在他的作品裡，即使偶爾出現，也都是有權有勢的人，或是涉及歧視的人。

美國大遷徙這個主題相當不容易處理，但勞倫斯做到了。一九四一年，「遷徙系列」（The Migration Series）在紐約伊迪絲·哈爾珀特藝廊（Edith Halpert's Gallery）展出時大受好評。可惜展覽結束後，單雙號的作品分家，單號作品由華盛頓特區的菲利浦典藏館（Phillips Collection）收藏，雙號則進了紐約現代藝術博物館，如今，這兩部分的作品經常會在展覽裡一起呈現。

・歐姬芙與新墨西哥州

此外，有些藝術家偏好面向美國廣袤的風景，遠離社會議題。歐姬芙（Georgia O'Keeffe，1887-1986）曾在芝加哥和紐約念書，早期畫作多是城市中即將拔地而起的高樓。然而，她在第一次搭火車到新墨西哥州旅行後說：「從那時候開始，我就一直在回到那裡的路上。」在那之後，她每年都

勞倫斯「遷徙系列」編號 1，
《一戰期間南方非裔美國人大規模往北遷移》，
西元 1940~1941 年間。

會來到這裡畫新墨西哥的花，或是新墨西哥的風景，而且通常畫在尺寸很大的畫布上。

大自然的更迭、生命的循環、生滅的交替，啟發了她的創作。例如在她一九三五年的作品《公羊頭、白蜀葵、小山丘，新墨西哥》（Ram's Head - White Hollyhock - Little Hills, New Mexico）中，我們可以看到宛如古老護身符的動物骨頭，飄浮在綿延的山脈之上。鳶尾花與罌粟花在歐姬芙的鑽研之下，也展開了香豔欲滴的花瓣。

一九四五年時，她在陶斯（Taos）附近的幽靈牧場（Ghost Ranch）買了一間小屋子（稱為泥磚屋〔adobe〕），在那裡住了下來。她在一封寫給某位畫家的信中，這樣描述從工作室看出去的窗景：「泥土的紅粉與橙黃墜入了北方——蒼白的滿月正要從早晨薰衣草色的天空中落下。」

歐姬芙沉浸在這片不毛沙漠的工作與生活之中，直到九十九歲離世的那一刻。

戰爭的遺緒

歐洲藝術家以不同方式回應戰爭的恐怖與殘忍。培根作
品中的人物都像遭到用來描繪他們的顏料攻擊似的，他
們的身體和臉龐，都因為猛烈的攻擊而扭曲液化。賈柯
梅蒂雕塑的人物變得瘦骨嶙峋。杜布菲則轉向主流社會
以外未受正規訓練的「原生藝術」。二戰期間亦曾遭轟
炸的澳洲，藝術家開始推動將原住民藝術認可為澳洲
真正的藝術資產，並探索自己國家的殖民歷史。

·赫普沃斯和尼柯遜

一九四三年的這天，赫普沃斯（Barbara Hepworth，1903-1975）在英國康瓦爾郡卡比斯灣（Carbis Bay）的家裡。這陣子她都在家裡的花園製作《卵形雕塑》（Oval Sculpture），這時正要把這件作品搬進身後屋裡的工作室。

在這個家，她可以看見遠處的海洋閃耀著綠色的光芒，以及漁業小鎮聖艾夫絲（St Ives）。自從四年前戰爭開打以來，《卵形雕塑》是她在這段期間首度完成的其中一件作品。它有像蛋一般的外型，是用深棕色篠懸木刻成的，看起來就像一顆在海打磨下形成的鵝卵石。她還打穿了木頭，鑿出洞，並打算把雕塑內部的空間都漆成白色。

赫普沃斯的雕塑作品雖然不是重現世界中物體的樣貌，但仍遵循著大自然的引領，例如這件《卵形雕塑》，就讓她想到海灘上破碎的浪花、頭的形狀，或是水晶的內在結晶。

儘管有戰爭，但這一年她在故鄉約克夏（Yorkshire）舉辦了自己的第一場回顧展，此時則在準備另一場在維克菲爾德城市藝廊（Wakefield City Art Gallery）的展。不過她還得照顧孩子，必須準備三餐，一大堆雜事待辦，還有和山一樣高的信件要寫。

她想，無論如何還是得繼續撐下去。她打算這天晚上得先起個頭，寫信給人在倫敦的丈夫尼柯遜（Ben Nicholson，1894-1982），要他幫忙買些她最喜歡的紙還有顏料回來，因為戰爭期間她大部分時間都在畫畫，很多材料都快用完了。不過眼前她得先想辦法把《卵形雕塑》弄進屋子裡，然後去找保母，因為她的三胞胎就快放學回家了。

在戰爭爆發之前，赫普沃斯和尼柯遜兩人住在北倫敦的漢普斯特德（Hampstead），當時有一群藝術家都住在這裡，包括加博（Naum Gabo，原名 Naum Neemia Pevsner，1890-1977），還有蒙德里安。

尼柯遜和加博曾出版讚揚歐洲結構主義（European Constructivism）藝術家的雜誌《圓圈》（Circle），不過沒多久就停刊了。這個時期的俄羅斯與德國對創意相關人士的管制愈來愈嚴格，倫敦便成為逃離母國藝術家的避風港。

結構主義以抽象的幾何形狀來創作，例如，加博就用透明塑膠線紮成的雕塑作品，來凸顯這些線條所形塑的空間，尼柯遜則製作了以圓形與方形組成的白色浮雕。

赫普沃斯在一九三〇年代期間也嘗試以結構主義來製作抽象作品，因此她的木雕與石雕也常會結合一些幾何形狀。此外，她也在作品裡使用過線條，不過這後來還是重回更本能的創作方式，雕刻更自然有機、隱含母子關係或自然物體形態的圓弧形。這樣的美學感受能力，與另一位約克夏雕刻家摩爾（Henry Moore，1898-1986）不謀而合。摩爾後來也住在漢普斯特德，離她的家不遠。

一九三九年，隨著戰事逼近，許多藝術家都離開了倫敦。赫普沃斯和尼柯遜帶著五歲大的三胞胎，一起在這一年搬到聖艾夫絲小鎮。同一年，加博與太太米瑞安（Miriam）也跟上了他們的腳步。早在一八八〇年代，藝術家就會到聖艾夫絲旅行，他們享受當地絕佳的光線、遠離塵囂的僻靜，並與當地創作者社群交流。

住在偏遠的地方，讓赫普沃斯得以在戰時繼續創作，戰爭對她作品的內容也沒有太大的影響，只是木頭和石頭等材料的確變得較難取得。戰後，她搬到同樣位於聖艾夫絲的楚溫工作室（Trewyn

Studio)，一直住在這裡，直到一九七五年因為工作室發生火災而離世。

· 培根呈現人物的扭曲

戰爭開始後，培根（Francis Bacon，1909-1992）搬到南英格蘭博德爾學校（Bedales school）校地內的一間小屋。倫敦大轟炸（the Blitz）帶來的煙塵讓有氣喘的他不好過，但他還是在一九四三年回到倫敦，租了一間位於一樓的公寓，那房子原本屬於前拉斐爾畫派的知名畫家米萊（Millais）。

培根把屋裡一間老式撞球室改裝成自己的工作室，並在隔年完成了畫作《以受難為題的三張習作》（Three Studies for Figures at the Base of a Crucifixion）。在中央畫板上是一隻瞎眼、不能飛的鳥，看起來不好惹的樣子，右邊的畫板裡有個怪獸般的生物，正對著後方鮮豔的橘色天空大吼。左邊的畫板則有某種東西盤踞在桌上。培根將人類變成動物，混合成他筆下的物種，彷彿這個世界已經瘋了。

一九四五年，培根在勒費弗藝廊（Lefevre Gallery）展出這件《以受難為題的三張習作》，這個做法相當大膽，畢竟當時他不只默默無名，而且展出的還是強烈、野性的哭喊，是一件以令人難受的方式表達憤怒、痛苦、悲憤的作品。當時藝評家瑞蒙‧摩提默（Raymond Mortimer）就批評培根的畫作是「暴怒的符號，而不是藝術的表現」。

不過培根絲毫不受影響，繼續創作不懈，後來成為同時期具象繪畫中作品最具感染力的畫家。他筆下那尖叫的教宗，或是那些孤寂抽離的角色，都像遭到用來描繪他們的顏料攻擊似的，他們的身體和臉龐，都因為猛烈的攻擊而扭曲液化了。觀眾在培根作品中看見的，是透過嘶喊傳達出來的

二十世紀的殘酷，以及面貌模糊的眾生。

・李謝捕捉變形的瞬間

培根常把筆下人物，關在以線條描繪出來的「空間框框」裡，彷彿把他們囚禁起來，限縮在那個空間之中。雕塑家李謝（Germaine Richier，1902-1959）同樣也以另一種形式的空間框架，來掌控或襯托她作品中的人物。她以金屬細棒連結雕像的手腕至腳底，或是膝蓋到指尖，讓被觸及與含納的空間都有了能量。

在戰前，李謝在巴黎經營自己的傳統雕塑工作室，但到了一九四○年代，她的作品出現了重大改變。她雕塑的人物變形了，變成四肢長滿粗糙表皮的蟾蜍與蝙蝠。李謝的作品捕捉了那個變形的瞬間，如在一九四六年的《禱告螳螂》（Praying Mantis）中，我們可以看到一名女性的手臂變得纖長，而且還折彎了，擺出昆蟲捕捉獵物時的姿勢。

李謝會做這件作品，是回想起童年聽過的神話和變形的故事？或者這是她對戰爭所做出的即時回應？變形成昆蟲與鳥類，是這些人物在絕望之中，為逃離現實所做的最後一搏嗎？

・存在主義思潮

隨著二次世界大戰結束，納粹在集中營暴行被公諸於世，人類也來到了一個轉捩點。這時的巴

李謝的青銅雕塑作品《禱告螳螂》，
完成於西元1946年。

黎仍被視為歐洲的文化中心，巴黎的藝術家提出了質問：發生了如此的迫害與毀滅之後，藝術對人類社會來說，還能夠是什麼？

沙特（Jean-Paul Sarre）的《存在與虛無》（Being and Nothingness）於一九四三年出版，這本書探究的是存在主義（existentialism）的內涵。存在主義是哲學概念，重視人所經歷的體驗，認為每個人都得為自己的行為負責，也有責任為自己的生命找到意義。

經過第二次世界大戰如此長期的創傷經驗後，存在主義成了巴黎人繼續活下去的明燈。為什麼我會在這個地方？我的人生意義又是什麼？他們如此自問。

・賈柯梅蒂與弗特里埃

雕塑家賈柯梅蒂（Alberto Giacometti，1901-1966）在大戰前原本是立體派與超現實主義者，戰後他雕塑作品中的人物開始變得瘦骨嶙峋，有著凹凸不平的球狀關節、纖長如柴的脖子，好像被拉長到快要斷掉似的。這些雕塑作品似乎在說，剩下的就是這些了，這是人類僅存的核心。

二戰期間，弗特里埃（Jean Fautrier，1898-1964）在巴黎待過一陣子，躲在他位於市郊的一家精神醫療診所裡的工作室。當時他行事低調，就是為了躲避德國人追捕，因為他們認為他是支持法國反抗軍的活躍分子。在那裡，他聽得到附近樹林裡傳來的淒厲哀號，俘虜在那裡遭德國占領軍刑求並殺害。這些記憶隨後也化為他名為「人質」（Hostages）的系列作品。

這個系列在一九四五年首度展出，有繪畫也有雕塑。在畫作裡，他將濃稠的漿糊混入油彩之中，

讓顏料看起來像是充滿傷疤的肉體。我們會看到被砍下的頭在充滿鮮血的地板滾動，形狀扭曲的頭顱沒有眼睛。這些人都是殘酷戰爭的受害者。他在一九四二年完成的青銅雕塑《悲慘大頭》（Large Tragic Head），則會讓我們聯想到受傷的士兵。那鑿去的半邊臉，彷彿被炸彈炸掉似的。

．杜布菲與「原生藝術」

歐洲的藝術家以各自的方式來回應戰爭的恐怖與殘忍。

杜布菲（Jean Dubuffet，1901-1985）將目光轉向孩子們的創作——無師自通自學藝術的孩子作品，或精神醫療機構裡的小朋友的創作。杜布菲將這樣的藝術稱為「原生藝術」（art brut，英文為 raw art），認為這些作品「尚未被藝術界的文化玷污」。他覺得受過訓練的藝術家都放不下戰爭的殘暴，但透過欣賞主流社會以外的藝術創作，讓他發現「一切都是可能的……有千千萬萬種表達的方式，存在於已被認可的文化場域之外」。

戰爭結束後，杜布菲收藏了許多可作為「原生藝術」的作品。他會去醫院拜訪病人，例如罹患思覺失調症的高爾巴（Aloïse Corbaz，1886-1964），她以彩色鉛筆繪製幻想中的皇族女性，畫面時常令人目不暇給。杜布菲也會與業餘藝術家見面，例如，在巴黎軟木塞工廠工作的吉羅納拉（Joaquim Vicens Gironella，1911-1997），他會用軟木來創作雕塑品。

到了一九五一年，杜布菲的收藏已有一千兩百件作品，來自一百位不同的藝術家。這些作品曾被運到美國，一去就在那裡待了十年，不少美國藝術家都曾欣賞過這批收藏。

杜布菲自己在戰後的作品除了受「原生藝術」影響之外，也受到塗鴉（graffiti）的啟發。在他一九四五年的《有題字的牆》（Wall with Inscriptions）中，我們可以看到一堵骯髒的水泥牆上滿是卡通和標語，還有一個以簡單線條繪成的人物，他雙手放在腰間，頭轉側面，站在牆邊讀牆上的標語，進而成為牆面的一部分。

在其他作品中，杜布菲則會以刮除顏料的方式來打造一些法國作家的漫畫版人像。他以孩子本能的觀看方式，繪製了頭部過大的人物，並縮小了腿和腳等他自己沒那麼有興趣的身體部位。

・二戰後的澳洲藝術

第二次世界大戰是第一個直接影響到澳洲的戰爭。一九四二年，日本轟炸了達爾文市（Darwin）和澳洲北部。在這之前，澳洲的藝術發展都集中在海岸邊的城市，不過到了戰後，藝術家開始將目光轉向澳洲大陸內部，沉浸在當地原始的景色之中。

英國於一七八八年開始殖民澳洲，但在那之前，澳洲原住民與托雷斯海峽島民（Aboriginal and Torres Strait Islander）已在這塊大陸生活了超過五萬年。他們的藝術在數千數萬年間演化，不同部族都發展出各自獨特的圖騰。

這些圖騰一開始是畫在懸崖岩壁上，或是遮風避雨的場所裡，後來也用在具儀式性的身體藝術當中，或是畫在沙地，成為非永久的大型地板畫。圖騰中的螺旋、圓圈、線條，與似乎能和生命一同脈動的無數點點交織在一起。澳洲的原住民相信他們屬於大地，這與西方認為大地屬於人類的觀

點相反。對澳洲原住民來說，人是要和土地融為一體的，而非宣稱自己擁有這片土地。這些畫作在西方人眼裡看來顯得抽象，事實上，這些作品一如他們的創世神話，都根植於人和大地之間的緊密連結，而這樣的連結狀態，如今被稱為「傳命」（the Dreaming）[10]。

一九三〇至一九四〇年代，藝術家普雷斯頓（Margaret Preston，1875-1963）極力推動將原住民藝術認可為澳洲真正的藝術資產。普雷斯頓住在雪梨，但拒絕接受雪梨藝術圈「把殖民者的藝術置於被殖民者的藝術之上」的主流觀點。她拜訪了許多原住民聚落，認為澳洲在建立國族認同時，原住民的作品才應該是「澳洲藝術」的核心。普雷斯頓也汲取不同文化的觀點，在自己作品中融入了澳洲原住民、亞洲、歐洲等地藝術，創作了生氣盎然的風景畫，創作於一九四二年的《飛越肖爾黑文河》（Flying over the Shoalhaven River）就是其中之一。

普雷斯頓致力提升原住民藝術地位時，也出現了一些受過西方藝術訓練的原住民藝術家。

納馬吉拉（Albert Namatjira，1902-1959）以遼闊的水彩風景畫，展現澳大利亞焦黃的內陸景色，同時也證明這樣的作品非常受歡迎。不過要到一九七〇年代，才開始有藝術家在畫布上畫出傳統的原住民藝術，進而傳播到世界各地。

有些澳洲原住民藝術家擔心這種創作方式會讓「傳命」變弱，因為他們原本創作的是會隨時間生滅的作品。不過，這些藝術家後來也選擇這種相對保存長久的新形式。在眾多極其精緻複雜的點

10 編注：Dreaming 與 Dreamtime 過去亦譯為夢時光、夢創、夢創時代等。本書參考林仁益教授關於 Dreaming 的翻譯建議，以及阮秀莉〈追尋歸鄉之路：澳洲原住民文學與文化的歌行路線／歌之版圖／傳命路徑〉一文，譯為「傳命」。

賈帕特賈里的《沃魯古龍》，繪於西元1977年。

畫作品當中，賈帕特賣里（Clifford Possum Tjapaltjarri，1932-2002）於一九七七年繪製的《沃魯古龍》（Warlugulong），如今收藏在坎培拉（Canberra）的澳洲國立美術館（National Gallery of Australia）。

諾蘭（Sidney Nolan，1917-1992）和其他的澳洲非原住民藝術家，則在探索自己國家的殖民歷史。他在一九四六年開始創作一個與奈德・凱利（Ned Kelly）有關的系列。奈德・凱利是十九世紀澳洲惡名昭彰的法外狂徒，後來成為人民眼中的英雄，最後在一八八〇年一場與警察的對峙中被捕，身上還穿著他自製的防彈背心。

在諾蘭的整個系列作品中，凱利都穿著這件防彈背心，諾蘭還把他的頭盔重塑成一個扁平的黑色方形，以色彩明亮的風景加以襯托。這個方形頭盔看起來就像我們在第三十一章見過的馬列維奇的《黑色方形》，因為此時黑色方形已是代表西方抽象繪畫最容易辨識的圖像。然而，這個方形無論如何都不可能納進澳洲那無窮無盡的遼闊地景。諾蘭似乎是想藉此來表示，抽象其實是會蒙蔽雙眼、限縮視野的。

第二次世界大戰確實是一場全球浩劫。一九四五年，二戰結束，有些國家復甦了，例如澳洲，但歐洲大陸則陷入破產的窘境。之後不到幾年時間，紐約首次成為西方藝術的中心。

諾蘭的《奈德・凱利》，
繪於西元1946年。

· 35 ·

美國藝術的時代來臨

二戰結束幾年後，紐約成為西方藝術中心。這裡有最重
要的收藏家、最有錢的美術館，還有許多藝術經理人，
更有風格各異、肆無忌憚、野心勃勃的藝術家。混搭了
各種圖像的普普藝術，讓大眾文化中的影像也成為時髦
奢華藝廊中的高雅藝術品。非裔藝術家則透過作品讓更
多人看見黑人的真實生活，畢竟在當時美國的藝廊與美
術館都還很難看到他們的身影。

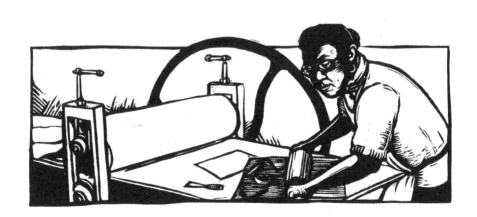

．卡特利特的「黑人女性」系列

一九四七年，雕刻家暨版畫家伊莉莎白·卡特利特（Elizabeth Catlett，1915-2012）在墨西哥城的人民平面藝術工作坊（People's Graphic Arts Workshop）看著自己新的系列作品——「黑人女性」（The Black Woman）。她在一年前來到這個國際知名的藝術中心，在這裡製作這個系列。

卡特利特不是墨西哥人，而是非裔美國人。她幾年前開始製作充滿政治能量的作品，在那之前她去了一趟芝加哥，親身體會到當地藝術家是如何創作訴諸社會變革作品的，那些藝術家希望讓世人看見非裔美國人所面對的艱難。她後來和其中一位藝術家查爾斯·懷特（Charles White）結婚，隨後的六年間，他們並肩一起工作。

卡特利特後來曾說：「藝術應該要發自人心，並且服務於人⋯⋯藝術一定要能回答某個問題，要能喚醒人的無知，或是把人往對的方向推一把——推往解放的方向。」

卡特利特這十五幅「黑人女性」系列作品是膠版畫，在油氈版上雕刻來製版。油氈版是一種可用來當作地板的材料，這種製作版畫的方式，提供藝術家比木板更便宜又快速的選擇。為了將人物張力放到最大，卡特利特以簡潔的構圖來呈現。

在其中一張作品裡可以看到四位女性坐在公車上，身後有個標示寫著「有色人種專用」。另一張作品則有一個男子倒在地上死亡，他的脖上有絞繩，上方還有三雙吊在半空的腳。卡特利特為每張版畫作品命名，讓文字一起訴說黑人女性必須面對的各種不公不義，例如，以《我有特別的位置》（*I have special reservations*）來描述公車上的種族隔離制度，或是《為我所愛的人懷著特別的恐懼》（*And*

songs）。畫中一位女性抱著吉他，彎著腰，滿是皺紋的臉上充滿悲傷。卡特利特在吉他側邊印上藍色，

此時她眼前的那張畫是系列中的第五幅——《我已給了世界我的歌》（I have given the world my

表示這位女性彈奏的可能是藍調歌曲。這麼說來也合理，因為她身後的背景也有藍色的回憶飄浮著，

我們在那回憶中看見一個燃燒的十字架，還有一個白人穿著三K黨的獨特連帽服裝，手裡拿著棍棒

正在追打一位黑人男性。

· 紐約的抽象表現主義

卡特利特成長於華盛頓特區，她想成為藝術家，即便當時美國只有非常少數非裔女性能夠以藝

術家為職業。當時種族隔離制度仍在實行，在南方，包括美術館在內，很多地方非裔美國人都不能

進去。面對這樣的狀況，卡特利特想辦法繞過限制。她和博物館商量，讓她能在閉館後，帶她紐奧

良的學生進去參觀。「黑人女性」其中一件作品的名字，就點明了卡特利特的目標：《我心目中的

正義是一個與所有美國人平起平坐的未來》（My right is a future of equality with other Americans）。

並非所有非裔美國人都如此直接以藝術來表達自己的想法。劉易斯（Norman Lewis，1909-

1979）住在紐約哈林區，他以畫作來回應當地繁忙的街道，並將作品往抽象的表現方式推進。

在他一九五〇年的《大教堂》（Cathedral）中可以看到，在黑色線條組成的密集方格之間，交

織著點狀與各種凌亂的曲線或短線條，整幅畫散發著溫暖的紅，再綴上閃爍其中的白、藍、黃色小

卡特利特的版畫作品
《我已給了世界我的歌》，
繪於西元 1946~1947 年。

色塊。這幅《大教堂》看起來就像教堂的彩繪玻璃，又像是陽光反射在紐約高樓大廈及廉價公寓玻璃窗上的景象。

劉易斯也是紐約後來被稱為「抽象表現主義」（Abstract Expressionism）藝術家的其中一員。抽象表現主義源自一名藝評家，一九四六年，他指出這些藝術家的作品以抽象的方式來呈現表現主義，也有人將他們封為「紐約畫派」（New York School）。不過，他們之中每個人都堅持自己並不屬於哪個特定的運動。事實上，他們的作品也非常多元。

起初克雷斯納（Lee Krasner，本名 Lena Krasner，1908- 1984）和丈夫帕洛克（Jackson Pollock，1912-1956），以及羅斯科（Mark Rothko，1903-1970）、紐曼（Barnett Newman，1905-1970）、伊萊恩・德庫寧（Elaine de Kooning，1918-1989）、威廉・德庫寧（Willem de Kooning，1904-1997）等人在曼哈頓下城區的小型藝廊一起展出，大概是在第九街那一帶。

他們不是每個人都畫抽象畫，例如伊萊恩・德庫寧畫過坐在椅子上的男性，身旁還有不同的絢爛顏色襯托。威廉・德庫寧則把裸體女性畫成有蹄爪的光頭野獸。

不過他們之中的確有多位抽象藝術家，例如，紐曼的作品就是一整塊掛在牆上的紅色或藍色，色塊之間有一條猶如「拉鍊」般的對比色細線。

在羅斯科的作品中，則可看到一層層朦朧的色塊飄渺層疊於彼此之上。他以畫布油畫創造出一種近乎靈性的體驗：站在畫的面前一陣子後，你會感覺自己好像被那顏色吸了進去，整個人變得輕盈，隨之飄浮起來。

‧ 克雷斯納與帕洛克

克雷斯納的作品有種獨特的能量。她一九四七年創作的繪畫《抽象二號》（Abstract No. 2），像是緊密堅硬的螢幕表面，畫中如原子般暴衝的紅色黃色點點，讓我們的目光隨之在一片難以束縛的迷濛線條網路間穿梭游移。

同一年，帕洛克開始以滴顏料的方式創作。他將顏料滴在平放地板的畫布上，以這樣的方式作畫，畫筆完全沒碰到畫布——之前完全沒人想過可以這麼做，這為繪畫帶來了革命性的變化。他潑灑出一條條大大的弧線，顏料在畫布上潑出的圖案很有節奏感，彷彿書法在跳舞似的，例如，他一九四八年的作品《夏季時光號碼9A》（Summertime Number 9A），還有一九五二年備受推崇的《藍柱》（Blue Poles），就是其中兩個例子，這兩件作品都寬達五公尺左右。

如今我們在YouTube上能看到帕洛克作畫的影片，那是漢斯‧納姆斯（Hans Namuth）在一九五一年拍攝的片段。在影片中，帕洛克嘴裡叼著菸，手上拿著一桶顏料，他創作時整個人走來走去的，用一根棒子沾了沾桶內的顏料，再把顏料甩到地上的畫布，而且甩滿畫布每一個角落。藝評家哈洛‧羅森柏格（Harold Rosenberg）將這樣的創作方式稱為「行動繪畫」（action painting）。

帕洛克在影片中慢條斯理的說：「把畫布放在地上的話，我感覺自己和畫布更近一些，更像這幅畫的一部分。用這種方式我可以繞著畫布走來走去，可以在畫的四邊創作，或者走進畫布裡。」

人們開始以「原野」來稱呼帕洛克的畫布，因為這些作品尺寸之大，足以填滿觀眾的視野，讓人站在作品前就看不到其他東西，感覺就和帕洛克一樣置身在畫布「裡面」。

克雷斯納的《抽象二號》，
繪於西元1947年。

克雷斯納和帕洛克於一九四五年結婚，她不斷宣傳帕洛克的作品，常犧牲自己的藝術事業。如今人們認為克雷斯納的作品與帕洛克並駕齊驅，不過當時在她協助促成下，帕洛克的藝術神話掩蓋了她自己身為藝術家的野心。

早在一九四七年，美國重要藝評家克萊門特·格林伯格（Clement Greenberg）就大膽將帕洛克封為「當代美國最有力的畫家」。兩年後，《生活》雜誌也詢問自己的讀者：「他是當今美國最偉大的畫家嗎？」

對克雷斯納來說，機會與優勢永遠都不在她這邊。她和伊萊恩·德庫寧一樣，刻意選擇不生養小孩，因為她們明白，如果生了小孩，就沒辦法有足夠的時間創作。對她們來說，成功的藝術生涯或生養孩子，只能二選一（但男性藝術家可以兩者兼得）。

當時性別歧視對女性藝術家來說仍是習以為常的事。展覽不會邀她們參加，出版品也不會收錄她們的作品。克雷斯納刻意簡化自己的名字，改成男女都可用的「李」（Lee），在作品簽上「L·K·」，以減少性別偏見。她希望人們以藝術家來看待她，而不是女性身分。然而，在各種只聚焦討論她丈夫作品的文章中，她還是常被稱為「帕洛克太太」，或「過去是藝術家的克雷斯納」。

一九五六年，帕洛克因酒駕肇事的車禍過世。這時的美國，尤其是紐約，已成為西方藝術世界的中心。紐約有最重要的收藏家、最有錢的美術館，還有許多藝術經理人，更有作品五花八門、風格各異的藝術家，他們肆無忌憚、野心勃勃。

在冷戰期間，美國政府藉由舉辦當代藝術展覽來進行海外的政治宣傳，經過精心安排與設計，

以這些繪畫與雕塑作品所展現的宛如脫韁野馬般的藝術來表達自由，對照蘇聯與共產主義對個人表現的壓抑，並藉由這些展覽來強調美國藝術（還有美國本身）已成為引領世界的火車頭。

‧ 抽象表現主義的轉變

藝評家格林伯格認為，抽象表現主義是現代藝術與現代主義的巔峰。

抽象表現主義是一種純粹繪畫，作品中只有平面的色彩，因此也讓這些作品和孕育它們的現實世界徹底脫節。

不過，新一代的美國藝術家很快就對此有所回應，他們開始認為，藝術不該只存在於與現實無涉的真空之中，反對創作就只有抽象圖像的作品。

瓊斯（Jasper Johns，1930-）採用抽象的手法，繪製一些在日常生活中也有意義的平面圖案，例如他在一九五四至一九五五年間創作的美國國旗系列就是如此。

羅森伯格（Robert Rauschenberg，1925-2008）則把真實世界本身直接放進作品裡。他把既有的物件如廣告看板、老舊輪胎拿來創作，甚至在《字母組合》（Monogram，一九五五至一九五九年間）中，直接讓一隻填充山羊站在一幅展示於藝廊地板的畫作上。

他自己把這樣綜合繪畫與雕塑的作品稱為「綜合體」（combines）。後來他還運用報章雜誌上的照片來創作，所以在他的作品中，我們還會看到總統甘迺迪與太空人和可口可樂的標章同時出現，成為美國夢的象徵。

・普普藝術

羅森伯格也使用絹印法（silkscreen）把照片轉印到畫布上。所謂的絹印法，是先將一個有細密孔洞的網版放在畫布上，再把準備印刷圖案的模板放在網子上，接著用刮板將顏料塗布於網版。由於顏料無法穿過模板遮住的地方，最後印刷完成時，只有沒被模板遮住的部分會留下顏料。

安迪・沃荷（Andy Warhol，1928-1987）就是絹印大王，因為他想讓自己的藝術作品看起來像是機器做的。他先請專家把名人照片轉印到絹印模板，然後他就可以在他那整間貼滿銀色鋁箔、名為「工廠」的工作室裡，直接以模板進行印刷。

為什麼他用名人的照片來創作？因為「名氣」對他來說非常有意思，因為名人雖是獨一無二的，但他們的影像卻又能被複製千百次。他在單幅畫布上反覆印出瑪麗蓮夢露、貓王等名人的照片，用不同的顏色改變他們頭髮、嘴唇、皮膚的顏色。

沃荷也為死亡這件事著迷不已，因此重複印刷報上刊登的車禍和人權抗議活動的照片，直到影像看起來不再那麼震撼。

李奇登斯坦（Roy Lichtenstein，1923-1997）和沃荷一樣都是普普藝術（Pop Art）的藝術家。他在畫布上畫滿唐老鴨和米老鼠等卡通人物和卡通場景。在他的作品裡可以看到戰鬥機伴隨著大大的字母「Whaam!」（轟！）一起爆炸的畫面，或是金髮女郎大歎「哇，布萊德寶貝，這幅畫是曠世巨作！」

英國普普藝術家漢密爾頓（Richard Hamilton，1922-2011）形容普普藝術是既聰慧又大眾、低

成本且大量製造的藝術。普普藝術是格林伯格筆下那高級且「為藝術而藝術」的現代主義的另一個極端。普普是取材於真實世界、每個人都可以享受，而且很有意思的藝術。普普藝術崇尚一切過去不被認為是藝術的事物：美國的廣告、漫畫卡通、民生消費品的商標，例如金寶濃湯（Campbell soup）罐頭和布里歐洗衣粉的盒子（Brillo box）。

一般認為普普是發生在美國的現象，事實上，普普藝術是從英國開始的。漢密爾頓在一九五六年創作的拼貼畫《是什麼使現在的家如此不同，如此有魅力？》，就是英國普普藝術的典型。

Homes So Different, So Appealing?（*Just What Is It That Makes Today's*

在這個作品中我們可以看到一對從雜誌上剪下來的摩登男女，置身在時尚的公寓裡。透過房間的窗可看到電影院，房間牆上則掛著裱了框的《青春羅曼史》（*Young Romance*）雜誌封面，彷彿雜誌封面也是藝術作品似的。地上有張地毯看起來很像抽象表現主義作品，但人們可隨意在上面踩踏行走。一個裸女坐在房裡那張必買的最潮沙發上，非常搶眼。一個肌肉猛男，把巨型棒棒糖當成單手啞鈴拿在手上，棒棒糖上還寫著「普普」（POP）。

當時位於倫敦的白教堂藝廊（Whitechapel Art Gallery）曾舉辦一場名為「這就是明天」（This is Tomorrow）的重要展覽，這件拼貼作品不但參與展出，更成為展覽海報的主視覺。

‧ 拼貼畫

畢卡索和布拉克早在第一次世界大戰以前就實驗過拼貼這種表現手法，在他們之後，達達主義者用攝影蒙太奇來拼貼創作。

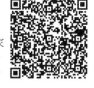

漢密爾頓的《是什麼使現在的家如此不同，如此有魅力？》，繪於西元1956年。

普普藝術家也同樣熱愛用既有影像來創作，例如，非裔美國抽象畫家比爾登（Romare Bearden，1911-1988）在一九六二年開始擁抱拼貼。當時他的作品出現很大的轉變，他開始以攝影蒙太奇來描繪黑人社區的當代樣貌，將人們的臉、身體、街上的物件、非洲的面具等素材拼接在一起，在他一九六四年的作品《白鴿》（The Dove）中看到的繁忙街景，就是其中一例。比爾登也透過攝影技巧將整幅拼貼畫放大，因此在展覽上看到的作品大小就像巨型海報。

關於他原本畫抽象畫，卻突然轉而以攝影蒙太奇來表現，比爾登表示「黑人已經變得太抽象了，抽象到好像不存在於現實世界似的，連藝術都沒辦法拿來當作主題」。他同時也與劉易斯共同創辦了「螺旋」團體（the Spiral group），因為身邊許多人都參與了人權運動，他們希望也能為運動盡一份心力。比爾登希望透過他的作品，人們能看見黑人真實的人生，畢竟在當時美國的藝廊與美術館都還很難看到他們的身影。

混搭了各種圖像的普普藝術，讓大眾文化中的影像也成為時髦奢華藝廊中的高雅藝術品。雜誌的照片、報紙的連環卡通漫畫、可樂瓶子上的商標等，全都可成為普普藝術家運用的素材。

儘管如此，不是所有人都投入這種圖像與顏色喧鬧狂放的風格，有一群藝術家就選擇截然不同的路線，後來被稱為低限主義[11]（Minimalism）。他們用機器製造的零件、幾何圖形等元素，拋出現代主義「為藝術而藝術」最後的孤注一擲。

11 編注：低限主義（Minimalism），又譯為極簡主義、極限主義。

· 36 ·

再無模範的雕塑

一九六〇年代，美國藝術家讓雕塑脫離基座，他們使用
的媒材也非常多樣，包括織品、塑膠泡沫、乳膠、線材
等。有些藝術家製作大型的「地景藝術」，有些藝術家
邀請觀眾進入雕塑作品，行為藝術家則讓自己的行為成
為作品的一部分。他們以自身的身體來創作，可視為對
消費主義的對抗，因為我們必須到現場才能看到作品，
一旦表演結束，作品就不再存在，也無法被任何人擁有。

・卡爾・安德烈的「等量」系列

一九六六年三月的這一天，卡爾・安德烈（Carl Andre，1935-）在紐約蒂博爾德納吉畫廊（Tibor de Nagy Gallery）的展覽剛剛閉幕。這次的展覽名為「等量」（Equivalent），他一共展出八件雕塑作品，卻一件都沒賣出去。

安德烈希望自己的雕塑能如實展現出原料的質地。在這個系列中，他向磚塊工廠買了一批現成的灰沙磚塊，製作出展覽中的八件作品，每一件都使用了一百二十塊磚，但以不一樣的排法排成八種不一樣的長方形，擺放在藝廊的木製地板上。

這些磚塊緊密地排在一起，而且都疊了兩層的高度。其中的《等量八號》（Equivalent VIII），由十塊磚的長邊排列成長方形的長邊、六塊磚的短邊排成長方形的短邊，然後疊了兩層。《等量五號》（Equivalent V）的長邊則是十二塊磚的短邊排列而成，所以這件作品比較短、比較矮胖。

這兩件雕塑，一件看起來是比較瘦長的長方體，另一件則比較接近正方形。這就是有意思的地方：兩件雕塑雖然看起來不一樣，但兩者使用的是一模一樣的材料，連數量也一樣，因此，在藝廊地板上占據的空間形狀也不一樣，但兩者使用的是一模一樣的材料，連數量也一樣，因此，這兩件作品是等量的。

不同事物的表象是什麼樣子（相異之處），實際上又是什麼樣子（本質相同之處），這之間的差異，正是安德烈的興趣所在。

不過此時的安德烈還是必須負擔自己的生活費，因此他拆除這些雕塑，將其中八百四十塊磚送回長島城磚塊工廠，這樣就能把錢退回來。他只留下足夠做一件作品的數量，一塊磚也不多留。

‧ 不再使用基座的雕塑創作

儘管安德列在一九六六年的「等量」展覽沒賣出任何作品，但幾年內他就把《等量八號》賣給倫敦的泰特藝廊[12]。「等量」系列是他第一次直接在藝廊的地板上展出雕塑作品，而不是放在基座上（過去雕塑作品都會放在這類的長方體底座上）。

對現在的我們來說，這個差異不大，但在一九六○年代可是前所未見的做法。如果說，杜象讓藝術家意識到他們可以把現成物用在雕塑作品，那麼一九六○年代的藝術家則是讓雕塑從基座上走下來，開始散落在展場空間或地面，直接盤據場域中的某個位置。

安德烈不是第一個不再使用基座放置雕塑的藝術家。

一九六○年，英格蘭藝術家卡羅（Anthony Caro，1924-2013）就把他的金屬雕塑作品放在地上了。卡羅於一九六三年製作的《某天清晨》（Early One Morning）以漆了明亮色彩的鋼鐵製成，有點像是一幅立體的畫作。當我們走在作品下方時，可以感覺到那鋼製的梁架劃破了空氣，就像是一道的紅色筆劃。

在美國，史密斯（David Smith，1906-1965）也直接拋棄基座。他不只在藝廊裡展示自己愈來愈抽象的雕塑作品，也把作品擺在藝廊的外面。

12 譯注：泰特藝廊（Tate Gallery），也就是現在的泰特現代美術館（Tate Britain, Tate Modern）。

・ 低限主義

到了一九六六年，藝評家將安德烈與賈德（Donald Judd，1928-1994）、佛朗文（Dan Flavin，1933-1996）等其他年輕藝術家相提並論，並稱他們為低限主義者。

在當時，低限主義是一個新詞彙，沒有任何藝術家認為自己與這個詞有關連，人人都在納悶「低限主義」到底是什麼意思？

這些藝術家的共通之處，是他們都用磚塊、燈管、金屬盒子等工業製品和幾何形狀的物件來製作雕塑，也常以系列的方式來安排展出作品。如今，我們則將低限主義理解為一種終極的抽象藝術，整件作品關注的是本身的材質，還有它所占據的空間，除此之外，沒有任何其他意涵，沒有想傳達關於海浪的概念，也沒有想抒發對戰爭的憎惡。

作品本身是什麼就是什麼，別無其他。

・ 低限主義的突破

低限主義這樣冷峻的工業化質地並不適合所有藝術家。

海瑟（Eva Hesse，1936-1970）就用織品、塑膠、乳膠、樹脂，還有一尺又一尺的線材，來製作她既有趣又有機的雕塑作品。她把作品懸吊在天花板上，也會從牆上一路垂落到地板。

雖然她確實也有運用某些所謂低限主義的「語彙」，例如幾何方塊，或是重複同樣的元件等，但她也反低限主義之道而行，雕塑作品常常都是散落又凌亂，有著不完美又易碎的樣貌。

例如，她在一九六九年製作的作品《登基二號》（*Accession II*），是一個放在藝廊地板上的金屬方塊。乍看之下可能會被誤認為是一個洗鍊的低限主義作品，但當我們往裡看就會發現——方塊內有幾百隻像海葵觸角的塑膠膠管對著你擺動。

我們在第三十二章提過超現實主義藝術家歐本海姆本長毛的茶杯盤與湯匙，海瑟的這件作品也同樣超乎我們的意料之外，它如此奇異又誘人，同時又有點令人感覺不自在。

藝術家班格利絲（Lynda Benglis，1941-）透過潑、灑、噴的方式來創作，讓手上的彩色橡膠或塑膠泡沫落到地板上，並朝角落邊緣膨脹。

在她一九七〇年的作品《給卡爾·安德烈》（*For Carl Andre*）中，我們可以看到黑色的泡沫一層層堆疊在空間的角落。班格利絲表示，她看了安德烈其中一件用磚塊堆成的作品，感覺那作品如何讓藝廊的空間充滿了能量，因而為這件作品取了這個名字。

不過，這個名字也進一步引人思考：因為《給卡爾·安德烈》再怎麼看都不會是低限主義。這件作品手作感強，沿著牆板角落傾倒而下的狀態混沌，看起來就像熔漿從地下冒著泡泡噴出後，留在原地冷卻下來似的。

塞拉（Richard Serra，1938-）的作品則為低限主義提供了另一種可能性。

他與海瑟、班格利絲一樣，都想重新回到親手製作雕塑的過程，也想為媒材重新注入人類情感的力量。他認為，如果要使用「耐候鋼」（Cor-Ten steel），就必須讓作品看起來沉重、巨大，帶有壓迫感，而不是看起來就是鋼材而已。

班格利絲的《給卡爾·安德烈》，西元 1970 年。

在他一九六九年的作品《一噸的支撐（紙牌屋）》（*One Ton Prop〔House of Cards〕*）中，他把低限主義的方塊拆成四片分開的厚鉛板，但讓它們往中間靠在一起，互相支撐。那四塊鉛板沒有焊接在一起，而是透過平衡來維持著立方體的形狀，因此，這件作品就像是紙牌堆成的空間一樣。看到這件作品展示在藝廊地板上時，你會感覺到恐懼——如果倒下來怎麼辦？會不會被壓扁？

他的作品透過一種低限主義沒有的方式，引發我們的情緒波動。

・地景藝術

前面這些藝術家不只使用各式不同的媒材，也使用了藝廊空間中所有的表面——牆壁、地板、角落、門板等。在同一個時期，也有一些藝術家創作的是沒有辦法在藝廊裡展示的作品。他們在美國的大地上製作了大型的雕塑，如今被稱為地景藝術（land art）。

這些藝術家當中，有人切割內華達州的谷地，有人把很多金屬棒裝在新墨西哥的原野，創造出閃電陣，還有人在大型水泥管上打洞，做成曠野上的陽光隧道，甚至有人在北卡羅萊納州的羅登火山口（Roden Crater）上蓋了一個天象觀測站，把整個火山口變成一件巨型的藝術作品。他們旅行至沙漠和鹽灘，去了他們所知最瘋狂的地方，一如十九世紀的藝術家科爾（我們在第二十五章提過他，不過他比較喜歡有山的地方）。

這些地景藝術家認為，藝術已迷失方向，由於「為藝術而藝術」的緣故，藝術只關注藝術本身。抽象的雕塑呈現的只是材質、形態和空間，而不是這個世界，也不是這個世界需要什麼。

・史密森的《螺旋水堤》

在這個時期，人們漸漸意識到照顧地球的重要——現代環境保護概念在此時萌芽，世界上的第一個地球日（Earth Day），就是一九七〇年四月在美國舉辦的。同樣也是在這一年，史密森（Robert Smithson，1938-1973）完成了作品《螺旋水堤》（Spiral Jetty）。

《螺旋水堤》和當時其他地景藝術作品一樣，很少人真的親眼看過作品本身，因為這些作品通常都位於偏遠的地方，距離最近的城鎮或機場好幾公里，因此這些作品只以鳥瞰照片、影片、雜誌圖文的方式存在與流通。

史密森在猶他州的大鹽湖（Great Salt Lake），把數千噸重的火山石頭排成螺旋形狀的防波堤，看起來就像一綹從湖濱延伸出去的巨型捲髮，全長達五百公尺。

這個水堤完成之後已經過了數十年，至今不曾被湖水淹沒，在乾旱時也不曾乾涸。史密森大概會很滿意這樣的流動，畢竟他最相信的，就是大自然會如同熵（entropy）的概念所示，由秩序趨向於混亂。

・巴西藝術家邀請觀眾參與作品

如今我們仍然可以走進《螺旋水堤》，聆聽腳下踩著結晶鹽粒的聲音。觀眾能否直接參與藝術作品，在一九六〇年代的巴西變得非常重要，尤其是在一九六四年的軍事政變之後，因為軍政府極力箝制藝術家的創作自由。

史密森的《螺旋水堤》，
創作於西元 1969-1970 年。

當時巴西出現了反對軍政府統治、讚揚巴西人創造力的文化運動，藝術家奧迪賽卡（Hélio Oiticica，1937-1980）就是這場運動的一分子。當他在一九六七年發表了《熱帶風情》（Tropicália）後，這個運動團體也被稱為「熱帶風情」。

在《熱帶風情》這件作品中，奧迪賽卡用搭建臨時房屋的材料，以及色彩繽紛的簾幕，來展現里約熱內盧（Rio de Janeiro）棚戶區（貧民窟）的房屋樣貌，並在四周放了許多熱帶植物。他希望讓《熱帶風情》看起來就是巴西的產物，而不是任何其他地方會有的創作。

《熱帶風情》也鼓勵來到展場的觀眾在作品裡逗留休憩，看看電視聊聊天，這對當時的巴西來說是相當激進前衛的，因為軍政府已經剝奪了人們各方面的自由。這件作品也是相當早期的裝置藝術（installation art）作品──所謂裝置藝術，就是整個空間或環境都屬於藝術作品的一部分。

克拉克（Lygia Clark，1920-1988）、佩普（Lygia Pape，1927-2004）等其他巴西藝術家，也同樣會邀請觀眾參與作品。

克拉克做的是觀眾可動手或折或彎的抽象金屬雕塑，名為《蟲子》（Bichos）。

佩普一九六八年的作品《分隔物》（Divider），則是一片三十平方公尺的大型布料，布料上面有很多分布均勻的洞，人們可以把自己的頭穿過那個洞，成為這個牽一髮動全身的作品的一部分，因為每個人的動作都會影響到同時參與的其他人。

．用身體創作的行為藝術

當巴西的藝術家熱衷於邀請觀眾參與作品，成為藝術作品的一部分時，其他地方的藝術家則開始讓自己成為作品的一部分。他們不再製作雕塑或繪製畫作，而是把自己的身體當成材料，讓自己的行為成為作品。這樣的手法就是後來我們所稱的行為藝術（performance art）。

日本具體派（The Gutai group）的藝術家有的用腳畫畫，有的用身體去衝破紙張，有的在泥巴裡游泳，還有人穿著用燈泡做成的洋裝參加一九五○年代的展覽開幕。

在美國，卡布羅（Allan Kaprow，1927-2006）舉辦名為「偶發」（Happenings）的活動，藝術家、音樂家、詩人和觀眾會一起在這個活動中互動，讓源自於達達藝術的實驗性劇場發生。

一九六○年代，歐洲也有維也納行動主義（Viennese Actionism）用生肉和一桶桶的血，創造出血跡斑斑的儀式性行為作品。

遍及日本、韓國、歐洲、美國各地的國際福魯克薩斯團體（The international Fluxus group），則進行了實驗性的音樂與藝術表演。

為什麼全世界的藝術家會突然出現這樣的渴望，用自己身體來創作？

這是二戰後的一種回應，就像一戰後出現的達達主義那樣，渴望超越藝術既有的局限（以及理解與認識的極限）？或者，這是對「藝術」開始大量再製，圖像充斥在書籍、雜誌、報紙、電視、廣告看板、可貼在自家牆上的海報的一種回應？又或者，這是對資本主義的反抗？

以自身的身體來創作，可視為對消費主義的一種對抗手段，因為我們必須親臨現場才能看到作

品，一旦行為表演結束，作品就不再存在，更沒辦法被任何人擁有。

・小野洋子的《切片》

對這一整代的藝術家來說，行為藝術成為一種非常有力的表達方式。幸好這些行為表演通常都有拍照或錄影留存，如今我們還能觀賞到小野洋子（Yoko Ono，1933-）年輕時在一九六四年呈現的《切片》（Cut Piece）。

小野洋子是福魯克薩斯運動的一份子，常以自己的身體作為媒介，來表達如控制、權力、信任等更廣泛的概念。在這件作品裡，我們看到她跪坐在地上，身穿她最喜歡的黑色衣服，現場觀眾則受邀向前拿起地板上的剪刀，剪去一塊她身上的衣服。

起初，男女觀眾都帶著敬意，有禮貌地只剪去一小塊領子或袖子，然而，等到表演結束時，坐在地上的她，身上只剩下破碎的內衣，現場觀眾手上則握著一小塊衣服的殘骸。

小野洋子變得衣不蔽體，現場觀眾必須為此負責嗎？事實上，每一個從她身上剪去一角布料的人都是共犯。

《切片》是早期行為藝術非常重要的一件作品，因為它顯示出觀眾與藝術家之間的關係是多麼充滿能量。在行為表演裡，觀眾主動參與其中，不再只是以視覺來觀看藝術，這同時也讓他們對行為藝術的體驗變得更難忘。

小野洋子的《切片》，西元1964年。

觀念藝術與符號學

觀念藝術（Conceptual art）同樣也很倚賴觀眾的參與。

這個新型態藝術手法所產出的作品，就是那個「想法」本身，一九六五年藝術家柯瑟斯（Joseph Kosuth, 1945-）的作品《一張與三張椅子》（One and Three Chairs），就是個很好的例子。

這是他第一批觀念藝術作品的其中一件。在這件作品中，我們可以看到一張木頭椅子靠著展場的牆面擺著，牆上有張黑白照片，照片裡是同一張椅子以相同方式擺設的樣子。牆上還有另一張紙，上面寫著字典裡對「椅子」這個詞的定義。

我們該怎麼解讀？那張椅子應被視為藝術品，牆上的照片和文字是關於那件藝術品的紀錄？

不，不只是這樣。這三個物件一樣重要。

這件作品要求我們的，是在觀看作品的同時，也把建構人類社會的語言系統一併納入考慮。在我們眼前有一張椅子──一張確實存在的椅子，和作品名稱相符的物件。與此同時，那三張椅子又以物件、照片、描述文字等方式共同存在。

觀念藝術呈現的是一個概念、一個觀念，而眼前視覺所看到的物件，只是用來幫助我們了解那個觀念（也就是藝術）。

觀念藝術家很熱衷於和語言有關的理論，尤其是符號學（semiotics）。對這些藝術家來說，符號（文字）的研究，以及人如何解讀符號意義的理論，是可以延伸到圖像與影像上的。符號學想了

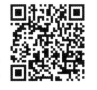

柯瑟斯的《一張與三張椅子》，
西元1965年。

解的，就是當我們在解讀符號時，我們本身的價值觀與對事物的預期，會如何潛移默化影響我們對那個符號產生的判斷。

女性藝術家也開始運用符號學，揭露社會對女性的偏見，讓人們看見女性的身體如何被男性藝術家、廣告商、導演、電視製作人當作物品在對待。隨著女性主義逐漸茁壯成一場運動，女性藝術家也認為，該奪回自己身體的主導權了。

· 37 ·

我們不需要另一個英雄

小野洋子和草間彌生常被視為早期女性主義者，但直到
一九七〇年代，女性藝術家才積極投入性別平權運動，
開始組織倡議團體、出版雜誌、舉辦教育課程等。她們
使用各式各樣不同的媒介來創作，通常都是錄像、行為
藝術等新興的藝術手法，因為這些藝術形式的歷史較
短，不像傳統媒材那樣，長久以來都由男性支配（例如
繪畫和雕塑）。

· 蘿斯勒的《廚房符號學》

這年是一九七五年。蘿斯勒（Martha Rosler）站在廚房一張桌子前，手彎到身後繫上圍裙的帶子，然後說了句「圍裙」（Apron）。接著，她拿起一個碗，又像拿著湯匙似的，作勢在空碗用力攪拌一會兒，然後說「碗」（Bowl）。接下來，她拿起一把切香料的彎刀，用力砸進同一個碗裡，然後說「切割器」（Chopper）。隨後她順著英文字母的順序，盤子（Dish）、打蛋器（Egg beater）、叉子（Fork）、研磨器（Grater）⋯⋯一樣一樣介紹廚房用具，並展示用法。

蘿斯勒把這個過程用錄影機錄下來，製成一部六分鐘的影片，片名是《廚房符號學》（Semiotics of the Kitchen）。

在這部黑白影片中，一個女性站在廚房裡，看起來很像電視烹飪節目，但它完全不是烹飪節目。我們在裡頭看不到任何食材，蘿斯勒也沒有介紹哪道菜的食譜，而是面無表情且火爆地展示這些廚房用具。影片中，她舉起刀就砍向攝影機，拿起湯勺就往肩膀後方潑，拿著叉子刺空氣的方式，就像想使勁刺穿某個人的身體似的。

當她來到最後幾個英文字母時，因為手上沒有任何道具是以V、W、X開頭的，因此她一手拿著細長的切肉刀，一手拿了根叉子，用雙手比劃出這三個字母的形狀。來到「Y」時，她舉起雙手，頭往後仰，用全身來表現字母Y，說了一聲「Y」，但聽起來很像「Why？」（為什麼？）最後，她用手上那把刀劃破空氣，畫出字母Z的線條，她說�⋯「Z⋯⋯」。然後，她繼續站在那裡，一語不發，雙手抱胸，輕輕聳了一下肩，結束這段「示範影片」。

蘿斯勒的《廚房符號學》反諷了一九七〇年代的美國烹飪節目。這些節目的布景是裝備齊全的廚房，裡頭有快樂的女性在做烘焙。蘿斯勒運用符號學這種將語言歸類編碼的研究，來凸顯女性在廚房中的角色是人為建構而成的。

當我們看著她在那間紐約工業風公寓裡，站在一張桌子前，依照英文字母順序，一次一樣展示手上工具的模樣，不難發現她對這個社會要求她扮演的性別角色有多麼氣憤與憎恨。

《廚房符號學》是女性主義藝術非常重要的例子，現在我們在 Youtube 上就能看到這個作品。

・女性主義運動興起

什麼是女性主義（feminism）？女性主義現在已是遍及全球的運動，這個運動的目標很明確，就是終結一切基於性別所導致的不平等，不過在一九七〇年興起時，女性主義還是很激進的觀念。在這個由男性建立、也是為男性而建立的社會裡，這場運動激勵了許多國家的女性，讓她們起而爭取平等的權利。

小野洋子和草間彌生（Yayoi Kusama，1929-）常被視為早期女性主義者，但直到一九七〇年代，女性藝術家才積極投入性別平權運動，開始組織倡議團體、出版雜誌、舉辦教育課程等。她們使用各式各樣不同的媒介來創作，通常都是錄像、行為藝術等新興的藝術手法，因為這些藝術形式的歷史較短，不像傳統媒材那樣，長久以來都由男性支配（例如繪畫和雕塑）。

· 錄像藝術

錄像影片在當時是一種新興的媒材，諾曼（Bruce Nauman，1941-）等藝術家在一九六〇年代末期就開始嘗試用影片創作的可能性。

諾曼在工作室裡用錄影機錄製自己的日常行為，像走路、跳躍、踩腳等。錄像技術能記錄一段時間之內所發生的事，因此為藝術家提供了表演的場域。

對女性主義藝術家來說，錄像更是她們展現作品的重要平台，蘿斯勒就是用攝影機錄製《廚房符號學》的。不少女性主義藝術家以自己的身體當成創作的一環，常常在表演時把自身推入極端的處境，如史尼曼（Carolee Schneemann，1939-2019）、門迪埃塔（Ana Mendieta，1948-1985）、阿布拉莫維奇（Marina Abramovic，1946-）等藝術家都是如此。現在，我們通常只能透過當時演出的錄影片段來觀看她們的作品。

一九七一年，藝術家白南準（Nam June Paik，1932-2006）把三台電視疊在一起，同時播放音樂家夏洛特·莫曼（Charlotte Moorman）在演奏的影片，莫曼本人同時也在現場，把那三台疊在一起的電視機當作大提琴在「演奏」。

這個名叫《電視、大提琴和錄影帶協奏曲》（*Concerto for TV, Cello and Videotapes*）的作品，讓人開始思考：我們看到的究竟是什麼——在影片中演奏大提琴的那個莫曼，和站在你面前把電視當大提琴演奏的莫曼，哪一個比較真實？當我們看著記錄了一九七〇年代行為藝術作品的影片時，我們看的，是原本的那一場表演（同時忽略影片如何被記錄下來）？或者是另一件呈現那場表演的作品？

（接受影片被記錄下來的方式，並將記錄過程當成這件作品隨時間演化的一部分。）

・凱莉的《產後文獻檔》

儘管如此，不是所有女性主義藝術家都透過影片來產出作品，例如美國藝術家凱莉（Mary Kelly，1941-）在一九七三至一九七九年間，就以截然不同的方式創作了《產後文獻檔》（*Post-Partum Document*）。

當時凱莉住在英格蘭，剛生完小孩。她用商業上慣用的（男性）語言──如圖表和工作紀錄──建立一個嚴密的檔案資料庫來記錄兒子的成長：什麼時候吃了第一餐、踏出人生的第一步、在紙上畫下了第一筆。

《產後文獻檔》涵蓋了她的兒子〇到五歲的生命紀錄，以及身為照顧者的她，扮演了什麼樣的角色。這個作品展現了「身為人母」這個角色既沒有薪水也沒人看見的故事。凱莉和蘿斯勒一樣，透過作品揭露了社會加諸女性的規範，這些規範教育女性什麼才是「正常」──打點日常生活起居，煮飯，帶小孩。

・茱蒂・芝加哥的《晚餐派對》

一九七〇年代，美國成為女性主義運動的中心。

一九六一年，斯萊（Sylvia Sleigh，1916-2010）離開英國來到美國。她挑戰藝術傳統，繪製在土耳其浴池中側躺在沙發上的裸體男性，用作品扭轉了歷史上描繪裸體的方式。

出生於美國的藝術家妮勒（Alice Neel，1900-1984），則以坦率的方式描繪女性懷孕的裸體。

其他藝術家也會一起舉辦展覽，一九七二年的「女人房子」（Womanhouse）就是其中之一。

此外，她們也會一起製作高難度的裝置作品，例如，藝術家茱蒂・芝加哥（Judy Chicago，1939-）完成於一九七九年的《晚餐派對》（The Dinner Party）就是這樣的裝置作品。

這是一場稱頌「她的歷史」（herstory）而非「他的歷史」（history）的派對，在巨型三角形桌子上，已備好為三十九位著名女性準備的晚餐餐具，其中包括歐姬芙、吳爾芙、伊莎貝拉・黛絲帖等人。三角形的每一邊都安排十三位賓客，就像是放大三倍的《最後的晚餐》。

每一位賓客的餐具都不一樣，芝加哥根據每位女性獨特的歷史地位，設計屬於她們的餐盤與餐墊。這些餐具就算放在聖壇上，看起來應該也很自然，因為每組餐具都有一個聖杯當作水杯，還有一張刺繡餐墊。餐墊上放著一個彩飾瓷盤，每個餐盤的設計都以陰戶的形狀為基調，以此稱頌女性的力量。餐桌圍成的三角形下方，則是由三角形磁磚拼成的地板，磁磚上也寫滿數千個知名女性的名字。

・薩爾的《解放捷蜜媽阿姨》

然而，不是所有女性藝術家都感覺自己在這場女性主義運動中受益。

美國的非裔女性面對的是雙重的困境——她們不只是女性，還是黑人，必須對抗雙重領域的偏見與歧視。她們發現女性主義不夠全面，主要只對白人女性藝術家有幫助，因此她們也開始籌劃自己的展覽，特別是專為黑人女性藝術家舉辦的展。

一九七二年，藝術家貝蒂耶·薩爾（Betye Saar，1926-）就受邀參加一個在「彩虹印記」（Rainbow Sign）舉辦的展覽。

「彩虹印記」是美國舊金山的一個黑人文化中心，也是藝術家卡特利特和詩人馬雅·安傑洛（Maya Angelou）與黑豹黨（Black Panther Party，武裝政治團體）成員密切往來的地方。在這場展覽中，薩爾展出的是作品《解放捷蜜媽阿姨》（The Liberation of Aunt Jemima[13]）。

這是一件有邊框的小型拼貼作品，裡面有一位包著頭巾的黑人女性，一手拿著掃把，一手拿著槍。在回想製作這件作品的過程時，薩爾是這麼說的：「我有種感覺，捷蜜媽阿姨就是個媽媽型的人物，也是黑人奴隸的漫畫版，就像後來被用在鬆餅廣告上的人物。她一隻手拿著掃把，另一隻手呢，我給了她一把來福槍……我以這樣稍微帶有貶義的圖像來賦予黑人女性力量，讓她成為一個革命角色，就像她也曾反抗過去遭到奴役那樣。」

這件作品中的捷蜜媽此時已經整裝完備，要為自己的權利而戰，而薩爾也為其他黑人女性藝術家帶頭衝鋒陷陣，準備拿回掌握自己生命故事的控制權。

13 譯注：捷蜜媽阿姨是美國的食品品牌名稱。

・林戈德的《美國人系列，二十號：死亡》

一九六七年，也就是薩爾展出《解放捷蜜媽阿姨》的五年前，林戈德（Faith Ringgold，1930-）繪製了《美國人系列，二十號：死亡》（American People Series #20: Die），以這幅作品來回應種族問題引起的暴動。

這幅畫作的尺寸可比畢卡索的《格爾尼卡》，內容呈現一個跨種族大屠殺的殘酷場景。畫中我們可以看到一個白人男性開了槍，一位黑人男性揮舞著一把刀，白人與黑人女性轉身準備逃走，手上還緊抓著在流血的小孩。

畫中人物的穿著俐落時髦，表示他們是在城市工作的白領。透過這件作品，林戈德暗示這場種族暴力沒有人能夠倖免，也沒有人是完全無辜的，這是所有人的責任，而不只是其中任何一個人的。

在其他作品中，她把美國國旗的顏色換成了紅色、黑色、綠色——也就是黑人民族主義（Black Nationalism）旗幟的顏色——以期喚醒人們對美國種族正義的關注。

・英國的「黑人藝術運動」

一九七〇年代早期，種族歧視與性別歧視的抗爭如火如荼，林戈德也親自參與其中，創辦了倡議團體「支持黑人藝術解放的女人與學生及藝術家」（Women Students and Artists for Black Art Liberation），在沒有邀請女性與黑人藝術家的藝術展覽外抗議。在這樣的倡議團體施壓下，漸漸有了變化。

林戈德的《美國人系列，二十號：死亡》，西元1967年。

約莫十年後，「黑人藝術運動」（Black Arts Movement）在英國興起，年輕藝術家希米德（Lubaina Himid，1954-）在倫敦策展，推出了一九八三至一九八四年間的「現在是黑人女性的時代」（Black Women Time Now），以及一九八五年「細細的黑線」（The Thin Black Line）等展覽。

這些展覽展出了出自黑人與亞洲女性之手的英國藝術作品，例如蘇爾特（Maud Sulter，1960-2008）、博伊斯（Sonia Boyce，1962-）、畢斯瓦斯（Surapa Biswas，1962-）等，她們後來的藝術生涯都大放光采。希米德自己更在二○一七年獲得透納獎（Turner Prize），這是英國當代藝術最具前瞻性的大獎。

· 以文字與圖像解構觀念的克魯格

這些藝術家的作品風格迥異且多元，但其根源往往是在質疑人類社會上長久以來的價值觀。這些價值隱藏在生活裡的語言與圖像之中——從廣告到雜誌，從電影到藝術——在這些媒介裡，女性常被當成一種被動的物件，僅是供人觀看與欣賞用。

在一九七○年代後期，紐約的女性藝術家開始直接挑戰這些媒體，她們修改上面的影像和標語，再把修改過後的內容放回原本的廣告看板上，讓所有人都看得見。

克魯格（Barbara Kruger，1945-）和侯哲爾（Jenny Holzer，1950-）兩人都運用文字來質疑既有的性別刻板印象，以及人們對性別角色的期待。

克魯格從雜誌上的圖像取材，經過挑選後，將這些黑白圖像重複運用於作品當中。有時她只擷

取部分圖像，有時則整張直接使用，然後在這些圖上以鮮明的紅底白字印上她自己寫的標語。

例如，有張照片裡有個女人在照鏡子，但鏡子是破碎的，她在照片中加上一句「你不是你自己」的標語。另一張是女性的全身X光照片，照片上還看得見手鐲和高跟鞋，她在這張寫上「你心目中最完美的圖像是記憶」。

克魯格的作品會讓人停下來思考，自問眼前的作品究竟想傳達什麼。

例如，有一張一九五○年代的照片，照片中的小男孩秀出自己的二頭肌，展示給女孩看，女孩綁著整齊的辮子，穿著點點洋裝，表情驚奇不已。克魯格在照片上放上大大的標語：「我們不需要另一個英雄」。

這張照片被克魯格放得很大，大到我們都看得到原始圖像上的「班戴點」（Ben-Day dots）──早期報紙上的印刷點陣紋路。如果說，這張圖像就像因此被分解了，那麼，也許這幅影像原本所指涉的意涵也將（在克魯格推一把之下）順勢崩解。

‧以文字提問的侯哲爾

克魯格的作品通常尺寸很大，且通常展示在藝廊外面、廣告看板，或是建築物的外側。

侯哲爾也是如此。她一九七七至一九七九年間的作品《常理》（*Truisms*），原本只張貼在紐約曼哈頓下城區街道牆上。這些紙上沒有署名，上面寫著許多句子，如：「權力被濫用也沒什麼好大驚小怪」、「有錢就有品味」、「男人無法知道當媽媽是什麼感覺」。她的句子還曾出現在紐約時代廣場的電子看板上，例如在購物人潮上方閃爍著：「別讓我得到我想要的東西」。

克魯格的《無題（我們不需要另一個英雄）》，西元1987年。

侯哲爾運用科技與文字來傳達她想說的事，她說：「之所以會使用文字，是因為我想要做能讓所有人——而不只是關注藝術的人——都能了解的東西。」

為了實踐這個理念，她也將自己寫的文字標語印在各種物品——從T恤到保險套包裝——希望自己的藝術能深入每個人的日常生活，促使人們去質疑每天在新聞輿論和廣告上讀到的「真理」。

· 以角色扮演質疑眼前世界的雪曼

雪曼（Cindy Sherman，1954-）同樣也希望人們能質疑眼前看到的事物，尤其是電影。《無題（電影劇照）》（*Untitled（Film Stills*）） 是她一九七七年至一九八〇年間的早期系列作品，內容聚焦在女性在電影中扮演的是什麼樣的角色。

在一共七十張的黑白攝影作品中，我們看到她把自己裝扮成演出各種不同角色的電影明星：被愛人拋棄的傷心女、龐德女郎、浪跡天涯的年輕女孩、過勞邋遢的家庭主婦、身陷麻煩的女服務生。她在旅館房間、圖書館、廚房、臥室取景，照片中的她，看似既魅惑但仍存有疑心、窘迫困擾又情感豐富，同時也像是深謀遠慮的共犯。

到底哪一個才是真正的辛蒂‧雪曼？她是她們每一個人，但又不是她們之中的任何一個人。雪曼把自己當作創作的媒材，讓觀眾看到影像是可以騙人的，可以讓人以為眼見就可為憑，以為看得到的就是真的。

在她其他系列作品中，她把自己扮成小孩、男人、聖母瑪利亞、小丑。她幫自己畫老妝、增胖、

裝上落腮鬍，還飯依不同的信仰。即使她以超濃的妝容和誇張的假髮，告訴我們這些角色是多麼不可相信，但我們沉浸在她扮演的這些角色之中，並自行為這些角色編故事。

在整個一九八〇年代，還有許多其他藝術家繼續透過作品來質疑深植社會已久的觀念與價值，我們將會在下一章繼續談到。

· 38 ·

一個後現代的世界

一九八〇年代開始的藝術創作可納入「後現代主義」。
從受格林伯格稱頌的抽象油畫及低限主義雕塑之後，藝
術想展現的是多元的觀點、多元的樣態。在德國藝術家
李希特領頭下，歐洲繪畫創作愈來愈有觀念藝術的色
彩，愈來愈多藝術家繪畫時參照的是報紙上的照片，而
不是眼前的真實世界。他們希望藉此探究影像的力量，
了解這樣的力量如何被創造出來，又如何傳達意義。

・紐約的「時代廣場展」

一九八○年六月一日。這一天，紐約「時代廣場展」（Times Square Show）開幕了。這個展覽和紐約其他展覽不一樣，是由藝術家團體「共創藝術家組織」（Collaborative Artists Incorporated，簡稱 Colab）所策劃舉辦的，展覽地點在破敗娛樂區一棟四層樓高的廢棄建築物。

這場展覽有超過一百位藝術家參加，整個空間到處都是作品，螢幕上播放著影片，連男廁裡都有雕塑作品。除了展覽之外，他們也籌備了很多活動，包括時裝展、電影放映會、行為表演等，接下來的一個月，大概比較像一場不打烊的派對，各種活動會夜以繼日的持續進行。

「共創藝術家組織」相信合作共創的價值，他們認為任何人都不應被排除在外，所有創意都有平等展出的權利。這場展覽沒有指揮負責的統籌人，場內的藝術作品也不分你我，沒有貼標牌，共同演化成另外一種樣貌。這件是誰的作品？牆上這個算是藝術還是塗鴉？沒有人在乎！

「共創藝術家組織」希望藉此讓平常不會去藝廊的人能接觸到藝術，更在禮品店販售便宜的作品，讓大家都買得起藝術品。他們繞過傳統藝廊的老路，就是想質疑：誰可以決定什麼是藝術？又是誰可以決定藝術在哪裡展出？

這時，「時代廣場展」熱鬧起來了，還有人在路邊吐了。展覽名稱大大的貼在入口上方，參展的藝術家也在附近貼滿他們手作的海報，希望能吸引更多人來看。

展場內，人們觀賞著南・高丁（Nan Goldin，1953~）的攝影幻燈片，以及凱斯・哈林（Keith Haring，1958-1990）畫在廁所裡的火柴人。「Fab 5 Freddy」把建築外牆都畫滿塗鴉；當時才十九歲

的著名街頭藝術家「SAMO©」——巴斯奇亞（Jean-Michel Basquiat，1960-1988），把生平第一幅畫布油畫，掛在三樓時尚展廳伸展台的後方，此時正好有模特兒身穿海綿和銀色膠帶做成的服裝走過畫前。

接下來想必是瘋狂的一個月。

・巴斯奇亞與哈林

報紙《村聲》（Village Voice）稱「時代廣場展」是「一九八〇年代第一場激進的藝術展覽」。這場展覽讓巴斯奇亞和哈林兩人的藝術生涯扶搖直上，一年之內，這兩位年輕藝術家成了大名人，卻也走完英年早逝的一生。

巴斯奇亞十五歲就離家，睡在紐約東村（East Village）朋友家的沙發上。他用噴漆、油畫棒、壓克力顏料繪製動態感十足的大型作品，內容融合多種元素，有街頭塗鴉，也有美國抽象畫風，有課本會看到的那種解剖圖，也有黑人文化、爵士、嘻哈等。

一九八二年，他舉辦第一場個人展覽，所有作品全部售罄。這一年也是他和巨星瑪丹娜交往的那一年。隔年，他和沃荷變成很好的朋友。

巴斯奇亞的作品有一種粗狂的力量，捕捉了一九八〇年代紐約的混亂奔放，生活在夜店、跳舞、塗鴉、毒品中的樣態。他在二十七歲時因海洛因過量而離世，不過他留下的作品仍以其耀眼的活力，使藏家趨之若鶩，例如一九八二年的《無題》（Untitled）——也就是有黑色類骷髏頭的那件作品——

巴斯奇亞的《無題》，
西元 1982 年。

最近才在拍賣場以一億一千萬美元的高價售出。

相較之下，哈林的成長背景就顯得保守許多。他在美國賓州長大，一九七八年搬到紐約念書才接觸到塗鴉藝術。

「時代廣場展」結束不久的某一天，他在欣賞地鐵車廂上的塗鴉時，突然「靈光乍現」。他發現地鐵站中的廣告看板在新舊廣告更換之間，會放上黑色的平光紙。這紙看起來有點像黑板，是可以拿來畫畫的空白平面。於是他跑上階梯，買了白色粉筆，又跑下來，在短短一分鐘之內創作了他第一件街頭藝術作品。

接下來的五年，哈林在整個紐約地鐵中畫滿他卡通式的人物。這些人物在擁抱、在親吻、在跳舞、在玩呼拉圈，他以此表達自己對愛與死亡的想法，對性與戰爭的觀點。哈林希望自己的作品存在於街頭，因為這樣所有人都看得到。他表示：「你不需要任何與藝術有關的知識，就可以看、可以欣賞我的塗鴉。這些塗鴉裡沒有什麼祕密，也沒有什麼需要理解的事。」

哈林後來成為名人，也成為同志的偶像。一九八〇年代，愛滋病的蔓延重重打擊了同志社群，哈林從不怯於透過藝術來表達他對愛滋的看法。一九九〇年，他因愛滋相關疾病過世。

・後現代主義

一九八〇年代的藝術創作可納入「後現代主義」（postmodernism）這個大傘之下。從受格林伯格稱頌的抽象畫布油畫及低限主義雕塑作品之後，一直到一九八〇年代這段期間，都屬於「後現代」

這個通稱所涵括的大範圍。

後現代主義者批判的，是現代主義者對抽象真理所懷抱的理想和信念。他們的創作靈感來自真實的世界，並且質疑眼前所見的事物。他們使用其他人的圖像，嘗試其他人的風格。他們回顧過去，也著眼當下，這麼做是為了自己的藝術，也為了消弭歷史劃出的界線。後現代主義展現的是多元的觀點、多元的樣態，藝術家再也不需受限於一種風格或一種媒材。

・在畫廊之外的抗衡

整個一九八〇年代，美國藝術家持續把街頭當作公共的藝廊。

一九八五年，一個匿名的女性藝術家團體「游擊女孩」（Guerrilla Girls）利用公車車身廣告和廣告看板，揭露了藝術圈的性別歧視與種族歧視的現況。

她們各自都是已相當成功的藝術家，但是以「游擊女孩」現身時，會戴上猩猩頭套面具來維持這個團體的匿名性，並自稱「藝術圈的良知」。她們最著名的倡議海報中，有一張是以安格爾畫裸體女性的《大宮女》為本來進行創作的。這件油畫作品我們在第二十五章曾經談過。

她們將《大宮女》中的人物改成黑白色調，背景換成鮮黃色，上面寫著「女性是否必須裸體才能進入大都會藝術博物館？」下方列出十分吸睛的統計數據──在紐約大都會藝術博物館中的現代藝術家，女性占比不到百分之五，但是展出的作品當中，裸體的人物卻有百分之八十五是女性。（改變是緩慢的，即使是現在，大都會藝術博物館的館藏中，女性藝術家的作品占比也只有百分之十。）

「游擊女孩」在紐約的倡議海報，西元1989年。

藝術家派普爾（Adrian Piper，1948-）的作品也同樣出現在藝廊以外的地方，刺激那些與作品互動過的人們反思。

一九八六年，她設計了兩組「名片」，其中一組是白色的，另一組是棕色的，她出門時會隨身攜帶。白色那組是用來擋掉想搭訕她的男性，棕色卡片則會在她聽到別人說出帶有種族歧視的話語時派上用場。

派普爾是膚色偏淺的非裔美國人，常被誤認為白人，因此每當她無意間聽到有人說出歧視黑人的言論時，她會交給對方一張棕色卡片，上面寫著：「親愛的朋友，我是黑人。我相信在你說了那個帶有歧視性的玩笑，或因為這種玩笑而笑，或認同帶有歧視的觀點時，並沒有發現我是黑人。」

每當她遞出一張卡片，都是一次行為藝術實踐，也是一件觀念藝術作品——每當性別與種族歧視發生時，她一次又一次的努力阻止這些歧視所造成的傷害。

・維姆斯與後殖民觀點

儘管美國的人權運動在一九六〇年代相當成功，但種族之間的關係卻沒有改善太多。

一九七〇年代末期，藝術家維姆斯（Carrie Mae Weems，1953-）透過黑白攝影，讓歷史上發生過的、人們經歷過的種族不公不義浮上檯面。

在一九七八至一九八四年間創作的《家族照片與故事》（Family Pictures and Stories）中，她呈現自己家族的故事，探討這段黑人由南方各州大舉遷徙到北方的歷史。

在一九九五至一九九六年的《在這裡我看到過去發生了什麼事而我哭了》（From Here I Saw

What Happened and I Cried 中，她使用了十九世紀曾為奴隸的黑人女性相片。她以這些找來的圖像為本，在上面加入文字，促使我們思索影像中人物的處境。這些文字說明，這些無名女性曾經被迫從事的職務涵蓋了保姆到娼妓。維姆斯透過文字來反思這些影像，以此點出男性殖民者曾經以什麼樣的方式看待這些女性。

西方的殖民主義開始於十六世紀，一直持續到二十世紀，在這段期間，歐洲國家將自己的規則強加於從剛果到加勒比海一帶的國家。像維姆斯這樣的藝術家所提出的是後殖民（post-colonial）的觀點。後殖民研究關注的是這些地區所留下的歷史遺緒：當時的人、物品、土地，包括人所提供的服務，這些過去全都被視為殖民者的財產。

・

「繪畫的新精神」展覽及其影響

到了這個時期，藝術家已經用過各式各樣的事物來創作藝術作品，從攝影到錄像影片，從名片到廣告看板，全都成為藝術家試驗的媒材。包括道格拉斯・克蘭普（Douglas Crimp）在內的藝評家就曾宣告「繪畫的終結」，不過藝術家不曾放棄繪畫這項媒材，甚至在一九八〇年代還發生了本來不太可能會在當時發生的繪畫復興。

當時無論是基弗（Anselm Kiefer，1945-）筆下的風景畫，或巴塞利茲（Georg Baselitz，1938-）繪製的人物，都充滿豐富的表現力。這幾位德國畫家被稱為新表現主義者（neo-Expressionist），他們的作品根植於神話的體現及故事的訴說。

這些藝術家參與了一九八一年一個名為「繪畫的新精神」（A New Spirit in Painting）的展覽，當時一同參展的還有美國新表現主義藝術家許納貝（Julian Schnabel，1951-），以及肖像畫家盧西安·佛洛伊德（Lucian Freud，1922-2011）等人。

這場頗具影響力的展覽在倫敦的皇家藝術學院舉辦，目的是展現當代繪畫的樣貌，共有三十八位藝術家參展，包括沃荷、培根，也有畢卡索的作品展出。然而這三十八位藝術家清一色都是男性，沒有任何女性的作品入列。（這樣你能明白為什麼「游擊女孩」必須走上街頭了。）

基弗探究的是在背負國家於二戰犯下罪惡的同時，藝術家要如何繼續創作。他繪製與納粹有關的建築，也畫讓他想起百萬名猶太人被強送至集中營的鐵道。在他一九八六年的作品《鐵的路徑》（Iron Path）中，火車鐵軌穿過畫面中央，最後向左轉彎也向右轉彎。哪一邊通往死亡，哪一邊是存活？我們無從得知。

基弗創作時用了很多顏料，同時也會摻入其他材料，讓畫面不再是平面，幾乎成了立體的雕塑。例如《鐵的路徑》，在他以金屬鉛繪成的鐵軌上，就附著了一些真的樹枝。在他的繪畫作品裡，我們會感受到地球深遠的歷史，還有土地之下埋藏的骨骸。

德國藝術家李希特（Gerhard Richter，1932-）也參加了「繪畫的新精神」展覽。他把既有的影像當成繪畫創作的跳板。他思索照片如何把景色或人物轉化成二維平面，進而運用在繪畫上。在他領頭下，歐洲的繪畫創作變得愈來愈有觀念藝術的色彩，愈來愈多藝術家繪畫時參照的是報紙上的照片，而不是眼前的真實世界。他們希望能藉此探究影像的力量，了解這樣的力量是如何

被創造出來的，又是如何傳達意義的。

一九八六年，比利時藝術家圖伊曼斯（Luc Tuymans，1958-）畫了一個沒有窗戶的小房間，房間正中央的地板上有個排水孔。整個畫面平淡無奇，畫中的色彩像張老照片般褪了色，卻創造出某種令人不安的奇異感覺。等到我們看到作品的標題——《毒氣室》（Gas Chamber），知道這件作品是以集中營的相片為起點，這時也才完整明白這幅畫的力道所在。

住在荷蘭的南非藝術家杜瑪斯（Marlene Dumas，1953-），同樣也參考了相當令人心碎的影像來創作。她和圖伊曼斯一樣都是採用報紙上的照片，不過她畫的是人死去的屍體、生病的臉龐、政治犯、性工作者等，因不得已而陷入各種處境中的人們。她的作品儘管畫得相當美麗，卻常常蘊含著一股十分黑暗的情感能量。

‧ 全球的繪畫復興

整個一九八〇年代，世界各地的畫家都受到相當的肯定。

阿根廷藝術家奎特卡（Guillermo Kuitca，1961-）在床墊上繪製地圖，藉以探討我們對一個地點與「家」的認識與理解。

美國藝術家馬歇爾（Kerry James Marshall，1955-）以作品深入非裔美國人的生活，探究黑人的歷史。

在英國生活、工作的葡萄牙畫家瑞戈（Paula Rego，1935-），喜歡以自己的畫作來挑戰人們對人事物的預期。她的作品常以女性為主角，卻從沒善待她們。她筆下的女性非常堅忍，甚至在遭逢

非法墮胎、性交易等蓄意讓她們無力反抗的情境時，依然屹立不搖。

在中國，藝術家開始運用西方繪畫手法來表達自己的歷史。藝術家張曉剛（Zhang Xiaogang，1958-）成長於文化大革命期間——一九六六至一九七六年間——毛澤東以鬥爭的方式嘗試復興共產主義，最後導致數百萬人死亡。他以家族老相片為本，以畫作來深入這段歷史。他筆下穿著勞工制服的人物神情冰冷，卻能讓人感受到他們內心壓抑到快要滿溢出來的情感。畫中的人群裡，常會有一個全身都以紅色調繪成的人，那紅色是毛主席「小紅書」的紅——這本書裡寫滿以下這樣的人生指引：「下定決心，不怕犧牲，排除萬難，爭取勝利！」

文化大革命結束後，中國藝術家才有機會修習其他國家的藝術，西方藝術史也大大影響他們的作品。岳敏君（Yue Minjun，1962-）筆下所有人物都以他自己的長相為本，而且都睜著眼瘋狂大笑。尤其是一群有這樣的臉的人一起指著你大笑，或是他們以這種同樣的表情面對手持槍管直指他們的大隊人馬時。岳敏君通常以西方繪畫的構圖來創作，但油畫作品中的人物全都置換成幾近全裸的狂笑男性，藉此暗示看畫的我們才是笑話之所在，因為此時的藝術史已成為資本主義棋局之中的小兵小卒，在商業的獲利中失去了原有的深刻意涵。

由巴斯奇亞揮灑出的生猛，到瑞戈畫作中的陰沉黑暗，從李希特和圖伊曼斯藉由繪畫來進行觀念探索，到基弗與張曉剛用畫作來回顧動盪的歷史，一九八○年代的繪畫堅實有力地回到了人們眼前。

與此同時，藝術學校學生面臨的問題，卻是苦無機會讓人們看到自己的作品。

這時，英國出現了一群野心勃勃的年輕藝術家，決定要自己動手想辦法了。

· 39 ·

做大或做家

一九八〇年代末期的倫敦,「英國青年藝術家」在廢棄建築自行舉辦聯展「急凍」,打響了國際知名度。到了一九九〇年代,現代與當代藝術巨型場館崛起,如畢爾包的古根漢美術館、倫敦的泰特現代美術館,成為文化型觀光的熱門景點。文化觀光也帶動了「雙年展」熱潮,讓藝術家有更大的空間發揮。

懷特瑞德的《房子》

一九九三年十月二十五日，有一群人聚集在東倫敦的某處路邊，懷特瑞德（Rachel Whiteread，1963-）也是其中一位。那個地方原本有一排維多利亞時期的住宅，但為了興建公園而被拆除了，只剩最後一棟房子仍屹立不搖。那是蓋爾先生的房子，他堅持到最後一刻仍拒絕接受拆遷。懷特瑞德取得蓋爾先生的同意，讓她在房子被夷為平地前以他的房子來進行創作。對當時的她來說，這可是她做過最大的雕塑作品。

在那之前，懷特瑞德的雕塑大部分都只有一般家具那麼大。她曾以舊的浴缸、椅子、床當模具，倒入石膏，成型後再將家具脫模，中間留下的就是她的作品。她透過這樣的方式來展現家具上留下的使用痕跡，呈現那些家具的故事。

三年前，她也曾把另一個房子的客廳牆壁當作模具，灌入石膏，忠實保留門窗、電燈開關、火爐旁磁磚等所有的樣貌細節，這個由脆弱石膏形成的新「空間」，就成為《鬼》（Ghost）這件作品。

十月二十五日這天，懷特瑞德準備以蓋爾先生那整棟房子作為模具，製作她的第一件公共藝術作品。在名為「藝術天使」（Artangel）的大型藝術計畫製作公司協助下，她與好幾位助理將屋裡每個房間都噴上水泥，接著又從外面把原本房子的一磚一瓦拆除，只留下灰色的混凝土翻模成品。他們前後花了大概三個月的時間，最後的成果非常奇特。

這件名為《房子》（House）的作品，和之前的《鬼》（Ghost）一樣，都是翻模出來的「負」空間。屋子本來堅實的牆壁消失了，而客廳、廚房、走廊上原本流動的空氣，都變成硬梆梆的固體。懷特瑞德

還看得到原本樓上房間牆上的黃色油漆，也看得到呈現火爐形狀的水泥上還殘留著煤渣。這個作品雖然沒有屋頂，但看起來仍像是棟房子，只不過它不再是真正的房子。這個房子是個墳塚，填滿了百年家族記憶的墳塚。

根據原定計畫，《房子》是一件展期不到三個月的暫時性雕塑作品，但在那段期間，報章雜誌上充滿正反兩極的討論，有人為作品辯護，有人批評攻擊。某家報紙的頭條寫著：「如果這叫藝術，那我就是李奧納多‧達文西！」但也有許多人深受感動，認為這件作品來得正是時候，它讓我們思索：是什麼讓一個「房子」成為一個「家」？

不久，《房子》一側的牆上出現一個塗鴉拋出疑問：「有啥用？」（WOT FOR?）又過沒多久，底下有了回覆：「有何不可！」（WHY NOT!）

這件作品讓懷特瑞德意外成為家喻戶曉的人物，也讓她躋身同世代最受矚目藝術家的行列。那個世代，後來被稱為「英國青年藝術家」（Young British Artists，簡稱 YBAs）。

‧ 「英國青年藝術家」世代

在「英國青年藝術家」中，不少人都曾就讀倫敦的金匠學院（Goldsmiths University），向克雷格——馬丁（Michael Craig-Martin，1941-）學習。克雷格——馬丁本身是觀念藝術家，他教學時摒棄了傳統以媒材分類的方式，讓學生不必拘泥於未來要成為畫家或雕塑家。在金匠學院，你可以使用任何材料，創作所有你想創作的東西。

一九八八年，藝術家赫斯特（Damien Hirst，1965-）還在那裡念書時，就曾和同學一起辦過一個野心十足的展覽——「急凍」（Freeze）展。他租了一棟位於南倫敦的廢棄建築，在裡面放滿作品，並成功說服一些藝評家、藝廊總監、藝術經紀人來看展。

這次的展覽不僅展出了盧卡斯（Sarah Lucas，1962-）、加拉喬（Anya Gallaccio，1963-）、蘭迪（Michael Landy，1963-）、達文波特（Ian Davenport，1966-）等人的作品，更有後來也被視為「英國青年藝術家」成員的艾敏（Tracey Emin，1963-）、歐菲立（Chris Ofili，1968-）、麥昆（Steve McQueen，1969-），以及前面提到的懷特瑞德。

儘管接下來的幾十年間，倫敦出現許多當代藝術藝廊，但在一九八〇年代末期的倫敦，剛畢業的年輕藝術家是找不到地方展示自己作品的，因此這些「英國青年藝術家」捲起袖子，自行解決這個問題。

赫斯特曾在展場裡放滿蝴蝶或醃鯊魚。艾敏把自己生活中的事件轉化為裝置作品。麥昆製作發人深省的短片。達文波特以家用油漆創造出大膽的抽象作品。歐菲立畫了黑皮膚的聖母瑪利亞，並用大象糞便來當成她右側的乳房。加拉喬用鮮花來做雕塑。

這群藝術家充滿自信與能量，完全不受性別與族群限制。後來廣告大亨沙奇（Charles Saatchi）買下「急凍」展的所有作品，並在自己位於北倫敦界路（Boundary Road）的藝廊輪流展出。

到了一九九〇年代末期，這群「英國青年藝術家」在國際上打響了知名度，他們的作品更在世界各地巡迴展出。

・拓展藝術電影的可能性

同一時期，美國的藝術家正大膽拓展藝術電影的可能性。

維歐拉（Bill Viola，1951-）的影像作品經常由數個動態錄像組成，例如他一九九二年為法國南特一個天主教禮拜堂所作的《南特三聯作》（Nantes Triptych）正是如此。傳統三聯畫（或稱三聯屏風畫）是一種專門用於宗教繪畫的形式，但維歐拉把這個形式運用在動態影像裡，以三聯畫的形式來展現生命的樣貌。

這件作品在一個昏暗的房間展出，觀眾會同時觀賞到三個並排播放的影片。左側播的是嬰兒誕生的過程，右側播放的是一位年老的病人（藝術家的媽媽）在醫院嚥下最後一口氣的經過。位於中間的畫面，則是一個漂浮在水中的男子。我們一邊聽著某人的呼吸聲，一邊看著這支影片，它提醒我們生命的存在，與此同時，左右兩側的畫面呈現的，卻是一個人生命中最私密也最重要的兩個時刻——他的出生與死亡。

巴尼（Matthew Barney，1967-）創作了名為《懸絲系列》（Cremaster Cycle）的系列影片，他在這五部藝術電影中，透過皇后、牛仔、一排排的舞者，還有無法以二元性別定義的裸體，進行總共長達九小時的超現實探索，扣問什麼是「陽剛」（masculinity）。

這五部電影各不相同，卻又相互交織。首先完成的是一九九五年的《懸絲・四》，內容聚焦在巴尼本人扮演、跳踢踏舞的半人半羊薩堤爾（satyr），以及在曼島（Isle of Man）進行邊車（sidecar）競速的兩隊人馬。這個系列透過大量與性、暴力、死亡、重生有關的內容，探尋性別的定義。

• 以攝影進行不同的表達

一九九〇年代，不少藝術家選擇以攝影作為表達的方式。由於數位印刷技術的發展，照片不僅可以沖洗成彩色的，更能以電影般的規模來呈現作品。

沃爾（Jeff Wall，1946-）是率先運用這項技術的藝術家之一，一九九三年在博物館展出巨型的攝影作品——《一陣突然吹起的風（後葛飾北齋）》（*A Sudden Gust of Wind [After Hokusai]*）。在這件作品中，他以舞台攝影的方式，再現了日本知名浮世繪大師葛飾北齋的名作，拍攝出猶如電影劇照的畫面。

格爾斯基（Andreas Gursky，1955-）也使用了這個新興技術。他將城市裡宛如棋盤的格狀公寓，轉化成近乎抽象畫的大型攝影作品，一九九三年的《巴黎，蒙帕納斯》（*Paris, Montparnasse*）就是其中一例。

其他藝術家轉向攝影，是因為相機相對輕巧，能低調融入日常生活，捕捉私密的瞬間。例如，高丁留下了朋友參加同志大遊行的鏡頭、變裝騎腳踏車快速穿梭紐約的模樣，或是吸毒、因愛滋而離世的畫面。

蘇菲·卡爾（Sophie Calle，1953-）則用攝影來記錄自己的「私人遊戲」：像偵探般跟蹤一個男子，一路從巴黎的某場派對來到威尼斯，整整兩週。當她在旅館擔任房務人員時，也記錄了不同房客在房間留下的物件。她將這些記錄出版成書或裱框，呈現自己的調查成果，更以拍攝到的隨機事件為出發點，撰寫照片中無名角色的故事。

・以攝影扣問真實

另外也有些藝術家運用攝影來質疑攝影本身記錄「真相」的能力，嘉德里安（Shadi Ghadirian，1974-）一九九八年創作的「卡札爾」（Qajar）系列，就是這樣的作品。

她在攝影棚裡復刻十九世紀伊朗人像攝影師會拍攝的那種肖像照：把拍攝背景繪製成當時的風格，讓照片中的女性穿上復古的服裝，同時再搭配一些道具。然而，她使用的道具都是當代伊朗女性才有辦法接觸到的東西，例如手提式卡帶收錄音機、吸塵器等，有些照片中的女性還騎著腳踏車、戴著太陽眼鏡、喝著罐裝的百事可樂，可見她們並不是真的生活在十九世紀。

嘉德里安現在仍住在伊朗，藝術家娜霞（Shirin Neshat，1957-）則已流亡到海外，但她們的作品都運用了後殖民與女性主義理論，來探討在伊朗境內與境外的伊朗女性是如何被觀看的。

一九七九年，當時的伊朗政府被推翻，改由保守且政教合一的政府掌權，在此之後，女性的生活處處受限，例如必須穿戴頭巾。此時正在美國念書的娜霞決定留在美國，不再回到伊朗。

她在一九九三至一九九七年間創作的「阿拉的女人」（Woman of Allah）系列作品，拍攝了包含她本人在內的女性肖像照。照片中的女性戴著頭巾，拿著槍，臉上則以波斯文寫滿殉道詩歌和女權文字。對大多數看不懂波斯文的西方觀眾來說，那些從臉頰蔓延至下巴的激進詩詞，更像是一種猶如書法的密語。

這個系列中的《反抗的沉默》（Rebellious Silence），觀看者亦無法確認照片中手持來福槍的女子究竟是要殺人，還是在自衛。那些文字遮蓋著她臉龐，似乎暗示著她是一名殉道者。不過，真的

嘉德里安的「卡札爾」系列人物肖像照，攝於西元1998年。

是這樣嗎？還是，她其實是受害者？這些影像如此複雜，不禁使我們自問：我們看見了什麼？這些影像也讓我們意識到：照片中伊朗女性的生活與生命，並不是那麼容易理解。

娜霞的創作生涯都處於流亡狀態，她的作品也只在伊朗以外的國家展出過，不過伊朗的一切仍是她創作的核心。她說：「所有伊朗藝術家的生命都與政治緊密關連，無論他處於什麼樣的狀態。政治決定了我們的生活。如果人還在伊朗，必須面對的是政治審查、騷擾、拘捕、虐待，有時甚至會面臨處決。如果像我一樣人不在伊朗，則必須面對流亡的生活，忍受和所愛的人、家人分開的痛苦，以及對他們的思念。」

．大場館與雙年展的文化觀光潮

一九九〇年代迅速崛起的大型美術館，以及經銷作品的新興藝廊，讓我們得以看到像娜霞和嘉德里安這樣的藝術家進入文化主流。

一九九六年，美國紐約古根漢美術館（Guggenheim）在西班牙的畢爾包（Bilbao）開設了外館，英國倫敦的泰特現代美術館（Tate Modern）則於二〇〇〇年開幕。這些為現代與當代藝術而設立的巨型場館，都成為文化型觀光的熱門景點，館方也委託藝術家製作超大型作品，並由許多助理與專業師傅將這些作品陳列在美術館外的廣場，或館內的門廳。大型美術館還會舉辦畢卡索、馬諦斯、印象派、超現實主義等藝術家的特展，這些叫好又叫座的展覽，吸引愈來愈多觀眾來到美術館。

此外，文化觀光也帶動「雙年展」（biennial，或 biennales）的快速竄起。雙年展是每兩年舉辦

一次的當代藝術展覽，通常以某個城市為基地，籌辦為期數個月的大型展出。這種全球性的活動，彙集了來自世界各地的藝術作品，這些作品除了能在大規模的團體展中看到，也可在以國家為單位的國家型場館裡看到。

義大利的威尼斯雙年展始於一九八五年，巴西的聖保羅（São Paolo）雙年展則早在一九五一年就開始了。德國的文件展（Documenta）創辦於一九五五年，不同的是，文件展是每五年才舉辦一次。

一九九〇年代時，又有更多的雙年展如雨後春筍般出現，例如阿拉伯聯合大公國的沙爾加（Sharjah）雙年展，以及南韓的光州（Gwangju）雙年展。到了二十一世紀時，全球各地大約已有三百個雙年展，其中最受歡迎的，每場可吸引五十萬到近百萬名觀眾參觀。

這些雙年展都在大型場館舉辦，因而常會讓小型的繪畫、雕塑、攝影、錄像作品被忽略。此外，這些雙年展的口袋通常夠深，才有辦法委託藝術家與團隊製作大型的新作品，填滿這些超大的展間，或是在城市的公共空間設置作品。這些作品往往都是特別為某個地點量身打造的，又稱為特定場域藝術（site-specific art）。因為這種緣故，許多藝術家在整個一九九〇年代，都為了填滿這些壯觀的場館，忙著製作一個比一個大的作品。

在雙年展中，藝術家擁有愈來愈多空間自由發揮，整座國家展館都是可製作裝置作品的舞台，例如在建築物外面裝滿霓虹燈或巨型彩球。到了場館內，錄像作品在類似電影拍攝場景的空間裡播放著，雕塑作品的尺寸和公車差不多，繪畫則像電影銀幕那麼大。

在這樣的背景之下，英國藝術家尼爾森（Mike Nelson，1967-）在二〇〇一年的威尼斯雙年展中，將一座當地廢棄釀酒廠改造成一個有房間、有走廊、有門的迷宮，觀眾進去後必須自己想辦法走出

迷宮。（十年後他又在雙年展的英國國家館做了同樣的事。）

‧ 超級策展人的時代來臨

一九九〇年代同時也是「超級策展人」（super-curator）的時代。

傳統策展人的工作是照顧博物館的館藏，不過到了此時，愈來愈多策展人開始與國際其他博物館及藝廊商借作品，以籌備規模更大、難度更高的展覽。這些超級策展人所策劃的雙年展規模之大，足以讓他們處理「夢想與衝突」和「全世界的未來」等非常龐大的主題。

國際上的藝術家也會以作品來回應這些新興的主題，例如二〇〇三年的伊斯坦堡雙年展中，哥倫比亞藝術家塞爾薩多（Doris Salcedo，1958-）在兩棟建築物之間卡進一千五百張木頭椅子。每一張椅子都暗示著一個家庭的離散、生活的翻覆，以及離開的人。這些椅子在這個原本有一棟公寓、一個社區的地方，疊成一個大型障礙物。塞爾薩多想藉此點出在希臘裔及猶太居民被迫離開這座城市之後所留下的那些空白，以及仍存在於當地社會的緊張氣氛。

這時，也有愈來愈多當代藝術家以自己的作品來推動社會變革。他們發表和自己所居住國家有關的政治宣言，或是參與氣候變遷等全球性危機的倡議。在本書的最後一章，我們即將看到的，就是這些藝術家。不過在那之前，先讓我們用音樂來慶祝一下二十一世紀的到來。

塞爾薩多的《無題》，
這是為伊斯坦堡雙年展所做裝置藝術，
西元2003年。

· 40 ·

藝術作為抵抗

在後殖民時代，藝術家持續拆解由西方白人男性把持的敘事。流行歌手碧昂絲在《瘋狂癡迷》音樂錄影帶，透過羅浮宮藏品提供新的藝術史觀。艾未未等當代藝術家以作品來推動社會改變，為受迫害者發聲，或拓展歷史的面向，讓它變成有很多不同版本的歷史，我們因而可以重新檢視，並反思過去。此外，網路及社群媒體的發展，更擴大了藝術家理念的公共交流。

● 藝術走入主流視野

時間來到二〇一八年五月底，整個藝廊都是空的，只有兩個人站在一幅油畫前方。這幅畫非比尋常：這是達文西的《蒙娜麗莎》，全世界最有名的畫。站在畫前的那兩個人也不是普通人：他們是碧昂絲（Beyoncé）和 Jay-Z，這對夫妻都是目前地表上最強大的音樂創作者。

這一天，整個巴黎羅浮宮都屬於他們倆——嗯，如果不算攝影團隊、舞者、造型師、影片導演的話。他們在為新單曲《瘋狂癡迷》（Apeshit）拍攝音樂錄影帶，整支影片有很多套衣服要換，很多段舞蹈動作要拍，各個鏡頭都經過數小時反覆拍攝後，才得到滿意的結果。

他們兩人站在古希臘和古埃及的雕像前方拍攝，如《米洛的維納斯》（Venus de Milo）和《塔尼斯獅身人面像》（Great Sphinx of Tanis）。碧昂絲剛錄完在大衛的《女皇約瑟芬的加冕》（Coronation of Empress Josephine）前的舞蹈，Jay-Z 完成的是在傑利柯的《梅杜莎之筏》前饒舌。攝影團隊單獨拍了貝諾瓦的畫作《瑪德蓮》，導演還特意安排向林戈德和維姆斯最新作品致敬的場景。

接下來，碧昂絲和 Jay-Z——卡特夫婦——身上分別穿著粉紅和綠色的西裝，站在《蒙娜麗莎》正前方，準備拍攝結尾部分的鏡頭。他們以冷靜的眼神直直盯著攝影機，盯著在看著他們的你。慢慢的，他們轉向彼此，再轉身看向後方的《蒙娜麗莎》。

《蒙娜麗莎》的名氣造成她如今關在防彈玻璃盒裡的日子，她可是一天要被拍成幾千張照片的巨星。相較之下，卡特夫婦則能全權掌握自己想要的形象與名聲。這支影片把他們拍成無所不能的人，有辦法把這個總是擠滿人的博物館清空，獨享整個展間。這支影片同時也以新的觀點來拍攝羅浮宮

裡的無價之寶，例如鏡頭聚焦在《梅杜莎之筏》裡的黑人船員，那位讓貝諾瓦繪製的黑人女性，還

有從非洲運來此地的埃及藝術品。影片中拿破崙加冕的不是女皇約瑟芬，而是女神碧昂絲，Jay-Z也

在傑利柯的木筏上站得好好的，沒有在意外中喪命。

嶄新的藝術史就要迸發出新的生動火花。

‧ 闡述藝術故事的不同視角

為什麼我們要用流行音樂的音樂錄影帶，來為最後一章開場？

卡特夫婦這支獲獎的六分鐘影片作品，展現藝術在二十一世紀已經走入主流視野的事實。他們

透過羅浮宮的藏品來回應藝術史可以是什麼，又應該是什麼樣子，為大眾提供新的藝術史觀。

《瘋狂癡迷》播出後，羅浮宮的參觀人數成長了25％，觀眾以特定的路徑參觀，就是為了想看

到在影片出現的作品。（我們這本書也看了不少，例如第十四章《蒙娜麗莎》、第二十四章貝諾瓦

的《瑪德蓮》，也在第二十五章看了傑利柯的《梅杜莎之筏》。）

影片中的碧昂絲被女性舞者包圍，舞者的膚色各異，穿著搭配自身膚色的萊卡質料服裝，碧昂

絲重新把黑人的身體放回博物館的核心。她成了新的《米洛的維納斯》，不過是可以控制自己想要

長成什麼樣子、能主導別人要怎麼看自己的維納斯。碧昂絲與舞者重新為黑人女性的身體建立強而

有力的形象，活躍自主又自立自強，摒棄了殖民者將她們視為奴隸或可提供性服務對象的視角。

在這本書裡，我們一起看了很多來自世界各地的藝術作品。更一起讚賞了在最近一些藝術故事

中被忽略的藝術家。這同時也讓我們明白，原來藝術家的故事在編寫時，會受到具有話語權的人的種族與性別影響。（記得我們在第二十四章看到的溫克爾曼，還有他對古典男性裸體的熱愛嗎？）同樣也是在不久以前，「游擊女孩」就如此堅持：「我們認為博物館有義務要闡述藝術史真實的故事，而不是只講故事中有白人男性藝術家的那個部分。」卡特夫婦在做的，正是以更全面的角度來說藝術真正的故事。這本書亦然。

・穆荷莉和敏菊為受迫害者發聲

到了二十一世紀，我們可以看到愈來愈多藝術家起而挑戰長久以來存在於社會上的價值觀，並且提出許多新穎的觀點。例如，穆荷莉和敏菊（Zarina Bhimji，1963-）都透過作品聚焦在受迫害的人們身上，希望能為這些群體發聲。

穆荷莉本身的性別認同就是非二元的，她以視覺作品參與社會運動，拍攝南非的女同志與跨性別社群。她表示：「我看到不少人跑來拍女同志的照片，代表我們發言，好像我們沒有能力表達，沒辦法替自己說話似的。我拒絕成為別人的拍攝主題，也不願被噤聲。」

敏菊則受二〇〇二年的文件展委託，製作了她第一支主要的影片《意料之外》（Out of Blue）。這個作品討論在這支長片拍攝的四十年前，居住在烏干達的所有亞洲人（其中也包括敏菊全家）被獨裁者阿敏（Idi Amin）驅逐出境的事。這部影片拍得很美，全長二十四分鐘，全片攝於烏干達。敏菊在一九九八年才首次返回烏干達。流亡至英國並在英國長大的她，去了許多她父親曾向她描述

過的地方。然而在影片中，這些地方看起來都了無生氣，瀰漫著哀傷與憂愁的氣氛，那些殘破的公共建築、斑駁的監獄、廢棄的家戶，如今只有蜘蛛住在裡頭。

・艾未未的《直》

對中國藝術家艾未未（Ai Weiwei, 1957-）來說，藝術讓他被迫流亡並在歐洲生活。艾未未的雙親是詩人，在文化大革命時遭到處決。一直以來，中國的政治現況對他的作品都有很直接的影響：「就是我得面對我的現實吧⋯⋯我的確是在這樣的社會長大的，我爸和他們那一代人，都因為政治鬥爭而成了受害者，而今天的我也同樣蒙受其害，受到各種限制⋯⋯所以說，這不是我能選擇的，我的人生就是如此，就是得為此做出些「犧牲」，不過我也不曾為此感到後悔。」他口中的犧牲，包括他因為發表了與二〇〇八年四川地震有關的言論，被關進監獄八十一天。

這場於五月十二日發生在中國西南方的大地震，奪走了近九萬條人命，其中包括超過五千名的學童，主要肇因於當地學校的校舍建築蓋得很糟，在地震中倒塌。艾未未到當地勘災並和受難孩童的父母談話，隨後他召募志願者幫他一起完整遇害學生的名單，並將這份名單公開。

在這過程中，中國當局試圖阻止他所有的行動。艾未未想為遇害的年輕人立一個永久紀念碑，也想藉此對政府問責。因此他偷偷買下四川地震後在廢墟裡挖出來的鋼筋，這一百五十噸的劣質鋼筋，正是導致如此多學校倒塌的主因。隨後他聘請一個大型團隊，用手工把這些鋼筋扳直，就像時光倒流一樣，讓這些鋼筋回復到還沒鑲進建築物裡的狀態。

接著他就被捕了，有將近三個月的時間，他被單獨關在牢裡。等到他總算獲釋並回到工作室，看到的是他整個團隊在他不在的時候，仍繼續努力把鋼筋弄直。

艾未未在二〇一三年的威尼斯雙年展當中展出了這件作品——《直》（Straight）。數千根生鏽的鋼筋疊在一起，疊成宛如土色大地上一波波高低起伏的連綿山丘。兩年後，這件作品又在英國倫敦的皇家藝術學院展出，旁邊還掛著地震那天死去的孩童名單。很多人在看了這件作品以後都哭了，因為這實在是一件非常有力量的裝置作品。

· 藝術透過網路倡議

網路及社群媒體平台的發展，讓像艾未未這樣的藝術家得以在線上尋求或號召人們的協助，並透過這些媒介來傳播他們的理念。許多同類藝術家與社會運動人士，也得益於這樣的公共交流。

艾克羅（Heather Ackroyd，1959-）和哈維（Dan Harvey，1959-）兩人長期關注環境保育相關議題，他們在共同作品中使用新鮮的草來製作肖像，或讓被沖刷到英國海岸的鯨魚骨骸長出結晶。他們製作的綠草大衣，也被環境運動團體「反抗滅絕」（Extinction Rebellion）的運動人士穿上身，並透過在社群平台 Instagram 分享，引起人們對氣候變遷的關注。

二〇一四年，藝術家埃利亞松（Olafur Eliasson，1967-）把十二塊大冰塊運到丹麥首都哥本哈根。這些冰塊來自格陵蘭冰層，因融化而裂開。受氣候變遷影響，格陵蘭每秒鐘流失一萬噸的冰。這個名為《冰塊觀察》（Ice Watch）的作品，把這些冰塊排成一個圓圈，像時鐘般擺在市政廳

艾未未的《直》創作於西元2008-2012年，此為在倫敦皇家藝術學院展出現場。

廣場上。這些冰塊慢慢融化，提醒著我們：這就是全球暖化對極圈所造成的影響。這件作品的發表時間，也刻意與聯合國發布氣候報告同步，確保這個環境倡議能達到最大的宣傳效果。

・拆解權力者的歷史敘事

過去歷史敘事由西方白人所把持，二十一世紀的藝術家則持續將之拆解。

奈及利亞裔英國藝術家修尼巴爾（Yinka Shonibare，1962-）以英國的藝術作品和殖民的歷史，作為創作的資料與材料。他製作歷史人偶，並以常讓人聯想到非洲、用色大膽的蠟染布來為人偶治裝。不過蠟染布其實是由一個荷蘭公司從印尼進口到非洲的──世界各地之間的關連，總是比歷史課本告訴我們的更緊密，這也正是修尼巴爾的雕塑想探討的。

在他二〇〇三年的裝置作品《瓜分非洲》（Scramble for Africa）中，我們可以看到十四個沒有頭的人偶，身穿蠟染布做的維多利亞時代雙排扣長禮服，打著領帶，圍繞一張桌子坐著，那張桌子的桌面鑲嵌著非洲地圖。這些人代表的是一八八四至一八八五年間參與柏林會議（Berlin Conference）的歐洲領導人。在這場會議之後，他們將非洲瓜分成隸屬不同國家的殖民地。這些領導人還真的因為利益連頭都沒有了。

在後殖民時代，澳洲的墨法（Tracey Moffatt，1960-）和紐西蘭的瑞哈娜（Lisa Reihana，1964-）都在探索自身曾受白人殖民者壓迫的文化與歷史。

毛利藝術家瑞哈娜的影片作品《追尋金星〔感染〕》（In Pursuit of Venus [Infected]）在二〇一七

年的威尼斯雙年展上展出。這部錄像作品歷時十年製作，總長約一小時，銀幕幅寬超過二十公尺，影片以一張一八〇四年的法國壁紙為起點。這張壁紙名為「太平洋的野蠻人」（The Savages of the Pacific Ocean），靈感來自一七六九年庫克船長的那場航行，展現出大溪地茂盛豐饒的景色，還有島民笑著在大自然中過著簡單生活的樣貌。瑞哈娜在作品中改以島民的視角來觀看，挑戰原來那個壁紙版本所敘說的「故事」。

影片中共有七十多個場景，涵蓋了人們打招呼、聊天，到暴力與死亡發生的畫面。我們也會看到拿著槍的士兵、停靠在岸邊的歐洲船隻，還有人們在進行貿易談判的片段。影片中還會聽到一些輕聲交談的聲音，使用的是太平洋島嶼當地的語言，而不是英文。

沃克（Kara Walker，1969-）和蓋茲（Theaster Gates，1973-）等美國藝術家的作品，則探索了美國歷史上實行過的奴隸制度，以及這個制度在種族上所造成的不公不義。沃克在二〇一四年以漂白過的白糖製作一尊有「捷蜜媽阿姨」臉孔的巨型人面獅身像，將製糖歷史與被迫製糖的奴隸連結在一起。蓋茲則在二〇一九年製作了一部影片，討論馬拉加島（Malaga）多元種族的歷史。馬拉加是位於美國緬因州外海的小島，州政府在一九一二年下令要求所有人離開那座島，在那之前，不同種族的人在馬拉加島上一起安居樂業生活了五十年。如今，這個島還是沒有人居住。

· 更全面的藝術史觀

蓋茲是個有意思的藝術家，因為他不像我們向來以為的藝術家那樣總是在創作。如果來到他居

瑞哈娜的後殖民影片作品
《追尋金星〔感染〕》的裝置藝術，
西元2015～2017年。

住的芝加哥，我們比較可能會看到他在修復一些沒人使用的建築。他會把這些空間重新整理，再改造成社區活動中心，讓人們來此分享並訴說自己的故事，「岩島沿岸」（Stony Island Bank）就是其中一個例子。（歐巴馬二○一六年就來過這裡說自己的故事。）

蓋茲想拓展歷史的面向，讓它變成有很多不同版本的歷史，我們因而可以重新檢視，並反思過去。事實上這也是本書嘗試想做的事。

透過這四十章，我們從洞窟繪畫的起源展開旅行，最後來到當代藝術興起，成為促使改變發生的強勁力量。我們也聆聽了不少藝術家本人的現身說法，更了解到「藝術」對每個我們談論到的社會而言，代表什麼樣的意義。我們一同見證了藝術如何由聚落中成年禮的一環，演變成一種權力的展示。藝術可以是喪禮上的哀悼詩文、表達理念主張的媒介，也可以是一種與自然建立連結的方式，或個人表達自我的手法。

有些藝術家想辦法讓一面平平的牆看起來像窗戶，有些藝術家則致力探索人內在的神祕世界，以及抽象的領域。在見識了古典雕塑與文藝復興如何影響西方藝術的同時，我們也從復活節島的巨石像到貝寧的銅匾，探究過世界上其他地方的歷史。

藝術接下來會把我們帶往何處？前面提到的蓋茲是頗具影響力的藝術家，他所代表的就是一種新的生產藝術的方法，一種新的思考藝術的方式。對他來說，藝術最終就是要能夠打動觀看者——讓人們聚在一起聊天說話。他的作品就是試圖讓來自不同背景的人聚在一起，在分享自身故事的同時，也塑造彼此共同的未來。

那麼，未來會由誰來說故事呢？會不會就是你？

藝術的 40 堂公開課

透過故事，走進藝術家創作現場，看藝術如何誕生、如何形塑人類生活
A LITTLE HISTORY OF ART

作　　　　者	夏洛特·馬林斯 (Charlotte Mullins)	
譯　　　　者	白水木	
封 面 設 計	莊謹銘	
協 力 編 輯	吳佩芬	
校　　　　對	楊書涵	
內 頁 排 版	高巧怡	
行 銷 企 劃	蕭浩仰、江紫涓	
行 銷 統 籌	駱漢琦	
業 務 發 行	邱紹溢	
營 運 顧 問	郭其彬	
責 任 編 輯	張貝雯、周宜靜	
總 編 輯	李亞南	
出　　　　版	漫遊者文化事業股份有限公司	
地　　　　址	台北市103大同區重慶北路二段88號2樓之6	
電　　　　話	(02) 2715-2022	
傳　　　　真	(02) 2715-2021	
服 務 信 箱	service@azothbooks.com	
網 路 書 店	www.azothbooks.com	
臉　　　　書	www.facebook.com/azothbooks.read	

發　　　　行	大雁出版基地
地　　　　址	新北市231新店區北新路三段207-3號5樓
電　　　　話	(02) 8913-1005
訂 單 傳 真	(02) 8913-1056
初 版 一 刷	2024年4月
定　　　　價	台幣550元

ISBN　978-986-489-927-2
有著作權·侵害必究
本書如有缺頁、破損、裝訂錯誤，請寄回本公司更換。

A LITTLE HISTORY OF ART
© 2021 by Charlotte Mullins
Originally published by Yale University Press
Complex Chinese translation copyright
© 2024 by AZOTH BOOKS Co., Ltd.
ALL RIGHTS RESERVE.

國家圖書館出版品預行編目 (CIP) 資料

藝術的40堂公開課：透過故事，走進藝術家創作
現場，看藝術如何誕生、如何形塑人類生活/夏洛
特. 馬林斯(Charlotte Mullins) 著；白水木譯. -- 初
版. -- 臺北市：漫遊者文化事業股份有限公司出版；
新北市：大雁出版基地發行, 2024.04
416 面；14.8×21 公分
譯自：A little history of art
ISBN 978-986-489-927-2（平裝）
1.CST: 藝術史
909　　　　　　　　　　　　　　　113003673

漫遊，一種新的路上觀察學
www.azothbooks.com

漫遊者文化

大人的素養課，通往自由學習之路
www.ontheroad.today

遍路文化·線上課程